미술품 컬렉터들

미술품 컬렉터들

한국의 근대 수장가와 수집의 문화사

김상엽 지음

2015년 4월 20일 초판 1쇄 발행

펴낸이 한철희 │ 펴낸곳 돌베개 │ 등록 1979년 8월 25일 제406-2003-000018호
주소 (413-756) 경기도 파주시 회동길 77-20 (문발동)
전화 (031) 955-5020 │ 팩스 (031) 955-5050
홈페이지 www.dolbegae.com │ 전자우편 book@dolbegae.co.kr
블로그 imdol79.blog.me │ 트위터 @dolbegae79 │ 페이스북 /dolbegae

책임편집 이현화 · 김옥경
표지 디자인 민진기디자인 │ 본문 디자인 김동신 · 이은정 · 김명선
마케팅 심찬식 · 고운성 · 조원형 │ 제작 · 관리 윤국중 · 이수민
인쇄 · 제본 상지사 P&B

© 김상엽, 2015

ISBN 978-89-7199-666-9 03600

이 저서는 2010년 정부(교육과학기술부)의 재원으로 한국연구재단의 지원을 받아 수행된 연구임(NRF-2010-812-G00007)

이 도서의 국립중앙도서관 출판예정도서목록(CIP)은 서지정보유통지원시스템 홈페이지(http://seoji.nl.go.kr)와 국가자료공동목록
시스템(http://www.nl.go.kr/kolisneb)에서 이용하실 수 있습니다.(CIP제어번호: CIP2015010951)

미술품 컬렉터들

김상엽 지음

한국의 근대 수장가와 수집의 문화사

돌베개

근대의 수장가를 통해 우리의 수장 문화를 들여다보다

어떤 특정한 분야나 취미에 특별히 열중해 있는 사람을 흔히 '애호가', '마니아'라고 부르는데, 특히 요즘 우리 젊은 친구들은 '폐인', '꾼', '-광狂' 나아가 '오덕' 또는 '덕후(일본어 오타쿠オタク(御宅)의 우리식 표현)'라고도 하지만, 예전에는 "-벽癖" 이 있는 사람이라고 운치 있게 표현하곤 했다. 이들이 열중하는 대상은 음악, 미술, 음식, 드라마, 영화 등 분야와 장르를 초월하여 다양하다. 이들의 정열은 그 분야나 방면에 관심 없는 이들에게는 이해하기 어려운 별종의 세계라 할 만하다.

일본의 저명한 저널리스트 다치바나 다카시立花隆(1940~)는 프랑스인들의 와인에 대한 정열과 와인 문화를 살핀 글에서 다음과 같이 말했다.

와인만이 아니라 무엇이든 다 그렇겠지만, 어떤 문화의 바깥에 있는 사람은 그 문화의 안쪽에 있는 사람이 가진 가치 체계를 보지 못한다. 그래서 바깥에 있는 사람의 눈에는 안에 있는 사람의 정열이 더없이 어리석게만 보인다. 와인 테이스팅만 해도, 바깥에서 보면 별것도 아닌 일에 턱없이 진지하게 몰두하는

것으로밖에 보이지 않는다.

그러나 거기 직접 참가해서 안쪽에 서 보면, 자신이 엄청나게 풍요로운 세계의 한복판에 있다는 것을 깨닫고 이제는 역으로 바깥세계의 빈곤함이 딱해 보이기 시작한다. 안쪽에 들어서면 그 안에 형성되어 있는 가치 체계를 알게 되는 것이다.(……) 도자기에 빠진 사람은 찻그릇 하나에 수백만 엔을 지불하기도 한다. 이 역시 그 문화의 바깥에 있는 사람에게는 광기 어린 어리석은 짓일 뿐이다.(……) 어떤 영역이나 마찬가지다. 아주 사소한 차이를 찾아 최고급 부분에 광기 어린 정열과 돈을 쏟아붓는 사람이 얼마나 있느냐로 그 문화의 수준이 결정된다.

나의 좁은 식견 탓이겠지만 애호가 또는 호사가好事家와 그 대상의 관계를 이렇게 이해하기 쉽게 표현한 글을 읽은 적이 없다. 비록 미술품에 대한 글은 아니지만 이 글에서 와인을 미술품으로 바꾸면 미술품 수장가들의 노력을 조금이나마 이해할 수 있을 듯하다.

우리나라 근대의 미술품 수장가에 대한 나의 관심은 석사학위논문을 한참 준비하고 있을 때부터 시작되었다. 우연히 알게 된 일제강점기의 경매도록류와 근대의 신문 기사 등에 미술품이 언급될 때면 언제나처럼 수장가의 이름이 꼬박꼬박 기록된 것이 무척이나 흥미로웠다. 이와 같이 수장가의 이름을 정확히 밝힌 것은 수장가에 대한 예우이자 지켜가야 할 민족의 유산이라는 인식 때문인 것 같다. 나는 그런 일을 계속 경험하면서 근대기의 자료에 계속 등장하는 수장가들이 누구인지, 또 그들이 어떤 미술품을 수장했고, 왜 수장했는지 궁금해졌다. 만일 이 궁금증이 해결된다면 근대 미술 시장사는 물론이고 근대미술사 인식에도 도움이 될 것 같았다. 나아가 현대 미술 시장의 윤곽이 근대에 형성되었으므로 이

시기에 대한 연구와 분석이 이루어진다면 오늘날의 상황을 이해하는 데에도 분명히 도움을 줄 수 있으리라 생각되었다.

장택상을 시작으로 박영철, 함석태, 박창훈, 이병직 등 근대 수장가들의 일생과 수장 내역을 찾아가는 과정은 잘 짜인 추리소설을 보는 것처럼 흥미진진했다. 비슷한 시대를 살며 같은 취미를 가졌지만 삶의 모습과 지향이 이렇게 다를 수 있다는 게 신기할 정도였다. 우리나라 근대의 수장가들이 흔히 생각하는 것처럼 '민족문화의 애호가나 수호자의 모습'만이 아니라 투기꾼에서 친일파까지 다양한 군상들이었다는 사실도 점차 알 수 있게 되었다.

미술품 수장으로 부와 명예를 얻는 것은 동서양을 막론하고 드문 일은 아니다. 또한 미술품 수장은 정치적 입장이나 인격과도 무관함을 어렵지 않게 접할 수 있으므로 우리의 경우를 특별하다고 하기는 힘들다. 그러나 흔히 문화재 수장가라면 민족문화의 수호자라고 여겼던 기존의 인식을 털어내면서, 진실에 접근해가는 이 과정이 때로는 불편하고, 때로는 괴롭기도 했다. 그렇지만 후대를 살아가는 사람이 감당해야 하는 몫이 아닐까 하는 생각을 했다.

처음 이 책을 쓸 때는 전형필 이전의 수장가들이 집필 대상이었다. 근대의 미술품 수장가를 떠올리면 제일 먼저 전형필이 연상되지만, 전형필 이전에 이미 여러 중요한 수장가들이 있었고, 또 그들이 있었기에 전형필 같은 대수장가가 나올 수 있었다는 사실을 말하고 싶었다. 그럼에도 결국 이렇게 전형필이 이 책에 추가된 것은 우리나라 근대의 수장가 가운데 가장 중요한 활동을 한 전형필을 제외하면 균형적 서술이 될 수 없을 것이라는 편집자의 조언 덕분이다. 이 책이 근대 시기에 활발하게 활동했던 수장가들을 소개하는 것에서 한발 더 나아가 다양한 유형을 대표하는 우리 수장가들을 통해 당시의 수장 문화를 설명하는 책이어야 한다고 의미를 부여했기 때문이기도 하다. 여러 사정으로 이용문, 김용진, 임

상종, 김찬영, 이한복 등을 다루지 못하여 아쉽다. 기회가 주어진다면 이들을 포함시킨 '우리 근대의 미술품 수장가 열전'을 완성하고 싶다.

　　부족한 책이지만 도와주신 여러 분들에게 감사의 인사를 전하고자 한다. 연구자로서 가져야 할 태도와 자세를 항상 보여주시는 안휘준 선생님께 먼저 감사드린다. 경매도록 등 근대기 자료의 미술사적 의의를 인정해주시고 배려해주신 홍선표 선생님께 감사드린다. 김리나 선생님, 조선미 선생님, 한정희 선생님 등 미술사학과 시절 지도해주신 여러 선생님과 선후배, 동학들에게 감사드린다. 시·서·화·술·친구를 좋아하는 벽오사碧五社 모임의 김영복 선생님, 김상익 선생님, 황정수 선생님, 김규선 선생님께 감사의 말씀을 드린다. 언제나 따뜻한 격려를 해주신 윤철규 대표님과 최열 선생님께 감사드린다.

　　돌베개 출판사 한철희 대표님과 편집 실무를 맡아 수고해주신 이현화 팀장님 그리고 실무진 여러 분들께 감사드린다. 어눌한 원고가 능력 있는 출판사와 의욕적인 편집자를 만나면 어떻게 달라질 수 있는지를 실감할 수 있었다. 편집 작업은 좋은 책을 만들고자 하는 헌신적 노력의 연속이어서 게으른 나도 어떻게든 응답하지 않을 수 없었다. 끝으로, 책을 준비할 때면 언제나 지지부진한 모습을 지켜보곤 하는 아내와 딸 서영이에게 고맙다는 말을 전하고 싶다.

　　여러 분들의 도움 덕분에 책이 간행되었지만 이 책의 오류나 흠결은 전적으로 나의 책임임은 물론이다. 부족한 점을 지적해주시면 수정하여 더 나은 결과물로 보답하고자 한다.

2015년 4월
어느 봄날 창가에서
김상엽

차례

조선 시대 사대부들의 문화로 여겨졌던 그림과 미술품의 감상 문화는 후기로 접어들면서 점차
사대부의 서출과 부유해진 기술직 중인, 하급 관료 및 경제적으로 여유로워진 평민들에게까지
확산되었다. 경제력 향상과 도시 발달을 배경으로 한 심미의식의 대두와 더불어 풍류 문인 생활과
호사 취미 수요층의 확대 등에 기인하고 있는데, 비양반 출신인 이들 중서층中庶層은 17세기 무렵부터
실무 직위를 이용하여 재부財富를 축적하고 이를 토대로 조선 시대 후기와 말기의 유흥·행락 풍조를
일으키면서 서화 감상과 창작·수집 등 회화 애호 풍조에도 적극 참여했다.
이 그림은 김홍도가 18세기에 그린 〈포의풍류도〉라는 작품으로, 당비파를 연주하는 선비를 그렸는데
눈여겨보아야 할 것은 선비 주변이다. 서책을 담은 상자, 두루마리로 말아놓은 서화, 도자기, 붓,
벼루, 향로, 생황, 긴 칼, 파초 이파리, 호리병 등 여러 종류의 골동품과 완상물을 과시하듯 주변에
늘어놓았다. 완물상지玩物喪志라 하여 미술품 등을 멀리 하던 유교적·전통적 관념이 18세기에
들어서 크게 변화하여 미술품 등을 애완하는 풍조가 대중화되고 있음을 보여준다. 종이에 수묵담채,
28×37cm, 개인 소장.

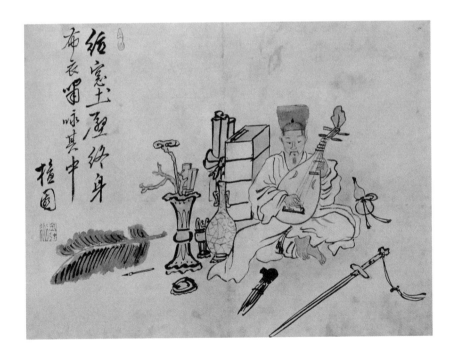

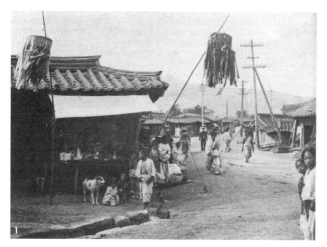

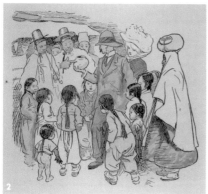

조선의 경제는 17~18세기를 거치며
임진왜란과 병자호란으로 인한 충격에서
벗어나 점차 회복되기 시작했다.
점차 상품경제가 발달하고 도시가
팽창되었으며, 특히 19세기 중반에는 서울의
광통교廣通橋(광교) 일대에 이미 서책과
서화·골동을 사고파는 시장이 형성되었고,
인사동까지 그 범위가 확대되었다. 이러한
흐름은 일제강점기인 20세기 초 더욱
확산되었다. 사진(1)은 1902~1903년까지
서울에 주재한 이탈리아 총영사 카를로
로제티Carlo Rossetti가 찍은 서울의 '골동품
상점' 모습이다. 가게 앞에 아이들과 함께 개
한 마리가 서 있다.
또한 우리나라의 근대기, 즉 개화기에서
일제강점기까지 미술 시장에서 일본인들의
활동 비중이 가장 크긴 했지만 일본인
외에 서양인들 역시 우리 미술품에 관심이
컸다. 특히, 1876년 체결된 강화도조약에
따라 개설된 개항장을 통해 들어온
서양인들은 우리의 공예품과 미술품을
적극적으로 구매해갔다. 그림(2)은 런던에서
발행된 주간 화보 신문 『더 그래픽』 *The
Graphic*의 1909년 12월 4일자에 실린
것으로, 도자기를 흥정하고 있는 서양인의
모습을 담고 있다.

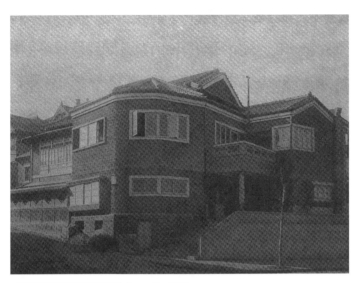

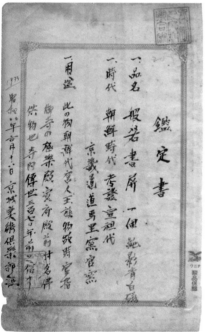

일제강점기 미술 시장은 고미술상과 경매시장을 중심으로 한 고미술품 거래가 주도했다. 미술품이 경매회에 출품되었다는 사실은 미술품의 유통이 사적인 영역에서 공적인 영역으로 전환되었음과 함께 미술품의 성격이 개인의 애완물에서 '상품'으로 질적인 전환이 이루어졌음을 의미한다. 이제 고미술품은 사랑방 같은 폐쇄된 장소에서 친분 있는 인사들 간에 감상과 거래가 이루어지던 전근대적 관행에서, 개방된 공공장소에서 일반의 품평과 감정의 대상이자 상품으로 매매의 대상이 된 것이다. 이러한 변화의 흐름으로 인해 탄생하고, 그 후 더욱 체계화되고 조직화된 경매를 이끈 곳이 바로 1922년 창립된 경성미술구락부다. 경성미술구락부에서 발행한 감정서에는 감정 내용을 품명, 시대, 용도로 나누었고, 유래와 추정 근거 등을 간략히 서술한 후 발급 날짜를 기록했다.

경성미술구락부에서는 경매회에 참여하는 사람들에게 편의를 제공하기 위해 경매도록을 발간했다. 표지 뒤에 경매회 명칭, 경매 일시, 주최 등을 소개한 속표지 다음으로 출품된 고미술품을 나열한 형태로 된 것이 일반적이다. 대개 풀로 제본된 경우가 많지만 끈으로 제본된 경우도 있고, 비단으로 장정된 호화 도록도 있었다. 크기는 세로 22.5센티미터, 가로 15센티미터의 신국판 또는 세로 25.5센티미터, 가로 18센티미터의 국판 두 종류였으나 대부분 신국판으로 발행되었다.

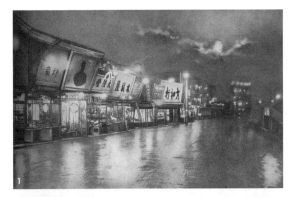

현재의 충무로와 명동 일부를
아우르는 지명인 본정통本町通
즉, '혼마치' 인근은 '근대성'이
유입되는 통로이자 도시화의
상징으로서, 일제강점기 당시 거의
모든 사회·경제·문화적 기능이
집중되어 있었다. 일본인 골동상들도
대개 이 지역에 많이 모여 있었다.
휘황찬란한 불빛으로 빛나던 이
거리의 야경은 당시 우리나라
사람들에게는 기묘하고 신기한
볼거리이자 동경의 대상이 되지
않았을까 싶다.

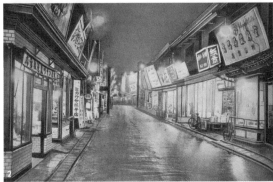

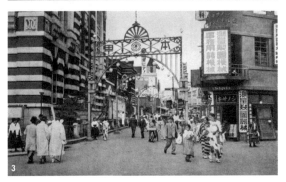

1~2 1930년대 경성 혼마치의 야경.
3 일본인 상가와 일본어 간판으로 가득한 1930년대의 혼마치 입구. 두루마기 입은 세
노인을 신기한 듯 쳐다보는 일본인 가족의 시선이 재미있다.

1930년대 이후 백화점 갤러리는 도시의 새로운 전시 공간으로 부상했고 많은 작가들이 백화점에서 개인전 혹은 단체전을 개최했다. 1920년 이후 우리나라에 들어선 백화점은 단순한 상업시설을 넘어 문화시설, 오락시설, 행락시설로서의 역할을 수행하는 곳이자, 근대성이 침투하는 상징적 공간이었다. 이곳에서의 미술 전시는 백화점이 새로운 상업기관으로 탄생하면서 기존의 소매상들과 스스로를 차별화하고 점내로 고객들을 불러들이기 위해 고안한 문화사업 가운데 하나로 시작되었다. 1931년 박흥식이 종로에 설립한, 조선인이 경영하는 유일한 백화점이었던 화신백화점은 7층 갤러리에서 1940년 2월 명가비장 고서화전람회 名家秘藏 古書畵展覽會를 개최했다. 안내장에는 당시 내로라하는 수장가들의 이름이 망라되어 있다.

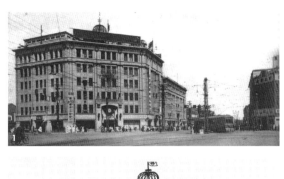

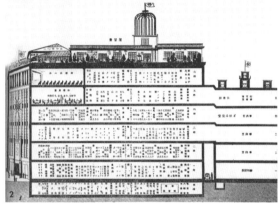

1 1937년 11월 11일에 개관한 화신백화점 신관 전경. 우리나라 근대기의 대표적 건축가 박길룡이 설계했으며, 당시 우리나라 사람에 의해 건립된 건물 중 최대 규모였다.
2 화신백화점 신관의 점내 배치도. 7층 옥상의 왼쪽 삼각형 지붕이 갤러리이다.
3 1940년 2월에 개최된 '명가비장 고서화전람회' 안내장. 세로 15.7센티미터, 가로 29.8센티미터의 크기다.

우리나라 근대의 주요 미술품 수장가들은
신분, 직업, 수장품의 종류, 수장 방향
등에서 다양한 양상을 보인다. 이들
가운데는 민족문화의 수호자도 있었고,
투기꾼, 친일파도 있었다. 또한 수장가
자신이 뛰어난 서화가이기도 했고,
우리나라 최초의 치과의사도 있었다.
자신이 모은 수장품을 사후 대학이나
기관에 모두 기증한 경우도 있고, 스스로
최초의 사립박물관을 세우기도 했으며,
어떤 경우에는 경매를 통해 '처리'하듯
모두 팔아버리기도 했다. 이러한 상반된
수장가들의 모습은 그 자체로 전통 시대
수장 문화의 근대적 굴절 또는 변화상을
적나라하게 반영한다고 할 수 있다.

1

2

1 대수장가이자 그 자신이 뛰어난 서화가였던 오세창의 만세보 인장. 손병희의 발의로 창간된 신문사
'만세보사의 인장'萬歲報社之章으로, 오세창이 각획을 한 것이다. 오세창은 창간에서 종간까지
사장(1906~1907)을 지냈다.
2 일제강점기의 군인이자 고위관리, 실업가로도 성공한 박영철이 사후 경성제국대학에 기증한 허련의
〈선면산수〉. 지금은 서울대학교박물관에서 소장하고 있다. 종이에 담채, 21×60.8cm.
3 우리나라 최초의 치과의사 함석태가 소장했던 〈청화백자진사회산악형연적〉은 지금은
〈진홍백자금강산모양연적〉이라는 이름으로 평양 조선미술박물관에 소장되어 있다. 북한의 국보로 지정되어
있으며 1846년에 만들어진 것으로 추정된다. 높이 17센티미터.

3

4 친일파 부호의 자식으로 태어나 최고의 교육을 받은 후
수도경찰청장, 국회의원, 국무총리, 야당지도자 등 파란만장한
인생을 보낸 장택상이 소장했던 심사정의 지두화指頭畫
〈달마절로도해도〉達磨切蘆渡海圖. 화면 오른쪽 아래에
'장택상인'張澤相印이 보인다. 종이에 수묵담채, 28×18cm.
개인 소장.
5 자신의 소장품을 경매를 통해 모두 팔아버린 것으로
유명한 박창훈의 소장품 가운데 하나인 최북의 〈금강전경〉.
정선의 '금강전도'의 영향을 확인할 수 있으며 지금은 평양
조선미술박물관에서 소장하고 있다. 종이에 담채, 19×26cm.

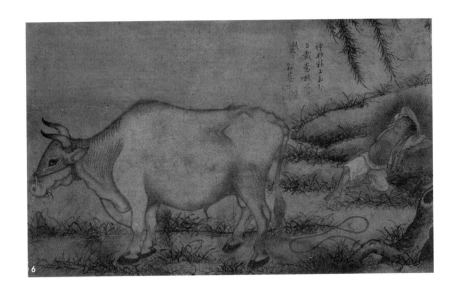

6 내시 출신 수장가였던 이병직은 뛰어난 감식안으로도 유명했다.
김두량의 〈목우도〉牧牛圖 왼쪽 아래에 '김덕하'金德夏라고 써져
있지만 이병직의 견해에 따라 김두량의 작품으로 전해지게 되었다.
『조선고적도보』에 실린 그림에는 '김덕하'라는 이름이 있었으나
이후 평양 조선미술박물관 도록에 실린 그림에는 그 이름이 지워져
있다. 종이에 수묵담채, 31×51cm, 조선미술박물관 소장.
7 간송 전형필이 사재를 털어 지킨 우리 미술품이 어디
하나둘이겠는가. 그 가운데 신윤복의 《혜원풍속도첩》을
빼놓을 수 없다. 국보 제135호로 지정된 이 화첩은 일본의
국민미술협회 주최로 1931년 3월 22일에서 4월 4일까지 일본
도쿄부미술관東京府美術館에서 개최된 조선명화전람회에 출품될
당시만 해도 도미타 기사쿠富田儀作의 도미타상회富田商會의
것이었다. 이 그림은 30점이 수록된 화첩의 그림 중 하나인
〈상춘야흥〉賞春野興으로, '봄나들이 가서 풍류를 즐기다'는 뜻이다.
종이에 채색, 35.6×28.2cm, 간송미술관 소장.

일러두기

1 본문에서 사용한 '골동'·'고동'·'고미술품'·'고미술상'·'골동상'은 같은 뜻이어서 가급적 고미술품·고미술상 등으로 표기했으나, 인용한 원문은 그대로 두었고, 문맥을 고려하여 통일하지 않은 부분이 있습니다.

2 해당 시기의 원문을 전재하거나 인용한 경우 독자들의 이해를 돕기 위해 원문의 한자를 대폭 줄였고, 어려운 한자는 한글을 병기했으며, 일부 문장은 현대문법에 맞게 고쳤습니다. 필요한 경우 편집자 해설은 괄호 안에 넣었고, 판독할 수 없는 글자는 별도의 표시('□')를 해두었습니다.

3 이 책이 대상으로 하는 시기의 특성상 조선·대한제국·한국 등 여러 국호가 등장하나, 당시 국호를 번갈아 가며 쓰는 대신 가급적 '우리나라'로 표기했고, 사람들은 '우리나라 사람'으로 표기했습니다. 이 경우에도 인용한 원문은 그대로 두었고, 문맥을 고려하여 통일하지 않은 부분이 있습니다.

4 작품명은 홑꺾쇠표(〈 〉)를 사용했으나 작품명이 아닌 유형을 의미하는 경우에는 홑꺾쇠표를 사용하지 않았고, 당시 자료에 기록되긴 했으나 그것을 반드시 작품명이라고 볼 수 없는 경우에도 홑꺾쇠표를 사용하지 않았습니다. 아울러 작품명과 작품명이 아닌 것이 혼용되어 있는 당시 자료를 바탕으로 재구성한 표에는 모두 홑꺾쇠표를 사용하지 않았습니다. 다만 작품명이 확실한 경우 표가 아닌 본문에서는 홑꺾쇠표를 사용했습니다.
 예) 44쪽 '백자도', 104쪽 〈내금강도〉, 168쪽 〈표4〉

5 전시회명, 단체와 기관명, 특별한 용어 등은 처음 나올 때 작은 따옴표('')로 표시하고, 이후부터는 별도의 표시를 하지 않았습니다.

6 본문에 등장하는 일본인의 이름 및 용어의 한자를 읽는 법이 정확하지 않은 것은 한자의 우리말 독음으로 표시하고 한자를 병기했습니다.

7 저작권자를 찾지 못한 이미지는 추후 정보가 확인되는 대로 적법한 절차를 밟겠습니다.

오늘,
우리 근대의 수장 문화를
바라보다

미술품 거래는 걸작품을 사고파는 것이 전부가 아니었다.

그 작품을 소유함으로써 위대한 전 소유자들과 한 사슬에 얽히는 것이고,

기원에 얽힌 갖은 비밀의 일부가 되는 것이다.

수집가들은 자기가 수집하는 물건에서 어떤 특별한 의미를 찾으며,

바로 이 의미가 그 물건에 가치를 부여한다.

이 초월의 순간, 초월을 소유하는 순간이 모든 수집물을 소중한 것으로 만든다.

어떤 면에서는 모든 수집물이 토템totem이다.

• 필립 블롬Philipp Blom[1]

앞으로도 나는 없는 돈을 털어내어 수집 일을 지속할 것이다.

나는 그 일을 통해 내가 이 세상에 태어난 의미를 느낀다.

아무것도 모른 채 잠들어 있는 자에게 수집은 존재하지 않는다.

냉정하게 바라보면 어리석은 일로 비치기도 하리라.

모든 사안을 이성으로 처리하는 자에게도 수집은 없다.

무언가 자신을 몰입하게 하는 대상이 존재한다는 것.

거꾸로 그것은 인간다움이 있기 때문이라고도 얘기할 수 있겠다.

• 야나기 무네요시柳宗悦[2]

인간의 '수집'이라는 행위는 도구를 사용하면서 시작되었다고 보는 것이 일반적이다. 선사시대에 도구를 가공하기 위하여 돌을 모으는 것을 넓은 의미에서 수집의 시작으로 볼 수 있으며, 문명의 발전에 따라 점차 이루어지기 시작한 교역 및 교류를 위해서나 또는 목걸이·팔찌 등의 장신구를 만들기 위해서 조개껍데기 등을 모으는 행위는 인류의 역사에서 의미 있는 최초의 수집 형태라 할 수

있다.[3] 근대적 의미에서 박물관에서의 수집과 같은 미술품 수집이 이루어진 것은 서양의 경우 중세와 르네상스 시기, 지리상의 발견 시기를 지나 근대에 접어든 후 '박물관'이라는 제도의 등장과 함께 정착되었다. 한편 우리의 경우도 신라와 백제 시대에 이미 중국으로부터 서화류와 전적典籍을 수입해 왕실에서 보관했다는 기록이 있는 것으로 보아 미술품 수집의 역사가 상당히 오래되었음을 알 수 있다.[4]

오래되어 드물고 귀한 각종 옛날 그릇인 고기古器나 서화 등의 고미술품을 의미하는 단어인 '골동'骨董은 조선 시대에는 대개 고동古董이라 불렸으며, 현재는 고미술품 전반을 가리키는 용어로 쓰이고 있다.[5] 전통 시대 곧 산업화되기 이전의 사회에서 고동은 서화와 함께 '고동 서화'로 함께 불리는 경우가 많았다. 중국에서 고미술품을 수집하는 취미는 북송北宋의 문인들 사이에서 본격적으로 시작되어 명·청 시대에 크게 유행했다. 우리나라의 경우 궁정을 중심으로 이루어지던 골동 수집 풍조가 고려 중기부터 일부 문인들 사이에서 대두되기 시작하여 조선 시대로 이어졌다. 그러나 조선 시대에는 '완물상지'玩物喪志, 즉 "쓸데없는 물건을 가지고 노는 데 정신이 팔리면 소중한 자기의 의지를 잃게 된다"라는 양반들의 고동 서화 취미를 제한하는 유가儒家의 금기 관념이 있었다. 그래서 양반들에게 있어서 고동 서화 취미는 생활의 한 부분으로 기능할 경우에만 인정되는 제한적 의의가 있을 따름이었다. 이 경계를 넘어서면 도덕적 품성의 함양이나 인격 도야 등을 방해하는 부정적인 것으로 인식되었기 때문이다.

고동 서화를 부정적으로 인식하는 경향은 조선 후기 들어 명나라 말기의 심미적이고 탈속적인 문인文人 문화가 파급되면서 달라진다. 1700년경을 전후하여 서울 북촌北村(청계천과 종각 북쪽에 있는 동네라는 뜻에서 유래한 마을 이름으로, 현재 종로구 재동, 가회동, 삼청동에 해당한다)의 안동 김 씨 집안을 중심으로 확산되던 회화 애호 풍조는 18세기 전반에는 경화세족京華世族(서울에 사는 최상류 양반)들의 탈

속적·심미적 문인 문화로 유행했고, 18세기 중후반에 접어들면서 박지원朴趾源 (1737~1805), 박제가朴齊家(1750~1805) 등 북학파北學派(청나라의 앞선 문물제도와 생활양식을 받아들일 것을 주장한 실학파로, 특히 상공업 진흥과 기술 혁신에 관심을 쏟았다) 계열의 문인들과, 대대로 서울에 거주하는 벼슬아치로 세련된 도시 취향과 국제적인 신문화를 누린 경화세족들에 의해 고동 서화 소장 취미는 더욱 심화되었다.6

　　박지원과 박제가는 연경燕京(베이징北京의 옛 이름)을 왕래하며 골동품점에 출입하고 골동 관계 문헌을 소개하여 당시 문인들에게 큰 영향을 끼쳤다. 박지원은 고동 서화의 감상을 '구품중정九品中正의 학學'이라 했고, 박제가는 고동 서화의 존재 의의를 "청산靑山·백운白雲이 먹는 것도 입는 것도 아니지만 사람들이 다 그것을 사랑한다"7라고 하여 인간의 심미감을 강조했다. 박지원과 박제가의 이와 같은 언급이야말로 예술에 대한 긍정적인 이해와 고동 서화에 대한 독자적인 가치를 부여하는 것이다.

　　조선 후기에 고동 서화에 관심을 가진 것은 북학파만이 아니었다. 경화세족을 중심으로 한 고동 서화 취미와 예술품 소장의 유행은 19세기에 들어서면 일반인들에게까지 영향을 주는 등 크게 확산되었다. 예술품에 대한 수요가 증가하고 상인이 출현하는 등 예술품 시장이 이전 시대와는 비교하기 어려울 정도로 본격적으로 성립되었다.

　　20세기에 들어서면서 시작된 미술품 경매회는 판매를 우선으로 하고 있다는 점에서 전근대 시대에서의 고미술품 감평·향유 활동과 현격한 차이가 있다. 서화가 남성들의 생활공간인 사랑방에서 전람회 미술로 바뀌며 근대적 감상물이 된 것처럼 고미술품 역시 매우 제한된 기일 동안이지만 대중에게 공개되었다는 점과 매매의 대상으로 '출품'되었다는 것은 획기적인 변화이다. 경매에 출품된 고미술품은 예술품이자 상품이라는 이중적인 성격을 보이게 된 것이다. 주

최 측의 입장에서는 예술품이기 이전에 상품으로서의 가치가 더욱 중요할 수도 있음은 물론이다. 이제 고미술품은 전통 시대의 완상 대상에서 냉혹한 시장에 출품되어 금전적 가치로 환산된 것인데, 이러한 현상은 미술 작품이 재화財貨의 하나로서 제대로 평가되게 되었다고 보는 것이 더욱 적합할 것 같다. 1906년 한양에 처음 선보인 미술품 경매회는 이후 간헐적으로 개최되다가 1922년부터는 제도로서 정착되고 활성화되었다. 1922년 일본인 골동상에 의해 미술품 경매회사인 경성미술구락부京城美術俱樂部가 조직되어 당시 고미술품의 교환 및 거래에 중요한 몫을 담당하게 된 것이다. 경성미술구락부의 교환회나 경매를 통하지 않고 매매된 것도 많았지만 미술품의 공공장소에서의 전시와 매매의 공개라는 측면에서 경성미술구락부 경매회의 의의는 크다.

작가와 작품을 중심에 두고 서술하는 문학사 또는 예술사에 비해서, 작품이란 이 작품들을 수용하고 향수享受하고 판정하는 각 시대 독자들의 경험을 매개함으로써만 비로소 구체적인 역사 과정이 될 수 있다는 관점을 '수용미학'受容美學이라고 한다. 이른바 작품을 받아들이는 독자의 수용을 통해서 작품 해석이 이루어진다는 미학 개념인 수용미학이 우리에게 소개된 지도 이미 꽤 오랜 세월이 흘렀고, 지금은 문학 전반을 이해하는 데 지극히 당연하고 필수적인 이론이자 관점의 하나가 되었다는 점은 시사하는 바가 크다.

지금까지 미술을 바라보는 시각은 예전에 문학에서 그랬던 것처럼 이른바 '생산자' 중심이었다고 해도 과언이 아니다. 즉, 미술 전반에 대한 접근은 물론이고 미술사 연구와 서술 역시 작가에 대한 접근, 작품의 양식 분석과 유파의 흐름 및 영향 관계 등을 연구하는 것이 대체적인 경향이었다. 작가와 작품에 대한 분석 및 이전 시대의 작품들과의 유형 비교, 양식 분석, 영향 관계 등에 대한 고찰이야말로 미술사 연구에 있어서 필수적이고 가장 중요한 내용이라 할 수 있

다. 대개의 미술사 연구가 택하고 있는 이러한 연구 방식은 작가와 작품 등에 초점을 맞춘 것이라 할 수 있다.

이에 반하여 미술품 수장과 매매, 유통 등에 관한 접근은 '수용' 또는 '수요'의 관점에서 바라본 것이다. 수용·수요 또는 향수·향유의 관점에서 바라본다면, 미술품은 전혀 다른 모습으로 우리에게 다가와서 또 다른 방식으로 인식될 수 있다.

수용자적 측면에서의 접근은 단순히 미술품을 구입하고, 그 구입한 미술품으로 자신의 재력이나 안목을 과시하려는 사람들에 대한 연구가 아니다. 이들이 왜 특정한 미술 품목에 관심을 가졌는지, 이러한 현상의 의미는 무엇인지, 그리고 그로 인한 문화적·사회적 파급 결과는 무엇인지 등을 파악하고 분석하는 작업으로서 문화사는 물론이고 사회사, 정치사, 경제사 등과도 밀접한 관련이 있는 연구가 된다. 이 분야 연구는 결국 미술품의 매매 및 유통과 떼려야 뗄 수 없기 때문에 '미술 시장사' 연구라 이름 붙일 수 있다. 이렇게 미술 시장사를 연구해보면, 수장가들의 애호 성향에 따라 그 시대의 미감이 형성되고, 그에 따라 미술품에 대한 평가가 달라지는 현상을 자주 발견할 수 있다. 우리의 근대 시기만 살펴보더라도, 이토 히로부미伊藤博文(1841~1909)의 개인적 애호로 인하여 고려청자에 대한 열광이 생겨났고, 이후 '조선 도자陶瓷의 신'이라 불리는 아사카와 노리다카淺川伯敎(1884~1964)와 아사카와 다쿠미淺川巧(1891~1931) 형제, 야나기 무네요시(1889~1961) 등에 의해 조선백자에 대한 관심과 수요가 생겨난 것이 그러한 예이다.

미술사 연구에 있어서 미술품 자체에 대한 평가가 우선이라는 데에는 이론이 있을 수 없다. 다만, 미술품에 대한 평가와 함께 수장가와 수장 경로의 파악도 중요하게 고려해야 할 대상이라는 점을 절대 간과해서는 안 된다. 전문 지식과 안목에 따라 수장품의 질적 수준이 좌우되기 때문에 감식안이 높은 수장가의

수장품은 특별한 주목이 요구되기 마련이다. 수장가와 수장 경로, 곧 미술품의 '유래'와 '출처'에 주목하는 이유가 바로 여기에 있다. 수장가를 밝히고 수장 경로를 파악하는 작업은 수장가 개인의 감식안은 물론이고 수장 당시의 감식·감평 기준, 고미술 시장을 분석하는 데 중요한 근거를 제공해주기 때문이다. 나아가 미술사의 영역을 기존의 문화사적 영역은 물론이고 사회사, 경제사 등으로까지 확장시키는 역할을 할 수 있으리라 기대한다.

우리가 지금까지 우리나라 근대 골동품의 수장과 수장 경로 등에 대해서 그다지 주목하지 않았던 것은 근대 이후 골동품의 수장과 매매가 도굴, 밀매, 밀반출, 위조 등 부정적인 측면과 관련 있었던 점도 그 한 가지 이유가 되었던 것 같다. 이 밖에도 감상과 달리 미술품의 '매매'에 대해서는 그 행위를 낮추어보는 시각과 매매 활동이 현대와 가까운 시기에 이루어졌으며, 또한 아직도 진행형이라는 점도 간과할 수 없다. 따라서 조선 시대의 서화 수장 활동 등에 대해서는 연구가 진행되고 있지만, 근대의 경우에는 민족주의적 관점에서 입각한 언급이나 몇몇 수장가나 골동 관계자들의 회고담이 주류를 이루고 있다. 그러나 앞에서 언급했던 것처럼 골동의 경우는 수장가와 이동 경로 등 이른바 그 유래와 출처가 중요하기 때문에 미술사적인 측면에서 관심을 가져야 할 필요가 있다. 왜냐하면 우리나라 근대 시기에 형성된 미술 시장의 구조가 현재도 여전히 지속되고 있고, 또 그 당시에 형성된 미술품 평가의 기준이 현재에도 온존하고 있기 때문이다. 즉, 근대에 형성된 미술 시장의 구조와 인식틀이 현재에도 여전히 중요한 영향을 끼치고 있다. 이러한 관점에서 볼 때 우리나라 근대의 미술 시장사에 대한 접근은 과거에 있었던 사실을 규명하기 위한 작업을 넘어서 현대의 상황을 파악하는 시선을 제시해줄 수 있으리라 생각한다.

우리나라 근대의 주요 미술품 수장가로는 오세창吳世昌(1864~1953), 김

용진金容鎭(1878~1968), 박영철朴榮喆(1879~1939), 김찬영金瓚永(1883~1960), 함석태咸錫泰(1889~?), 장택상張澤相(1893~1969), 오봉빈吳鳳彬(1893~1950 납북), 유자후柳子厚(1895~1950 납북), 이병직李秉直(1896~1973), 이한복李漢福(1897~1940), 박창훈朴昌薰(1897~1951), 한상억韓相億(1898~1949), 손재형孫在馨(1903~1981), 박병래朴秉來(1903~1974), 전형필全鎣弼(1906~1962), 김양선金良善(1907~1970), 이인영李仁榮(1911~1950 납북), 이용문李容汶, 임상종林相鍾 등이 꼽힌다. 이들은 신분, 직업, 수장품의 종류, 수장 방향 등에서 다양한 모습을 보인다. 이 책에서는 우리나라 근대 미술 시장의 흐름과 함께 그들을 통해 수장가들의 다양한 모습을 그들의 굴곡진 일생을 통해 살펴볼 것이다. 한편으로는 민족문화의 수호자로서 존경받아 마땅한 수장가들의 활동을 통해서 시대와 애국 애족의 의미를 되새겨 볼 수 있고, 또 한편으로는 수장품 자체로는 훌륭하지만 투기꾼에서 반민족적인 친일 행위까지, 한 인간으로서 비루한 면면도 어렵지 않게 찾아볼 수 있다. 이와 같은 모습이야말로 전통 시대 수장 문화의 근대적 굴절 또는 변화상의 적나라한 반영이다.

일부 근대 수장가들의 천박하고 저열한 민낯과 현대 수장가들의 수장 행위가 얼마나 차별성을 갖는가 또한 치밀하게 분석해야 할 부분이다. 최근 들어 기업들이 이미지 제고 차원에서 문화 예술에 적극적으로 지원함으로써 이윤의 사회 환원을 통한 사회 공헌과 국가 경쟁력에 이바지하는 '메세나'Mecenat 활동이 전개되고 있지만, 한편으로는 수장 활동을 빙자한 기업들의 탈세와 투기 역시 공공연하게 이루어지고 있는 것도 사실이기 때문이다.

끝으로, 근대 수장가들의 일생을 실증적으로 추적하다 보면 수장의 경향과 흐름을 조망할 수 있는 시야가 생기리라는 기대 속에서 작업을 시작했는데, 이번에 근대의 주요 수장가들을 모두 다루지 못해서 아쉬움이 많이 남는다. 앞으로 좀 더 많은 사례들을 다양한 각도에서 분석하고 접근한다면 우리의 인식의 폭

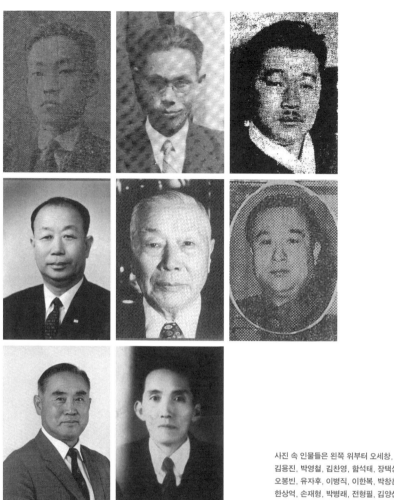

사진 속 인물들은 왼쪽 위부터 오세창,
김용진, 박영철, 김찬영, 함석태, 장택상,
오봉빈, 유자후, 이병직, 이한복, 박창훈,
한상억, 손재형, 박병래, 전형필, 김양선,
이인영 등 우리나라 근대의 주요 미술품
수장가들이다. 이들은 신분, 직업,
수장품의 종류, 수장 방향 등에서 다양한
양상을 보인다. 이들 가운데는 민족문화의
수호자도 있었고, 투기꾼, 친일파도
있었다. 이러한 상반된 수장가들의
모습은 그 자체로 전통 시대 수장 문화의
근대적 굴절 또는 변화상을 적나라하게
반영한다고 할 수 있다.

이 넓어지고 이해의 깊이 또한 깊어질 수 있을 것이라 생각한다. 그리고 미술사 뿐만 아니라 어느 분야의 연구에서든 개별적 분석과 구체적 사실 관계 파악 등이 전제되어야 거시적 안목이 형성될 수 있다는 평소 생각을 다시 한 번 확인할 수 있었다.

예술품을 바라보는
근대의 시선

18세기 애완의 대상에서
19세기 시장의 상품으로

중서층으로 확산된 회화 애호 풍조

시서화詩書畵 겸비 풍조가 중심이 된 문인 문화는 조선 시대에 이르러 사대부들이 겸비해야 할 교양으로 전개되었으며 후기에 더욱 확산되었다. 특히 숙종 연간年間을 전후하여 큰 도시로 발전하던 서울과 그 주변 지역에서 거주하던 문사文士 관료를 비롯하여 이들의 첩이 낳은 자식인 서출庶出과 부유해진 기술직 중인中人, 아전衙前(관청에 딸린 하급 관리)·서리胥吏(관아에 속해 말단 행정 실무에 종사하던 구실아치)와 같은 하급 관료 및 살림이 넉넉한 백성인 부민富民들까지 이러한 문화를 즐기게 되면서 그림을 애호하는 풍조가 전에 비할 수 없이 활기를 띠며 확산되었다.

　　이와 같은 흐름은 경제력 향상과 도시 발달을 배경으로 한 심미의식의 대두와 더불어 풍류 문인 생활과 호사 취미 수요층의 확대 등에 기인하고 있는데, 여기에는 명나라 말기 문인들의 새로운 문예 취향과 문화생활 경향 등이 적지 않은 영향을 미쳤던 것으로 보인다. 다시 말해 임진왜란과 병자호란 이후 국가 재

조^{再造}(나라나 집단을 다시 세우거나 이룸) 사업의 성공과 국제무역의 흑자 등은 상품화
폐의 발달과 도시의 팽창을 초래하면서 사치 풍조를 만연케 했다. 사치 풍조는
경제적 성장이 둔화된 영조·정조 연간을 통해서도 계속 이어지면서 각종 사회문
제를 불러일으켰지만, 미술과 공연 예술 등에서는 수요를 더욱 증가시키고 크게
활성화시켰다.[1]

조선 후기의 회화 애호 풍조는 의관^{醫官}·역관^{譯官} 등의 기술직 중인과 하
급 관리인 경아전^{京衙前}(중앙 관서의 아전)과 서리배^{胥吏輩}들에게까지 퍼지면서 그 절
정을 이루었다. 중인과 서얼로 이루어진 중서층^{中庶層}은 시문에 능하여 흔히 비양
반 출신 문인을 의미하는 여항^{閭巷} 문인으로 지칭되며 17세기 무렵부터 실무 직
위를 이용하여 재부^{財富}를 축적하고 이를 토대로 조선 시대 후기와 말기의 유흥·
행락 풍조를 일으키면서 서화 감상과 창작·수집 등 회화 애호 풍조에도 적극 참
여했던 것으로 보인다.[2] 이들 중간 계층은 회화 수집과 수장에서도 경화세족 못
지않은 실력과 적극성을 보였다.

중서층으로 확산된 조선 후기의 회화 애호 풍조는 여항 문인은 물론이고
비양반 출신의 중서층과 시정으로까지 퍼지면서 절정을 이루었다. 따라서 회화
창작과 수요의 측면에서 이전 시기와 비교되지 않는 양적 팽창과 질적 발전을 이
루게 되었고 진위를 판별하는 '감상지학'^{鑑賞之學}으로 불리는 영역이 대두되는 등
더욱 전문적인 활동이 두드러졌다.

광통교 다리에 예술품 시장이 등장하다

18～19세기에 들어서면서 예술의 생산과 소비는 사회적·경제적 변화와 맞물려

과거와는 다른 양상을 보이게 되었다. '예술품 시장'이 성립하게 된 것인데, 여기에서 예술품 시장이란 현대의 자본주의적 생산관계에 입각한 철저한 이윤 동기가 지배하는 상품의 생산과 거래를 의미하는 것은 아니다. 서화 등 예술품을 거래하는 전문적인 공간이 형성되고 그 유통에 종사하는 부류들이 출현했으며, 회화 역시 판매를 목적으로 하는 상품적 성격을 띠고 제작되는 현상이 출현했음을 의미한다.[3]

조선의 경제는 17~18세기를 거치며 임진왜란과 병자호란으로 인한 충격에서 벗어나 점차 회복되기 시작했다. 점차 상품경제가 발달하고 도시가 팽창되었으며, 특히 19세기 중반에는 서울의 광통교廣通橋 (광교) 일대에 이미 서책과 서화·골동 시장이 형성되었다. 예술품 시장의 성립은 예술품에 대한 광범위한 수요를 전제로 한다. 19세기의 인문지리지인 『동국여지비고』東國輿地備攷와 1844년경의 작품인 한산거사漢山居士의 「한양가」漢陽歌는 19세기 광통교의 서화 시장의 모습을 실감나게 보여준다. 이보다 앞서 18세기 예원藝院의 총수라 일컬어지는 표암豹菴 강세황姜世晃(1713~1791)의 손자인 강이천姜彝天(?~1801)은 「한경사」漢京詞를 통해 18세기 후반 종로를 중심으로 한 거리의 활기찬 모습과 광통교 서화가게의 모습을 눈앞에 펼쳐지는 듯 생생하게 그려내고 있다. 자, 그럼 강이천의 「한경사」부터 감상해보자.

> 사방으로 통한 여러 갈래 길은 서소문과 접하여,
> 높다란 종각 아래로 사람들 구름처럼 많이 모여드네.
> 이층 누각에는 한낮에 발을 드리웠으니,
> 배오개 남쪽 주변은 한바탕 시끄럽다네.

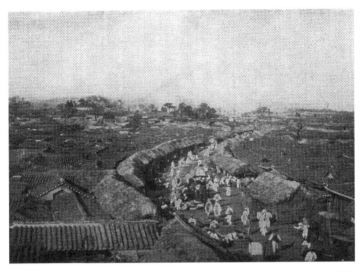

19세기 말에서 20세기 초까지의 서울 풍경. 위의 사진은 시카고여자의과대학 재학 중 장로교선교위원회의
요청으로 1888년 조선에 온 후 명성황후의 시의侍醫 등으로 활동하다가 선교사 호레이스 그랜트 언더우드와
결혼한 언더우드 부인Lillias H. Underwood이 지은 『토미 톰킨스와 더불어 한국에서』With Tommy Tomkins in
Korea(1905)에 수록된 것으로, 숭례문 문루에서 바라본 남대문 대로이다. 아래는 1902년부터 1903년까지
서울에 머문 이탈리아 총영사 카를로 로제티가 찍은 당시 골동품 상점의 모습이다.

한낮에 다리 기둥에 그림을 걸어놓았으니,

여러 폭의 긴 바닥으로 장막 병풍을 만들 만하구나.

가장 많은 것은 근래 도화서의 고수들 작품이니,

많이들 속화를 탐닉하여 묘하기가 살아 있는 것 같다네.

이번에는 한산거사의 「한양가」를 살펴보자.

광통교 아래 가게 각색 그림 걸렸구나.

보기 좋은 방풍차屛風次(병풍을 그린 종이나 천)에 백자도 요지연과

곽분양행락도며 강남江南 금릉金陵 경직도耕織圖며

한가한 소상팔경 산수도 기이하다.

다락벽 계견사호鷄犬獅虎, 장지문 어약용문魚躍龍門

해학海鶴 반도蟠桃 십장생과 벽장문차壁欌門次 매죽난국

횡축橫軸을 볼짝시면 구운몽 성진이가

팔선녀 희롱하여 투화성주投花成珠 하는 모양

주나라 강태공이 궁팔십 노옹으로

사립絲笠을 숙여 쓰고 곧은 낚시 물에 넣고

때 오기만 기다릴 제 주문왕 착한 사람

어진 사람 얻으려고 손수 와서 보는 거동

한나라 상산사호 갈건葛巾 야복野服 도인道人 모양

네 늙은이 바둑 둘 제 제세안민 경영일다.

남양의 제갈공명 초당에 잠을 겨워

형익도荊益圖 걸어놓고 평생을 아자지我自知라

한소열漢昭烈 유황숙劉皇叔이 삼고초려三顧草廬하는 모양

진처사晉處士 도연명은 오두미五斗米 마다하고

팽택령彭澤令 하직하고 무고송이반환撫孤松而盤桓이라

당학사唐學士 이태백은 주사청루취酒肆靑樓醉하여서

천하호래天下呼來 불상선不上船을 역력히 그렸으며

문에 붙일 신장神將들고 모대帽帶한 문비門裨들을

진채眞彩 먹여 그렸으니 화려하기 짝이 없다.[4]

　「한양가」, 「한경사」 등을 통해 볼 때 광통교 일대에는 골동품만이 아니라 서화를 전문적으로 판매하는 상점이 모여 있었음을 알 수 있다.『동국여지비고』에 "서화가게는 대광통교大廣通橋 서쪽 남천변南川邊에 있는데, 각종 서화를 판매한다"는 기록 역시 광통교 일대에 서책과 서화 및 골동 시장이 형성되어 있었음을 알 수 있게 해준다.[5] 당시 광통교 부근에서 팔린 그림은 '백자도'百子圖, '곽분양행락도'郭汾陽行樂圖, '요지연도'瑤池宴圖, '구운몽도'九雲夢圖, '삼고초려도'三顧草廬圖 등 고사인물도 또는 짙은 채색으로 된 장식성이 강한 그림들이었다. 이 밖에 문을 지켜서 불행이 들어오지 못하게 막아준다는 귀신과 관련된 문신門神 신앙과 연결된 문화門畵(섣달 그믐날 밤에 한 해 동안의 질병과 재난 등을 막기 위해 나례를 행한 후 정월 초하룻날 새벽에 문간에 붙이는 그림이나 글씨)와 신년 초에 제액除厄을 위해 그리는 세화歲畵(조선 시대에 새해를 축하하는 뜻으로 대궐 안에서 만들어 임금이 신하에게 내려주던 그림), 길상적吉祥的 의미를 갖는 '십장생도'十長生圖 등이 거래되었는데 대체로 치장과 장엄용으로 주로 사용되었기 때문에 짙고 화려한 농채濃彩의 그림이 주류를 이루었다. 정약용은 당시 광통교에서 팔린 그림의 종류와 수준을 다음과 같이 기록한 바 있다.

보내주신 그림은 대릉大陵(이정운李鼎運이 살던 곳)에 계시는 여러분들의 그림은 아닌 듯싶은데 혹 광통교에서 사오신 것이 아닙니까? 어떠한 신선이기에 눈은 순전히 욕심에 불타 있고, 얼굴은 순전히 육기肉氣뿐이니 말입니다. 우열을 비교해봤자 반드시 하등일 것입니다.

오사五沙께서는 언제나 광통교 위에다 걸어놓고 파는 하찮은 그림을 사다가 사우社友들 중에서 일등을 하려고 하오니 이러한 사실은 시험관에게 알게 하지 않으면 안 되겠습니다. 웃음이 터지는 일입니다.

정약용은 모임의 벗인 사우들과 함께 그림으로 내기를 했는데, 이정운이 곧잘 광통교에서 '하찮은 그림'을 사와서 자신의 그림인 양 가져오는 것이 우습다고 했다. 광통교에서 파는 그림은 이른바 '문기'文氣 있는 그림, 즉 문인 사대부 취향의 고답적인 감상화가 아닌 기복호사祈福豪奢 욕구를 충족시키기 위한 장식적인 그림이었다.

광교 일대에서의 미술 유통은 일제강점기(1910~1945)까지 이어졌다. 1909년 이곳에는 우리나라 최초의 은행 건물인 광통관이 들어섰다. 1910년 3월 3일 광통관에서는 왕족 및 고위 관료들이 소장하고 있는 옛 서화를 한데 모은 '한일서화전람회'가 개최되었다. 미술 유통이 활발했던 광교 일대의 전통을 계승한 것이다.[6]

광통교에서 인사동으로, 종로로, 남대문으로

19세기 중반 한양의 서화·골동 시장은 광통교만이 아닌 현재의 인사동에도 있었다. 소치小癡 허련許鍊(1808~1893)이 59세인 1866년에 넓은 의미로 인사동에 포함되는 안현安峴(현 종로구 안국동 150번지 부근에 있던 고개)의 향전香廛(서화·골동·잡화 등도 함께 매매했던 상점)을 지나다 과거 자신이 헌종에게 바쳤던《소치묵연첩》小癡墨緣帖을 발견한 사실은 현재 서울의 대표적 미술거리인 인사동이 당시에 이미 일정한 골격을 갖추고 있었음을 의미한다.[7] 허련의 자서전인 『소치실록』에 그 생생한 기록이 보인다.

> "이 화책畵冊이 대체 어떤 그림이길래 값이 그렇게 많이 나갑니까?"
> 주인이 대답하였다.
> "이것은 소치의 명화이니 값이 오히려 헐합니다."
> 나는 웃으며 다시 물어보았다.
> "소치가 어떤 사람입니까?"
> 주인이 대답했다.
> "그림을 잘 그리는 유명한 사람입니다."
> ……
>
> 나는 지나간 날에 대한 감개가 솟구치고 지금의 기가 막히는 일에 가슴이 메어 나도 모르는 사이에 탄식 소리가 새어 나왔다. 나는 그 향전 주인을 보고 말했다.
> "이 그림은 곧 돌아가신 헌종조에서 예상睿賞하시던 물건입니다. 도대체 이것이 어떻게 해서 여기에 나왔습니까?"
> 그러고는 다시 주인을 보고 부탁했다.

"내가 곧 사람을 시켜 일천 민緡(돈꿰미)의 동전을 보내어 이 화첩을 사도록 하겠소."

이 이야기는 곧 향전에서 20년이 지난 당대 명가의 화첩이 높은 값에 매매될 정도로 미술 시장의 크기가 커졌음을 의미한다.

주한 프랑스 공사관의 통역관으로 근무한 프랑스의 동양학자이자 언어학자인 모리스 쿠랑Maurice Courant(1865~1935)은 그의 저서 『조선서지학』에서 종각에서 남대문 거리 한곳에 자리한 서울의 골동품 가게를 다음과 같이 묘사했다.

> 가장 유력한 상인 동업조합들의 소재지인 대여섯 채의 이층집이 있고, 골동품이며 사치품을 파는 좁고 음침한 가게들로 사방이 둘러싸인 장방형의 마당으로 된 장터가 있고……
>
> 그 도중에 정월 대보름날 한밤중에 조선 사람들이 그해 일 년 동안 류머티즘에 걸리지 않도록 답교를 하는 돌다리가 있어, 그 다리 가까이 서점들이 있고 근처에는 상인의 가장 중요한 동업조합의 본거인 이층집이 대여섯 있는 이외에 골동품 사치품을 파는 음울 협착한 전방이 사방으로 둘러싼 사각형의 시장도 있고……

모리스 쿠랑의 증언을 통해 서점은 "종각으로부터 남대문에 이르기까지 기다란 곡선을 그리고 나아간 큰길가"에 있고, 그것은 특히 광통교 부근에 집중되어 있었는데 이 장소는 골동품과 사치품을 파는 장소와 겹치고 있다.[8] 이처럼 서울을 중심으로 하는 도시 분위기와 감각은 이전 시대와는 비교가 되지 않을 정도로 빠르게 변화해가고 있었다.

【 19세기의 우리와 우리 문화를 연구한 서양인, 모리스 쿠랑 】

학문적으로 한국을 연구한 최초의 프랑스인 모리스 쿠랑Maurice Auguste Louis Marie Courant은 파리에서 태어나 파리 대학 부속 동양현대어 전문학교에서 중국어와 일본어를 공부한 후 1888년 중국 주재 프랑스 공사관에서 통역으로 근무했다. 1890년 5월 조선에 와서 서울 주재 프랑스 공사관 통역 영사로 근무하기 시작하여 1892년 프랑스로 돌아갈 때까지 2년 동안 조선에서 일했다. 그는 조선에서 근무하는

1~2 학문적으로 한국을 연구한 최초의 프랑스인, 모리스 쿠랑과 1900년에 출간된 『서울의 추억』 표지.
3 1900년도에 열린 파리 만국박람회에 설치되었던 조선관.

동안 『조선서지학—조선문학총람』*Bibliogra-phie coréenne—Tableau de literateur coréenne*이라는 걸출한 책을 썼다. 이 책은 기존에 우리나라에서 간행된 3,281종에 달하는 고서의 해제를 달아 소개한 해제집이다. 1894년부터 1896년 사이에 초판이 나왔고, 1901년에 증보판이 나와 서양인들에게 우리나라를 알리는 데 크게 기여했다.

모리스 쿠랑은 1896년에 설립된 관립 법어法語(프랑스어) 학교 교사 알레베크Aleveque 등과 함께 조선 주재 프랑스 외교관인 콜랭 드 플랑시를 도와 1900년 파리 만국박람회의 조선관을 소개하는 사무위원으로 활동했다. 경복궁 근정전을 본뜬 한옥 형태로 세워진 파리 만국박람회 조선관의 전시물은 대한제국 정부에서 보낸 각종 물품과 콜랭 드 플랑시 개인의 소장품, 몇몇 프랑스인들의 소장품으로 구성되었다. 이곳을 찾는 서양인들을 위해 제작된 『서울의 추억』*Souvenir de Séoul*은 모리스 쿠랑의 글과 알레베크가 수집하고 촬영한 51컷의 사진으로 구성된 책자로서 당대 서양인들에게 우리나라를 알려준 대표적인 자료 가운데 하나로 평가된다. 제1차 세계대전 이후 리옹 대학의 극동아시아역사학과의 정교수가 된 모리스 쿠랑은 1927년부터 7년간 우리나라의 역사에 대해서만 강의했다. 이 강의는 외국 대학에서 행해진 최초의 한국사 강의이다.

20세기, 사랑방의 서화가
경매장에 내걸리다

일제강점기, 금전적 가치로 환산되는 고미술품

조선 말 광통교 인근에서 출발하여 점차 그 범위가 커져 가던 우리의 미술품 거래는 일제강점기에 접어들면서 사뭇 그 양상이 달라졌다. 1910년에서 1945년에 이르는 일제강점기 미술 시장은 고미술상과 경매시장을 중심으로 한 고미술품 거래가 압도적으로 주도했다. 20세기에 들어서 시작된 경매와 경매회는 판매를 우선으로 하고 있다는 점에서 전근대 시대 고미술품 감평鑑評·향유 활동과 현격한 차이가 있다. 전통 시대 남성들의 공간인 사랑방에서 향유되던 서화가 전람회 미술로 바뀌며 근대적 감상물이 되었고, 고미술품 역시 매우 제한된 기간이지만 대중에 공개되고, 매매의 대상으로 '출품'되었다. 완상玩賞의 대상이던 고미술품은 냉혹한 시장에 상품으로 출품되어 금전적 가치로 환산되었다. 획기적인 변화가 일어난 것이다. 이러한 일제강점기 미술 시장의 전체 유통 구조를 주도한 것은 대부분 일본인들이었으나 1930년대 이후부터는 점차 조선인의 수가 증가하

여 고객층이 일본인과 조선인의 이중구조를 이루게 되었다. 그러나 이 시기 작가들의 작품 유통 경로는 극히 제한되어 있었다. 작가와 고객을 연결하는 전문 화상도 존재하지 않았고 화랑도 발달하지 않았다. 따라서 일제강점기 미술 시장에서는 휘호회, 전람회, 개인전 등의 전람회가 화랑의 판매 기능을 겸하는 과도기적 모습을 보여주고 있다.[1]

1895년 4월 청일전쟁에서 일본이 승리한 후 일본인들에게 조선은 "제2의 조국", 조선으로의 도항渡航은 "내국 여행과 다름이 없다"고 인식될 정도였다.[2] 일본인의 조선 이민은 조선의 군사적·경제적·문화적 지배권을 확립하기 위한 수단으로서 이민을 장려한 일본 정부의 정책에 의해 더욱 급증했다. 정확한 기록이 남아 있는 것은 아니지만 우리나라에서 고분 부장품을 중심으로 한 고미술품의 매매가 본격화된 시기는 대체로 청일전쟁 이후 일본인 이민이 증가하면서부터로 추정하는 것이 일반적이다. 다만 부장품의 매매를 목적으로 남의 무덤을 불법적으로 파내는 '굴총'堀塚과 무덤 도둑을 위미하는 '묘구'墓寇 등은 『조선왕조실록』, 『비변사등록』備邊司謄錄, 『승정원일기』承政院日記 등에서 이미 찾아볼 수 있기 때문에 도굴 자체를 일본인의 조선 진출 이후로 보는 것은 무리가 있다.[3]

근대의 일본인들이 이처럼 우리 문화재에 관심을 갖기 시작한 것은 언제부터일까? 1880년경에는 고려자기高麗瓷器가 일본으로 건너가 애호가들에 의해 수집되기 시작한 것으로 보이고, 1885년에 농상무성 박물국에서 "조선 반도의

1936년 7월 8일자 『매일신보』에 실린 일제 시기 도굴 관계 기사.

토기(경주 월성 출토품과 경남 김해 출토 유물)를 최초로 일괄 구입"을 했다는 도쿄국립 박물관의 소장품 목록 기록은 일본인 고미술상들의 한반도 왕래가 청일전쟁 훨씬 이전부터 존재했을 가능성을 말해준다.[4] 일본의 학자 아유카이 후사노신鮎貝 房之進이 도굴품으로 추정되는 고려청자를 구입한 것은 1894년이고, 일본에서 한반도로 가는 사람들을 위해 1897년에 간행된 일종의 안내서인『도한자필휴』渡韓 者必携에 '고물상'古物商 관계 세칙 등이 있는 것을 보면 당시에 이미 고물을 취급하는 상인들 또는 이 분야에 관심을 둔 이가 존재했음을 알 수 있다.[5]

 1904년 6월에 발간된『최신조선이주안내』最新朝鮮移住案內에서 "조선 내륙으로 들어가면 상업과 공업, 또 농업에서 반도 13도 땅 그 어디든 유리하지 않은 곳이 없다. ……일본인이라고 하면 그들에게서 마치 부처님처럼 공경을 받을 수 있다"고 할 정도로 식민지 조선에서 일본인의 지위는 우리나라 사람들에 비해 압도적으로 우월했다.[6] 무엇을 해도 성공할 수 있는 좋은 조건을 가진 일본인들이 고물에 뛰어든 것은 고물상의 허가가 까다롭지 않고, 특별한 기술이 없어도 가능한 업종이었기 때문이다. 서울에 일본인 상인의 거주와 상품 판매가 허용된 것은 1885년이다.[7] 1895년에는 일본인 상인 약 20~30호 정도가 지금의 충무로와 명동 일부를 아우르는 본정통本町通, 즉 '혼마치'에 거주하게 되었고, 그들은 대개 잡화상과 무역상을 겸업했다.[8] 일본의 고미술상으로 혼마치에 가장 먼저 진출한 인물은 곤도 사고로近藤佐五郎라 알려졌지만 와다 쓰네이치和田常市가 1886년에 이미 혼마치에 상점을 열었다. 와다 쓰네이치는 정식 고미술상이 아니라 잡화상이자 무역상으로서 개성 경천사지십층석탑의 일본 유출에도 관여하는 등 우리나라의 석조물을 매매했고 서화도 상당수 수집했던 것으로 보인다.[9] 이 밖에 오다테 가메키치大館龜吉, 닛다 야이노스케新田谷伊之助, 아카보시 사키치赤星佐吉, 진나이 요시지로陣內吉次郎, 이토 도이치로伊藤東一郎, 우라타니 세이지浦谷淸次, 하야시

츄자부로林仲三郞, 이케우치 도라키치池內虎吉, 요시무라 이노키치吉村亥之吉 등이 약 1890년대 말에서 1910년 이전에 우리나라에 건너와 고미술상을 차리거나 고물상, 잡화상, 고미술상을 겸한 상점을 운영했다. 1920~1930년대에 들어 조선의 고미술 경기가 호황을 이루자 일본에서 조선으로 진출한 고미술상으로는 도쿄의 류센도龍泉堂와 고츄쿄壺中居, 교토의 야마나카상회山中商會 등이 있다.

고미술품 거래와 유통의 본격적인 출발

일본 고미술품상의 조선 진출에 따라 시작된 우리나라 근대의 고미술품 거래와 유통의 본격적인 출발은 1900년대 이후로 볼 수 있다. 이후 우리나라 근대의 고미술품 거래와 유통은 아래와 같이 대략 10년 주기로 변화한 것으로 파악된다.[10]

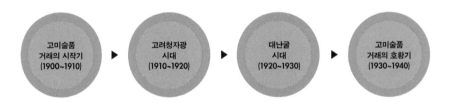

이 과정을 잘 살펴보면 일본인들의 도굴 양상과 그 변화 과정이 맞닿아 있다. 러일전쟁을 전후한 시기인 1904년부터 1905년까지는 개성을 중심으로 일본인들의 고려 시대 고분 도굴이 극심했다. 특히 1906년 3월 초대 통감에 취임한 이토 히로부미는 고려청자 수집에 열을 올려 일설에는 1,000여 점이 넘는 고려청자를 수집했다고 한다. 이 당시에는 고려청자의 가격이 그리 높지 않았기

때문에 일본인들은 고려청자를 마음대로 구입할 수 있었다. 이처럼 고려청자의 가격이 높아진 것은 조선 왕실의 일을 맡아보던 관청인 이왕직李王職과 일제가 1910~1945년까지 우리나라를 지배하기 위해 설치했던 최고 행정 관청인 조선 총독부가 박물관을 세우기 위해 다량으로 매입하기 시작한 이후의 일로 알려져 있다.[11]

　　1910년대 들어 일제의 도굴은 개성 지역을 벗어나 경북 선산 등 낙동강 유역까지 범위를 넓혔다. 특히 1911~1912년(혹은 1913년)은 고려자기 수집열이 최고조로 올라 당시 도굴과 매매로 생활하는 자가 수백 명 이상이 되었다고 한다. 이토 히로부미에 의해 시작된 고려청자에 대한 관심이 폭발적으로 증가하여 이른바 '고려청자광狂 시대'가 출현한 것이다. 대략 이 시기 이후 도자기의 도굴과 밀거래가 점차 전국으로 확산되기 시작한 것으로 보인다. 이렇게 1910년대에 점차 전국적으로 확산되기 시작할 조짐을 보인 도굴은 1920년대에 들어서면서 본격적으로 확산되었다. 1922년경부터 한나라 시대의 기와漢瓦를 캐기 위해 도굴되기 시작한 낙랑고분(황해도와 평양 근교에 흩어져 있는 낙랑군의 고분)은 1924~1925년(혹은 1926년)의 '대난굴大亂掘 시대'의 한복판을 거치며 500~600여 기의 고분이 도굴되었고,[12] 경주 고분·경남 양산 고분·충남 공주 송산리 고분 등 전국적 규모로 도굴이 확산되었다. 이후 1931년부터 시작된 일본의 만주 침략으로 1930년대 중반부터 일기 시작한 만주 특수滿洲特需로 호황기를 맞이하자 자본가들의 고미술품 수집은 더욱 열기를 더했다. 1934년에는 전국의 1,300여 기의 고분 가운데 140기 외에는 모두 도굴된 것으로 조사되었다. 1922년에 일본인 골동상들에 의해 조직된 미술품 경매회사 경성미술구락부를 두고 조선백자 수장가로 유명한 박병래朴秉來(1903~1974)가 "고려청자 도굴 붐에 편승하여 골동의 원활한 유통을 목적으로 설립된 것"이라고 한 것도 과언이 아니었음을 알 수 있게 해준다.[13]

일본 고미술품상의 조선 진출에 따라
우리나라 근대의 고미술품 거래와 유통이
본격적으로 시작되었다. 일본인들은
앞다퉈 우리 예술품을 사들이기
시작했고, 1906년 초대 통감으로 취임한
이토 히로부미는 소문난 고려청자
수집광이었다. 이처럼 수요가 있으니 더
많은 공급이 필요해서 우리 땅의 많은
고분이 파헤쳐졌고, '황금광 시대'로
요약되는 투기의 시대가 이어졌다. 그리고
일본인들이 장악했던 고미술 상권에
미약하나마 우리나라 상인들이 조금씩
활동을 하기 시작했다.

1 이토 히로부미와 영친왕 이은이 함께 찍은 사진.
2 1932년 11월 29일자 『조선일보』에 실린 안석주의
만문만화漫文漫畵 '황금광 시대'.
3 조선인 이희섭이 운영한 고미술 상점 '문명상점'의
도쿄 지점 광고.

뒤이어 1930년대부터 1940년대까지 '고미술품 거래의 호황기'로 불리는 이 시기는 '만주 특수'와 '황금광 시대'로 요약되는 투기의 시대였다. 1930년 1월부터 일본이 금본위제로 복귀하면서 조선총독부가 추진한 산금정책産金政策에 따라 한반도에 금광 개발 열기가 불어닥쳤고 금값이 폭등했으며, 1931년부터 시작된 일본의 만주 침략으로 인한 만주 특수로 주식이 최고의 호황을 맞았다.[14] 당시 식민지 민중들의 민생은 도탄에 빠져 있었지만 일부 자본가들은 호황의 극을 달렸다. 이와 같은 사회상 속에서 골동 수집 열기는 고조되었고 경성미술구락부 역시 호황의 시절을 보냈다.

경성에 형성된 고미술품 상점가

일제강점기 경성의 고미술 상권은 일본인들이 장악하여 조선인 상인들의 활동은 미약했다. 당시 조선인이 경영한 고미술 상점 가운데 주목할 만한 활동을 보인 곳은 배성관상점裵聖寬商店과 이희섭李禧燮의 문명상점文明商店, 백두용白斗鏞의 한남서림翰南書林과 오봉빈의 조선미술관 등이다.

경성역(현 서울역) 맞은편에 있었던 배성관상점은 전문화된 고미술상이라기보다는 집안에 전해져 내려오거나 땅에 묻혀 있던 물건들을 팔기 위해 들고 오는 지방 사람들이 으레 찾던 잡화상 같은 곳이었다.[15] 경성부청(현 서울시청) 동편 무교동에서 문명상점을 운영한 이희섭은 일제강점기 당시 가장 성공한 우리나라 고미술상으로 주로 공예품을 수집하고 판매하여 큰돈을 벌었다. 그는 1934년부터 1941년까지 약 7회에 걸쳐 일본 도쿄와 오사카에서 '조선공예전람회'를 개최하여 1만 2,000점이 넘는 엄청난 수량의 유물을 판매했고, 도쿄·오사카·개성

에 지점을 두는 등 조선의 다른 고미술상들과는 비교가 되지 않는 활동을 했다.[16]

인사동에 위치한 백두용의 한남서림은 고서적과 서화를 많이 수집했고, 간송澗松 전형필이 인수한 후 그의 대리인 이순황李淳璜이 경영을 맡아 전형필의 서화와 서적 수집 통로가 되었다. 오봉빈의 조선미술관은 다른 고미술상과는 달리 서화만을 다루었고, 1938년에 '조선명보전람회'朝鮮名寶展覽會 등 대규모 고서화 기획전을 개최했으며, 위창葦滄 오세창, 도산島山 안창호安昌浩(1878~1938) 등 민족 지사와 교류하는 등 다른 고미술상과는 차원이 다른 행보를 보였다.[17]

1935년부터 1940년까지 경성부京城府에서 조사해서 펴낸 경성의 『물품 판매업조사』에 따르면, 골동상의 수는 상당히 많았다.[18] 이 조사는 경성부에 소재하는 점포 중에서 세금을 납부하는 점포 4,500여 곳을 대상으로 업종의 현황과 수를 알아본 것인데, 총 32개 업종 중 서른 번째 항목이 고물·골동류 점포들이다. 물론 이 항목에는 여러 고물류가 모두 포함되어 있어 서화·골동류보다 광범위한 고물 관련 업종을 대상으로 한 것이기는 하다. 그런데 업종별 일람을 보면 개인이 운영하는 점포가 1935년에는 일본인 73개, 조선인 107개에서 1940년에는 일본인 83개, 조선인 296개로 일본인에 비해 조선인이 더 많았으며 증가율도 조선인 측이 월등히 많아 세 배에 가깝다. 1년간의 매상고별 조사에서도 1935년과 1937년은 비슷하다가 1940년이 되면 3,000원 미만은 일본인 25개, 조선인 134개, 1만 원 미만이거나 이상인 경우는 일본인 49개, 조선인 119개로 조선인 측이 많다. 지역별 분포는 〈표1〉과 같다.

고미술상은 약 30여 개가 활발히 활동을 하여 거의 매월 교환회 및 경매회를 열었다. 당시 대표적 수장가 중 한 사람인 박병래가 1930년대 후반 경성에 12개의 골동상 점포가 있었다고 언급한 바 있는데 그가 말한 곳들은 주로 혼마치와 메이지초明治町에 분포해 있었다.[19] 1930년대 경성의 인구는 약 40만 명 남짓했고,

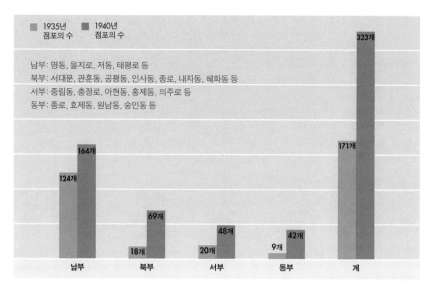

남부: 명동, 을지로, 저동, 태평로 등
북부: 서대문, 관훈동, 공평동, 인사동, 종로, 내자동, 혜화동 등
서부: 중림동, 충정로, 아현동, 홍제동, 의주로 등
동부: 종로, 효제동, 원남동, 숭인동 등

■ 1935년 점포의 수 ■ 1940년 점포의 수

남부 124개 164개 / 북부 18개 69개 / 서부 20개 48개 / 동부 9개 42개 / 계 171개 323개

〈표1〉 경성부 골동상의 지역별 분포 현황.

1935년에도 45만 명에 미치지 못했는데, 당시 경성에서 거의 매월 교환회 및 경매회가 열렸고 30여 개가 넘는 골동상들이 활동하고 있었음을 보면, 당시에 골동 열기가 얼마나 대단했는지 짐작할 수 있다.[20]

그리고 당시의 거간居間으로는 강선주姜善周, 김의식金義植, 양재익梁在益, 장형수張亨秀, 이성의李聖儀, 김금돌金今乭, 김인규金仁圭, 송병호宋秉鎬, 장석구張錫九, 유병옥劉秉玉, 서창호徐昌浩, 지순택池順鐸, 강희택姜熙澤, 백준기白俊基, 김일남金日男, 한영호韓永鎬, 최진효崔鑛孝, 이복록李福祿, 김상복金相福, 김대복金大福, 정준종鄭俊鍾, 최수남崔壽男, 권명근權明根, 박흥원朴興元, 장기범張基範, 김영창金水昌, 문일봉文一奉, 유상옥劉相玉, 김기현金基鉉, 송신용宋申用, 장정식張正植, 김순성金順成, 유용식劉用植, 신현칠申鉉七, 신기한申基漢, 고장환高長煥, 최수원崔壽元, 이덕호李德浩 등이 있고, 이 밖에 조선총독부박물관에 물건을 댄 전문 수집가 박준화朴駿和, 이성혁李性爀, 박봉

【 1930년대 경성의 고미술상 분포 현황 】

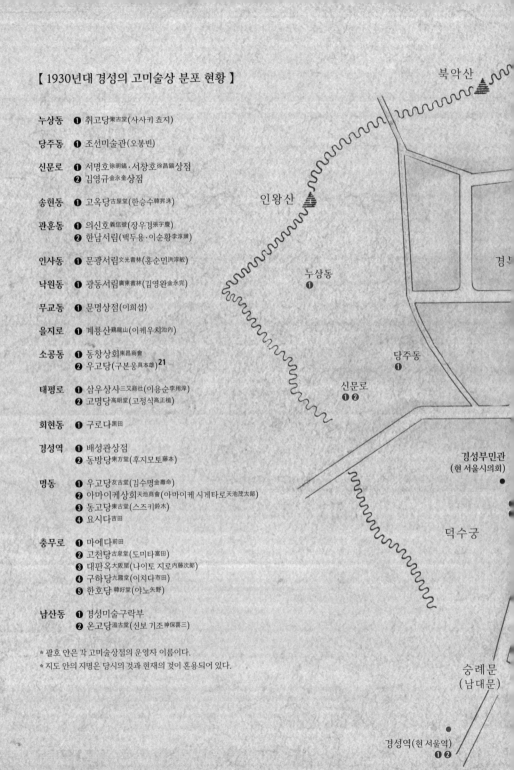

누상동 ❶ 취고당聚古堂(사사키 쵸지)

당주동 ❶ 조선미술관(오봉빈)

신문로 ❶ 서명호徐明鎬·서창호徐昌鎬상점
　　　　❷ 김영규金永奎상점

송현동 ❶ 고옥당古屋堂(한승수韓昇洙)

관훈동 ❶ 의신호義信號(장우경張宇慶)
　　　　❷ 한남서림(백두용·이순황李淳璜)

인사동 ❶ 문광서림文光書林(홍순민洪淳敏)

낙원동 ❶ 광동서림廣東書林(김영완金永完)

무교동 ❶ 문명상점(이희섭)

을지로 ❶ 계룡산鷄龍山(이케우치池內)

소공동 ❶ 동창상회東昌商會
　　　　❷ 우고당(구본응具本雄)[21]

태평로 ❶ 삼우상사三又商社(이용순李用淳)
　　　　❷ 고명당高明堂(고정식高正植)

회현동 ❶ 구로다黑田

경성역 ❶ 배성관상점
　　　　❷ 동방당東方堂(후지모토藤本)

명동 ❶ 우고당友古堂(김수명金壽命)
　　　❷ 아마이케상회天池商會(아마이케 시게타로天池茂太郎)
　　　❸ 동고당東古堂(스즈키鈴木)
　　　❹ 요시다吉田

충무로 ❶ 마에다前田
　　　　❷ 고천당古泉堂(도미타富田)
　　　　❸ 대판옥大販屋(나이토 지로內藤次郞)
　　　　❹ 구하당九霞堂(이치다市田)
　　　　❺ 한호당韓好堂(야노矢野)

남산동 ❶ 경성미술구락부
　　　　❷ 온고당溫古堂(신보 기조神保喜三)

＊괄호 안은 각 고미술상점의 운영자 이름이다.
＊지도 안의 지명은 당시의 것과 현재의 것이 혼용되어 있다.

북악산

인왕산

누상동
❶

경복

당주동
❶

신문로
❶❷

경성부민관
(현 서울시의회)

덕수궁

숭례문
(남대문)

경성역(현 서울역)
❶❷

북촌

창경궁

해화동로터리

창덕궁

송현동
❶

관훈동
❶❷

동숭동

종묘

인사동
❶

낙원동
❶

종 로

보신각

광장시장

무교동
❶

청 계 천

경성부청(현 서울시청)

을 지 로 (황 금 정) ❶

소공동
❶❷

명동
❶❷❸❹

조선은행
(현 한국은행)

혼마치(본정동)
❶❷❸❹❺

충 무 로

퇴 계 로 (대 화 정)

미스코시백화점
(현 신세계백화점)

남산동
❶❷

필동

회현동
❶

▼남산

59

1934년 6월 대전골동회에서 주최한 '서화골동성행대회'
안내장은 당시 경매회가 비단 경성만이 아닌 지방의 여러
곳에서 개최되었음을 말해준다. .

수朴鳳秀 등이 있다.[22]

　　지방에서도 골동상들이 점차 늘어나기 시작했다. 지역별로 활동한 이들
은 오른쪽 지도에서 보듯 전국적으로 고루 분포되어 있었고, 광복 이후인 1950년
대에 들어서면서부터는 평양 출신들은 금속, 개성 출신들은 도자, 남한 출신들
은 서화 등 지역에 따라 점차 전문화되었다.

　　일제강점기 가장 대표적인 미술품 수집의 주체는 이왕가박물관과 조선총
독부박물관이었고, 고미술 시장은 경성·평양·대구의 세 곳이 꼽힌다. 백제, 고
구려, 가야 및 신라의 옛 본거지인 이 세 도시는 일본인 유력자 등 수집가들이 많
이 살고 있어서 거래도 활발해 전국 고미술품의 집산지로 유명했다.[23] 이외에도
1918년 12월 7일에서 9일까지 부산상공회의소에서는 '신고서화대전람회'新古書畫
大展覽會가 개최되었다. 도쿄 모 명사의 수집품과 그 지역 유지의 찬조, 그리고『부
산일보』의 후원으로 성황리에 경매회가 이루어졌다는『부산일보』의 기록이 남
아 있다. 또한 1934년 6월 24일부터 25일까지 대전골동회大田骨董會 주최로 개최된
'서화골동성행대회'書畫骨董成行大會 안내장 역시 일제강점기의 경매회가 경성만이
아니라 지방의 여러 곳에서 개최되었음을 알 수 있게 해주는 예이다.[24] 그리고 함

【 1940년대 중후반, 우리나라 고미술상 지역 분포 현황 】

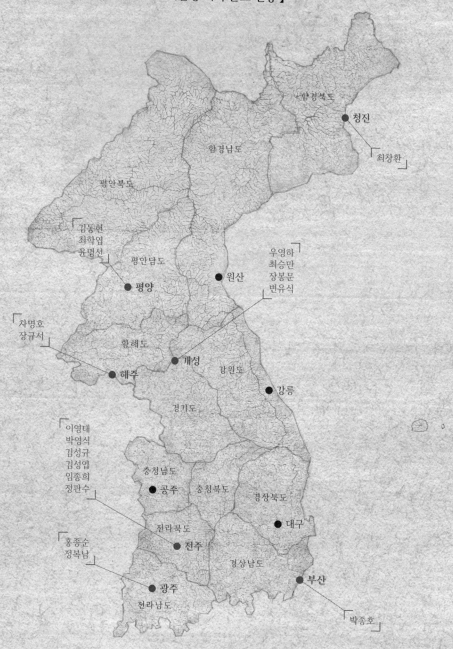

함경북도

청진

최창환

함경남도

평안북도

김동현
최학엽
윤명선

평안남도

원산

우영하
최승만
장봉문
변유식

평양

차명호
장규서

황해도

개성

강원도

해주

강릉

경기도

이영태
박영식
김성규
김성엽
임종희
정관수

충청남도

공주 충청북도

경상북도

홍종순
정복남

전라북도

대구

전주

경상남도

광주

부산

전라남도

박종호

제주도

홍에서는 1938년 김영선金英善이 자본금 5,000원을 출자하여 함흥미술구락부咸興美術俱樂部를 설립했는데, 이 회사는 고미술업자들 간의 교환회 개최에 목적을 둔 단체로 알려져 있다.[25] 이렇듯 부산과 대전, 함흥 등 지방 여러 곳에서 미술 시장이 형성되었음을 알 수 있는 자료들이 있긴 하나 아직 그 전체적인 윤곽은 파악되지 않았다.

조선 최고의 고미술상 배성관의 인터뷰

◇ ◇ ◇

● 일제강점기에 조선총독부의 기관지로 발행되던 한국어 일간신문 『매일신보』는 1936년 4월부터 당시의 신흥부자들을 인터뷰한 「나는 어떻게 성공하였나」를 연재했다. 이 연재는 흔히 '황금광 시대'로 요약되는 1930년대의 배금拜金 풍조와 부富에 대한 동경을 그대로 보여주는 예라 할 수 있다.

우리나라 근대기의 고미술상 가운데 가장 유명한 상인이라 할 수 있는 배성관은 열네 번째 인터뷰 기사인 1936년 6월 11일자에 등장했다. 서울 남대문에서 배성관상점을 경영한 그는 백자 수집가 박병래가 "서울 장안뿐이 아니라 전국 각처에서 그의 이름을 모르는 사람이 없을 정도였다"고 할 정도로 유명했다.

박병래의 회고에 의하면, 배성관상점은 전문적인 골동상이라기보다는 만물상이라는 것이 적절할 듯하며, 화폐 수집가로 알려진 유자후가 배성관상점에서 혼수에 쓰이는 민예품인 열쇠패의 수집을 많이 했다고 한다.

배성관은 해방 이후에도 그 자리에서 계속 영업을 하다가 6·25전쟁 때 상점이 큰 피해를 입고 가족을 모두 잃게 되자 불교에 귀의했다. 1964년에는 자신의 물건을 모두 육군사관학교박물관에 기증하여 육군사관학교장 기념패를 받았다.[26]

* * *

나는 어떻게 성공하였나 14

꾸벅하는 상투가 손님을 끌어 '아나크로니즘'도 훌륭한 상책

고물로 성공한 배성관 씨

* * *

육십만 인구가 들끓어 문화의 최고 수준으로 가는 대경성의 한복판에 상투 짜고 짚새기 신은 상인 한 분! 이렇게 말하면 종로 뒷골목 동·상전東床廛(재래식 잡화를 팔던 가게) 근처의 '떳다 봐라'를 상상할지 모르나 조선 사람 더구나 이러한 '아나크로니스틱'한 양반 살기에는 얼토당토않은 남대문통 삼정목 큰 길 옆에 쭉 들어선 양옥집 중에서 배성관형제상점이라는 간판을 볼 수 있으니 바로 이 상점의 주인 되는 배성관 씨가 이분입니다.

그러면 배 씨는 대관절 무엇을 하는 분인가? 지금

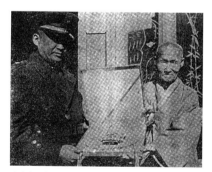

이강칠 육사박물관장으로부터 육군사관학교장 기념패를 받고 있는 배성관.

배성관의 인터뷰 기사가 실린 『매일신보』 1936년
6월 11일자 신문 지면.

부터 35년 전 이분 나이 19세 되던 해부터 산짐승
장사를 시작했는데, 시골로부터 짐승을 잡아가지
고 팔러오는 손님이 때때로 이상한 물건을 가지고
오면 아주 헐한 값으로 고물을 사두었다 합니다.
그러던 중 본업의 짐승장사보다 부업의 고물상이
날로 늘어가서 장사 시작한 지 십 년 후에는 고물상
을 정업으로 하게 되었다 합니다.

"머리를 아니 깎으시는 이유는?" 하고 제일 먼저
눈에 띄는 이상한 것을 물어보니, "가끔 받는 질문

이올시다만은 뭐 이렇다는 이유야 없지요" 하고 손
을 머리 위에 얹으며 조금 계면쩍어 하는 모양. "그
러나 남대문안 이 큰길가에서……아마도 무슨 이
유가 있는 것 같은데요?" 하고 '상투' 그것이 우선
골동품이 아니냐고 묻고 싶은 것을 억제하였습니
다. 그러나 배 씨가 이 명물의 상투를 그대로 가지
고 있는데 고물상으로서의 상책이 있다는 것을 엿
볼 수 있었습니다. 배 씨의 상점 손님은 돈 가진 일
본 내지인과 서양 사람이 많은데 그 손님들이 첫째
이 상투에 호기심을 느끼어 올 것입니다. 때마침 기
름지고 배부른 서양 남자가 마누라인 듯한 말라깽
이 여자를 안동(眼同)하고 가게 안으로 들어서니 배 씨
가 꾸벅하고 인사하는 바람에 상투 역시 꾸벅!이
아니 이중 절인가. 인사를 받는 서양 사람은 상투가
꾸벅했다 일어나는 것을 보고 빙그레! 아마 고객인
듯합니다. 그러면 파는 것은 대개 이 식으로 팔겠으
나 고물의 수집은 어떻게 하는지 이분은 보통 고물
상처럼 전당국이나 경매장 같은 데에서 사들이지
않고 아까 말씀한 시골사람으로부터 널리 사들이
는데 못쓸 물건을 가지고 오더라도 기왕 찾아온 손
님이면 그대로 돌려보내지 않는다 합니다. 그래서
배 씨는 무엇이든지 고물이면 산다는 소문이 각처
로 퍼져서 별별 괴물을 다 가져오는데 그중에는 시
골사람 안목에 아무것도 아닌 것 같은 것이 의외로
고귀로운 것이 있어서 그런 때에 한몫을 볼 것입니
다. 엽전 한 개에 돈 백 원이나 가는 것도 있고, 청개
와 고려자기 등도 비교적 싼값으로 사가지고 많은
이익을 남기며, 때로는 고분으로부터 나온 수천 년
전 물건, 깨져서 버리는 허접 쓰레기에서 의외로 고
가가 나옵니다. (사진은 골동품이 가득 찬 진열장 앞에
선 배성관 씨)

경성미술구락부,
조선에 들어선 고미술 경매회사

경성에 본격적인 경매 시장을 조직하다

일제강점기 미술 시장은 고미술상과 경매시장을 중심으로 한 고미술품 거래가 주도했다. '경매'競賣의 사전적 정의는 "사려는 사람이 많을 경우, 그들을 서로 경쟁시켜, 가장 비싸게 사겠다는 사람에게 물건을 파는 일"로서 '박매'拍賣라고도 한다. 미술품이 경매회에 출품되었다는 사실은 미술품의 유통이 사적인 영역에서 공적인 영역으로 전환되었음과 함께 미술품의 성격이 개인의 애완물에서 '상품'으로 질적인 전환이 이루어졌음을 의미한다.

경매에 참여한 인사들이 미술 관계자 또는 골동 애호가들이고 경매물을 관람한 수효는 많지 않았을 것이나 일정한 장소에서 미술품을 상품으로 공개했다는 사실은 그 자체로 중요하다. 이제 고미술품은 사랑방 같은 폐쇄된 장소에서 친분 있는 인사들 간에 감상과 거래가 이루어지던 전근대적 관행에서, 개방된 공공장소에서 일반의 품평과 감정의 대상이자 상품으로, 즉 매매의 대상이

된 것이다.

　　우리나라에서 미술품 경매가 최초로 이루어진 시기는 일본인 아카오赤尾에 의해 '고려 고도기'高麗 古陶器가 경매된 1906년으로 추정된다. 아카오는 정식가게를 갖고 있지 않은 일종의 거간 또는 장물아비로서 밤이면 개성에서 운송된 "세장細長한 농籠에 가득 담긴 고려 고도기" 곧 도굴된 고려청자를 경매회에 출품했고, 이 경매회에는 아가와 시게로阿川重郎, 아유카이 후사노신, 곤도 사고로 등이 자주 참여했다고 전한다. 아카오의 경매회 뒤에 하야시 츄자부로林仲三郎가 메이지초에서 경영한 삼팔경매소三八競賣所에서 경매가 이루어졌고, 1915년에는 사사키 쵸지佐佐木兆治에 의해 원금여관原金旅館에서의 경매회, 그 후 3~4년 뒤 고미술상들에 의해 을지로 요정 아카보시赤星에서의 경매회 등이 간헐적으로 개최되었으나 1922년 경성미술구락부가 창립되면서 본격적인 의미에서 경매가 체계화되고 조직화되었다.[1]

경성미술구락부의 출발과 운영

경성미술구락부는 일제강점기 경성에서 고미술을 경매한 대표적인 단체로서 나고야, 도쿄, 교토, 오사카, 가나자와金澤에 이어 여섯 번째로 설립되었다.[2] 우리나라 근대의 경매 제도가 빠르게 정착된 중요한 요인은 일제강점기 당시에 많은 물건이 쏟아져 나왔다는 사실을 가장 먼저 꼽을 수 있고, 기술적 측면이나 운용상 물품의 진위를 판정하는 것이 어려웠던 점, 낙찰된 물건이라도 문제가 생기면 환불이 가능하다는 장점도 크게 작용했다.

　　경성미술구락부의 경매는 '출자를 한 회원' 즉 주주들만 참여할 수 있었

기 때문에 구매자는 경성미술구락부 회원인 골동상을 통해서만 경매에 참여할 수 있었다. 고객의 일을 대리하는 주선인周旋人을 일본말로 '세화인'世話人이라고 하는데, 물건의 출품 주선·관리·판매 등을 그들의 계산 하에 하되, 출품자의 판매 수수료에서 세금·경성미술구락부 수수료·도록 대금 등 경비를 공제하고 남는 이익을 분배했다. 판매액이 예상보다 클 경우에는 적당한 사례를 받는 것이 관례였다.³ 경매가 열리기 전날 골동상은 경매에 오를 물건의 도록을 들고 자신의 단골고객을 찾아가서 사려는 물건은 예정된 가격에 낙찰시키려고 하고, 팔려는 물건은 지시받은 예정가대로 팔 계획을 세운다. 이른바 '작전'을 세우는 것인데, 간송 전형필의 대리인으로는 신보 기조神保喜三 가 알려져 있다.

경성미술구락부의 경매는 우선 회원인 골동상이 경매에 앞서 비공개적인 교환회를 열어 작품을 서로 구입하기도 하고 가격을 조정하기도 한 후 다시그 물품을 각자 자신의 고객에게 개인적으로 팔거나 경매를 통해 즉매하는 이중적 구조로 진행되었다. 이러한 폐쇄적인 거래 방식은 도쿄미술구락부의 경매 방식을 그대로 따른 것으로서 에도시대(1603~1867)부터 내려오는 일본 특유의 영업 방식이라 할 수 있다. 서양의 경우 미술상들의 조합은 있지만 교환회 같은 업자들만의 시장은 없다. 경매에 의한 공개 옥션auction이 활발히 진행되지만 이는 골동 상인과는 별개인 전문인들이 상설적으로 운영하는 것으로서, 이들은 경매에는 붙이되 입찰에는 들어가지 않는 것을 원칙으로 한다. 즉, 서양의 옥션에서는 골동 상인도 일반인과 마찬가지로 참가자가 되는 데 반하여, 일본에서는 조합을 중심으로 비공개 업자 시장과 일반인을 상대하는 소매시장이라는 이중구조가 고미술뿐만 아니라 일본화·서양화·외국 회화 전문업자들의 판매 방식으로 정착하여 제2차 세계대전 후까지 지속되었다.⁴ 이러한 점에서 볼 때 일제강점기에 일본인들에 의해 국내에 정착된 경매 제도는 서양의 경매시장 방식이 아니

일제강점기 경성에서 고미술품을
경매한 유일한 단체인
경성미술구락부는 충무로와
명동을 아우르는 지역인 '남촌'에
위치하고 있었다. 남촌은 일본인의
중심 거주 지역이자 주 활동
무대이기도 했다. 1920년도 무렵
설립 논의가 시작된 경성미술구락부
초창기 주주의 대부분은 일본의
토목건축업자들이었다가 1938년
무렵에는 주식 총수의 과반수를
고미술업자들이 갖게 되어 명실공히
고미술업자들의 회사가 되었다.

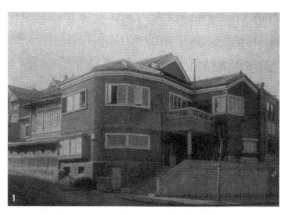

1 1942년 개축된 경성미술구락부 전경.
2 1942년 개축 당시 신사참배 후 한자리에 모인 경성미술구락부 운영진들.
앞줄 오른쪽에서 두 번째가 사장 사사키 쵸지, 그 뒤가 전형필에게 여러 모로 도움을
주었던 신보 기조 상무다.
3 경성미술구락부에서 1933년 6월 16일 발행한 미술품 감정서. 세로 26센티미터,
가로 16.5센티미터 크기다.
4~5 1933년 제작된 〈경성정밀지도〉에서 찾아본 경성미술구락부의 위치.
자세히 보면 남산소학교 위쪽에 천진루天眞樓가 있고 다시 그 위쪽에 '美術クラブ'
(美術구락부=美術CLUB)라는 글자가 보인다.

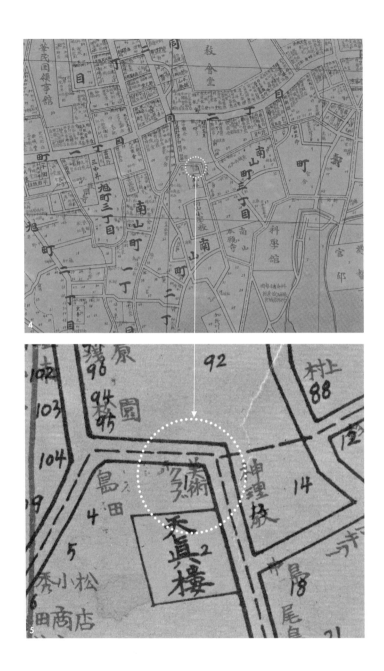

라 일본 특유의 폐쇄적인 상거래 방식을 기반으로 성립되었으며, 따라서 공정한 가격 형성과 조선인의 참여는 쉽지 않았던 상황이었음을 미루어 짐작할 수 있다.

경성미술구락부의 위치는 경성미술구락부에서 간행한 여러 경매도록류 등에 '남산정南山町 2정목二丁目 1번지'라 기록되어 있어 대략적으로는 알 수 있지만 정확한 위치를 확정하기 어려웠는데, 현재 서울역사박물관에 소장되어 있는 〈경성정밀지도〉의 조사 이후 남산소학교 바로 위쪽 현재 프린스호텔 자리에 있었음을 확인할 수 있게 되었다.[5] 경성미술구락부가 위치한 곳은 충무로와 명동을 아우르는 지역을 의미하는 '남촌'南村으로서, 남촌은 일제강점기 경성에서 활동하는 일본인들의 50퍼센트 정도가 거주했다고 할 정도로 일본인의 중심 거주 지역이자 주 활동 무대였다. 따라서 남촌은 '근대성'이 유입되는 곳이자 경성 도시화의 상징적인 지역이었다. 경성의 일본인 인구는 1904년 이후 급증했고, 그들은 점차 엄청난 부를 쌓았다.[6] 이들 경성의 일본인 부자들의 미술품 수장과 유통을 돕기 위해 일본인들의 본거지인 남촌에 미술품 경매유통회사인 경성미술구락부가 세워진 셈이다.

경성미술구락부에서는 미술품 '감정서'를 발행했다. 경성미술구락부의 감정서는 감정 내용을 품명, 시대, 용도로 나누었고, 유래와 추정 근거 등을 간략히 서술한 후 발급 날짜를 기록했다. 경성미술구락부에서 발행한 미술품 '감정서'의 원문과 해석은 오른쪽과 같다.

경성미술구락부 설립이 논의되기 시작된 것은 1920년 무렵부터다. 고미술상들인 이토 도이치로·아가와 시게로·사사키 쵸지 등에 의해 논의가 시작되어, 1921년 말에 주株를 모집했고, 1922년 3월에 사옥 신축 공사가 시작되었으며, 9월 준공과 함께 경성미술구락부가 창립되었다. 초창기 주주株主의 대부분은 한국강제병합 이전에 우리나라로 건너온 자들로서 일본의 조선 통치 기반 조

<table>
<tr><td>

鑑定書

一. **品名** 般若書屛 一個 純影青白磁
一. **時代** 朝鮮時代 考證 宣祖代
　　　京畿道 道馬里窯 官窯
一. **用途** 此の物 朝鮮時代 官人 王族物故
　　　時官指 御寺の極樂殿 冥府殿前付名佛
　　　供物也 寺內傳世 三百七〇年前と信す

昭和 八年 六月 十六日 京城美術俱樂部 証

</td><td>

감정서

1 **품명** 반야서병般若書屛 1개 순영청백자純影靑白磁
1 **시대** 조선 시대. 고증 선조대
　　경기도 도마리요道馬里窯 관요官窯
1 **용도** 이것은 조선 시대 궁인, 왕족이 죽었을
　　때 관에서 지정한 왕실 절의 극락전 명부전 부
　　처님께 공양하던 물건을 담았던 그릇이다.
　　절 안에 전해온 지 370년이 된 것으로 여겨진다.

쇼와 8년(1933) 6월 16일 경성미술구락부 증명

</td></tr>
</table>

경성미술구락부 미술품 '감정서'의 원문과 해석.

성을 위한 대토목공사에 종사하여 막대한 재물을 축적한 토목건축업자들이었다. 그러다가 1938년에 주식 총수의 과반수를 고미술업자들이 갖게 되어 경성미술구락부는 명실공히 고미술업자들의 회사가 되었다.

　〈표1〉의 경성미술구락부의 영업 상황을 보면 당시 골동 거래의 양상을 짐작할 수 있다. 1922년부터 1941년까지 20년간 이루어진 경매회는 260회, 매상은 165만 7,287엔이다. 연간 적을 경우 4회(1938), 많을 경우 24회(1923)의 경매회가 개최되었다. 경성미술구락부 설립 초창기에 고려청자는 경성미술구락부의 경매회에 선보일 틈도 없이 들어오는 대로 고객들에게 판매되었고, 조선 시대 유물은 당시에는 가격이 너무 저렴한 탓에 찾는 이가 없을 정도였다. 경성미술구락부에서 조선의 골동이 본격적으로 팔리기 시작한 것은 대체로 1925년 후쿠다福田의 유품이 나왔을 때와 1926년 이후에 들어서부터로 알려져 있다. 이때

연도	경매 횟수	매상 총액	1회 평균 매출액	1회 최고 매출액	1회 최저 매출액	1만 엔 이상 매출 횟수	비고 및 매상 품종
1922년	9	17,595	1,955	7,591	833		연합특기회聯合特寄會
1923년	24	29,566	1,230	5,486	216		중국·조선 자개 세공품 支那朝鮮靑貝物
1924년	22	41,366	1,880	9,552	106		중국 서화書畵支那
1925년	14	30,482	2,171	6,287	118		이조 항아리 李朝壺
1926년	20	34,122	1,700	3,083	72		
1927년	6	9,395	1,565	4,771	156		
1928년	11	53,749	4,886	21,486	105	2	가재家財
1929년	15	42,751	2,850	7,070	793		
1930년	14	42,721	3,050	8,989	706		고려인삼상자高麗人蔘箱 등 첫 출품出陣
1931년	14	31,760	2,270	12,654	549	1	중국·조선 서화 書畵支那朝鮮
1932년	19	69,262	3,641	14,363	261	2	고려도기 高麗陶器
1933년	10	25,158	2,515	8,025	612		고려·중국 서화 書畵高麗支那
1934년	11	49,181	4,470	23,420	548	1	고려 미술품 가격 상승
1935년	15	125,538	8,360	23,555	689	4	위와 같음
1936년	15	195,367	13,000	49,873	1,140	5	위와 같음
1937년	9	130,961	14,551	56,159	1,375	4	가격이 1934년의 2배로 상승
1938년	4	41,580	10,395	23,660	1,623	1	
1939년	8	94,703	10,891	29,514	6,068	3	연적 외 조선 미술품
1940년	12	216,925	18,077	71,950	5,648	4	고려·이조 미술품
1941년	8	375,105	47,762	107,257	7,699	7	위와 같음
계(20년간)	260	1,657,287	157,219	494,745	29,317	34	

〈표1〉 1922~1941년, 경성미술구락부의 20년간 매상 통계.[7] (화폐 단위: 엔)

부터 조선의 물건이 본격적으로 경성미술구락부의 경매에 출품되었다.

　　1920년대까지는 우리나라로 이주한 일본인들이 우리의 고미술품을 수집했지만, 쇼와昭和시대(1926~1989) 들어서면서부터는 조선에 머물다가 사망한 고미술 수장가들이 늘어나면서 그들이 생전에 수집한 고미술품들을 일본으로 돌아가는 유족들이 경매에 내놓는 경우가 많았다. 이때 거래된 고미술품의 경향을 살펴보면 1920년대 후반기, 곧 쇼와시대에 들어서면서부터 조금씩 고려청자에서 조선백자로 거래 품목이 바뀌었다. 물론 여전히 고려청자의 거래가 많았으나 뛰어난 물건은 이미 일본으로 반출되거나 개인이 소장하여 거래가 드물었기 때문이다. 조선백자는 야나기 무네요시, 아사카와 노리다카·아사카와 다쿠미 형제 등 이른바 '경성백화파'京城白樺派에 의해 가치가 재발견되어 거래가 활발해졌다.[8] 1930년대 후반에 들어서 우리나라 수집가가 점차 늘어 매상고의 많은 부분을 우리나라 사람들이 차지하게 되자 일본에 가 있던 우리 고미술품들이 다시 고국으로 돌아와 경매회에 출품되기도 했다.[9]

경성미술구락부의 경매도록

경성미술구락부에서는 경매회에 참여하는 사람들에게 편의를 제공하기 위해 경매도록을 발간했다.[10] 경성미술구락부에서 발간한 경매도록은 표지 뒤에 경매회의 명칭, 경매 일시, 주최 등을 소개한 속표지 다음으로 출품된 고미술품을 나열한 형태로 된 것이 일반적이다. 당시 발간된 경매도록은 앞쪽에는 주요 출품작이 사진으로 실려 있고, 뒤쪽에는 전체 목록이 실려 있는 방식으로 된 것이 대부분인데, 간혹 활자 또는 등사된 목록만 있는 경우도 있고, 개최자의 변辯이 실린

1920년 이후 서울의 도시화가 진행되면서 근대적 유통기관인 백화점이 들어섰다. 당시 백화점은 단순한 상업시설을 넘어 문화시설, 오락시설, 행락시설로서의 역할을 수행하는 곳이자, 근대성이 침투하는 상징적 공간이기도 했다. 1930년대 서울에는 일본인이 경영하는 미쓰코시三越, 조지야丁字屋, 미나카이三中井, 히라타平田와 우리나라 사람이 경영하는 화신和信 등 다섯 개의 백화점이 영업을 하고 있었다. 1931년 박흥식이 종로에 설립한 화신백화점은 조선인이 경영하는 유일한 곳이자 서울 북촌의 조선인 상권을 대표하는 백화점이었다. 이들 백화점은 치열한 경쟁을 통해 매장을 확대하고 새로운 기법으로 매출을 늘려나가 이른바 '백화점 전성시대'를 열었다.

백화점의 미술 전시는 백화점이 새로운 상업기관으로 탄생하면서 기존의 소매상들과 스스로를 차별화하고 점내로 고객들을 불러들이기 위해 고안한 문화사업 가운데 하나로 시작되었다. 1937년에 건립된 화신백화점 신관과 미나카이 부산지점, 1939년 신축된 조지야에 갤러리가 존재했음이 확인된다. 백화점이 도시의 주요 명소로서 그 이미지를 굳히는 것과 때를 같이하여 백화점 갤러리는 1930년대 이후 도시의 새로운 전시 공간으로 부상했고 많은 작가들이 백화점에서 개인전 혹은 단체전을 개최했다.

이 가운데 화신백화점은 7층 갤러리에서

1940년 2월 7일에서 17일까지 기원 2600년을 봉축하는 의미로 '명가비장 고서화전람회'名家秘藏 古書畵展覽會를 개최했다. 여기서 기원이란 일본의 초대 천황이 즉위한 해를 원년으로 하는 일본의 황기皇紀를 의미한다.

안내장에 따르면 함석태, 한상억, 김덕영, 김용진, 김성수, 오봉빈, 최창학崔昌學, 전형필, 손재형, 장택상, 이한복, 이병직, 임상종, 민규식閔奎植, 박흥식, 박창훈, 박병래 등 당시 내로라하는 수장가들이 출품한 것으로 보이는데 이들뿐 아니라 김영세金榮世, 강익하康益夏, 송성진宋星鎭, 염정권廉廷權, 박창서朴彰緖, 박기효朴基孝, 박수경朴쓧畏, 박준규朴準圭 등 낯선 이름들도 등장한다.

또한 1943년 2월 17일에서 21일까지 서울 남촌의 대표적 백화점인 미쓰코시백화점 5층 갤러리에서는 중청서도연구소中靑書道硏究所 후원으로 '명가진장名家珍藏 고서화감상회'가 개최되었다. 중청은 '중앙청년'中央靑年 등으로 추정되지만 상세한 내용은 알기 어렵다.

이 전람회에는 김용진 2점, 함석태 4점, 이정재李定宰 2점, 김성수 3점, 김덕영 2점, 이한복 6점, 김현제金顯濟 3점, 이병직 4점, 김연수金秊洙 1점, 손재형 7점, 박병래 1점, 배정국褒正國 2점, 김무삼金武森 3점 총 40점이 출품되었다.

대부분 알려진 이름들이나, 몇몇 낯선 이름들도 눈에 띈다. 김연수는 김성수의 동생으로 경성방직 2대 사장을 지낸 인물이고, 배정국의

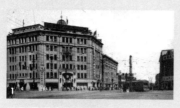

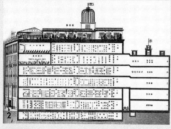

1 1937년 11월 11일에 개관한 화신백화점 신관 전경. 우리나라 근대기의 대표적 건축가 박길룡朴吉龍(1898~1943)이 설계했으며, 당시 우리나라 사람에 의해 건립된 건물 중 최대 규모였다.

2 화신백화점 신관의 점내 배치도. 7층 옥상의 왼쪽 삼각형 지붕이 갤러리이다.

3 1930년 10월에 신축 개점한 경성 미쓰코시백화점 신관(오른쪽)과 경성우편국(왼쪽). 미쓰코시백화점 신관은 현재의 명동 신세계백화점이다. 일본인 거주지이자 경성 상업의 중심지인 남촌의 미쓰코시백화점은 일제강점기 당시 조선을 대표하는 백화점이었다.

4 1940년 2월 7일에서 17일까지 화신백화점에서 열린 명가비장 고서화전람회 안내장. 세로 15.7센티미터, 가로 29.8센티미터의 크기다.

1 안내장 뒷면의 출품 목록(부분).
2 1943년 2월 17일부터 21일까지 미쓰코시백화점에서 개최된 명가진장 고서화감상회 안내장 앞면 표지.

호는 인곡仁谷, 출판사 백양당白楊堂 대표를 지
냈고 손재형에게 글씨를 배워 일가를 이룬 사
람이다. 김무삼은 신간회 활동을 한 언론인으
로 호는 완벽재阮碧齋, 광복 이후에 서울신문사
사회부장,『신천지』편집국장 등을 지냈으며 글
씨를 잘 썼는데 특히 추사체를 방불하게 썼다.
이정재와 김현제는 누구인지 확실하지 않다.
중국의 서화가로는 포화浦華, 왕례王禮, 주소백
周少白, 주학년朱鶴年, 등석여鄧石如, 장조익張祖翼,
왕주王澍 등 7인이 참여했고, 일본의 서화가로
는 일본의 구사카베 도사쿠日下部東作, 나카무
라 란다이中村蘭台 등 2인이 참여했다.

1943년 2월은 제2차 세계대전이 한창인 때여
서인지 컬러 인쇄나 장식적 도안 없이 간단히
전달할 내용만 기재되어 있으며, 앞면에 "오
늘도 결전 내일도 결전"今日も決戰 明日も決戰이라
는 문구가 눈에 띈다.

【 서양인을 상대했던 우리나라 고미술상, 신송 】

우리나라의 근대기, 즉 개화기에서 일제강점
기까지 미술 시장에서 일본인들의 활동 비중
이 너무나 컸기 때문에 이 방면에 대해 접근하
거나 서술할 때 일본과 일본인이 그 중심에 서
는 것은 어쩔 수 없는 일이다. 그러나 이 시기
우리나라에도 서양인을 상대로 한 고미술업
자들이 존재했다.

대한제국 시기에서 일제강점기까지 조선호
텔의 가이드Guide로 활동했던 신송Sinn Song의
명함을 보면, 오른쪽 아래에 '21 Moo Kyo
Chung'이라는 문구가 있다. '무교정武橋町 21'
번지라는 이 주소는 그의 가게 또는 거주지를
의미하는 것으로 보인다. 또한 신송의 명함에
는 그가 취급하는 물품 등이 가득 적혀 있는
데, 그 내용을 통해서 그가 취급했던 물품이
우리나라 가구, 도자기, 서화, 의상, 장신구,
우표 등 고미술품 전반을 아우르는 내용이었
다는 사실과 포장 및 환전 등에 이르기까지 다

양한 활동을 해왔음을 알 수 있다. 명함에 그
려진 지도는 현재의 서울시청 앞 광장 부근으
로 'HOTEL'은 1914년에 준공된 조선호텔을
가리킨다. 서양인들을 상대로 한 고미술품 유
통과 거래에 대한 연구의 필요성을 시사해주
는 예이다.

1~2 대한제국 말기에서
일제강점기까지
활동했던 조선호텔의
가이드 신송과 그가
사용했던 명함.

2

경우도 있다. 경성미술구락부 주최의 경매회는 1922년부터 1940년대 이후까지도 지속되었고 경매도록도 지속적으로 발간되었을 것으로 추정되지만 아직 모두 조사되지는 못했다. 백자 수집가로 유명한 박병래의 회고에 의하면 "매월 열리다시피 하는 경매에도 도록이 한 권씩 나오는 판"이었고, 자신도 "이 도록을 57권이나 가지고 있었다"는 내용으로 볼 때 최소한 60권 내외가 될 것으로 보인다.[11]

경성미술구락부에서 발간한 경매도록은 세로 22.5센티미터, 가로 15센티미터 내외의 이른바 신국판과 세로 25.5센티미터, 가로 15~18센티미터 내외의 이른바 국판 두 종류로 나뉘는데, 신국판이 주류를 이룬다. 큰 경매도록은 대개 1930년대 중반 이후의 것으로 추정된다. 작은 경매도록의 표지에는 '목록'目錄이라는 제목 등이 표지에 인쇄된 경우도 있지만, 인쇄된 제목을 풀로 붙인 경우도 많은데 세월의 흐름에 따라 표지가 떨어져 나간 경우도 적지 않다. 큰 도록의 경우는 표지에 '목록'目錄의 일본어식 발음인 '모쿠로쿠'もくろく를 그 뜻과 상관없이 '茂'(も)와 '久'(く)를 히라가나와 섞어 쓴 '모쿠로쿠(茂久ろく, もくろく)라는 제목이 인쇄되어 있는 경우가 많다. 대개 풀로 제본된 경우가 많지만 끈으로 제본된 경우도 있고 표지에 사진이 들어가거나 비단으로 장정된 호화 도록도 있다. 유물 사진은 한 페이지당 한 개씩 크게 넣은 경우도 있고 작게 여러 개의 사진을 넣은 경우도 있는데, 대체로 중요도에 따라 순서를 정했다. 제일 앞 쪽에 배치된 대표 물품의 경우에는 얇은 종이를 덧대기도 했다.

경성미술구락부의 경매도록은 연도가 표기되지 않은 것이 많아 정확한 발간 연도를 알기 어렵다. 다만, 경성에서 '본국'本局 2'와 같은 전화국번을 사용한 것이 1935년이기 때문에 전화국번 유무에 따라 1935년 이전과 이후로 구분할 수 있다.[12] 그리고 경매회 개최에 앞서 물건을 공개하는 요일이 대개 금요일과 토요일 양일간이거나 토요일 하루였고, 일요일에는 경매회를 실시했기 때문에

경성미술구락부에서는 경매회에
참여하는 사람들에게 편의를 제공하기
위해 경매도록을 발간했다. 풀로 제본된
경우가 많았지만 끈으로 제본되거나
비단으로 장정된 호화 도록도 있었다.
크기는 대개 신국판 또는 국판 두
종류가 대부분이었으며, 신국판으로
발행된 경우가 많다.

1~2 1932년 3월, 11월 발간된
것으로 추정.
3~4 1937년 2월, 3월 발간.
5 1936년 10월 발간.
6 1941년 9월 발간.

요일을 보면 대체적인 연도를 짐작할 수 있다.

　　현재 남아 전해지고 있는 경성미술구락부 발간 경매도록은 대개 1930년 대 이후의 것이다. 경매도록에 실려 있는 물품의 수효는 국적으로 보면 조선·일 본·중국 순으로 많고, 분야별로는 도자기·회화·금동불·목기 등의 순이며, 드 물게 석등 등의 석물과 중국 청동기, 일본 갑옷과 도검 등도 출품되었다. 경매도 록의 서화작품들은 작품만 실은 경우도 있지만 작품 전체나 작품을 감싼 주위 부분도 함께 촬영하여 게재하기도 했다. 이러한 경향은 촬영 당시의 표구 상태 와 후대의 개장改粧 여부를 알 수 있게 해준다는 점에서 참작할 만하다. 그렇지 만 사진은 초점이 다소 흐린 경우도 있고, 회화의 경우 수직과 수평이 제대로 맞 지 않는 등 사진의 수준이 높다고 보기는 어렵다.[13] 또한 작은 크기의 사진과 불 명료한 인쇄 탓에 세부를 확인하기 어려운 경우가 많고, 제목도 편의적으로 지 은 경우가 있으며, 지금의 연구 수준과 감정 기준 등에서 보면 납득하기 힘든 경 우도 종종 있다.[14] 도자기의 경우도 도자기 사진의 윤곽선을 칼이나 가위 등으로 잘라내고 편집했기 때문에 윤곽선이 손상된 경우도 있다.

　　그러나 이와 같은 문제점에도 불구하고 당시 경매물품으로 나온 고미술 품의 상태와 수량에 대한 기초적인 정보를 제공해주는 경매도록은 매우 중요하 고 가치 있는 자료이다. 우리 근대의 미술품에 대한 인식과 감정 및 수장에 대한 연구의 단초를 제공해주는 근거가 되기 때문이다. 아울러 당시 거래된 중국과 일본의 고미술품도 다수 실려 있기 때문에 근대 동아시아 고미술품 교류사의 재 구성에 중요한 몫을 할 것이라는 측면도 간과할 수 없다. 이 밖에도 지금은 그 존 재 자체가 불투명한 작품의 흔적을 찾을 수 있게 해줌과 함께 변조된 작품의 원 상을 확인할 수 있다는 점 역시 간과할 수 없는 경매도록의 중요한 가치다.[15]

【 조선의 미술에 깊은 관심을 가졌던 일본인, 야나기 무네요시 】

야나기 무네요시는 일본의 종교철학자, 민예 연구가, 미술평론가이다. 해군 소장을 지낸 아버지 나라요시와 어머니 가쓰코의 셋째 아들로 도쿄에서 태어났다. 가쿠슈인學習院에서 수학했고, 1910년에 시가 나오야志賀直哉와 무샤노코지 사네야쓰武者小路實篤 등이 중심이 되어 창간한 문예잡지『시라카바』白樺의 최연소 동인으로 참가했다.『시라카바』는 인도주의, 이상주의, 개성 존중 등을 주창하여 다이쇼(1912~1926) 문화의 중심 역할을 담당했다. 야나기 무네요시는 도쿄대학교 문학부 철학과에 진학하여 심리학을 전공하며 당시 주목을 받고 있었던 심령 현상 연구에 몰두했다. 심령 현상에 대한 그의 심리학적 관심은 종교 철학적 연구로 심화되었고, 1909년에 일본을 방문한 영국의 도예가 버나드 리치Bernard Howell Leach(1887~1979)와의 관계가 돈독해지면서 그때까지의 예술과 종교에 대한 그의 관심은 영국의 신비주의자이자 시인이자 화가인 윌리엄 블레이크William Blake(1757~1827) 연구로 결실을 맺게 되었고, 드디어 1914년에는『윌리엄 블레이크』를 출판했다. 또한 그는 이 무렵에 이루어진 조선 도자기 애호가로 유명한 아사카와 노리다카와 아사카와 다쿠미

1 야나기 무네요시.
2 1910년에 발간된『시라카바』제1권 제8호 표지.

형제와의 교유를 통해서 조선의 미술, 특히 조선 도자기의 아름다움에 강하게 매료되어갔다. 그것은 야나기 무네요시가 동양의 미술과 공예에 대해 새롭게 눈을 떴다는 의미였다. 이후 그는 조선을 자주 방문함과 동시에 '조선민족미술관'의 설립을 위해 노력했다. 조선의 도자기 등 이름 없는 장인들에 의해 만들어진 민중의 일상 생활용품에서 아름다움을 발견한 야나기 무네요시는 그것들을 '민중적 공예'民衆的 工藝 곧 '민예'民藝라 명명하고, '공예의 복권'과 '미의 생활화'를 목표로 내세우며 19세기 후반에서 20세기 중반까지 격동의 시대를 헤쳐나갔다.

야나기 무네요시의 민예사상의 근간을 이루는 것은 근대 사회에 대한 비판이었다. 그것은 역사 속에 매몰되어 있던 '민중'이라는 존재와의 공감과, 근대화에 따라 잃어가는 지역 고유의 문화에 대한 상실감이자, 급격하게 밀려들어온 서양 문명의 거친 파도에 맞서 일본 문화의 독자성을 유지할 수 있겠는가 하는 위기감이었다. 이러한 문제의식을 기초로 야나기 무네요시는 근대화에 따라 발생하는 사회의 부정을 새로운 미의 사상과 운동에 의해 조금이라도 시정하고 싶어 했다. 또한 민족 고유의 문화에서 가치를 찾아낸 야나기 무네요시의 관심은 자국에만 머무르지 않았다. 조선은 물론 오키나와와 아이누, 그리고 타이완 주민에게도 눈을 돌려 그들에 대한 소개와 보호에 노력했다.[16]

야나기 무네요시는 미술사와 공예 연구 및 민예연구가로 활약하면서 도쿄에 민예관을 설립하여 공예 지도에 전력을 다했다. 특히, 일제강점기의 상징인 조선총독부 건물을 건축하기 위해 서울의 상징적 건물인 광화문 철거가 논의되었을 때 그는 이에 적극 반대하는 등 우리의 전통과 예술에 대한 깊은 관심을 나타냈다. 또한, 그는 1924년 경복궁 안에 조선미술관을 설립하여 '이조도자기전람회'와 '이조미술전람회'를 열기도 했으며, 『조선과 그 예술』, 『종교와 그 진리』, 『신에 대하여』, 『차茶와 미美』 등의 책을 저술하기도 했다. 특히 1922년에 저술한 『조선과 그 예술』에는 1919년부터 1922년까지 쓴 9편의 미술 관련 논문이 수록되어 있는데, 그 논문에서 동양 예술에 있어서 조선의 독자적인 위치를 강조했고, 조선 민족의 독립과 자유를 주장하며 일본 군국주의와 일본의 무력 지배에 반대했다. 조선 미술의 특징을 '무작위의 미', '비애의 미' 등으로 집약한 야나기 무네요시의 관점은 후대에 지대한 영향을 끼쳤지만 여러 연구자들에 의해서 비판이 제기되기도 했다.

민간에서 주최한 가장 큰 규모의 전람회, 조선명보전람회

조선명보전람회의 의미

1938년 11월 8일부터 12일까지 경성부민관 중강당에서는 조선명보전람회가 개최되었다. 조선미술관이 주최하고 매일신보사가 후원한 조선명보전람회는 신라진흥왕정계비문新羅眞興王定界碑文에서 근대의 화가 이도영李道榮(1894~1933)의 작품까지 우리나라 서화 111점과 석도石濤, 옹방강翁方綱 등의 작품이 포함된 중국 서화 19점 등 모두 130여 점의 작품을 전시한 대규모 서화 전람회였다. 전시 작품 중에는 이왕가박물관과 조선총독부박물관 소장품도 포함되어 있었다. 1931년 봄 도쿄 국민미술협회 주최로 도쿄부미술관東京府美術館에서 개최된 '조선명화전람회'朝鮮名畵展覽會 이후 가장 큰 규모의 서화 전람회로 평가된다.[1]

 조선명화전람회는 조선총독부가 깊이 관여한 일종의 관官 주도의 전람회인데 비해 조선명보전람회는 당시까지 조선에서 개최된 민간 주도의 고서화 전람회 가운데 가장 큰 규모의 전람회라는 점에서 의미가 있다. 여기에 출품된 작

품 가운데 현재 우리가 알고 있는 조선 시대 회화 명품이 다수 있는 것으로 보아 그 중요성과 권위를 미루어 짐작할 수 있으며, 이왕가박물관과 조선총독부박물관이 민간의 전시회에 소장품을 출품한 것도 이례적인 일이었다. 특히 출품작의 대부분을 도판으로 수록한『조선명보전람회도록』은 일제강점기에 발간된 고서화 관계 전람회 도록 가운데 수록된 작품의 양적인 면과 질적인 면에서 여타의 도록과 비교하기 힘들다. 또한 조선명보전람회 관계 신문 기사와『조선명보전람회도록』을 통해 일제강점기의 전람회 개최 시스템의 일면과 현재 전해지고 있는 서화 작품들의 당시 상태를 확인할 수 있으며 지금은 소재를 알 수 없는 여러 작품들을 도판으로나마 접할 수 있게 해준다는 점에서도 중요하다. 조선명보전람회는 조선총독부 기관지『매일신보』의 적극적인 홍보에 힘입어 이른바 '흥행'에도 성공했다.

　　조선명보전람회를 개최한 조선미술관은 일제강점기 우리나라 화상 가운데 주목할 만한 활동을 보인 오봉빈에 의해 1929년에 설립된 화랑이다. 오봉빈은 천도교 집안에서 태어나 3·1운동과 관련해 상하이로 건너갔다가 체포당해 복역한 후 일본 유학을 떠나 도쿄 도요東洋대학 철학과에서 공부했다. 이후 그는 오세창의 지도로 1929년 봄 광화문에 조선미술관을 창설하여 1929년 9월에 '고금서화전', 1930년에 '제1회 조선고서화진장품전람회', 1940년에 조선미술관 10주년을 기념하는 '십대가산수풍경화전' 등을 개최하는 등 의미 있는 활동을 펼쳤다.[2] 1938년 11월 8일과 11일『매일신보』에 게재된 조선명보전람회 관련 사고社告와『조선명보전람회도록』의 제일 뒷장의 판권 부분 등을 통해 조선미술관이 지금의 종로구 가회동인 '가회정嘉會町 36번지' 자택에 있었음을 알 수 있다.[3]

　　조선명보전람회가 개최된 경성부민관은 당시 서울의 행정 체계인 경성부의 부민회관으로서 오늘날의 시민회관에 해당한다. 일제강점기 서울에 전등·전

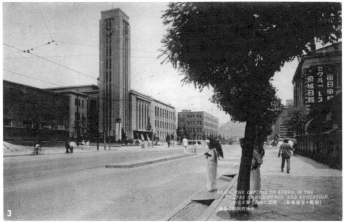

민간 주도의 고서화 전람회 가운데 가장 큰 규모였던
조선명보전람회는 일제강점기 우리나라 미술기획자이자 화랑
경영자인 오봉빈의 조선미술관에서 개최한 것으로 1938년
11월 8일부터 12일까지 경성부민관 중강당에서 열렸다.
당시 조선총독부 기관지였던 『매일신보』의 적극적인 홍보로
흥행면에서도 크게 성공을 했다.

1 『매일신보』의 1938년 10월 27일자 기사.
2 『매일신보』의 1938년 11월 9일자 기사.
3 1940년대 초반의 경성부민관과 태평로 풍경.
4 조선미술관의 설립자 오봉빈.

【 우리나라 최초의 미술기획자, 오봉빈 】

우리나라 최초의 전시기획자 오봉빈.

1938년 11월에 조선명보전람회를 개최한 조선미술관의 설립자 오봉빈은 우리나라 최초의 전시기획자로서 우리나라 근대 미술 시장사 및 화랑畵廊의 역사에 큰 업적을 남겼다. 본관은 해주, 자는 인신仁愼, 호는 우경又耕 또는 일우一ㅊ. 영변의 천도교 지도자였던 오현서의 3남으로 1893년 평안도 영변에서 태어났다. 영변의 봉명학교에서 신식 교육을 받은 후 서울과 영변을 오르내리며 천도교 활동에 관여하던 중 상하이에서 도산 안창호를 만난 후

도산이 타계할 때까지 20년 가까이 모셨고 흥사단의 국내 조직인 수양동우회修養同友會 회원으로 활동했다. 3·1운동 직후 체포되어 재판을 받은 후 일본으로 유학하여 1927년 도요대학 철학과를 졸업했다. 귀국 후 동덕여학교 교단에 섰던 오봉빈은 1920년대 후반 천도교 주도권 분쟁 때 오세창을 중심으로 한 구파에 도전했던 신파의 중심인물인 최린의 활동에 환멸을 느껴 해인사 고경 스님을 찾아가 '우경'이라 스스로 이름을 지어 부르는 등 불교에 귀의하기도 했다.

오세창의 지도로 전통예술의 세계에 입문한 오봉빈은 또 그의 권유에 의해 1929년 우리나라 최초의 근대적 화랑인 조선미술관을 설립했다. 오봉빈은 조선미술관을 단순한 화랑으로서만이 아니라 미술전람회의 기획과 전시, 국내 문화재의 해외 소개, 미술 애호가들의 개발과 조직 등으로 활동 반경을 넓혔다. 상호를 화랑이 아닌 조선미술관이라 한 것을 통해 '문화재 보호 운동가'라는 그의 자부심을 느낄 수 있는데, 이것 역시 오세창의 영향과 조언 때문으로 보인다.

오봉빈은 1930년 10월 17일부터 22일까지 제1회 조선고서화진장품전람회를 동아일보사 3층 홀에서 개최했고, 1931년에는 조선명화전람회를 도쿄와 경성에서 열었으며, 1932년에는 제2회 조선고서화진장품전람회, 1938년에는 조선명보전람회, 1940년 조선명가서화

전(베이징에서 개최)과 십대가산수풍경화전 등 대규모 서화전을 기획했다.

오봉빈이 기획한 고서화전은 전국의 개인 수장가들을 대상으로 출품 신청을 받아 그중에서 선별하여 진열하는 방식이었고, 십대가산수풍경화전은 민간 화랑의 현역 작가 초대전의 효시로 평가된다.

1937년 6월 안창호의 수양동우회사건[4]에 연루되어 다시 옥고를 치른 오봉빈은 이 사건 이후 함께 연루되었던 이광수 등의 변절이 계속되자 극심한 신경쇠약을 앓았다. 광복 이후 신문과 잡지 등에 정치 평론 활동 등을 펼치기도 했지만 일제강점기 때와 같은 활발한 사회 활동은 하지 않았던 그는 6·25전쟁 당시 1930년대에 신축한 서울 북촌 가회동 36번지의 2층 양옥 자택 우경산방에서 인민군에 의해 연행된 후 행방을 알 수 없게 되었다. 그가 수집한 고서화 등 미술품이 우경산방에 상당수 있었으나 전쟁으로 인해 모두 도난당했다.[5]

1 '일제감시대상인물카드'의 오봉빈. 치안유지법 위반으로 서대문형무소에 구속되었을 때의 모습으로 추정된다. 그는 1938년 7월 29일 서대문형무소에서 보석으로 출소했다.
2 1930년대에 오봉빈이 신축한 종로구 가회동 36번지의 양옥집.

기·가스 등을 공급하던 독점기업 경성전기주식회사가 "독점적 지위를 계속 유지하되 공익 차원에서" 전액 출연하여 1935년 12월에 준공한 경성부민관은 난방·환기·조명 등이 완비된, 당시로서는 최신식 철근 콘크리트 3층 건물이었다. 원래 이 자리는 고종황제의 계비인 엄비嚴妃의 신위를 봉안했던 덕안궁德安宮 터 일부와 경성기독교청년회관이 서 있던 곳을 합친 자리로서 넓게 보면 덕수궁 권역에 포함되며 현재의 주소는 서울시 중구 태평로 1가 60-1번지다. 광복 이후에는 시민관, 국회의사당, 세종문화회관 별관으로 사용되다가 1991년부터는 서울시의회 청사로 사용되고 있다.[6]

　　조선명보전람회를 후원한 『매일신보』는 1904년 7월에 영국인 배설裵說 Bethell, E. T.을 발행인 겸 편집인으로, 양기탁梁基鐸을 총무로 하여 창간된 한말의 대표적인 민족지로서 처음 제호는 『대한매일신보』였다. 위기일로의 국난을 타개하고 배일사상을 고취시켜 국가 보존을 실현하기 위해 창간했으나 1910년 경술국치庚戌國恥 이후에는 조선총독부 기관지 『매일신보』가 되었다.[7] 민족지에서 친일지로 극적인 변신을 한 셈인데, 『매일신보』는 일제의 침략전쟁과 민족말살 정책을 적극 옹호하여 당시 사람들 사이에는 『동아일보』나 『조선일보』에 있다가 『매일신보』로 가면 "(『매신』每新에) '매신'賣身한다"는 조롱조의 표현을 하곤 했다.[8]

　　『매일신보』는 조선명보전람회를 적극 홍보했다. 1938년 10월 27일부터 11월 12일까지 기사를 8회, 화보를 5회 연재하는 등 모두 13회에 걸쳐 보도했는데, 여기에 2회의 사고社告를 더하면 모두 15회의 기사를 통해 조선명보전람회 관련 홍보를 한 셈이 된다.

　　정선의 〈수양청풍〉首陽淸風이 11월 1일에 사진으로 소개되었고, 최북의 〈금강전도〉(11월 4일), 심사정의 〈황취〉荒鷲(11월 5일), 이인문의 〈강산무진도〉江山無盡圖(11월 7일), 김명국의 〈달마도〉(11월 8일), 김득신의 〈신선도〉(11월 9일) 등을 화보

로 연재했다.[9] 『매일신보』에서 이렇듯 조선
명보전람회가 당시 대단한 인기를 모은 것
으로 보도했지만 『동아일보』나 『조선일보』
등 다른 신문에서는 이에 대한 기사를 찾아
보기 힘들다.[10] 조선총독부 기관지가 후원한
전시회였기 때문에 이러한 현상이 있게 된
듯한데 이와 유사한 전시회가 역시 조선미
술관 주최로 같은 해 12월 9일부터 11일까지
3일간 경성부민관 중강당에서 다시 개최되
었다. 12월에 개최된 전람회의 주최 역시 조
선명보전람회와 같은 조선미술관이고, 명칭
은 '명보서화종합전람회'名寶書畵綜合展覽會였
다. 주최가 같고 개최된 시기가 한 달밖에 차

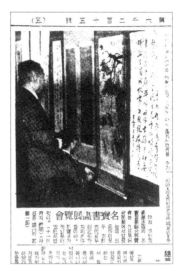

1938년 12월에 조선명보전람회와 같은 장소에서
열린 명보서화종합전람회를 소개한 1938년 12월
11일자 『동아일보』 기사.

이가 나지 않는 데다 명칭도 유사한 탓에 두 전람회를 혼동하는 경우가 있으나 11
월에 개최된 전시회는 조선명보전람회이고, 12월에 개최된 전람회는 명보서화
종합전람회임을 분명히 인식할 필요가 있다. 명보서화종합전람회에 출품된 작
품도 "고려조의 불화를 비롯하여 이조의 안평대군安平大君, 퇴계, 율곡, 충무공, 탄
은灘隱, 연담蓮潭, 백하白下, 원교圓嶠……소림小琳, 심전心田과 그 문하 등의 역대 대
표적 명작……명·청 시대의 거작명작巨作名作도 진열한다고" 보도한 것을 보면 대
개 조선명보전람회와 중복되지만 충무공 이순신, 원교 이광사 등의 작품은 조선
명보전람회에 출품되지 않았다.[11] 전시된 작품의 면면이 유사하고 전시 장소도
같은 데다 비슷한 명칭을 사용한 것으로 미루어볼 때 명보서화종합전람회는 조
선명보전람회의 성공으로 인해 이루어진 일종의 '앙코르' 전람회가 아닐까 싶으

며, "예약 및 즉매卽賣에도 응한다고" 한 것을 보면 작품 매매도 이루어졌음을 알수 있다. 명보서화종합전람회에 "관람자가 첫날부터 굉장히 많았다"고 한 것으로 보아, 이 전시회도 관객 동원면에서 성공했음을 미루어 짐작케 한다.[12]

조선명보전람회는 누가, 어떻게?

조선명보전람회는 전람회와 관련한 도록을 발행했다. 이 도록을 통해 전람회에 어떤 작품이 출품되었는지는 물론 전람회를 준비하고 실무를 진행한 이들이 누구인가 하는 것까지 알 수 있다. 세로 23센티미터, 가로 15.5센티미터 크기로 일제강점기에 간행되었던 다른 경매도록류의 일반적 크기인 세로 22.5센티미터, 가로 15센티미터의 이른바 신국판보다는 조금 크다.[13] 표지는 약간의 요철凹凸 문양이 있는 짙은 미색지로 되어 있으며 장정도 풀이나 실이 아닌 보라색의 두 개의 끈으로 묶는 등 격식을 갖추었다. 겉표지에 세로로 '조선명보전람회도록'이라 인쇄된 표지가 붙어 있고, 속표지에는 '조선명보전람회도록 서화 편'이라고 되어 있으며 회기會期·장소·주최·후원 등이 기록되어 있다. 제일 뒷장 판권 부분에 "쇼와 13년(1938) 11월 3일 인쇄, 쇼와 13년 11월 8일 발행"이라고 되어 있지만 조선명보전람회가 개최될 당시가 아닌 전람회가 끝난 이후인 1938년 11월 22일경에야 간행된 것으로 보인다. "이번 전람회에 출품한 작품을 거두어 도록을 편찬한다"는 1938년 11월 12일자 『매일신보』의 기사와 11월 22일자 『동아일보』의 「신간 소개」를 통해서도 그러한 사정을 추정할 수 있고,[14] 출품 신청 기일을 31일로 정한 것과 개막 일주일 전인 11월 1일에도 "각처로부터 출품이 답지"한다는 기사 역시 도록의 인쇄가 11월 3일에 이루어지기는 어려웠을 것으로 추정하게 한

다. 또한 서지학자 홍순혁洪淳赫의 서평이『매일신보』11월 29일자에 게재된 것 또한 이러한 추정을 더욱 강하게 해준다.[15] 속표지의 뒷장에 거명된 도록의 고문顧問과 위원들의 명단은 〈표1〉과 같다.

고문	후지쓰카 지카시藤塚鄰 (경성제국대학 교수, 문학박사)
	최린(『매일신보』 사장)
위원	시모코리야마 세이이치下郡山誠一(이왕직창경원장)
	가쓰라기 스에지葛城末治(이왕가박물관장)
	박창훈(의학박사)
	김은호(화가)
	이한복(화가)
	아사카와 노리다카(화가)
	가토 간코加藤灌覺(조선총독부 학무국 촉탁學務局囑託)
	임상종林尙鍾(감상가)
	전승태全昇泰(감상가)
	손재형(화가)
	이상협李相協(『매일신보』 부사장)
	오봉빈(조선미술관 주간)

〈표1〉『조선명보전람회도록』에 실린 고문과 위원 명단.

고문으로 위촉된 경성제국대학 교수 후지쓰카 지카시(1879~1948)는 최고의 김정희 연구자로 유명하다.[16] 최린은 민족대표 33인 가운데 한 사람이지만 1933년 이후에는 친일파로 변절한 인물로서 1937년『매일신보』사장에 취임했다.

위원 가운데 일본인은 이왕직창경원장 시모코리야마 세이이치, 이왕가박물관장 가쓰라기 스에지, 조선총독부 학무국 촉탁 가토 간코, '화가' 아사카와 노리다카 등 4인이었다. 다른 인물들이 모두 조선총독부의 공직을 맡고 있었던 데 비해 아사카와 노리다카는 당시 초등학교 교원이었다. 그는 조선의 미술, 특히 도자기에 매혹되어 조선으로 건너왔으며 '조선 도자기의 귀신'이라는 별명이 붙을 만큼 손꼽히는 도자기 연구자였다. 그의 동생은 조선 공예품을 사랑하여『조

선의 소반』朝鮮の膳, 『조선도자명고』朝鮮陶磁名考 등을 펴낸 아사카와 다쿠미이다. 아사카와 노리다카는 '조선미술전람회'에 1923년부터 1924년까지는 입선, 1926년에는 특선을 하기도 한 화가였기 때문에 위원 명단에는 화가로 올라 있는 것 같다.[17]

　　박창훈은 서울시 종로구 낙원동에 개업한 항문외과 의사로 서화와 도자기를 많이 수집했다. 오봉빈이 이 당시 우리나라 사람 가운데 대표적인 수장가로 "오세창, 전형필, 박영철, 김찬영, 박창훈"을 들었을 정도로 손꼽히는 고미술품 수장가였다.[18] 김은호는 일제강점기의 유일한 미술 경매회인 경성미술구락부 경매회에 이도영과 함께 조선인 현역 화가로는 드물게 작품이 출품될 정도로 높은 평가를 받았다. 그의 인물화 중〈미인도〉는 특히 일본인들의 취향과 부합되어 일제강점기에도 인기가 좋았기 때문에 이를 기반으로 당시 고서화 관계 주요 수장가의 한 사람이 되었다. 도쿄미술학교 출신으로 진명여고 교사 등을 지낸 서화가 이한복은 서화 감식과 수장으로도 유명했다. 감상가로 분류된 임상종은 경남 합천의 대부호로서 오세창의 지도로 고서화를 수집했다. 서예가로 유명한 진도 출신의 손재형이 화가로 분류된 것은 이채로우며, 역시 감상가로 분류된 전승태의 인적사항은 알려지지 않았다. 근대의 언론인 이상협(1893~1957)은 1933년부터 『매일신보』 부사장직에 취임해 있었다.

　　조선명보전람회의 「조선명보전람회도록서序」는 "기능만 앞세우는 세상"에서 미술, 특히 서화의 중요성을 강조한 내용으로서 당시의 문화주의적 사고방식을 엿보게 해준다. 권말의 「주최자의 담談」을 통해 조선명보전람회의 실무는 오봉빈과 『매일신보』의 부사장인 이상협, 이왕직창경원장 시모코리야마 세이이치에 의해 이루어졌음을 알 수 있으며, "명실공히 권위 있는 전람회가 되었다……이만큼 계통적으로 전시함은 이것이 우리 땅에서 처음인가 한다"는 표현

조선명보전람회도록서[*]

세상이 온통 기능만을 앞세워 육경六經이 찌꺼기가 되고 의리義理가 공언空言이 되어 사람들이 이익을 꾀하는 소용돌이에 정력을 쏟고 있는 때에 깊은 소회所懷를 나타내고 기쁜 마음을 표현할 수 있는 것은 오직 미술뿐이다.

미술 가운데 하나인 서화는 옛사람의 마음으로 그린 그림으로, 온화하고 고아하고 우수하고 침잠하고 웅장하고 강개한 기운이 손끝에 흘러나와 마치 비단 위에서 불러내 이야기한 듯하니 어찌 수 씨隨氏의 구슬과 화 씨和氏의 구슬만이 보배라 할 수 있겠는가. 그러나 미술이란 성령性靈이 발한 것으로 일정한 한계를 지니는데, 각기 다른 것들이 모두 모여 장관을 이루는 것은 쉬운 일이 아니다.

이제 조선 고서화를 내보이며 '명보전람회'라 이름하니 세상에 눈 바른 사람이 있어 호사스럽다 하지 않을지 모르겠다. 이에 부질없는 말을 도록 앞에 덧붙이는 바이다.

무인년(1938) 9월 9일
조선명보전람회 일동

朝鮮名寶展覽會圖錄序

環球震盪衆競還六經成精粕義理屬空言人生精力消磨到折于謀利之渦而求可以寄寫鬱陶托悅心神者惟有美術一道美術之中若書畫是古人心畫恍見其溫雅秀逸沈雄懷慨之氣拂拂流出指端而若可以呼語于絹素之上隨珠和璧寧可以喩其寶乎然美術者性靈所發限於地而觀以殊合衆地成鉅觀力有所不逮則今姑以朝鮮古書畫展爲日名寶展覽會世有雅人倘不以爲侈與玆庸辭于圖錄而爲之說

戊寅重九節

朝鮮名寶展覽會諸同人

조선명보전람회도록서.

조선명보전람회 주최자의 담_談

◎ ◎ ◎

후지쓰카 박사·최린 매신_{每新} 사장을 고문으로 추대하고 매일신보사의 후원을 얻은 조선명보전람회를 개최하게 됨은 우리의 흔쾌무비_{欣快無比}한 바이다. 이 진열에 관하여는 위원 제씨_{諸氏}의 진력_{盡力}이 최다 _{最多}하다고 생각한다.

최초『매일신보』부사장 이상협 씨와 상의하기 수차 다음 이왕직창경원장 시모코리야마 세이이치 씨의 협찬으로 위원회가 조직되었다. 이왕가·총독부 양 박물관 기타 민간 수집가 비장_{秘藏}이 속속 출품되어 그야말로 명실공히 권위 있는 전람회가 되었다.
신라진흥왕정계비문,『각명가제찬』_{各名家題讚} 고려 불화를 위시하여 안평대군의 글씨와 그림·성삼문·퇴계 이황·율곡 이이의 글씨·탄은 이정_{李霆}의 죽_竹·연담 김명국의 달마 _{達磨}를 경_經하여 공재 윤두서·겸재 정선·현재 심사정·호생관 최북·표암 강세황의 제_諸명작·고송유수관도인_{古松流水館道人} 이인문의 〈강산무진도〉_{江山無盡圖}·긍재 김득신·단원 김홍도의 〈군선도〉_{群仙圖}·눌인_{訥人} 조광진_{曺匡振}·완당 김정희 일류의 제_諸 신품 _{神品}을 지나 오원 장승업·소림 조석진의 명품·최후_{最后} 관재_{貫齋} 이도영까지 망라하고 금상첨화격으로 우리 조선과 관계 심절_{深切}한 반돈묵연_{槃敦墨緣}·해린척소 _{海鄰尺素}·옹방강·오대징_{吳大澂} 등의 작품을 편입하여 이만큼 계통적으로 전시함은 이것이 우리 땅에서 처음인가 한다.

이 전람회가 발의되자 신문 발표 전에 출품 신청이 답지하여 끝마감한 관계상 만기 출품 제작_{諸作}을 도록 목록에 편록_{編錄}치 못하여 천만유감으로 생각하며 끝으로 우리는 기_其 출품을 쾌락하여 주신 제 박물관·각 수장가에게 진심으로 사의를 표하는 바이다.

쇼와 13년(1938) 11월 3일 주최자

에서 주최자인 오봉빈의 자부심도 엿볼 수 있다.[19]

『조선명보전람회도록』의 구성

『조선명보전람회도록』에 도판으로 수록된 작품의 수는 113점이지만 대련, 쌍폭 등이 있어 총 도판 수는 133개이다. 배열 순서는 연대순을 우선 고려한 것으로 보이지만, 뒤쪽으로 갈수록 오차가 크며 국적은 염두에 두지 않은 것으로 보인다. 진단학회震檀學會의 발기인 가운데 한 사람인 서지학자 홍순혁이 1938년 11월 29일자 『매일신보』의 「일일일인」一日一人란에서 언급한 바와 같이 "도면의 대소에 따라 배치"했기 때문에 도판 배열이 번호순대로 되지 않은 듯하다.

　　홍순혁은 이 글에서 『조선명보전람회도록』의 구성과 내용·의의 등에 대해 서지학자다운 꼼꼼한 평을 했는데, 먼저 『조선명보전람회도록』의 판형·순서·작품 수 등을 차례로 언급한 후 당시까지 간행된 조선의 서화 관계 서적 가운데 주목할 만한 것으로 네 종류의 책을 꼽았다.

　　그림 분야에는 1934년 조선총독부에서 간행한 『조선고적도보』朝鮮古蹟圖譜 권14 「조선 시대 회화 편」, 글씨 분야에는 조선서도회朝鮮書道會 편編 『조선서도정화』朝鮮書道精華와 도쿄 헤이본샤平凡社 간행 『서도전집』書道全集 가운데 '조선' 부분을 들었고, 전람회 도록으로는 『조선명화전람회목록』을 꼽았다.[20] 그러나 이 책들은 가격이 비싸거나 매진되었고, 『조선명화전람회목록』의 경우는 "36매의 도록에 80여 점의 작품"만 수록한 것을 지적했다.

　　이에 비하여 『조선명보전람회도록』은 "우수한 일류 조선 고서화의 계통적 수집으로 해당 분야 연구자 수집가에게 주는 바 공효功效(공들인 보람)가 다대多

조선명보전람회는 전람회와 관련한 도록을 발행했다. 1938년 11월 출간했으며, 크기는 세로 23센티미터, 가로 15.5센티미터. 이 도록을 통해 전람회에 어떤 작품이 출품되었는지, 전람회 실무 준비 과정과 실무를 진행한 이들이 누구였는지까지 알 수 있다.

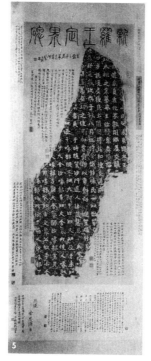

1~4 『조선명보전람회도록』의 표지,
판권, 속표지, 목록(부분).
5 박영철 소장으로 나오는
신라진흥왕정계비문.
6 오봉빈 소장으로 나오는 고려 불화.
7 임상종 소장으로 나오는
안평대군 행서첩.

大하리라 믿으며, 또한 민간에 비장된 진품을 다수히 모두어 세상에 발표함에 더 큰 의의意義가" 있다고 극찬했다. 다만『조선명화전람회목록』과 같이 "작자作者 약전略傳"을 수록하거나『조선고적도보』처럼 "실물촌탁實物忖度을 자세히 본떴으면 초학자初學者에 대한 친절이 더하였겠고 연구자에 편리를 줌이 컸었겠다"고 하여 작가 소개와 크기 등을 제대로 명기하지 않은 점을 아쉬워하기도 했다.

『조선명보전람회도록』에 수록된 작품들의 국적 및 소장자 등에 따른 분류는〈표2〉,〈표3〉과 같다. 도록의 도판 뒤에 12쪽에 걸쳐 실려 있는「조선명보전람회목록」은 조선명보전람회에 출품된 작품들의 작자, 제목, 제작 연대, 소장자 순으로 정리되어 있다. 목록에는 총 130점이 실려 있다고 했으나 6점의 병풍, 3점의 서첩, 8점의 대련, 7점의 쌍폭 등이 있어 실제 작품 개수는 이를 상회하며, 오봉빈이「주최자의 담談」에서 언급한 바와 같이 "만기晩期 출품 제작諸作을 도록 목록에 편編치 못하"였음을 감안하면 경성부민관에 실제 전시된 작품의 수효는 더 많았을 것으로 추정된다.

조선미술관은 오봉빈이 경영했기 때문에 조선미술관 출품작과 오봉빈의 출품작을 더하면 26점으로 기관과 개인을 막론하고 출품작이 가장 많다. 군이 조선미술관으로 표기한 것은 오봉빈이 자신의 소장품이 너무 많은 것으로 여겨서인지, 아니면 조선미술관 명의로 위탁한 작품이 있었기 때문이었는지는 확실치 않다. 작품이 도록에 실린 순서는 일정치 않다. 전체 130점의 도판번호 중 도판번호 1번부터 115번 이도영까지는 서화가의 생졸년 순서대로 배열했지만 도판번호 116번부터는 조선 후기의 화가 최북으로 올라갔다가 다시 시대순으로 내려오는 등 등락을 세 번이나 반복하는 기묘한 배열을 보인다. 이러한 현상은 116번 이후의 출품작을 그 이전 번호의 작품처럼 수장가에 상관없이 일괄적으로 시대순으로 배열하지 않고 각 수장가의 출품작별로 번호를 부여했기 때문이다.

구분	조선			중국	계
글씨	신라		1점	14점	40점
	조선	전기	10점		
		후기	15점		
그림	고려 불화		1점	5점	90점
	조선	전기	4점		
		후기	36점		
		말기	40점		
		기타	4점		
계	111점			19점	130점

〈표2〉 국적과 제작 시기 등에 따른 『조선명보전람회도록』 분류.
(조선 시대의 글씨는 김정희를 중심으로 전기와 후기로 나누었고, 조선 시대의 그림은 양식사적 변화에 따라 네 시기로 나누었다.)

구분	출품자		계
기관	조선총독부박물관	3점	12점
	이왕가박물관	1점	
	조선미술관	8점	
개인	오봉빈(18점), 박창훈(10점), 이계천李繼天(9점), 손재형(9점), 김명학(8점), 장택상(8점), 김은호(8점), 한상억(7점), 김덕영(7점), 함석태(6점), 박영철(5점), 이병직(5점), 임상종(5점), 김주익金周益(4점), 이한복(4점), 후지쓰카 지카시(3점), 민규식(1점), 최병한崔丙漢(1점)		118점
계	기관: 세 곳, 12점 개인: 18인, 118점		130점

〈표3〉 출품 기관과 출품자에 따른 『조선명보전람회도록』 분류.

곧 함석태(116~121번), 이한복(122~124번), 오봉빈(125~130번)의 출품작을 함께 모아놓은 상태에서 연대순으로 순서를 정하여 배열한 것이다. 제일 뒤쪽의 출품작이 이런 식으로 배열된 것은 아마도 주최자인 오봉빈이 출품작의 숫자를 130점

이태준의 『조선명보전람회도록』 북레뷰

조선미술관주朝鮮美術館主로부터 『조선명보전람회도록』을 받았다. 전람회장에서 하루 종일 바라보던 서화들이다. 내 시력 것은 잊어버리지 않으려 좋은 작품 앞에서는 십 분, 이십 분씩 머물렀었으나 마치 그리운 사람의 얼굴일수록 생각해보려면 이지러져 버리듯이 도무지 인상이 붙잡히지 않았었다. 한 번만이라도 다시 볼 수 있었으면 하고 안타까이 여기던 차에 그 명서·명화들이 선명한 실영實影 그대로를 안전眼前에 번득여 볼 수 있음이야말로 흥분하지 않을 수 없다.

이 『명보도록』에 오른 것이 □□명보일 리도 없고 조선의 명보적 작품들이 이뿐일 리도 없는 것이다. 완전한 의미에서 조선의 명보적인 서화를 한자리에 진열하는 것이다. 일서一書에 수록하는 것은 워낙 개인의 힘으로는 계획부터 할 수 없는 종류의 일일 것이다. 다만 조선미술관주 오봉빈 씨의 힘이 아니고는 이만치도 진열이나 수록을 할 수 없는 일임에 그 전람회에 대한 감사와 이 도록을 격찬하는 의의가 있는 것이다. 총독부 편찬의 『조선고적도보』 중에 회화 편이 비교적 대집성大集成으로 있기는 하나 비매품일 뿐 아니라 그 한 편만을 입수하려고 해도 최소한도로 사오십 원은 던져야 할 것이다. 일반으로 서화를 즐길 길이 너무도 없는 것이 조선이다. 단원 그림이니 추사 글씨니 너무도 말만 듣고 사는 우리다. 문화의 고전이란 문학에만 국한될 바 아니다. 문학에보다는 차라리 서화에 더 찬연한 고전이 솟아 있음을 깨달아야 할 필요까지도 있는가 한다. 이 『명보도록』은 적은 국판菊版 책자이나 고려 불화는 그만두고라도 안평대군으로부터 성삼문, 퇴계, 율곡의 서書와 연담, 공탄 겸謙 현玄 삼재三齋, 호생관, 표암, 고송유수관도인, 단원, 오원, 심전, 관재에 이르기까지 대소 화품畵品과 눌인, 추사, 자하, 이재彛齋, 석파, 고균古筠의 당당한 서□들이 망라되어 있다. 책이 적은 것은 구매자들에게 부담이 적을 뿐 아니라 무엇보다 가벼워서 앉아서나 누워서나 한 손에 들고 편히 만질 수 있게 되어 좋다. 이런 책이 널리 퍼지어 우리의 예술 고전에서 얻고 자신하는 바 크기를 바란다.

* 「동아일보」, 1938년 12월 13일

* * *

우리나라 근대의 대표적 소설가 가운데 한 사람인 상허尙虛 이태준李泰俊(1904~)은 이효석李孝石·김기림金起林·정지용鄭芝溶·유치진柳致眞 등과 1933년 구인회를 결성하여 활동했다. 일제강점기 당시 "시는 정지용, 산문은 이태준"이라는 말이 있을 정도로 당시 쌍벽을 이뤘다. 순수문예지 『문장』文章을 주재主宰하여 문제작을 발표하는 한편, 역량 있는 신인들을 발굴하여 문단에 크게 기여했다. 수필집 『무서록』無序錄(1944)과 문장론 『문장강화』文章講話(1946) 등도 그의 탁월한 문학적 저서들이다. 광복 후 1946년에 월북했다.

100

이라는 숫자에 맞추기 위해 노력했기 때문이 아닐까 싶다.

개인 수장가의 면면을 살펴보면, 장택상은 대한민국의 초대 외무부 장관, 국무총리 등을 지낸 정치가로서 서화와 도자기 감식으로도 유명한 소장가이다. 1930년대 초에 수표교 부근 그의 사랑방에서는 골동 애호가들이 모여 골동 관계 한담을 나누곤 했는데 한상억과 함석태도 모임의 일원이었다.[21] 한상억은 중추원 고문과 이왕직 장관 등을 지낸 남작 한창수의 아들로 1930년대 당시 대표적인 수장가 가운데 한 사람으로 서화와 도자기를 많이 수장한 것으로 유명하다. 함석태는 삼각정에 개업한 우리나라 최초의 치과의사로서 연적 등 도자기류를 많이 모았다. 이계천은 황해도 신천信川, 김명학은 함경남도 함흥에 거주한 수장가로서 다른 경매도록 등에서도 이 두 사람의 이름 앞에는 언제나 지역명이 명기되어 있다. 김덕영과 박영철은 일제강점기의 대수장가이다. 특히, 함경북도 지사·중추원 참의 등을 지낸 호남의 거부 박영철은 오세창을 모시고 서화를 수집했다. 이병직은 궁정내관 출신으로 글씨와 그림으로 유명했고, 감식안도 높았다. 민규식은 중추원 의장 등을 지낸 민영휘閔泳徽(1852~1935)의 아들로 조흥은행의 전신인 동일은행의 두취頭取(은행장)를 역임했다. 최병한은 경기도청 내무부 토목과에 근무했고, 김주익(1898~?)은 한성상업학교장을 지낸 인물로 추정된다.[22]

앞의 〈표3〉에서 보았듯 조선총독부박물관과 이왕가박물관에서는 각각 3점, 1점을 출품했다. 조선총독부박물관에서는 연담 김명국의 〈달마〉達摩, 공재 윤두서의 〈노승도〉老僧圖, 월심月心 맹영광孟永光의 〈팔선운〉八仙雲 4폭을, 이왕가박물관에서는 이인문의 〈강산무진도〉江山無盡圖를 출품했는데, 이 작품들은 각 작가들의 대표작으로 꼽을 수 있는 것들이다. 이 가운데 맹영광은 조선 중기에 조선으로 와서 활동한 청나라 화가로서, 그의 작품이 출품된 것은 이채롭다.[23]

조선명보전람회에 출품된 작품 가운데 여러 작품들은 오늘날 그 행방을

『조선명보전람회도록』에는 전람회에 출품된 작품들의 사진이 실려 있다. 이 가운데는 지금은 행방을 알수 없는 작품들도 수록되어 있어 그 가치를 더한다. 대표적인 것으로 당시 한상억이 소장한 것으로 나오는 심사정의 〈금강전경〉(1)이 있고, 박창훈 소장으로 나오는 최북의 〈금강전경〉(2)은 그 소재를 몰랐다가 평양 조선미술박물관에 있음이 확인되었다. 또한 이 전람회에는 중국 작품도 출품이 되었는데 추사 김정희와 교류한 정조경 등 23인이 합작한 〈선면서화합병〉(3)은 제작에 참여한 작가의 수와 작품의 수효 등에서 눈길을 끄는 작품이다.

알 수 없다. 안타까운 일이지만 역설적으로 그렇기 때문에 『조선명보전람회도록』의 가치는 더욱 높아진다. 이와 같은 경향은 근대기의 도판을 수록한 자료들이 갖는 일종의 숙명일지도 모르겠다. 근대기의 자료에 실린 작품이라고 해서 모두 진품 또는 명품으로 보는 것도 재고의 여지가 있지만, 이러한 경우도 당시의 서화 감식 수준 등을 알려주는 소중한 예가 될 수 있다는 점에서 역설적으로 중요하다고 하겠다. 『조선명보전람회도록』에 실려 있는 작품 중 지금은 그 소재를 알 수 없는 주요한 회화 작품으로는 〈표4〉의 작품들을 꼽을 수 있다.[24]

도판번호	작가	작품명	소장자
9	지재止齋 조직趙溭	산수	임상종
14	겸재 정선	내금강도內金剛圖	함흥 김명학
16	관아재 조영석	산수	박창훈
23		금강전경	한상억
24	현재 심사정	농필창간弄筆窓間	장택상
25		황취	김덕영
36		백납병百衲屛	한상억
43	고송유수관도인 이인문	사계산수	오봉빈
46	기야箕野 이방운李昉運	산수	함흥 김명학
76	진재眞宰 김윤겸金允謙	와룡강臥龍岡	오봉빈
77		독락원獨樂園	박창훈
79	희원希園 이한철李漢喆	소상조어瀟湘釣魚	박영철
87	고람 전기	하한도夏寒圖	장택상
96	운계雲溪 조중묵趙重默	산수	김주익

〈표4〉『조선명보전람회도록』 수록 작품 중 현재 소재 미상 작품.

이 가운데 정선의 〈내금강도〉, 심사정의 〈금강전경〉, 조중묵의 〈산수〉 등은 이들 작가의 작품세계에 대한 인식의 지평을 넓혀주는 작품들이다. 심사정의 〈금강전경〉은 그의 작품 가운데 많지 않은 진경산수眞景山水라는 점에서 중요성을

갖는다. 해금강 방향에서 외금강을 바라본 경치를 그린 이 작품은 근경과 중경을 넓고 크게 부각시키고 금강산의 원경이 병풍처럼 안개 속에 펼쳐지게 표현했다. 강인하고 거친 속필을 구사하는 정선의 그림과는 다른 심사정 특유의 능숙하고 부드러운 필력을 확인할 수 있다.

그 소재를 몰랐다가 평양 조선미술박물관에 있음이 확인된 최북의 〈금강전경〉은 구도와 필법 등에서 정선에 의해 유형화된 조선 후기 '금강전도'의 특징을 확인할 수 있으며 각진 바위산의 표현과 짙은 안개 표현 등에서는 최북 특유의 묘사법이 드러난다. 이 작품은 최북의 나이 31세인 1742년에 그린 작품으로서, 그의 작품 가운데 가장 이른 시기의 기년작紀年作으로 이미 주목된 바 있다.[25]

조선명보전람회에 출품된 중국 작품은 대개 김정희와 교류한 청나라 말기 인사들의 서화가 주류를 이룬다. 모두 12점의 작품이 도판으로 소개되어 있는데, 정조경 등 23인이 합작한 〈선면서화합병〉扇面書畵合屛, 청나라 초기의 석도의 〈매화도〉, 진병문秦炳文(1803~1873)의 〈산수〉를 제외하면 모두 글씨이다. 〈선면서화합병〉과 〈매화도〉는 조선미술관 소장으로, 〈산수〉는 김은호 소장으로 기록되어 있는데 〈매화도〉는 도판 상태가 좋지 않아서 판독이 어렵고, 〈선면서화합병〉 역시 제작에 참여한 작가의 수와 작품의 수효 등에서 주목되지만 부분 사진이 없는 탓에 판독이 어렵다. 상태가 좋지 않은 아쉬움은 있지만 조선 말기 이후에 이루어진 한중 문화 교류의 실례라는 점에서 중요하다.

이 당시 자료들을 살피는 것의 의미

1930년대는 1929년 미국에서 발생한 주가 대폭락의 여파로 경기 침체가 계속된

대공황 시기였다. 대공황은 1933년에서 1939년까지 거의 모든 자본주의 국가들에 영향을 주었지만 1930년대를 살다간 이들은 물론 후대의 사람들에게 이 시기는 다양한 모습으로 비쳐진다. 개인이건 시대건 그 대상에 접근하는 방식과 입장 및 관점 등에 따라 다양한 스펙트럼을 가질 수 있는 시기였기 때문이다. 이때 일본은 중국 동북 지역 침략을 넘어 본격적인 대륙 침략기로 접어들었다. 그리고 조선은 산업이라는 측면에서 전반기는 '조선공업화' 시기였고, 후반기는 '병참기지화' 정책 시행기였다. 자본가와 미두米豆업자, 금광 브로커에게는 만주 특수와 황금광 시대로 요약되는 투기의 시대였으며, 골동업자들에게는 고미술품 거래의 호황기였고, 도시 문화적 측면에서는 현대성의 단초가 형성된 시기였다.[26]

 1930년 1월부터 일본이 금본위제로 복귀하면서 조선총독부는 산금정책을 추진했다. 이에 따라 한반도에는 금광 개발 열풍이 불어닥쳤고, 금값이 폭등하게 되었다. 또한 미곡 시장에도 투기 열풍이 불어 문학의 소재로도 자주 다루어질 정도였다. 1931년부터 시작된 일본의 만주 침략으로 1930년대 중반에 본격적인 만주 특수가 일어나 주식이 최고의 호황을 맞게 되었다. 1937년 중일전쟁이 일어나면서 '전시체제'가 시작되었고, '내선일체'內鮮一體론이라는 민족말살 정책이 본격화되었으며, 1938년 5월 10일 '국가총동원법'이 조선에 확대되었고, 그해 7월에는 사상 통제를 위한 국민정신총동원운동이 시작되었다. 한편, '서구화'와 '모던'이 등가를 이루며 일상에 침투했고, 골동 거래 역시 대단히 활성화되었다. 앞에서 살펴본 고미술품 거래의 시작기(1900~1910년대), 고려청자광 시대(1910~1920년대), 대난굴 시대(1920~1930년대)를 거쳐 고미술품 거래의 호황기에 접어들었던 것이다. 경성의 인구는 1935년까지 45만 명이 되지 못했지만 당시 경성에서는 거의 매월 골동 교환회 및 경매회가 열렸고 30여 개가 넘는 골동상들이 매우 활발하게 활동하고 있었다. 이러한 시대적 분위기 속에서 조선명보전람회

가 개최되어 성황을 이루었다.

　이러한 시대적 배경 아래 근대기의 자료, 특히 도판이 수록된 당시 전람회 및 경매 관계 자료를 수집하고 분석하는 작업은 당시의 서화 감식안과 수장의 변화 등을 살피는 데 기초 자료가 된다. 조선 후기의 서화 애호 풍조에 의해 성행했던 수집과 감평의 수준 및 그 형태의 근대적 변화와 서화의 이동 경로, 곧 고미술품의 '유래'와 '출처'를 파악하는 데 이 자료들이 매우 중요한 근거가 되기 때문이다.[27] 아울러 우리나라 근대기의 전람회 개최 시스템을 살펴볼 수 있고, 또 지금은 그 소재를 알 수 없는 작품들을 도판으로나마 접할 수 있게 해준다는 점에서 그 의미가 크다.

　그런 점에서 1931년 도쿄에서 개최된 국민미술협회 주최의 조선명화전람회와 같은, 당시 열렸던 다른 주요 전람회에 대한 좀 더 치밀한 분석이 이루어져야 할 것이며, 오봉빈 같은 근대기의 화상이자 전시기획자였던 인물들의 활동에 대해 면밀히 살펴볼 필요가 있다. 이러한 개별 전람회, 수장가의 수장 내역, 거래 내역 등에 대한 체계적인 연구와 조사, 분석 등을 통해서 아직은 명확하지 않은 채로 남아 있는 그 시대와 미술에 대해서 더욱 입체적인 조망과 구체적인 접근이 이루어질 수 있을 것이기 때문이다.

조선미술관의 또 하나의 전시, 조선고서화진장품전람회

● 1938년 조선명보전람회를 개최한 조선미술관의 오봉빈은 그보다 앞선 1930년과 1932년에 이미 조선고서화진장품전람회를 개최한 바 있다. 오세창의 영향으로 1929년에 설립한 오봉빈의 조선미술관은 1930년대에 조선고서화진장품전람회(1930, 1932), 조선명화전람회(1931), 조선명보전람회(1938) 등 대규모의 고서화전을 개최하는 등 당시의 화랑 가운데 가장 주목할 만한 활동을 했다. 오세창과 오봉빈의 고서화 수집과 전시, 동아일보사의 후원 등은 고서화를 지켜야 할 민족문화 유산으로 일반 대중에게 '계몽'시키고자 했던 노력의 일환이라 할 수 있다. 이러한 경향은 결국 당시 지식인들의 타협적 민족주의 운동의 맥락과 일치하는 것으로 여겨진다.**28** 조선미술관에서 주최했던 이들 전람회 가운데 1938년의 조선명보전람회를 제외하면 아직 전람회의 추진이나 전시 작품, 수장가 등에 대한 구체적인 면모가 밝혀지지 않았다.

1930년의 제1회 조선고서화진장품전람회는 10월 17일에서 22일까지 6일간 동아일보 3층 홀에서 개최된 전람회로서 오세창, 박영철, 함석태, 이한복 등 일제강점기의 대표적인 조선인 수장가들과 모리 고이치休悟一, 와다 이치로和田一郞, 무샤 렌조武者鍊三 등 주요 일본인 수장가들이 참여했다. 1차로 222점이 출품되었고, 20일에는 90여 점을 바꿔 걸었음을 보면 대략 추산해보아도 300여 점이 전시된 대규모 전람회였다.

1932년의 제2회 조선고서화진장품전람회는 10월 1일에서 5일까지 5일간으로 전시 일수는 하루 줄었지만 그 규모가 더욱 커져 대략 400여 점이 넘는 많은 수의 작품이

1930년 열린 조선고서화진장품전람회 출품 목록.(부분)

전시되었다. 1932년 전시에 "보통 20전, 학생 10전"의 입장료를 받았던 것은 이른바 '흥행'에도 성공했기 때문이다. 수장가들의 면면을 살펴보면 1930년에 출품했던 수장가들에 박창훈, 김용진 등 주요 수장가들이 추가되었으며, 4일부터 작품을 바꾸어 걸었다.

이 두 전람회를 보도한 『동아일보』 기사에는 작가, 작품명과 함께 수장가의 이름이 밝혀 있어 수장 내역을 알 수

있게 해준다. 수장가의 이름을 표기한 것은 고미술품의 수장이 호고적好古的 취미의 발현이나 재력 과시 등 부정적 측면이 아니라 민족문화에 대한 관심 등 긍정적 측면으로 일반에 인식되었기 때문으로 여겨진다. 그리고 '연대'年代라 하여 작가의 졸년卒年을 기준으로 한 연대를 밝혀 독자의 편의를 도모한 점이 현대와는 다른 경향이다. 1930년의 전람회에는 조선인 17인(조선미술관 포함)과 일본인 4인, 1932년의 전람회에는 조선인 21인(조선미술관 포함), 일본인 4인의 수장가가 출품했다.[29]

* * *

■ 1930년 기사

성황이 기대되는 고서화진장품전
17일부터 본사 3층에서

조선 고미술품의 수집과 소개에 여러 해 동안 힘써온 시내 광화문통 조선미술관에서는 나날이 산일되어가는 고인古人의 작품을 한자리에 모아 참고에 이바지하려는 취지로 금일 17일부터 22일까지 6일간 본사 학예부 후원으로 조선고서화진장품전람회를 본사 3층에서 개최하기로 되었다. 이미 출품을 내락內諾한 이로는 경성의 오세창, 이도영, 이한복 외 여러분, 진주의 박재표朴在杓, 경주의 최준崔浚, 신천의 이계천李繼天 등 여러분이며, 출품될 소장품의 일부분만 소개하여도 다음과 같다. 성황을 이룰 것이 미리부터 기대된다.

△ 오세창 씨 고구려 고성의 새긴 글씨高句麗古城刻字, 합천 해인사 기와陜川海印寺瓦 등 8점 △ 박영철 씨 옛 화가 50인의 작은 그림으로 꾸민 병풍古畵五十人百納屛, 민영익의 난초 등 7점 △ 함석태 씨 최북의 〈금강총도〉金

剛總圖 등 4점 △ 김한규金漢奎 씨 황기로의 초서草書 등 3점 △ 이한복 씨 김정희 행서 소품, 김홍도 신선 등 14점 △ 이도영 씨 김석신金碩臣의 인물 등 3점 △ 모리 고이치 씨 김정희의 〈오엽암〉五葉菴 등 5점 △ 야나베 에이자부로矢鍋永三郎 씨 정선 산수화첩 등 2점 △ 다카하시 도시오高橋敏男 씨 안평대군 글씨 등 5점 △ 와다 이치로 씨 이황 글씨 등 6점 △ 무샤 렌조 씨 김정희 글씨 등 4점 △ 사와다澤田 씨 허련 산수 △ 유래정柳來禎 씨 임희지 난초 등 2점 △ 조선미술관 (그림) 이인문 산수 등 16점, (글씨) 성수침 글씨 등 11점

* 「동아일보」, 1930년 10월 10일, 4면

고서화진장품전 금일부터 공개

처음 보는 것, 좀체 못 볼 것이 가득
이른 새벽부터 관객이 몰려듦

조선미술관 주최 본사 학예부 후원으로 이달 17일부터 22일까지 엿새 동안 매일 오전 9시 반부터 오후 5시까지 본사 3층에서 조선고서화진장품전람회를 개최한다 함은 이미 보도한 바이어니와 그동안 주최 측의 맹렬한 활동으로 소장자 제씨가 다투어 출품하여 공전의 성황을 예기하면서 오늘부터 공개하게 되었는데 드물게 보는 고서화와 묻히기 쉬운 진장품을 이렇게 많이 한데 모아보기는 이것이 처음이니만치 일반의 기대가 또한 컸는지 아침부터 몰려드는 관람자들로 장내 정리에 적이 곤란할 지경이라 한다. 진열된 서화와 진품의 일부분을 소개하면 다음과 같은데 버리기 어려운 것의 출품이 너무 많은 까닭에 어찌 되면 두 번에 나누어 진열할는지도 모른다 한다.

* 「동아일보」, 1930년 10월 18일, 4면

고서화전

1

조선고서화전람회는 조선미술관 주최, 본사 후원으로 어제부터 개회開會되었다. 총 점수 98점, 144폭, 1,400여 년, 100여 인의 작품을 한자리에 모은 것이니 이것으로만 이전에는 볼 수 없던 일대장관이라고 아니할 수 없다.

그러하거늘 인재仁齋 강희안의 산수, 학포學圃 이상좌李上佐의 〈나한도〉羅漢圖, 안평대군의 사경첩寫經帖, 고구려 고성의 새긴 글씨 등 실로 그중 어느 것 하나만 해도 돈을 마련해 천리를 찾아갈 가치가 있는 국보적 진품이 있고, 또 퇴계 이황, 율곡 이이, 우암 송시열, 다산 정약용, 김옥균 등 우리 민족의 문화의 거성의 필적을 지척에 볼 수 있음은 실로 선인先人의 경탄에 접할 듯한 무량한 감개를 준다.

2

이러한 민족적 보물들은 개인의 비장秘藏에 맡길 것이 아니라 마땅히 민족미술관에 보관하여 후손으로 하여금 자유로이 그 선인의 정신에 접하도록 하여야 할 것이다. 이대로 버려두면 이미 산일된 것도 많거니와 더욱 날로 산일할 염려가 있을 뿐더러 이만큼 일반이 관람할 기회도 심히 얻기가 곤란할 것이다. 재산가와 유지가 분발하여 이러한 민족적 정신적 유산을 수집 보관하는 민족미술관 건설 운동을 일으키기를 바라는 바이다.

* 「동아일보」, 1930년 10월 19일, 1면

관재 이도영, 고서화진장품전에 진열된 여러 작품에 대하여

공교롭게도 진장품전람회와 서화협회전람회가 같은 날에 개최되어 서화협회전람회에 책임을 가진 나로서는 시간을 얻을 수 없이 지냈습니다. 오늘 조선미술관 주인(오봉빈)의 간절한 부탁에 의하여 지금 위창 오세창 선생과 같이 대략 진열을 마쳤습니다. 나 또한 과연 진품珍品이 나올까 하고 다소 걱정이 없지 않았더니 지금 진열을 하고 보니 우리의 기대 이상 희귀한 진품이 많이 출품된 것은 무엇보다도 감사한 일입니다. 이와 같이 우리나라에서 처음 있는 일이면서 좋은 성적을 얻었던 것은 세 가지로 감사하다고 생각합니다.

첫째, 출품자가 대를 이어 가보로 전래하던 진품을 공개하여 만인의 참고에 제공하는 그 심사, 참말 축하할 일이며, 둘째, 주최자 조선미술관 주인의 성심성의의 부단한 노력과 신용이 아니면 이만한 진품을 모아 놓지 못할 것이며, 셋째로 우리 사회의 신임이 두터운 동아일보의 후원이 아니면 이와 같은 일도 하기 어려울 것입니다. 우리는 이런 개최가 종종 있기를 기대하여 마지아니합니다.

진열품을 일일이 상세히 설명하기는 매우 곤란하여 그중에 희귀한 진품과 재미있는 작품만 나의 소견대로 소개할까 합니다.

오세창 씨 출품의 고구려 고성의 새긴 글씨는 거의 1,500년 전 고물古物이라 고고학적으로 보아도 훌륭한 참고품이라 할 것이며, 합천 해인사 기와는 작자, 나온 곳, 연대까지 다 분명하니 금석金石도 아닌 흙으로 만든 것이 근 1,000년이나 잘 보관된 것은 희귀한 일이며, 또 동씨同氏의 고려활자본 황산곡시집은 세상에 둘도 없는 귀한 것입니다. 오세창 씨의 선친先親 오형제五兄弟분의 축모서화10폭祝母書畵十幅은 다 각각의 그림과 글씨이냐는 별문제別問題로 하고 오형제분이 다 서화를 하였다는 것은 조선뿐 아니라 외국에도 드

문 일이라 하겠습니다.

진주 박재표 씨가 천리 밖에서 출품하는 것도 축하할 것이며 더욱 동씨의 진장품 중의 대작인 인재 강희안의 산수 외 학포 이상좌의 나한은 진열품 중 수위 신품神品이라 하겠습니다. 겸재의 작품은 많은데 대작이 없는 것이 유감이나, 그러나 다 재미가 있는 것입니다. 조선미술관 출품의 현재의 〈골치도〉鶻雉圖(매와 꿩)는 현재의 작품 중 대걸작입니다. 대폭이면서 배치와 필치가 매우 좋습니다. 동관同館 단원의 〈풍속도〉는 젊었을 때의 작품인 듯합니다. 조선 화계의 집대성자인 단원의 진면목이 아직 드러나지는 못하였지마는 함석태 씨가 출품한 단원의 〈노예흔기〉老猊掀夔(늙은 사자)와 오세창 씨가 출품한 단원의 〈달마절로도해상〉達磨折蘆渡海像과 기타 수 점의 신선도는 적으나마 다 재미있는 묘품妙品입니다. 그 다음 오원 장승업, 소림 조석진, 심전 안중식은 근대 3대 화가인데, 박영철 씨의 출품 오원 2폭병과 최병한崔丙漢 씨가 출품한 조석진의 〈이어〉鯉魚(잉어) 안중식의 〈용〉龍은 다 걸작입니다. 이한복 씨가 출품한 이한철의 〈추림독서〉秋林讀書도 재미있는 작품입니다.

윤정하尹定夏 씨가 출품한 다산 정약용의 〈매조〉梅鳥는 무엇보다 재미있습니다. 문인이라 화가는 아니라 할지 모르나 찢어진 치마 한 폭에 〈매조〉를 그려 영애令愛에게 준 것이 퍽 재미있습니다.

글씨는 오세창 씨가 잘 아시는 것이고 나의 전문은 아니라 어떻다 말할 수 없으나 최남선 씨가 출품한 안평대군 〈사경첩〉은 그의 진적眞蹟 중의 신품입니다. 부드러우면서도 힘 있는 작품입니다. 국보라 하여도 과언이 아닐 것입니다. 그 외 퇴계 이황, 율곡 이이, 백하 윤순의 필적과 좋은 참고입니다. 단원을 조선 화가畵家의 집대성자라면, 완당을 조선 서가書家의 집대성자라 하겠습니다. 참말 예전에도 없고 지금도 없는 신필神筆입니다. 완당 작품이 많이 온 중 예서 경고竟法 외 오엽암五葉菴이 매우 좋은 줄 압니다.

*「동아일보」, 1930년 10월 19일, 4면

고서화진장품전 제2회 신출품, 50여 점을 바꾸어 건다.

◇고색창연한 신품

조선미술관 주최로 본사 누상에서 개최된 조선고서화진장품전람회는 개최한 17일부터 관중의 혼잡으로 넓은 회장도 생각을 나게 하였다. 원체 걸출한 작품은 많은데 진열 장소는 이것을 전부 수용할 수가 없으므로 20일부터는 진열치 못한 일부 명화를 바꾸어 걸기로 하였는데 새로 진열될 것은 고려 공민왕의 어필御筆이신 〈누각도〉樓閣圖를 비롯하여 신운이 표동하는 명작 50점이 찬연한 미술의 전당을 더욱 아름답게 장식할 것이다.

*「동아일보」, 1930년 10월 20일, 4면

■ 1932년 기사

조선미술관 주최 고서화진장품전 오는 10월 1일부터 본사 3층에서 본사 학예부 후원

조선의 옛 미술은 뛰어나게 우수하고 서로 견주어 비교할 만한 것이 없이 독창적임은 누구나 시인하는 바이지마는 곤궁한 역사가 오래 거듭하는 동안 묻히고 흩어져 이제는 손 가까이 남아 있는 것조차 얼마 되지 아니함은 통한할 일입니다. 하나로써 백을 상상함으로써나 옛 면목을 다시 그려낼 수 있을까 하여 그나마 한데 모아보려는 생각으로 조선미술관 주최와 본사 학예부 후원으로 오는 10월 1일부터 같은 달 5일까지 닷새 동안 본사 3층 누상에서 조선고서화진장품전람회를 개최하기로 되었습니다. 이 전람회는 이번이 제2회로 지난번에도 숨은 보물의 출품이 많아

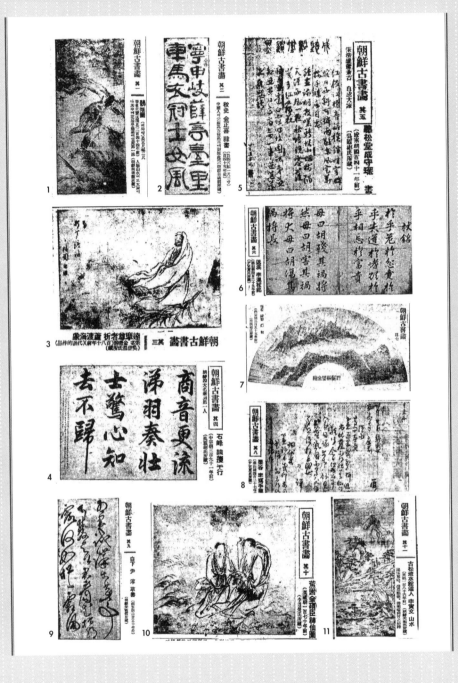

112

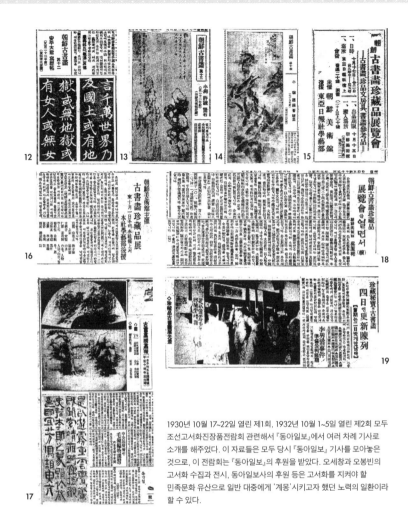

1930년 10월 17~22일 열린 제1회, 1932년 10월 1~5일 열린 제2회 모두 조선고서화진장품전람회 관련해서 『동아일보』에서 여러 차례 기사로 소개를 해주었다. 이 자료들은 모두 당시 『동아일보』 기사를 모아놓은 것으로, 이 전람회는 『동아일보』의 후원을 받았다. 오세창과 오봉빈의 고서화 수집과 전시, 동아일보사의 후원 등은 고서화를 지켜야 할 민족문화 유산으로 일반 대중에게 '계몽'시키고자 했던 노력의 일환이라 할 수 있다.

1 1930년 10월 9일자에 실린 심사정의 〈골치도〉. 2 10월 10일자에 실린 김정희의 예서. 3 10월 11일자에 실린 김홍도의 〈달마존자 절로도해도〉, 4 10월 12일자에 실린 한호의 〈반행〉半行. 5 10월 14일자에 실린 성수침의 〈서〉. 6 10월 15일자에 실린 이황의 〈장명〉杖銘. 7 10월 16일자에 실린 정선의 〈단발령망금강〉. 8 10월 17일자에 실린 이이의 〈수간〉. 9 10월 19일자에 실린 윤순의 초서. 10 10월 21일자에 실린 김석신의 〈신선도〉 11 10월 22일자에 실린 이인문의 〈산수도〉. 12 10월 25일자에 실린 안평대군의 사경첩. 13 10월 28일자에 실린 허련의 〈괴석〉. 14 11월 2일자에 실린 조석진의 〈이어〉. 15 10월 14일자에 실린 사고社告 기사.

16 1932년 9월 29일자에 실린 제2회 조선고서화진장품전람회 관련 기사. 17 10월 3일자에 실린 이인문의 〈선면산수도〉와 이재관의 〈월야독서도〉, 김정희의 예서대련. 18 10월 4일자에 실린 오봉빈의 '조선고서화진장품전람회를 열면서'(속). 19 10월 4일자에 실린 조선고서화진장품전 광경.

큰 효과를 얻었거니와 이번에는 더욱 경향 각지 고서화 진장품 소장가 제씨의 자진 출품을 기다려 옛 조선의 빛나는 자랑을 한데 모아 이 전람회장으로써 찬연한 미술의 전당을 만들기에 힘쓰려 합니다. 누구나 가지신 것이 있으면 이달 29일까지 경성 광화문통 210번지 조선미술관(전화는 광화문 2212)으로 출품 신청을 해주시기 바랍니다. 우선 출품하기로 된 것은 다음의 약 200여 점인 바 이것만으로도 이 전람회가 얼마나 충실한 내용을 가진 것인 줄을 넉넉히 알 수 있을 것입니다.

*「동아일보」, 1932년 9월 29일, 5면

고서화진장품전 내일 아침 10시 개장
1일부터 5일간 본사 3층에서

조선미술관 주최 본사 학예부 후원의 조선고서화진장품전람회는 내일 1일 오전 10시에 개장하여 오는 5일까지 닷새 동안 매일 오전 10시부터 오후 5시까지 공개하기로 되었는데 입장료는 보통은 20전, 학생은 10전이오, 진열 확정 점수와 출품자 씨명은 다음과 같다.

*「동아일보」, 1932년 10월 1일, 5면

'조선고서화진장품전람회'를 열면서,
조선미술관 오봉빈

찬연한 조선 고서화를 일반 대중에게 공개 전시한 것은 내가 아는 바로 금번이 제3회라 생각합니다. 재작년 10월 1일부터 동일同日까지 본관 주최 동아일보사 학예부 후원으로 처음 조선고서화진장품전람회가 있

었고, 이 전람회의 연장으로 동경대 명예교수 세키노關野 박사가 중간에서 극력 주선하여 일본 국민미술협회 주최 이왕가박물관, 총독부박물관 및 본관 후원으로 작년 3월 22일부터 4월 5일까지 이왕전하李王殿下 총괄 결재 하에 대대적으로 조선에는 서화뿐 아니라 고래古來로 일본에 건너가 산재한 조선 고화古畵까지 총망라하여 도쿄부 우에노上野미술관에 일대 미술의 전당을 이룬 것이 제2회라 생각합니다. 그리하여 작년 6월 18일부터 같은 달 25일까지 동경에서 전시한 중 조선 측에서 출품한 고화를 이동 전람한 일이 있었습니다. 금번 전람회는 질로 보나 양으로 보나 제1회와 비교하면 과연 격세의 감이 있습니다. 또 조선미술관에서 개최된 조선고화전람회와 비교하여도 양으로는 적으나 질로는 우수하다 합니다. □시에는 작품 중심보다는 역사 중심으로 초상화·불화·벽화 등 고고학상 참고품이 다수 있었고, 일본 측에서 출품한 것은 진짜와 가짜, 아름다움과 추함을 물론勿論하고 조선인이 제작하였다 추측되는 고화는 그대로 출품시킨 감이 없지 않았습니다. 이모저모로 보아 금번 진장품 전시는 누가 보나 기분이 좋은 선명한 전람회라 하겠습니다. 역사 중심보다도 작자 중심 그보다도 작품 중심입니다. 출품 대다수가 지방과 경성에 산재하다가 불과 2~3년 사이에 새로 애장가愛藏家를 만나 귀중히 보관된 것은 작자와 작품을 위하여 경하할 일입니다.

금번 진열한 중 진주 박재표 씨가 출품한 이상좌·강희안의 작품은 이미 세상에 정평 있는 신품이며, 박창훈 박사가 출품한『동한류편』東翰類編은 강학대가講學大家 고故 구□서류□書 씨가 일생 동안 고심하여 수집한 바로 이조 초 황희黃喜로부터 말기 김옥균·김홍집·민영환까지 명상名相, 명장, 학자, 문인을 총망라하여 500여 년간 1,200여 인의 친필 편지이니 역사상으로 일대문헌一大文獻이라 하겠습니다. 모리 고이치 씨가 출품한 김명국의〈달마상〉과 이인문의〈선면산수〉扇面山水는 작품이 신묘할 뿐 아니라 보관까지 잘되어 보기 드문 명작이며, 박영철 씨가 출품한 사·농·공·상

의 고풍을 각각 사생寫生한 단원〈사민도〉四民圖는 명작으로 풍속화 참고로 아끼고 사랑할 일품입니다. 완당 서화 수장가로 유명한 김대현 씨가 출품한 완당 예서 대련과 행서10폭병은 완당 작품 중에서도 역작일 것이며, 김용진 씨 출품한 완당〈계산무진〉溪山無盡 예서 큰 편액은 천하명작, 누가 보든지 신운이 약동하는 듯합니다. 손재형 씨가 출품한 완당〈석노가〉石砮歌 이 것이야말로 완당이 기분이 좋을 때 쓰고 싶어 쓴 역작일 것입니다. 동씨가 출품한 소당小塘 이재관李在寬〈신선도〉, 〈월야독서도〉매우 선명한 작품입니다. 소당은 단원에 아래하지 않는 명수名手로 남은 작품이 희귀한 중에 이와 같은 명작이 손 씨의 수중에 들게 된 것은 그이가 무던히 고서화에 열중하기 때문입니다. (조선)미술관이 출품한 탄은의〈묵죽〉墨竹도 매우 드문 작품일 것입니다.

*「동아일보」, 1932년 10월 3일, 4면

조선고서화진장품전람회를 열면서(속續), 조선미술관 오봉빈

박영철 씨가 출품한 「신라고려명인서첩」新羅高麗名人書帖은 서도대가書道大家 오세창 씨가 반생半生의 시일을 허비하여 마음과 힘을 다하여 힘써 모은 명편名編「근역서휘」槿域書彙의 제1권인데, 신라 김구金玖, 최치원, 고려 강감찬, 윤관, 김부식, 이암, 이색, 정몽주, 길재 선생 등 30여 명현유묵名賢遺墨을 집성한 국보 편國寶篇이라 하여도 과언이 아닐 듯합니다. 이한복 씨가 출품한 이재(권돈인), 완당, 석파石坡, 애사藹士(홍우길)의〈지란작품〉芝蘭作品은 묘품 중에 묘품이라 할 것이며 오세창 씨의 복헌復軒(김응환)〈소품산수〉小品山水는 작자가 거장 단원의 선생일 뿐 아니라 유품이 드문 중에 적으나마 귀여운 작품입니다. 함석태 씨의 단원〈구룡폭〉九龍瀑은 작지만 대작을 능가하는 일품일 것이며,

이갑수李甲秀 씨의 대원군〈묵란〉은 작자가 난초대왕蘭草大王이니만치 재미있는 작품입니다. 이진억李鎭億 씨의 현재〈산수대련〉은 현재의 대폭산수大幅山水가 귀중한 중에 보기 어려운 작품입니다. 단원 이후에 단원이 없다는 말을 빌면 오원 장승업 이후에 오원만한 대가가 아직 출세치 않았다 할 수 있습니다. 그런 중 이병직 씨의 오원〈횡폭산수〉橫幅山水와 김은호 씨 출품의 오원〈인물산수병〉人物山水屛은 족히 그의 대표작이라 할 것입니다. 김승렬金承烈 씨의 소치〈완당초상〉阮堂肖像은 지금 일세가 다 완당을 존경하는지라 수장자인 김 씨가 신중히 보관키를 바라는 바입니다. 자화자찬 격이나 (조선)미술관이 출품한 겸재의〈경성팔경병〉京城八景圖도 장내에 이채異彩를 발하는 듯합니다.

고서화 진열품 총수는 184점(족자 101, 횡폭 8, 편액 10, 병풍 11, 서화첩 54), 작자 총수가 1,400여 인입니다. 질로 양으로 이모저모로 보아 획시기적劃時期的 조선고서화전이라 할 수 있겠습니다.

우리의 선인 명현들은 독특한 예술안과 천품天稟의 명수로 후인에게 신품과 명작을 많이 끼쳐주었습니다. 이것을 계승한 후세 사람들은 고귀 귀중한 보배인 예술품에 대하여 아무러한 이해와 성의가 없이 혹은 온돌에 붙이고 벽에 바르며 함부로 휴지와 같이 아이들의 장난에 방임할 뿐 아니라 심함에 이르기는 곳간과 쓰레기통에서 썩어버린 것도 그 수를 헤아리지 못하리만큼 다수일 줄로 생각됩니다만, 근 15년간 이래로 우리의 고미술을 수집 보관하여 세계에서도 찬란하였던 고예술국을 부흥하자는 소리가 차차 많이 듣게 되는 것은 무엇보다도 반가운 소식입니다. 박창훈 박사와 박영철 씨가 역대 명현의 수적手蹟을 널리 구하고 수집하는 그 성의와 고경당古經堂 김대현 씨가 조선 예술계에 군림하여 중국 문화 수입의 큰 공이 있는 거인巨人 완당의 유적과 나아가 완당 관련 중국 문헌까지 집대성하는 그 아름다운 뜻을 그 기회에 특히 두 손 모아 축하하는 바입니다. 본관 역시 적지 않은 정신과 물질을 희생하여 자주 전람회를 개최하는 것도

고예술 사상을 고취하는 한편, 명작 진품을 한자리에 진열하여 고미술에 대한 감상안과 진정한 인식을 제공하고자 합니다.

금번 전람회가 성황을 이루게 된 것은 오로지 수장가 제씨가 문밖에 내놓지 않은 귀중한 진품을 출품하여 주신 후의厚誼와 특히 고경당 김대현 씨, 다산 박영철 씨, 소전 손재형 씨, 박창훈 박사 기타 제씨의 직접·간접으로 지도하시고 애써주신 결과로 생각하며 깊이 경의敬意를 드리는 바이며 최후로 동아東亞 사장社長 이하 제씨가 고서화에 대하여 충분한 이해와 성의를 가지시고 빈틈없이 후원하여 주신 보람이라고 생각합니다. 아울러 심심의 사의를 표합니다. (끝)

*「동아일보」, 1932년 10월 4일, 5면

진장비보珍藏秘寶의 고서화
4일엔 다시 새롭게 진열
회기會期는 2일밖에 안 남아

조선미술관 주최와 본보 학예부 후원의 조선고서화 진장품전람회는 지난 1일부터 본사 3층에서 개최하여 각 수장가의 출품은 전부 진열하였으나 장소의 관계로 주최자측 조선미술관의 출품은 약 반밖에는 진열하지 못하였었는데, 오는 4일부터 2일간은 다시 장내를 정리하여 새로운 진장비보의 고서화를 진열하여 일반에게 공개하리라고 하는데 그중에 유명한 것은 다음과 같다.

▲겸재 정선의 경성팔경도병풍京城八景圖屏 ▲단원 김홍도의 신원치수도병풍神原治水圖屏 ▲오원 장승업의 신선도병풍 ▲임전 조정규의 어해병풍魚蟹屏 ▲대원군의 난병풍 ▲소□의 영모병풍翎毛屏

*「동아일보」, 1932년 10월 4일, 2면

116

수장가들을 통해 바라본
근대 수장의 풍경

근대의 미술 시장과 수장가들

조선을 거쳐 근대로

중국의 역대 왕조는 자신들의 정통성을 과시하기 위해 옥새와 각종 청동 예기(禮器)와 지도, 서적 등을 소장했고, 특히 명나라 말 이후 강남 지방의 서화와 골동 수장은 괄목할 만한 것이었다. 중국의 전통 미술 시장은 청나라 말과 중화민국 초에 상하이가 중심이 되었다. 상하이의 시민 계층은 예술 후원자로서 상하이 화단을 번영시켰고 또 그 외연을 확장시킨 것이 현재 중국의 미술 시장으로 연결되었다.

서양미술사에서 후원자 patron 또는 주문자의 역할이 예술 활동에서 두드러지게 나타난 시기는 대개 15세기 이탈리아 르네상스 이후로서, 동업자 조합·귀족·국왕·시민 계층 등이 그 중심을 이루었다. 지역 또는 국가적으로 볼 때는 이탈리아에서 네덜란드, 프랑스 등으로 그 구체적 양상이 확대되는 것을 볼 수 있다.

우리의 경우는 대체로 고려 시대 왕가의 수장에서 미술 수장의 연원을 찾을 수 있다. 조선 시대에 들어와서도 왕실의 수장은 이어졌고, 나아가 종친과 개인의 활발한 수장 양상을 볼 수 있다. 조선 후기에 들어서 더욱 활발해진 서화 수장은 19세기에는 특히 중국 서화를 압도적으로 많이 구입했다.

우리나라 근대기 미술 시장의 성황과 수장가에 대해서는 '조선문화운동' 곧 '문화주의'적 관점에 입각해서 해석할 수 있다.[1] 1920년대에는 제1차 세계대전 이후 '문명'civilization에 대응하여 '문화'culture의 가치가 대두하면서 일제의 '문화주의' 사조가 부상했다. 그것은 19세기 문명의 선진국인 영국과 프랑스에 의해 주도된 과학과 산업화의 결과가 제1차 세계대전이 보여주었던 대량 살상과 파괴로 귀결되자 기존 세계관에 대한 비판이론으로서 독일의 낭만주의 관념론에 입각한 '문화가치론'이 부상한 결과였다. 이에 3·1운동을 경험한 일제는 '문화적 지배'를 표방함과 아울러 동화주의를 관철하기 위한 이데올로기 지배를 강화하는 가운데 '사회 교화' 정책을 도입했다. 이러한 상황에서 민족주의 지식인들의 문화주의 민족문화론과 민족문화선양론이 전개되었다. 그것은 1910년대 문명적 국수 보존론의 연장선상에서 문화가치론을 전면에 내세우며 자본주의 신문화 건설의 일환으로 추진되었다. 문화가치를 널리 떨치고 재현하는 것은 '문화민족'임을 증명하는 일이었으며 그렇지 못할 경우 '야만민족'으로 전락하는 것이었다. 즉, 진화론적 세계관과 '문화주의'의 결합은 민족 경쟁을 문화가치로 대체했던 것이다. 1930년대 대공황기에는 일제의 지배 방침이 파시즘 체제로 나아가는 상황에서 관제官製 조선연구의 성과를 토대로 파시즘적 문화 정책과 조선 문화의 왜곡이 본격화되었다. 이에 대한 반대 논리로 등장한 조선문화운동의 주된 내용은 학술 운동으로서 '조선학'朝鮮學을 수립하는 것이었다. 1920년대 최남선이 제기했던 조선학 연구가 가치중립적인 인류학적 의미의 민족문화를

세계에 높이 드러내기 위해 민속과 토속 등의 연구에 집중했다면, 1930년대 조선학 운동은 자립적·주체적 근대 민족국가의 가능성을 찾기 위한 '전통'의 재현에 집중했다.[2] 1920년대부터 1930년대까지 이러한 시대적 상황 속에서 미술품 경매회의 성황과 수장가의 등장 등을 통해 전통 애호와 민족문화의 재발견이 이루어졌고, 이는 '지켜야 할 기호'가 되었다.[3]

조선 시대 전통적 수장가들의 전통은 개화기 혹은 대한제국기라 불리는 19세기 말에서 20세기 초에 이르는 시기를 지나 근대기로 접어들면서 그 맥락이 자연스럽게 연결되지 못했다. 일제의 침략으로 인해 전통적 문벌 귀족이 몰락해 갔지만 중인들이 새로운 산업 세력으로 전환하지 못했기 때문이다. 일제의 수탈과 억압에 의해 우리의 근대화 과정이 왜곡될 수밖에 없었지만, 한편으로는 중인들의 시대 인식 결여와 신분 상승 지향 때문으로 여겨진다. 의관·역관 및 경아전 출신들을 중심으로 한 중인들이 근대라는 새로운 시기를 맞아 신분제적 속박과 억압에서 탈피하고 새로운 시대에 부응하는 생활양식과 행동양식을 갖췄으면 좋았겠지만 그러지 못했고, 수장의 주요 수요자로 등장한 그들에게 고미술품 수장은 상층 지향 의식 곧 양반 지향적 또는 신분 상승을 위한 징표에 머물렀을 것으로 여겨진다.[4]

민족주의자부터 친일파까지, 근대 수장가의 신분과 그 유형들

우리 근대의 대표적인 수장가로 꼽을 수 있는 인물로는 오세창, 박영철, 김찬영, 함석태, 장택상, 이병직, 이한복, 박창훈, 박병래, 손재형, 전형필 등이 있다. 이 가운데 할아버지는 판서, 아버지는 홍문관 교리와 경상북도 관찰사 등을 지낸

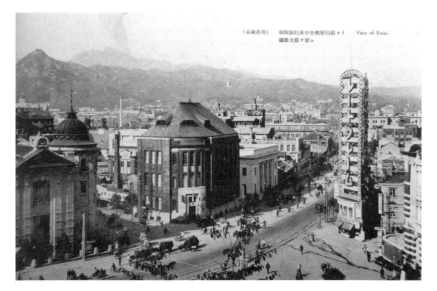

사진은 1930년대의 엽서로서 '조선은행 앞 광장'鮮銀前廣場이다. 미쓰코시백화점(현 명동 신세계백화점) 옥상에서 바라본 모습으로 이곳은 일제 식민 통치 성공의 상징과도 같은 곳이었다.

장택상과, 현재 평안북도 박천군인 가산 군수를 지낸 아버지를 둔 김찬영을 제외하면 근대 미술품 수장가의 신분은 그리 높지 않다. 오세창은 누대에 걸친 역관 집안의 후손이고, 박영철은 몰락한 양반 가문 출신으로 미곡상인 아버지 대에 이르면 평민과 다름없었다. 함석태는 평안북도 영변 출신으로 그의 부친 함영택이 성균관 진사와 의관議官(중추원에 속한 버슬)을 지냈다고 하지만 미화된 것으로 보인다. 또한 박창훈의 신분과 가계는 확실하지 않으나 대체로 중인으로 여겨지고, 오세창이 '조카'라는 의미의 '현질'賢侄이라 한 것으로 보아 중인이었음이 확인된다. 이한복의 집안 역시 중인이고, 이병직은 강원도 홍천 출신으로 내시 집안에 입양되었다. 전형필도 현재의 동대문시장인 배오개시장의 상권을 거의 장악한 부친과 월탄月灘 박종화朴鍾和의 고모를 모친으로 둔 중인이었다.[5]

근대 주요 수장가의 신분이 중인 또는 평민이었던 것은 조선 후기 이후의 중인 계층의 성장과 맞물려 생각할 수 있다. 근대라는 시대에 전통 시대의 사회 운영 실무자로서 중인들은 양반 계층보다 훨씬 잘 적응할 수 있는 조건을 지녔다. 의료, 통·번역, 계산 등 중인들이 갖추었던 여러 직무 수행의 능력은 사회 유지와 운영에 꼭 필요한 것이었다. 근대는 신분이 아닌 개인의 능력을 우선시하는 시대였고, 그런 시대에 적합한 능력을 갖춘 중인 계층은 자연스럽게 사회의 주역이 되었다. 그러나 중인 출신의 근대의 주요 수장가들 중 오세창을 제외한 나머지 수장가들은 전통적 또는 민족적 입장에서 고미술품을 수집했다기보다는 1910~20년대 고려청자광 시대와 이후의 대난굴 시대, 1930년대 고미술품 거래의 호황기라는 시대의 흐름을 타고 고미술품을 수집하고 애완했던 것으로 여겨진다. 우리나라 근대 수장가들의 윤곽이 형성되는 시기인 1920년대를 거쳐 1930년대는 고미술품 거래가 활성화된 시기였다. 일본인 수장가는 물론이고 우리나라 근대의 수장가 역시 이 시기에 쏟아져 나오던 여러 종류의 고미술품을 품목을 가리지 않고 다량으로 수집했다. 수장가들은 특정한 분야에 얽매이기보다는 좋은 물건을 보면 수장하려는 속성을 가지고 있었음을 염두에 두어야 한다.

우리 근대 고미술품 수장가의 유형을 수장품 처리 방식을 기준으로 나누어 보면, '수장형'·'산일형'散逸型·'처분형'이라는 세 가지 유형으로 구분할 수 있다. 이러한 구분 방식은 선명하지 않을 경우도 있고, 일정 부분 겹치기도 하여 명확하게 구분하기는 어려우나 대략적인 유형을 파악하는 데는 도움이 된다.

우선, 수장형은 고미술품을 한번 수장하면 밖으로 내보내지 않거나 공공의 이익을 위해 기증하는 유형으로, 오세창·박영철·박병래·전형필 등이 대표적이다. 두 번째, 산일형은 고미술품을 수장했으나 결국에는 수장품이 흩어져 없어져 버린 유형으로, 자의에 의해 산일한 경우와 타의에 의해 산일된 경우로

나눌 수 있다. 그렇지만 권력에 의해 강탈당한 함석태의 경우를 제외하면 대부분 자의에 의한 것으로 볼 수 있다. 산일형에 속하는 수장가들로는 오세창, 함석태, 장택상, 김찬영, 한상억, 손재형 등을 들 수 있다. 마지막으로, 처분형은 고미술품을 다량 수집했다가 한꺼번에 모두 처분해버리는 유형인데, 박영철·박창훈··이병직 등이 대표적인 수장가들이다.

　　이른바 수장형이자 산일형에 속하는 오세창은 본인의 수장에 집착하기보다는 뜻있는 이들의 수장 활동을 위한 조언과 도움에 비중을 둔 듯하다. 그의 이러한 경향은 민족과 민족문화 전반을 생각하는 지사志士로서의 책임감 때문으로 여겨지며, 1947년 국립도서관에 설치된 '위창문고'야말로 수장가로서의 자세를 모범적으로 보여준 예이지만, 그의 소장품은 전적류典籍類를 제외하면 서화류 등은 모두 흩어지고 말았다. 수장형에 속하는 박병래의 경우는 도자, 특히 백자 애호를 공공의 이익으로 승화시킨 것으로 평가되고, 전형필의 미술품 수장은 일제로부터 민족문화 수호라는 숭고한 결심에 의한 것임은 잘 알려진 사실이다. 친일파로 유명한 박영철의 경우는 수장형이자 처분형으로 볼 수 있다. 박영철 사후 그의 수장품은 경성제국대학에 기증되었고 이후 서울대학교박물관의 모태가 되었다는 점에서 그 의미가 크다. 그러나 박영철이 경성제국대학에 자신의 수장품을 기증한 것은 민족문화 애호가로서의 면모보다는 친일파로서의 입지를 강화하거나 비판을 희석시키려는 데 있었을 것이라는 의구심이 든다. 그러한 점에서 오세창·박병래·전형필과 수장품 처리 방식에 있어서 외형은 비슷하지만 실제 내용은 전혀 다르다고 할 수 있다.

　　산일형 수장가들은 근대기 우리 미술품의 험난한 유전流轉을 보여주는 듯하다. 장택상은 이승만과 맞선 그의 만년의 정치 역정 탓에 선거 출마 등 정치 활동을 목적으로 그의 수장품들이 흩어졌고, 6·25전쟁 때 시흥과 노량진 별장 등에

유형	특징	대표적 수장가
수장형	수장한 고미술품을 밖으로 내보내지 않거나 공공을 위해 기증한다.	오세창, 박영철, 박병래, 전형필
산일형	고미술품을 수장했으나 결국엔 수장품들이 모두 흩어져 없어진다.	오세창, 함석태, 장택상, 김찬영, 한상억, 손재형
처분형	고미술품을 다량 수집했다가 한꺼번에 모두 처분한다.	박영철, 박창훈, 이병직

〈표1〉 수장품 처리 방식으로 본 우리나라 근대 수장가 유형.

유형		특징	대표적 수장가
문화재 수호자		일제로부터 우리 문화재를 지키겠다는 의지로 경제적 이해관계 등을 고려하지 않고 수장품을 지킨다.	오세창, 박병래, 전형필
문화재 애호가		고미술품에 대한 개인적 애호의 목적으로 문화재를 수장한다.	박영철, 함석태, 장택상, 김찬영, 이병직, 이한복, 한상억, 손재형, 박병래
	과시형	자신의 안목을 주변에 과시하는 데 치중한다.	박영철, 장택상
	자오형	자신의 향유와 만족을 위해 수장한다.	함석태, 김찬영, 이한복, 손재형, 박병래
문화재 투자가		고미술품을 통해 경제적, 사회적 이득을 꾀한다.	박영철, 박창훈, 이병직

〈표2〉 미술품 수집과 목적, 지향 등을 중심으로 본 우리나라 근대 수장가 유형.

보관하던 물건들이 포화에 의해 모두 파손되거나 없어지고 말았다. 손재형 역시 몇 차례의 국회의원 출마와 낙선을 거치며 수장품들이 흩어져 없어지고 말았다. 이렇듯 장택상과 손재형은 정치가로서의 입지를 도모하려다 자의에 의해 수장품이 산일된 경우이다. 그에 반해, 함석태는 "정혼精魂을 기울여" 미술품을 수집한 애장가로서 일제 말기 소개령疏開令에 의해 수장품을 트럭에 싣고 고향인 평안북도 영변으로 돌아갔다가 북한 공산 정권 수립 이후 수장품을 가지고 월남하던 중 평안남도 진남포에서 체포되어 북한 당국에 미술품을 전량 압수당한 것으로 보인다. 김찬영의 경우도 광복 이후 경제적 어려움과 와병 및 부인의 돌연한 사망 등으로 인해 급속하게 수장품들이 흩어졌다는 점에서 산일형에 포함시켰다.

처분형의 대표격인 박창훈은 자신의 수장품 전량을 가장 높은 가격을 받

을 수 있을 때에 투기하다시피 경매회에 내놓았다. 이러한 그의 행태에 대해 오봉빈이 비판하기도 했지만 조금도 아랑곳하지 않았던 박창훈은 문화 애호가라기보다는 고미술품을 통해 경제적 이득의 극대화를 노린 일종의 '투기꾼' 같은 면모를 보인 인물로 보는 게 타당하지 않을까 싶다. 박창훈처럼 이병직 역시 경제적 이득을 노리기는 했으나 자신과 연고가 있는 경기도 양주의 여러 학교들을 위해 거액의 투자를 했다는 점에서 공익적 기여가 컸다는 점은 감안해야 한다. 그가 비록 경제적 이득을 위해 경매회를 개최했지만 그로 인한 이득의 많은 부분을 교육 사업에 투자했다는 점에서 긍정적 또는 공익적인 의미를 찾을 수 있기 때문이다.

우리나라 근대 수장가들을 미술품 수집과 목적·지향 등을 중심으로 다시 한 번 구분하면 '문화재 수호자', '문화재 애호가', '문화재 투자가'의 세 가지 유형으로 나누어 볼 수 있다. 앞에서 살펴본 수장형, 산일형, 처분형과 유사한 점도 있지만 구체적으로는 차이를 보인다. 이 구분 역시 서로 일정 부분 겹치기도 하여 분류하기 애매한 점이 있지만 나눠보면 다음과 같다.

우선, 문화재 수호자는 일제로부터 우리의 소중한 문화재를 지키겠다는 숭고한 의지의 발현으로서 경제적 이해관계 등을 고려하지 않고 끝까지 수장품을 지킨 경우로, 오세창·박병래·전형필 등이 여기에 속한다. 그 다음 문화재 애호가는 문화재 수호나 민족의식 등과 상관없이 고미술품에 대한 개인적 애호를 위해서 수장한 경우로, 박영철·함석태·장택상·김찬영·이병직·이한복·한상억·손재형·박병래 등이 있다. 문화재 애호가는 다시 '과시형'과 스스로 즐기는 '자오형'自娛型으로 구분할 수 있는데, 과시형은 고미술품에 대한 자신의 안목을 주변에 과시하는 데 좀 더 주안을 둔 경우를 지칭하고, 자오형은 외부의 시선에 신경 쓰기보다는 자신의 향유와 만족을 위해 수장한 경우를 뜻한다. 과시형 수

장가로는 박영철, 장택상 등이, 자오형 수장가로는 함석태, 김찬영, 이한복, 손재형, 박병래가 꼽힌다.

마지막으로, 문화재 투자가는 미술품을 통해 경제적 평가나 사회적 평가 등에서 이득을 취하려는 경우로, 1930년대에 대량으로 고미술품을 구입했다가 1940년과 1941년에 들어서면서 모두 처리해버린 박창훈이 대표적이다. 이병직 역시 1937년, 1941년, 1950년 세 차례의 경매회를 통해 고미술품을 처리했다. 한편, 박영철은 민족문화 애호가라는 미명하에 자신의 친일 행각을 희석시켰다는 점에서 의도했든 의도하지 않았든 간에 일종의 투자가적 면모를 보인다.

이렇듯 근대 수장가들의 유형을 구분하여 살펴보았다. 이러한 수장가의 유형은 앞에서 말했듯 애매한 부분이 있어 명확하게 그 설명을 다한 것으로 보기는 어렵다. 때문에 유형으로 수장가들을 이해하는 데서 나아가 그들의 구체적인 삶을 들여다보는 것이 필요하다. 다시 말해 수장가 개인의 삶과 그들이 어떻게 우리 고미술품을 모으고 관리했는지를 함께 살펴보는 것은 비단 한 개인의 삶을 들여다보는 것에서 나아가 우리 근대 시기 수장의 풍경을 좀 더 깊이, 구체적으로 이해하기 위해 필요한 과정이라 할 수 있다.

우리 미술사의 출발, 우현 고유섭이 남긴 「만근의 골동 수집」

● 우리나라 근대 미학 및 미술사의 비조鼻祖라 일 컬어지는 우현又玄 고유섭高裕燮(1905~1944)은 인천 출 신으로 1925년 서울 보성고등보통학교를 졸업하고 경 성제국대학 법문학부 철학과에서 미학과 미술사를 전 공했다. 1930년 대학을 졸업한 후 경성제국대학 미학 연구실의 조수(현재의 조교)로 근무하면서 우리 고대 미 술품의 조사와 연구에 힘썼다.

1933년 3월 개성부립박물관장으로 부임하여 10여 년 간 박물관의 발전을 위해 노력하는 한편 우리 미술사 연구에 주력하였는데, 그의 주요 논문들은 대부분 이 시기에 발표되었다. 고려의 옛 도읍이었던 개성의 유 적과 유물에도 많은 관심을 나타낸 그는 전국에 분포 하고 있는 석탑에 대해서도 깊이 연구하여 삼국 중 백 제와 신라, 통일신라 때의 석탑들을 양식론에 입각하 여 체계화했다. 그가 사망한 후 연구 결과를 모아 책으 로 간행한 것이 『한국 탑파塔婆의 연구』이다. 이 책은 우리나라 고대의 조형造形을 질과 양으로 대표하는 탑 파에 관한 최초의 학술적 논의이며, 우리 미술사 연구 에서 처음 보는 역작이다. 그는 이 밖에도 우리 미술사 전반에 관한 글을 꾸준히 발표했고, 미술사 기초 자료 수집에도 남다른 열의를 보였으나 안타깝게도 1944 년 40세의 젊은 나이로 병사하고 말았다.

고유섭이 생전에 신문이나 잡지에 발표한 글은 그의 사 후 제자였던 황수영黃壽永과 진홍섭秦弘燮이 『한국미술사 급미학논고』韓國美術史及美學論攷(1963), 『조선화론집성』朝

우현 고유섭.

鮮畵論集成(1965), 『한국미술문화사논총』韓國美術文化史論叢 (1966), 『송도松都의 고적古蹟』(1977) 등으로 간행했다. 그는 일제강점기에 국내에서 우리 미술사와 미학을 본격적으로 수학한 학자이자 우리 미술을 처음으로 학문화한 학자로서 높이 평가된다. 우리 미술사에서의 그의 업적을 기리는 의미에서 '우현상'又玄賞을 제정하 여 오늘에 이르고 있다.

고유섭은 「만근輓近(최근)의 골동 수집」이란 제목으로 1936년 4월 14일부터 16일까지 세 차례에 걸쳐 『동아 일보』에 골동 수집과 도굴에 관한 글을 연재했다. 그 의 글에 등장하는 1930년대는 광업권 투기 등으로 황 금에 눈이 먼 이른바 황금광 시대라 불리는 시기로서 고미술품 거래 역시 최고의 호황기였다. 당시 만연한 골동 거래와 도굴에 대한 생생한 경험담이 흥미로우 며, 이를 바라보는 미술사학자의 입장을 살펴보는 것 도 의미가 있다.

만근의 골동 수집 1

빈번한 부장품의 도굴

* * *

천하를 제패하던 초장왕楚莊王이 주실周室의 전세보정傳世寶鼎의 경중을 물었다 하여 '문정지경중'問鼎之輕重이라는 한 개의 술어가 정□혁□政□革□의 야심에 대한 숙어로 사용케 되었다 하는데, 이 고사를 이렇게 해석치 말고 관점을 고쳐서 초장왕이 일찍부터 골동벽骨董癖이 있던 이로 보정寶鼎에 탐이 나서 그 보정을 얻기 위하여 또는 될 수 있으면 훔쳐만 내오려고 경중을 물었으나 훔쳐 내오기에는 너무 무거웠던 까닭에 조그만치 보정만 훔치려 했던 것이 변하여 크게 천하를 빼앗으려는 마음으로 되었는지도 알 수 없는 일이다. 이렇게 보면 애오라지 보정 하나를 귀히 여기다가 군도群盜가 봉기하는 춘추전국시대를 현출現出시킨 주실의 골동벽도 상당한 것이었다고 할 만하다.

노자가 "불귀난득지화不貴難得之貨하여 사민불위도使民不爲盜하라"(얻기 힘든 재화를 귀하게 여기지 않음으로써 백성들로 하여금 도둑질하지 않게 하라)고 경구警句를 발發케 된 것도 주실의 이러한 골동벽이 밉살스러워서 시정時政을 감히 노골露骨로 비난할 수 없으니까 비꼬아 말한 것인지도 알 수 없는 일이다. 근자에 장정중蔣正中(장개석)이 골동을 영국엔가 전질典質(물건을 저당 잡힘)하고서 수백만 원의 차금借金으로 정권의 신로를 개척하려 한다는 소식이 떠든 지도 오래되었다.

골동이라면 일본서는 '가라쿠타'雅樂多라 번역하고, 조선에서는 어른의 작란作亂감으로 아는 모양인데, 작란감으로 말미암아 사직社稷이 좌우되고 정권이 오락가락한다면 작란감도 수월한 작란감이 아니요, 특히 상술한 바와 같이 상하 사오천 년을 두고

『동아일보』 1936년 4월 14자에 실린 고유섭의 「만근의 골동 수집 1」.

골동열이 변치 않고 뇌고牢固(깨뜨릴 수 없을 만큼 튼튼하고 굳음)히 유행되고 있다면 그곳에 무슨 필연적 이설理說이 있어야 할 것 같지만, 필자를 골동의 하나로 취급하려 드는 편집자로부터 골동설骨董說의 과제를 받기까지 생각도 없이 지났다면 우활迂闊(곧바르지 아니하고 에돌아서 실제와는 거리가 멀다)도 적지 않은 우활이다.

하여간 초장왕, 장정중의 영향만도 아니겠지만 조선에도 근자에 골동열이 상당히 올라서 도처에 이야깃거리가 생기는 모양이다. 한번은 경북 선산善山서 자동차를 타려고 그 정류장인 모 일본 내지인 상점에서 시간을 기다리고 있다가 그 집 주인과 말이 어우러져 내 눈치를 보아가며 하나둘 꺼내어 보이는 데 모두 고신라古新羅 부장품들로 옥류玉類, 마형대구馬形帶鉤, 금은 장식품 기타 수월치 않은 물건이 많이 있었다. 묻지 않은 말에 조선 농민이 얻어온 것을 사서 모은 것이라 변명을 하지만, 눈치가 자작 도굴까지는 아니 한다 하더라도 □□은 시켜 모을 듯한 자였다. 그 자의 말이 선산의 고분은 구로이타 가쓰미黑板勝美 박사博士가 도굴을 □□시킨 것이

라는 것이다. 어느 날 구로이타 박사가 선산에 와서 고분을 발굴한 것이 기연起緣이 되어 가지고 고물열古物熱이 들어 도굴이 성행하게 되었다는 것이니, 일견 춘추필법春秋筆法(『춘추』와 같이 비판적이고 엄정한 필법)에 근사한 논리나 죄상의 전가가 가증스럽기도 하였다.

조선에 있어서의 고분 도굴은 이미 삼국 말기에 있었으니 오늘날에도 고구려 백제대 고분이 하나도 성치 못한 것은 나당연합군의 유린의 결과로 추측되고, 고분의 도굴이라는 것은 지나支那 민족의 전위專爲 특색같이 말하나 고려사를 보면 익산 무강武康왕릉의 도굴이라든지 무릉武陵 영릉迎陵 후릉厚陵 경릉慶陵 고릉高陵 등 기타 제 능의 피해가 여인麗人의 손으로 또는 몽고 왜구 등으로 말미암아 적지 않게 도굴되었다. 근자에는 개성, 해주, 강화 등지의 고려 고분이 여지없이 파멸되었으니 옛적에는 오직 금은만 훔치려는 도굴이었으나 일청日淸전쟁 이후로부터는 도자기의 골동열이 눈뜨기 시작하여 작금 오륙 년 동안은 전 산이 벌집같이 파헤쳐졌다.

봉분의 형태가 조금이라도 □□은 것은 벌써 초기에 다 파먹은 것이오. 지금은 평토가 되어 보통사람은 그것이 분묘인지 무엇인지 분간치 못할 만한 것까지 사도斯道의 전문가(?)는 놓치지 않고 잡아낸다 한다. 그들에게 무슨 □자□字가 있어 그런 것이 아니오 철장鐵杖 하나 부삽 하나면 편답천하遍踏天下가 아니라 편답분□遍踏墳□케 되는데, 철장은 의사의 청진기 같은 역할을 하는 것이오, 부삽은 수술도 같은 역할을 하는 것인데, 철장으로 평지라도 찔러보면 장중掌中에 향응響應되는 촉감만으로도 그 속의 광실壙室의 유무는 물론이어니와 기명器皿의 유무, 종류, 기타 내용을 역력세세歷歷細細히 알 수 있다 하며 심한 자는 남총男塚인지 여총女塚인지 노년총老年塚인지 장년총壯年塚인지 소년총少年塚인지까지 알게 된다 하니 듣기에는 입신의 묘기 같기도 하나 예까지는 눈썹을 뽑아가며 들어야 할 것이다. 하여튼 청진의 결과 할개割開의 요부가 있다고 인정되는 때는 부삽으로 흙만 긁어내면 보물은 벌써 장중에서 놀게 되고 요행히 몇 낱 좋은 물건이 나면 최저 기십 원으로부터 기백 원 기천 원까지는 자본 안 들이고 □□케 되니 이렇게 수월한 장사도 없을 것이다. 그러나 가엾게도 조선의 '슐리-만'(트로이와 미케네문명을 발견한 독일의 고고학자 하인리히 슐리만Heinrich Schliemann)들은 발굴에 계획이 없을 뿐더러 발굴품의 처분에도 난잡한 흠이 적지 않다.

우선 그것이 정당한 발굴이 아니요 도굴인 만치 속히 처분하여야겠다는 □념□心도 있고 속히 제전替錢(돈으로 바꿈)하려는 욕심도 있어 돈 될 만한 것은 금시에 처분하되 그렇지 않은 것은 파괴유기破壞遺棄하여 후에 문제될 만한 증거품을 인멸시킨다. 혹 동철기銅鐵器 같은 것은 금이나 은이나 아닐까 하여 갈아보고, 금은으로 만든 것은 금은상점으로 가서 금은값으로 처분코 마는 모양이다. 도자 같은 것은 정통적인 것만 돈 될 줄 알고 학술상으로 보아 가치가 있다든지 골동적으로 특히 자미滋味 (재미) 있을 것 같은 것은 모르고 파기하는 수가 많다.

＊「동아일보」, 1936년 4월 14일

만근의 골동 수집 2
위조와 기술과 그 감별법
＊ ＊ ＊

이리하여 귀중한 자료가 소실되는 반면에 가져나온 고물도굴상古物盜掘商 중에는 몹쓸 물건까지도 고물古物이면 귀중한 것인 줄 알고 터무니없는 호가를 하는 우□愚□도 적지 않다. 이러한 사람들 손에 발

굴되는 유물이야 어찌 가엾지 아니하랴마는 덕택에 과거 삼사십 년까지도 고분서 나온 것이라면 귀신이 붙는다 하여 집안에 들이기커녕 돌보지 않던 이 땅의 미망가迷妄家들이 자기네 신주神主 이상으로 애지중지케 된 것은 무엇보다 치사致奢할 노릇이요, 이곳에 예술신藝術神의 은총보다도 골동으로 말미암아 생겨나는 재화의 위세를 한층 더 거룩히 쳐다보지 아니할 수 없다.

이 점에서만도 '맑스'를 기다리지 않고라도 경제가 사상을 지배한다는 진리를 발견할 수 있다. 더욱이 골동에 대하여는 완전한 문외한이었던 사람들도 한번 그 매매에 간섭되어 맛들이기만 하면 골동에 대한 탐닉이 기하급수적으로 늘게 된다. 이런 기맥氣脈에 눈치 빠른 '브로커'는 이러한 기세를 악용하여 발□勃□된다. 근일 경성에는 불상, 고동古銅, 철기들이 많이 도는 모양인데, 조금 주의해보면 1930년대를 넘어설 고물이 없다. 기물의 형形이라든지 양식으로써 식별하라면 이것은 요구하는 편이 무리일지는 모르지만 동철銅鐵의 질이라든지 □□의 색소 등으로 분간한다면 웬만한 상식만 있으면 될 만한 것을 번연히 속는다.

우선 알기 쉬운 감별법을 들자면 동철기銅鐵器에는 전세고색傳世古色과 토중고색土中古色과 수중고색水中古色의 세 가지를 구별하는데, 조선의 동철기라면 대개 토중고색이 있을 뿐이요, 전세고색이나 수중고색은 없다하여도 가可하다. 전세고색이라는 것은 세전世傳하여 사용하는 가운데 자연히 생겨난 고색古色이니 속칭 '오동색'烏銅色이라는 색소에 근사하여 불구류佛具類에서 다소 볼 수 있을 뿐이요, 토중고색이라는 것은 토중土中에서 생긴 고색인데 심청색深靑色을 띤 것이 보통인데, 위조하는 것들은 후자 토중고색의 □□이 많으나 그러나 단시일간에 □색□色

을 내느라고 유산硫酸 같은 것을 뿌린다든지 오줌독에 잠거둔다든지 시궁창에 묻어둔다고 하여 대개는 소금버캐(액체 속에 들었던 소금기가 엉겨 생긴 찌끼) 같은 백유白乳가 둔탁鈍濁하게 붙어 있고, 동철銅鐵의 음향도 청려淸麗치 못하다. 특히 불상 같은 것에는 순금은純金銀으로 조성된 것이 지금은 절대로 없는 것으로 알고 있는 것이 가할 것이요 동표銅表에 그윽이 보이는 도금의 흔적만 가지고 갈아본다든지 깎아본다든지 하여 모처럼 얻은 보물을 손상치 말 것이며 혹 기명記銘이 있는 예도 있으나 대개는 의심하고 들어 덤비는 것이 가장 안전한 편이다.

특히 용모라도 좀 얌전하고 의문衣紋도 명랑明朗히 되었거든 오사카大阪, 나라奈良, 교토京都 등지의 미술학생의 조작인 줄 알 것이며, 조선서 위조된 것 중에는 진철眞鐵 덩어리에 마겁磨劫의 흔적이 임류淋溜한 것이 많고, 아주 남작鑑作에 속하는 것으로는 악연惡鉛으로 주조鑄造된 것이 있다. 뿐만 아니라 일반이 미술사적으로 말하더라도 지금 돌아다니는 종류의 불상들은 대개 척촌尺寸(한 자와 한 치, 즉 조그마한 것)에 지나지 않는 소금상小金像들인데 조선에 있어서 소금상으로 미술사적 가치가 있는 것은 삼국시대와 신라 시대에 한하고 있다고 하여도 가하다. 그런데 삼국시대의 불상은 원체 많지 못한 것이며 신라 시대의 불상이라도 우수한 작품은 거개 박물관에 수장되어 있어 가히 볼 만한 것은 민간에 돌게 되지 아니한다. 경성의 누구는 현재 창경궁 박물관에 진열되어 있는 삼국기 미륵상의 모조품을 사 가지고 하는 말이 "어느 날 믿을 만한 사람한테서 저것을 샀는데 그 후 똑같은 것이 다시 나오지를 아니하는 것을 보니까 저것이 진자眞者임이 틀림없겠지요" 한다. 이런 사람을 '□아출도□인'□芽出度□人이라 하는데, 백발이 성성한 자가 그런 소리를 하는 것을

보니까 일편 가업이기도 하였다. 어떤 놈이 몹시도 골려먹었구나 하였지만 오히려 이러한 숙맥菽麥의 부옹富翁이 있는 덕택에 없는 사람이 살게 되는지도 알 수 없다. 이러니저러니 하여도 사는 사람은 돈 있는 사람이요, 파는 사람은 돈 없는 사람이니, 그 돈 있는 자가 하나님의 아들 같은 자가 아니요 ××를 건너와서 별짓을 다하여 축적한 돈이니 이악보덕以惡報德으로 그런 자의 욕안慾眼을 속여서 구복口腹을 채우기로 유대인 배척하듯 그리 미워할 것도 없다. 이러한 것은 오히려 나은 편이요 개성 지방에는 도자기열陶磁器熱로 말미암아 위조기매僞造欺賣도 그럴 듯하게 연극이 꾸며진다.

*「동아일보」, 1936년 4월 15일

<center>만근의 골동 수집 3</center>

기만과 횡재의 골동 세계

<center>* * *</center>

어스름한 저녁때, 농군같이 생긴 자가 망태에 무엇을 지고 누구에게 쫓겨드는 듯이 들어와 주인을 찾으면 누구나 듣지 않아도 고기古器를 도굴하여 팔러 온 자로 직각直覺케 된다. 궐자厥者(그 사람)가 주인을 찾아서 가장 은근한 태도로 신문지에 아무렇게나 꾸린 물건을 꺼내어 보이니 갈데없이 고총古塚에서 가지고 나온 듯이 진흙이 섞인 청자□□靑瓷□□의 향로! 일견 시가 수천 원은 될 것인데 호가呼價를 물어보니 불과 사오백 원! 이미 욕심에 눈이 어두운지라 관상觀相을 하니까 궐자가 꽤 어리석게 보이므로 절가折價하기를 오할五割, 궐자도 그럴듯하게 승강이를 하다가 못이기는 체하고 이삼백 원에 팔고 달아나니 근자에 드문 횡재라고 혀를 차고 기뻐하던 것도 불과 하룻밤사이! 밝은 날에 다시 닦고 보니 진남포鎭南浦 도미타공장富田工場의 산물과 유사품! 가

습은 쓰리고 아프나 세상에서는 이미 골동감정대가骨董鑑定大家로 자타가 공인케 된 지 이구르스(이미 오래다)에 면목이 창피스러워 감히 발설도 못 하나 막□어□격莫□於□格으로 이런 일은 불과 수일에 세상에 짝자그르하니 호소무우呼訴無虞 고물古物이라면 진자眞者라도 이제는 손을 못 대겠다는 무의식중에 자백이 나오는데 이러한 것이 비일비재하게 소식선消息線을 통하여 들어오는 한편 호의로 위조니 사지 말라 지시하여도 부득이 사서 좋아하는 사람, 이러한 예는 한이 없다.

심한 자는 '우동집'의 간장 도쿠리, 이쑤시개집 같은 것을 가져와서 진위를 묻는다. 원래가 진위는 보는 사람에게 있는 것이요 물건 자체에는 신고新古가 있을 뿐이다. 신고를 묻는다면 대답할 수도 있으나 진위를 묻게 되면 문의問意를 제일 몰라 대답할 수 없다. 진위의 문제와 신고의 구별을 세워 물을 만하면 그러한 물건을 가지고 다니지도 아니할 것이니까 문제問題하는 편이 이것도 무리일는지 모르겠다. 그런가 하면 물건은 꺼내보지도 않고 위선 물건의 설명을 가장 아는 듯이 하고 나서 결국 꺼내어 보는 것이 신□작新□作 그러던 사람도 □력□歷이 나기 시작하면 불과 사오 개월에 근 만 원을 버렸다는 소식이 도니 알 수 없는 것은 이 골동 세계의 변화이다. 이러한 소식이 한 번 돌고 보면 너도나도 허욕에 떠도는 무리가 우후雨後의 죽순처럼 고물고물古物古物하고 충혈이 되어 돌아다니니 실패와 성공, 기만과 회리獲利는 양극삼파兩極三巴의 현황眩煌한 파문波紋을 그리게 된다.

예술품에 정가가 없다 하지만 골동 쳐놓고 가격을 묻는 것은 우극愚極한 일이다. 일 전一錢이고 천 원이고 흥정되는 것이 값이고 보니 취리取利의 묘妙는 오직 방매기술放賣技術에 달렸지만 적어도 골동을 사려는 자

가 평가를 묻는다는 것은 격에 차지 않는 일이다. 요사이 신문에도 보였지만 박물관에서 감정한 것이라 하여 석연石硯 하나에 기만 원이라는 데 속아서 수백 원을 견탈見奪한 자가 식자계급識者階級에 있다 하니 그 역亦 제 욕심에 어두워 빼앗긴 것으로 속인 자를 나무랄 수 없는 일이다. 박물관에서는 결코 장사치의 물건을 감정도 해주지 않지만은 감정을 해준다손 치더라도 수천만 원짜리를 그렇게 명문明文 한 쪽 없이 구설口說로만 설명하여 줄 리가 없다. 물건 가진 자가 제 물건 팔기 위하여 무슨 조언작설造言作說을 못하랴.

그것을 그대로 믿고 속아 사는 자가 가엾은 우자愚者가 아니고 무엇이랴. 물건을 기매欺賣하는 자는 오죽한 자이랴만 그것을 속아 대접하는 것은 요컨대 제 욕심에 제가 빠져들어간 자작□自作□에 지나지 않는 것이니 수원수구誰怨誰咎이지ㅡ오히려 속았거든 속히 단념체념斷念諦念하는 것이 □자경역□者境域에 조금이라도 가까워질 것이다. 그러므로 누구는 애당초에 물건의 유래를 따지지 않고 신고를 가리지 않고 물건 그 자체의 호불호를 순전히 미적 판단에 입각하여 사는 사람이 있다. 이것이 오히려 현명한 편이다. 애오라지 유래를 찾고 신고를 가리고 하는 데서 파가 생기는 모양이다. 물건의 유래를 찾고 신고를 차리자면 자기 자신이 그만한 식견을 갖고 있어야 물건도 비로소 품격이 높아지는 것이요 골동의 의의도 이곳에 비로소 살게 되는 것이다.

남의 판단과 남의 품평은 오히려 법정에 선 변호사의 역할에 지나지 않는 것이다. 자기가 항상 주석판사主席判事가 될 만한 식견이 없다면 골동에 손을 대지 않는 것이 옳은 일이다. 골동이라 하면 단지 서양□西洋□의 '큐리로'라든지 '쎈텐하이트'라든지 '쁘리 카 투락'과 글자도 다를 뿐더러 발음도 닮고 내용까지도 닮은 것이다. 골동은 '비빔밥'이 아니요 '가라쿠타'雅樂多뿐이 아니다. 그러한 반면의 성질도 있기는 하나 동양에서의 골동 정의를 정당하게 내리자면 "역사와 식견과 인격을 요하는 취미 판단의 완상玩賞 대상이라"고 할 것이다. 그것은 역사, 즉 전통을 요하는 것으로 소위 '상서'箱書라는 것이 중요시되는 것이며 식견을 요하는 것이므로 고귀난득高貴難得의 귀족적 긍지를 발휘케 되는 것이며 인격을 요하는 것이므로 개인주의적 윤리성을 띄고 있는 것이다.

천리구千里駒도 백락伯樂을 기다려 비로소 준특駿特하여지고 용문龍門의 오금梧琴도 백아伯牙를 기다려 비로소 소리 나듯이 골동도 그 사람을 만나지 못하면 가치와 의의가 발휘되지 못하는 것이다.

반면에 골동의 폐해는 또한 이러한 특성에 동존同存하여 있다. 전통을 중요시함으로 완고에 흐르기 쉽고, 식견을 중요시함으로 여인동락與人同樂의 아량이 없고, 인격을 중요시함으로 명분에 너무 얽매이게 된다. 고만高慢하고 편□便되고 곤집困執된 것이 골동이다. 가질 만한 사람이 아닌 곳에 물건이 있는 것을 보면 조만간 누가 찾아갈 입매入賣 물건, 또는 찾지 못하고 유매流賣 물건으로밖에 아니 보인다. 따라서 가지고 있는 사람들까지도 전당포 수전노의 물주로밖에 보이지 않는다. 요사이 이러한 전당포주�典當鋪主가 경향京鄕에 매일같이 늘어간다. 이곳에도 통제의 필요가 없을는지?

*「동아일보」, 1936년 4월 16일

『조광』, 1937년 3월호 인터뷰 01.

"신선도의 풍취 아래서 고대 예술에 도취된 한상억 씨"

◎ 『조선일보』의 자매지 『조광』 1937년 3월호에는 「진품수집가비장실역방기」珍品蒐集家秘藏室歷訪記라는 제목의 특집기사가 게재되었다. 「진품수집가비장실역방기」는 당시의 대표적인 고미술품 수집가인 한상억·장택상·이병직·이한복·황오의 5인과 연희전문 상과商科 '포스타'실에 대한 인터뷰 기사로서, 1930년대의 고미술품 수집 방식과 수장가의 기호 등을 살필 수 있는 소중한 자료이다.

한상억은 중추원 고문, 이왕직 장관 등을 지낸 남작 한창수의 서자로 독일과 스위스 취리히대학에서 경제학을 전공했다. 1933년 10월 한창수가 사망하고 이를 계승한 장남 한상기가 이듬해 6월에 한강에서 실족사하자 한상억이 남작 작위를 계승받았다. 조선 귀족 남작이 된 한상억은 1939년에 조직된 경성부 육군병 지원자 후원회 간사, 조선 귀족들의 전쟁협력단체인 동요회同耀會에 발기인과 이사로서 참여했다. 2009년 친일반민족행위진상규명위원회에서 발간한 『친일반민족행위진상규명보고서』의 친일반민족행위자 명단에 올랐다. 1930년대 당시 "조선 수집가 중에서 가장 좋은 그림과 가장 좋은 도자기를 가진" 수집가로 불릴 정도로 우수한 고미술품을 많이 수장했다.

전언前言

* * *

신라, 고려, 이조를 통하여 도자, 서화, 불상 등 세계에 자랑할 혹은 만한 국보가 혹은 지하에 묻히고 혹은 외국인의 손으로 넘어가고 혹은 항간巷間에 버림을 받아 고귀한 예술품이 일개의 니토泥土로 화化하게 된 오늘, 오히려 이 방면에 관심을 가지고 고대 조선의 공예품을 수집하는 이가 있음은 기쁜 일이다. 우리는 사계의 유지有志를 방문하고 그분들이 수집한 찬란한 예술품을 일반에게 소개하여 세계적 국보가 조선에도 있었다는 것을 자랑하고자 하는 바이다.

* * *

조선 수집가 중에서 가장 좋은 그림과 가장 좋은 도자기를 가진 한상억 씨를 어느 날 밤 씨의 자택으로 찾게 되었다. 씨는 기자를 맞으며 다짜고짜로 "조선일보 어느 부에 계시오?" 하고 쾌활히 물으신다. 기자도 어깨 바람을 내며 "출판부에 있습니다" 했더니 씨는 머리를 끄덕이며, "그렇소. 귀사 정치부에는 내 동창이 있지요. 뉴욕서 같이 공부한 한보용韓普容 씨 말입니다" 하고 친절히 말씀하신다.

기자는 주인 영감이 미국 출신이구나 하고 생각하고 잠깐 실내를 바라보았다. 한편에는 단원의 〈신선취적도〉神仙吹笛圖가 있는데, 신선이 고요히 내려와서 인간세상을 바라보고 피리를 부는 광경이다. 주인 한

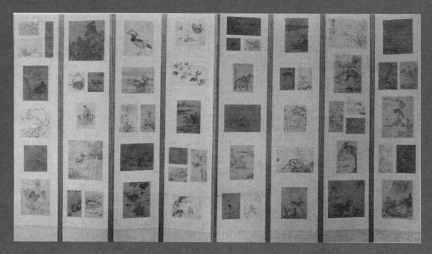

「조선명보전람회도록」에 실려 있는 한상억 소장의 〈조선 백납병〉.

씨는 미국 출신과는 정반대로 동양적 고전미에 취하여 신선도의 향운香韻 아래서 몇 천 년 된 돌화로에 몇 천 년 된 돌주전자로 차를 펄펄 끓이며 나무잔에 차를 부어 기자에게 권하시는 것이다. 기자는 지금의 자리를 망각하고 몇 천 년 전 옛날로 돌아가서 어느 신선과 대하는 듯한 느낌을 갖게 되었다.

"선생의 가진 그림 중에 어떤 것이 제일 진품珍品입니까?" 하고 기자는 제일 문問을 발했더니 옆에 있던 이한복 씨가 말끝을 채며 "이집 주인 영감은 너무 욕심이 많아서 한국 고대미술품 중 좋다는 것이면 제일 먼저 뛰어가서 남보다 고가高價를 주고 사니까 여간한 사람은 도시 살 수가 없어요. 참 욕심쟁이시지……" 이때 옆에 있던 모씨가, "욕심도 그런 욕심은 좋아……" 하고 말을 달자, 이 씨는 "하긴 그래, 저 한 씨가 있기 때문에 조선에 좋다는 물건이 외국으로 좀 덜 빠지는 셈이니까……" 하고 맞장구를 친다.

한 씨는, "허허 나를 욕심쟁이로 몰고 또는 올렸다 내렸다 하고 이건 어째야 좋소" 하고 기자를 바라본다. 기자는 웃음으로 말대답을 흐리고, 벽에 걸린 그림을 바라보았다. 이때 한 씨는, "그것이 현재玄齋의 〈금강산도〉金剛山圖이오. 꽤 진품이지요" 하고 말을 끊자, 옆에 있던 이 씨가, "그 그림을 보시오. 몇 백 년 된 그림인데 아직도 산 것 같지 않소?" 하고 설명을 부가한다. 사실 그 그림을 바라보니 화도畫道에는 전혀 맹목인 기자의 눈에도 어쩐지 좋은 듯했다.

기자는 명화라고 칭찬을 한 후에 다른 고물을 보기 원하였더니 주인 한 씨는 주섬주섬 벽장과 광에서 당대當代 진품을 꺼내놓지 않는가? 제일로 '신라도금관음상'新羅鍍金觀音像이라는 불상은 조선의 대표적 불상으로 모양은 적으나 춘풍추우春風秋雨 천여 년이 지났건만 손과 발과 얼굴이 산 듯하고 선과 각이 또렷하여 실로 진귀한 진품이었다. 현재 가격은 일

이만 원을 불하不下하리라 한다. 다음으로 '고염육각병'古染六角瓶이라는 것이 있는데, 그 우아하고 찬란한 모양은 얼른 보아 진품임에 틀림이 없다. 꽃을 그리고 가운데에 '만수무강'萬壽無疆이라고 썼는데, 아마 궁내宮內에서 나온 듯하다고 한다. 몇 만 원을 주어도 구할 수 없는 귀물貴物이라 하니, 기자는 갑자기 정신이 황홀하였다.

그 다음으로 사백 년 전 이조자기로서 '고염자기대화병'古染瓷器大花瓶이 있는데 얼마 전 전형필 씨가 사신 일만 오천 원짜리와 그리 손색이 없는 희귀품이라 한다. 기자는 속으로, "나 같은 사람은 저 화병 하나만 있어도 일생 먹고 살기엔 걱정이 없겠군" 하고 뚱딴지같은 생각을 하였다.

그 다음 '조선백납병'朝鮮百衲屛으로 단원, 현재 등 조선 명화가의 그림을 망라한 병풍이 있는데, 폭이 팔십일 폭이요 사십일 인의 그림을 붙여놓았다. 이야말로 틀림없는 진품이다. 주인 한 씨는 어떤 이가 몇 만 원을 주겠다는 것을 안 팔았지요" 하고 토를 다신다.

그 다음으로 흑요석黑曜石같이 빛나는 소반과 정다산丁茶山의 글씨를 새긴 듯하다는 술잔과 기타 다람쥐 목공품과 연적 등을 구경하고 기자는 그 화려한 미술품에 그만 취하고 말았다.

"어떻게 이런 진품을 모으셨습니까?" 하고 탄성을 발하였더니 옆에 있는 모씨는, "이 한 선생은 꼭 진품만 산답니다. 그래서 조선서 진품왕珍品王이지요" 하고 방울을 단다.

"그래 이렇게 진품만 수집하시기에 얼마나 고심하셨습니까? 그리고 돈도 상당히 들었지요?" 하였더니, "뭐 고심이야 많지요. 비 오는 날 눈 오는 날이나 밤중이나 좋은 물건만 있다면 시각을 어기지 않고 쫓아다니지요. 그 세세한 것을 어떻게 말로 다합니까?" 하고 슬쩍 발을 빼신다.

기자는 반드시 고심담으로 일화 하나를 제공해달라고 간청하였더니 이한복 씨가 한 씨를 대신하여, "내가 한 씨의 사정을 잘 아니까요 대신 말하지요. 주인이 매일 연적 한 개 찻잔 한 개에 천 원 이천 원 하고 자꾸 사들이니까 안(부인)에서는 야단이지요. 그래서 한 씨는 천 원이나 이천 원 준 물건이라도 십 원 이십 원 주고 사왔다고 속인답니다. 그래서 가정에서 좀 입장이 어려우신 때가 많은가 봅니다."

이때 한 씨는 빙긋이 웃으며, "이러다가는 집안 험구險口가 나오겠구려. 더욱이 잡지에 나면 아내가 보고 싸움을 걸게……이거 좀 재미없어" 하고 슬쩍 웃으신다.

일동은 모두 허허 한바탕 웃은 후에 기자는 지금까지 수집에 사용한 돈을 물었더니, "아마 돈 십만 원이나 되지요. 그러나 그런 것을 잡지에 쓰진 마시오" 하고 부탁하신다. 기자는 주인에게 사의를 표하고 그 집을 떠나게 되었다. (끝)

근대 미술사의 최고 권위자이자 수장가
오세창

다양한 스펙트럼의 주인공

위창 오세창은 언론인, 천도교인, 독립운동가, 민족지사, 서화가, 감식가, 미술이론가, 전각가 등 다양한 활동을 한 인물로서 서화 등 예술 분야에서 당대 최고의 권위를 인정받았다. 오세창의 가계와 생애 및 예술 등에 대해서는 그동안 미술사는 물론 근대사, 언론사 등 여러 각도에서 조명되어 왔다.[1] 특히 1996년과 2001년 두 차례에 걸쳐 이루어진 예술의전당 특별전은 오세창에 대한 자료를 종합적으로 수집하고 소개한 대규모 전시로서 그에 대한 종합적 접근이 이루어졌기 때문에 주목할 만하다.

오세창에 대한 연구는 역사학, 미술사, 언론학 등 여러 전공자들에 의해 다양한 각도에서 이루어졌다. 그에 대한 평가는 "난세亂世를 의義로 산 선각인先覺人"(조용만), "근대 한국사에서 누구보다도 폭넓은 역사적 활동과 공적을 남긴 인물……최고의 서화 감정가"(이구열), "초창기 언론인 가운데 가장 오랜 기간 신문

과 관련을 맺었던······대단히 중요하고 특이한 업적을 남긴 사람"(정진석), "독립
운동보다 예술가의 길에 더 충실했던······정치적으로 큰 공적을 남기지 않았지
만 바른 애국자의 삶을 살았던" 인물(이이화), 『근역서화징』槿域書畵徵을 통해 한국
미술사의 초석을 마련"(홍선표)했고 "우리나라 근대를 대표하는 서예가·전각가이
자 탁월한 안목을 지닌 서화 감식가이며 연구자"(이완우), "한국 근대 전각篆刻의
선구자적 개창자"(김양동)라는 평가에서부터 "주체적인 정치의식·민족의식을 체
득하지 못한 채······취약한 민족의식을 드러낸 근대사 속에서의 중인층의 한 사
람"(김경택)이라는 비판적 견해에 이르기까지 다양한 스펙트럼을 갖고 있다.

중인의 아들로 태어나 언론인으로 미술사가로, 서화가로

오세창의 생애와 활동을 이해하기 위해서는 그의 가계 등 집안 내력을 먼저 살펴
야 한다. 그의 집안은 오세창까지 포함하면 8대에 걸쳐 역관을 세습해온 해주海
州 오 씨 가문으로서 우리나라 근현대사의 중요한 증인이 된 가문이다.[2] 또한 우
리나라 근대 미술품 수장가들의 수장 동기와 방향 등이 불명확한 경우가 많은 데
비해 그의 수장 활동은 가계와 생애 등과 일치하고 있다.

　　해주 오 씨 집안은 중시조中始祖(쇠퇴한 가문을 다시 일으킨 시조)인 오인유吳仁裕
에서 제11세 오인수吳麟壽 때까지는 거의 대대로 문과 합격자를 낸 문반文班 집안
이었으나 점차 무반武班과 역과譯科 쪽으로 가계가 바뀌다가 제16세 오정화吳鼎和
이후에는 완전히 중인으로 신분이 굳어졌다. 제17세 오지항吳志恒 이후 제23세 오
경석吳慶錫(1831~1879)에 이르기까지 대대로 역과에 응시하여 역관이 되었고 통혼
도 중인 신분층 내부에서만 시행하여 우리나라의 대표적인 역관 신분의 가계가

되었다. 특히 오경석의 아버지 오응현吳膺賢에 이르러 막대한 재부를 축적했고 정삼품의 당상堂上 역관에 오르는 등 해주 오 씨 가문은 크게 번성했다.

　　오세창의 아버지 오경석은 16세 때인 1846년(헌종 12) 역과에 한학漢學으로 합격하여 사역원에서 한역관의 생활을 시작했다. 오경석의 학문과 예술의 연원은 가학家學으로 내려온 정유貞蕤 박제가朴齊家(1750~1805)의 학문과 추사 김정희의 제자 우선藕船 이상적李尙迪(1804~1865)의 영향을 먼저 꼽을 수 있다. 오경석은 스승 이상적을 통해 서화 수집과 감평, 창작 등을 하나의 풍조로 애호했던 조선 후기 이래의 경향을 이어받았다. 오경석은 동생인 오경윤, 오경림, 오경연, 오경학과 더불어 문인화와 서예에 뛰어나다는 평가를 받았고, 서화와 금석문을 많이 모은 수장가로도 명성이 높았다. 오경석이 서화와 금석학에 일가견을 갖게 된 것은 김정희의 제자인 화가 고람古藍 전기田琦(1825~1854)와의 교유와 정조경程祖慶, 반조음潘祖蔭 등 중국의 문사이자 서화 수집가들의 영향으로 파악된다. 이들과의 교유를 통해 오경석은 서화 감식에 있어 '귀신과 같은 경지'라는 평을 들을 정도로 탁월한 안목을 지니고 있었다. 또한 그는 금석문 연구에 있어서도 업적을 이뤘는데 삼국시대에서 고려 시대까지의 금석문 146종을 모아 해설을 붙인 『삼한금석록』三韓金石錄을 남긴 것이 그것이다. 오경석은 23세 때인 1853년에 베이징에 가서 새로운 문물을 접하고 중국의 문사들과 교유한 이후 사상과 지향이 결정적으로 변화했다. 특히 열세 차례나 베이징을 왕래하며 서양의 세력이 차차 동양으로 이동하는 서세동점西勢東漸의 세계정세를 제일 먼저 파악한 후 환재瓛齋 박규수朴珪壽(1907~1876), 대치大致 유홍기劉鴻基(1831~?) 등에게 자료를 제공하여 이들이 개화사상을 접하고 나아가 개화사상가로서 활동하는 데 결정적인 영향을 끼쳤다. 한편 오세창의 고모부로서 역시 역관 출신인 이창현李昌鉉(1850~1921)은 난초 등 그림을 잘 그렸을 뿐만 아니라 우리나라 성씨의 원류와 계보를 밝히고 중인들의 족

보를 찾는 데 귀중한 문헌인 『성원록』姓源錄을 펴낸 바 있다. 한편 일제강점기의 대수장가인 박창훈이 그의 조카였다는 사실로 미루어 보아 그의 가계는 서화와 골동 등의 수장과 깊은 관계가 있었음을 다시 한 번 확인할 수 있다.[3]

　　오세창은 1864년(고종 1) 서울 중부 이동犂洞(현재의 을지로 2가 부근)에서 부친 오경석과 모친 김해 김 씨 사이에서 1남 1녀의 외아들로 태어났다. 그의 나이 8세 때인 1871년에 설치된 집안에서 경영하는 글방인 가숙家塾에서 유홍기를 스승으로 모셨고, 16세 때인 1879년에 역과에 합격하여 한어 역관이 되었다.[4] 개화사상의 정신적 지주 가운데 한 사람으로 오세창과 '이신동체'異身同體(몸은 다르나 한몸과 같다)라고도 불리는 유홍기가 오세창에게 중요한 영향을 주었으리라는 것은 자연스러운 평가라 할 수 있다. 오세창이 그의 나이 21세 때에 갑신정변에 연루되어 유홍기와 함께 경기도 광주로 함께 도피했다가 유홍기는 행방불명이 되고 오세창은 구속되었다가 무혐의로 석방되었다는 사실 역시 두 사람의 깊은 관계를 증명해준다. 오세창이 1896년 1월 1일에 상투를 자른 것도 특기할 만한 일로서 그에게 끼친 개화사상의 영향을 반영하는 일화이다.[5]

　　오세창은 23세 때인 1886년에 당시 조정의 인쇄출판기관이었던 박문국博文局 주사로 임명되면서 『한성주보』漢城週報의 기자를 겸하게 됨으로써 언론인으로서의 생활을 시작한다. 『한성주보』는 1883년에 창간된 『한성순보』漢城旬報가 갑신정변 이후 일시 폐간되었다가 1886년에 주간으로 변경된 신문이다. 오세창은 신문 발간에 참여하며 국내외 정세를 많이 알게 되었고, 국민 계몽을 위해서 신문의 역할이 중요하다는 사실도 알게 되었을 것으로 여겨진다.

　　1902년 개화당의 역모 사건에 연루되었다는 혐의를 받게 된 오세창은 일본으로 망명하여 천도교주 손병희孫秉熙(1861~1922)를 만나게 되었고, 그에게 감화를 받은 오세창은 천도교 신자가 되었다. 1906년에 귀국한 오세창은 손병희

위창 오세창은 우리 근대 미술사에서 가장 중요한 역할을 한 인물 가운데 한 명이다. 그는 언론인이자 서화가이면서 우리나라 문화재에 관한 뛰어난 감식안으로 수장 문화에 결정적인 역할을 했다. 이러한 그의 성향은 가학家學과 아버지 오경석으로부터 기인한 것으로 볼 수 있다. 오경석은 서화 감식에 있어 '귀신과 같은 경지'라는 평을 들을 정도였다. 대대로 내려오는 부와 가풍으로 인해 오세창은 일제강점기는 물론 해방 이후까지 활발한 활동을 이어갔고, 1953년 세상을 떠난 뒤 그의 장례는 사회장으로 거행되었으며, 1963년에는 건국공로훈장이 수여되었다.

1 1864년부터 1953년까지 우리 미술사에 큰 족적을 남긴 오세창의 생전 모습.

2 오세창의 아버지 역매 오경석.

3 일제감시대상인물카드의 오세창. 1919년 3·1운동 민족대표 33인의 한 사람으로 3년간 복역했을 때의 사진으로 추정된다.

4 일본 망명 시절 손병희, 양기탁 등과 함께한 오세창. 앞줄 맨 오른쪽이 오세창이다.

5 오세창의 부음을 '오세창 옹 서거'라는 제목으로 기사화한 1953년 4월 19일자 『동아일보』 기사.

6 오세창이 1950년에 쓴 〈화광동진〉和光同塵. 비단에 먹글씨로 쓴 것으로, 세로 35.8센티미터, 가로 60.5센티미터 크기이다. "자기의 재능이나 지혜를 감추어 나타내지 않고 세속을 따른다"는 의미다. 개인 소장.

의 후원 아래 언론 활동과 정치 운동을 겸하여 활동했다. 언론 활동으로는 『만세보』萬歲報, 『대한민보』大韓民報의 사장으로, 정치 운동으로는 민중 계몽 단체인 대한자강회大韓自强會 활동 및 의회정치를 지향하기 위한 헌정연구회憲政研究會 활동을 꼽을 수 있다. 언론인으로서 오세창은 『만세보』를 크게 쇄신하여 매면 10단제를 쓰고, 한자에 한글로 토를 다는 루비ruby 활자를 도입했고, 처음으로 이인직李人植(1862~1916)의 최초의 신소설 「혈血의 누淚」를 연재하는 등 신문 제작에 혁신을 이루었다.[6] 『만세보』가 1년 만에 폐간되자 2년 후인 1909년 『대한민보』 사장에 취임한 오세창은 창간호부터 우리나라 신문사상 처음으로 관재貫齋 이도영李道榮(1884~1933)이 그린 시사만화를 연재했다. 『대한민보』에는 한 칸짜리 시사만평적 성격을 띤 삽화가 총 348회에 걸쳐 수록되었는데, 만화의 효시로 알려진 이 시사삽화는 이도영이 그리고 오세창이 글을 쓴 것으로, 당시 대한협회大韓協會의 계몽 의식과 정치적 지향 등이 반영된 것으로 평가된다.[7] 아울러 순 한글 소설 「금수회의록」禽獸會議錄을 실어 풍자소설의 새 길을 열었다. 루비 활자의 도입과 신문소설 연재, 시사만화 등은 오세창이 신문의 대중에 대한 파급력과 대중과의 호흡에 얼마나 중점을 두었는지를 알 수 있게 해주는 예이다. 오세창은 1925년에는 『시대일보』時代日報, 1945년 해방 이후에는 조선총독부 기관지인 『매일신보』每日新報가 『서울신문』으로 바뀔 적에 사장을 맡는 등 언론인으로서 큰 족적을 남겼다. 또한 그는 3·1운동 당시 민족대표 33인 가운데 천도교 대표로 가담하여 일본 경찰에 구속된 후 3년형을 받았다.

　　오세창은 1910년 국망國亡 이후 서화 연구와 예술 활동에 전념하기 전까지는 개화관료이자 언론인, 애국지사로서의 열정적인 삶을 살았다. 당시 그의 의식은 문명개화론과 실력양성론으로 요약할 수 있다.[8] 구한말 일본의 보호국 치하에서 오세창은 윤효정尹孝正, 권동진權東鎭, 정운복鄭雲復, 최석하崔錫夏 등과 함께

대한협회를 조직하여 자강운동을 전개했다. 자강운동은 문명개화와 실력양성을 통한 국권 회복을 주장하는 여러 계열의 운동 방식을 종합적으로 부르는 명칭이다. 오세창이 속한 대한협회 계열은 우리나라의 보호국화를 불가피한 것으로 받아들이고 '선先실력양성 후後독립론'을 주장했다.[9] 실력양성론이란 제국주의가 지배하는 약육강식의 세계 경쟁에서 살아남을 수 있는 실력양성을 위한 계몽운동의 추진을 그 내용으로 했다. 봉건사회가 해체되고 근대사회로 전환되던 개항기 또는 개화기에 중인들은 양반들에 비해 사회 변화를 위한 다양한 움직임을 보였다. 그 일환으로 서구 근대 문물을 수용하여 문명개화를 꾀하는 근대화 운동에 참여하기도 했다. 그러나 그들은 봉건 지배층의 일부이기도 했고 자신의 신분 상승에 좀 더 치우치는 경향을 보였기 때문에 이들의 개화 활동은 일정한 한계를 갖는다는 것이 최근의 평가이다.[10]

　　개화기의 중인들은 당시의 시대 상황을 사회진화론社會進化論(Social Darwinism)에 바탕을 두고 인식했다. 사회진화론은 다윈의 진화론을 인간 사회에 적용시킨 사회 이론이다. 이 이론의 주요 내용은 모든 생물은 신의 섭리에 의해 창조된 것이 아니라 자연선택自然選擇의 과정에서 진화되어 왔으며, 자연선택의 과정은 생존경쟁과 적자생존適者生存의 논리 위에서 이루어진다는 것이다. 다윈은 진화론을 인간 사회에 적용하는 것을 거부했지만, 그의 진화론은 19세기 사회과학자들에게 큰 영향을 미쳤다. 사회학자 허버트 스펜서Herbert Spencer(1820~1903)는 사회를 일종의 유기체로 보면서 사회생활 모든 차원에서의 생존경쟁을 진보를 위해 불가피한 추진 요인으로 간주했다.[11] 그러나 1920년대 이후 우리나라 지식인들은 사회진화론이 이미 인간 사회, 국제사회를 설명할 수 없는 낡은 관념이라는 것을 깨닫고 새로운 틀을 모색했다. 사회진화론이 인간 사회를 설명하는 합리적인 이론이라기보다는 강자의 약자 지배를 합리화하기 위한 수단에 불과함을

깨달았기 때문이다. 사회주의, 무정부주의, 신민족주의가 그들이 모색한 새로운 틀의 방향이었다. 독립 이후 세울 새로운 국가의 틀도 그 안에서 이해하고 모색했다.

사회진화론의 수용은 서구 문명에 대한 회의와 함께 보호국으로 전락한 조선의 입장을 성찰하게 했다. 사회진화론은 패배주의를 초래하기도 했지만 멸종의 공포를 자극함으로써 현실 변화의 필요성을 자극하기도 했다. 그러나 사회진화론의 토대 아래 생성된 저항이란 필연적으로 침략자의 논리를 반영할 수밖에 없었고, 본격적인 의미에서 제국주의 질서를 비판하기 위해서는 시간이 필요했다는 정도로 개화자강론자들의 입장을 정리할 수 있다.[12]

한말의 실력양성론은 생산을 늘리고 산업을 일으킨다는 식산흥업殖産興業을 통한 실력양성을 국권 회복 방법으로 생각했다. 그러나 국권 회복에 필수적 전제가 되는 주권국가 의식은 자신들이 신봉하던 동양평화론東洋平和論에 의지했다. 동양평화론은 서양 세력과 대결하기 위해서는 먼저 아시아가 연대해야 한다는 주장으로서 아시아 국가들 간에 수직적 관계가 전제되어 있는 논리이다. 일제의 대륙 침략 논리였던 아시아주의의 대외판적 성격을 갖는다는 점에서 국권 회복의 전제가 되는 주권국가 의식이 여기에서 기인했다는 사실은 긍정적으로 평가하기 어렵다.[13] 일제하 식민지 조선에서 전개된 '문화운동'은 기본적으로 '실력양성'이라는 개량주의적 방법을 통한 '독립운동'을 내세운 운동이었는데, 그것이 진행되어가는 가운데 '독립'의 목표는 점차 퇴색되어가고 타협주의적 성격이 농후해지면서 자치운동이 대두되었다. 결국 문화운동과 자치운동은 민족주의 우파의 개량주의적이고 타협적인 속성을 전형적으로 보여준 예가 아닐까 싶다.[14]

1921년 출옥 이후부터 1945년까지 오세창의 서화미술계에 대한 공헌과 업적은 그 이전의 정치적 활동에 비견되는 찬란한 것이었다. 1945년 해방 당시

82세의 고령이었던 오세창은 1919년 3·1운동의 독립선언에 서명했던 33인 가운데 생존한 사람이 그를 포함해 권동진, 이갑성李甲成 세 사람뿐이었으므로 여러 단체의 회장과 고문으로 추대되었다. 해방 직후에 조직된 조선건국준비위원회 고문을 필두로 한국민주당·한국독립당·대한국민당 등 각 정당의 고문으로 추대되었고, 무수한 환영회와 국민대회 또는 시민대회에 회장으로 추대되어 노구를 무릅쓰고 여러 회합에 출석하지 않을 수 없었다. 그러다 1950년 6·25전쟁이 일어나자 90이 가까운 노령에도 불구하고 가족들을 이끌고 대구로 내려가 신산한 피난살이를 했고, 전세戰勢가 호전되어 다시 환도하려고 하던 중 향년 90세로 1953년 4월 16일에 별세했다. 그의 장례는 사회장으로 거행되었고, 1963년 3월 1일 건국공로훈장이 수여되었다.

그의 최고의 업적, 『근역서화징』·『근역인수』

오세창은 우리나라 근대 서화사에서는 물론 미술 시장과 수장 등에 있어서도 가장 중요한 위치를 차지한다고 해도 과언이 아니다. 아버지 오경석은 물론 그 이전부터 내려오는 가계의 후광, 당대 최고의 서예가이자 전각가, 최고의 감식안, 민족지사로서의 위상은 우리나라 근대의 서화계에서는 물론 민족사회에서의 오세창의 입지와 영향력을 확고히 했다. 오세창의 민족문화 관계 활동은 저술 및 편집 활동, 창작 및 감평 활동, 수장 관계 활동 등 세 가지로 나누어 볼 수 있다. 이 활동들은 서로 깊이 연관되어 있고 상당 부분 겹치기도 한다.

　　오세창이 1928년 계명구락부啓明倶樂部에서 펴낸 『근역서화징』은 우리나라 서화에 관한 최고의 연구서이자 편저서라 일컬어진다. 신라 시대의 솔거率居

【 오세창의 말년, 그에 관한 동학의 전언 】

영문학자이자 소설가로서 구인회九人會15의 일원으로 활동한 조용만趙容萬(1909~1995)은 해방 직후의 혼란기에 오세창을 기쁘게 했을 것으로 여겨지는 세 가지 일을 이렇게 꼽은 바 있다. 첫째는 1945년 가을에 서울신문사 사장에 취임한 것, 둘째는 1946년 광복 이후 처음 맞는 3·1절 날에 서울 종각 앞에서 '독립선언서'를 낭독한 일, 마지막으로 셋째는 같은 해인 1946년 처음 맞는 광복절을 맞이하여 대한제국 황제의 옥새를 반환해 받은 일이었다.

광복 이후 첫 광복절인 1946년 8월 15일 미군정으로부터 옥새를 인수받는 오세창.

대한제국 옥새의 반환은 애국단체인 '우국노인회'憂國老人會가 일본이 대한제국을 멸망시킨 후 자기네 나라로 빼앗아간 황제의 실인實印인 옥새를 이제 우리가 해방되었으니 일본으로부터 가져와야 한다고 청원했다. 이에 맥아더 사령부는 일본 정부에 명령하여 군정청 앞에서 전 민족을 대표하여 오세창이 그것을 돌려받았던 것이다.16 이처럼 오세창이 민족을 대표하여 옥새를 반환받았던 사실은 그가 민족 사회에서 우리나라를 대표하는 인물로 평가되고 있었음을 알게 해주는 사례이다.

오세창의 성품에 대해서는 조용만은 "성질이 얼른 보기에는 호방豪放한 것 같지만 실상은 몹시 세밀하고, 몹시 끈기 깊은 분이어서, 한번 마음먹고 계획한 것은 어떤 일이 있더라도 기어코 해놓고야 마는 분이었다"고 증언한 바 있다. 조용만의 증언처럼 오세창의 업적은 대단한 규모를 갖고 있으면서도 그 세밀하고 정교함은 일반인이 도저히 따라갈 수 없는 힘든 면모를 보이고 있다.

한편 의학박사로 일제강점기 당시 주요 수장가 가운데 한 사람인 박병래는 "위창 선생은 항상 자신은 어려운 처지에 있으면서도 남에게는 후하게 대하기를 잊지 않았던 분"으로 회고한 바 있다. 여기에서 남은 다른 사람 특히 수장가를 의미한다.17 오세창 자신의 수장과 다른 수장가에 대한 조언과 배려는 사라져가는 민족문화를 지키고자 하는 오세창 자신의 선각자적인 사명 없이는 불가능한 일이 아닐 수 없다. 구도자와 같은 정성으로 민족문화의 수호라는 커다란 목적을 향해 정진한 오세창의 족적은 지금도 한국미술사 학계에는 물론 국학 전반에 귀감이 되고 있다. 다시 말해 미술품 수장에 있어서도 오세창 역시 일제강점기 당시 주요 수장가의 한 사람이었지만

박영철, 오봉빈, 함석태, 박창훈, 박병래, 전형
필 등 주변의 여러 사람들의 미술품 수집 및 전
시를 적극적으로 도와서 민족문화를 수호하
는 데 중추적인 역할을 했다는 점을 더욱 유념
할 필요가 있다.
1953년 4월 16일 오세창이 피난지인 대구에
서 서거하자 대구시는 사회장을 거행했고, 국
회는 1분간 묵념과 세비 1할을 갹출하여 조의
금을 전달했다. 즉, 국가 규모의 조의를 표한
것이다. 20세기 초반 서화단의 좌장 오세창이
세상을 떠나자 최남선은 『조선일보』 1953년
4월 2일자에 시조時調 「위창 오세창 선생」을

아래와 같이 읊조렸다.[18]

고개를 굽으리고 동학문을 드실 때에
한손에 바람 잡고 또 한손에 우레드심
기미년 큰소리 난 뒤 사람들이 알도다
박문국 그제부터 쌓아오신 문화의 탑
다방면 겹쳐 잡아 미증유를 나루시니
구구한 서화인보를 따로 말씀하시리오
서대문 마포 걸쳐 한 쇠사슬 차고 있어
정녕히 이른 말씀 귀에 아직 쟁쟁커니
유명이 막힌다 함을 믿는다고 하리까

【 『근역서화징』 광고지 】

'우리 서화문화사의 큰 보전寶典' 또는 '미술
사학도의 성전聖典'이라 일컬어지는 오세창의
『근역서화징』(계명구락부, 1928)이 출간되었
을 당시 광고지를 보면 『근역서화징』의 주요
내용과 의의를 알 수 있다.
위쪽에는 일본어로, 아래쪽에는 한글로 소개
되어 있다. 광고지의 내용을 요즘 말로 옮기면
다음과 같다.

위창 오세창 선생 집輯 『근역서화징』
(양장미본洋裝美本 340면頁 정가 금 2원50전 배송료
서류 30전)

조선은 오랜 예술국이지만 실제 유물과 역사
서에서 증명할 것이 없으므로 나라 안팎에서
안타까웠으나 그 연구와 자료의 수집이 평범
한 선비가 해낼 수 있는 일이 아니어서 지금까
지 그 온전한 책을 만들지 못한 것인데 위창
오세창 선생이 예원藝苑의 완숙한 원로로 일찍
이 이에 분발하여 마음과 힘을 다하고 힘써
구하였고 널리 예를 인용하고 간접적으로 증

『근역서화징』 광고지, 23.1×33.4cm.

명한 지 수십 년 만에 역대 글씨를 잘 쓰고 그림을 잘 그린 미술가 일천수백 인의 실제의 일과 세상에 알려지지 않은 이야기, 특기와 장점, 명작 등에 관한 남긴 글과 실기를 편찬한 것이 불후의 대문헌인『근역서화징』인 바, 실로 여러 사람의 전기를 기록한 열전체列傳體 조선미술사로 세간의 눈과 귀가 기뻐서 춤추게 할 일대 저술입니다.

오래 상자 안에 깊이 감추어 두었지만 특히 우리들의 간절한 요구를 허용하여 이에 발표케 했습니다.

인용문에는 일일이 출전을 보이고 자음 순서 및 자획 순서의 두 종류 검색과 별호別號 검색 등을 더하여 미술가 인명사서人名辭書의 쓰임을 겸하게 하니 옛일을 상고하고 감정에 편리가 비할 바 없을 것입니다.

이러한 명저를 구락부에서 사회에 제공하게 됨을 무상의 영광으로 아는 바 간행 부수가 극히 적으니 무릇 책과 그림을 좋아하는 여러분께서는 절판 전에 꼭 1책을 옆에 비치하시기를 바랍니다.

경성부 인사동 152번지
발행소 계명구락부
전화 광화문 979번
우체국 이체구좌振替口座 경성 9240번

에서 예서와 행서에 능했으며 매화 그림을 잘 그렸던 근대의 서화가 정대유丁大有 (1852~1927), 개화기의 언론인 나수연羅壽淵(1861~1926)에 이르기까지 서예가 392 명과 화가 576명, 서화가 149명 등 모두 1,117명의 인적사항과 활동 및 능했던 분 야에 대한 기록이 집성되어 있는『근역서화징』은 대략 1910년경부터 오세창이 전 력을 기울여 자료 수집에 착수한 결과물로 여겨진다. 1916년 11월 26일부터 3일 간 돈의동 그의 집을 방문한 한용운韓龍雲(1879~1944), 박한영朴漢永(1870~1948), 김 기우金杞宇와의 대화에서 7년 전, 즉 1910년 무렵부터 전력을 쏟아 수집에 착수했 다고 한 것으로 미루어 보아 국망과 더불어 시작한 것으로 보인다. 개화관료이자 애국계몽지사로서의 오세창의 포부와 활동은 사실 국망과 더불어 좌절되고 말 았기 때문에 이후 그는 문화주의적 예술론에 침잠했다. 우리나라 서화가에 대한 자료가 집대성 되지 않은 상황에서『근역서화징』이라는 대작이 7년이라는 길지 않은 시간 안에 탄생할 수 있었던 데에는 가학으로 전해온 서화 애호와 그의 노 력이 배경으로 뒷받침되었기 때문이라 할 수 있다. 한용운은 오세창의 노력에 경 의를 표하며 이렇게 표현했다.[19]

> 위창 선생은 조선의 독일무이獨一無二한 고서화가古書畫家로다. 그런 고로 그를
> 조선의 대사업가大事業家라 하노라.

한편 같은 글에서 "……예술 중심의 하나의 인간사전人辭書 또는 하나의 조 선사朝鮮史로도 볼 수 있음"이라는 표현으로 한용운은 사전이자 역사서라는『근 역서화징』의 의의를 대학자다운 예리한 안목으로 파악했다.

오세창은『근역서화징』의「범례」凡例(일러두기)에서 "이 책의 편찬이 모으 는 데 주안을 둔 것이지 우열을 따지기 위한 것이 아니다"라고 밝혔다. 그가 서화

가를 계파나 신분 또는 지역 등으로 구별하여 수록하지 않고 시대순으로 기재한 것은 중국이나 일본의 경우와는 다른 방식이다. 이와 같은 방식은 오세창이 서화를 중심으로 한 한국미술사의 시대 구분을 염두에 둔 것으로 여겨진다.『근역서화징』의 시대 구분은「나대편」羅代編,「여대편」麗代編,「선대편鮮代編 상·중·하」의 다섯 편으로 구분되어 있는데, 이는 각기 삼국 및 통일신라, 고려, 조선 시대의 초기·중기·후기에 상응한다. 오세창은 오랜 작품 감식과 고증 작업에 따라 한국미술사 최초로 시대를 구분했고, 이후의 연구에도 지대한 영향을 끼쳤다. 또한 전해 내려오는 것을 기록하되 마음대로 짓지 않는다는『논어』「술이」편에 나오는 '술이부작'述而不作의 정신과, 증거가 없으면 믿지 않는다는 '무징불신'無徵不信의 태도를 강조했던 조선 후기의 구사학舊史學 나아가 동아시아의 전통적 관념에 따른 오세창의 찬술 방식 역시 주목할 만하다. 아마도 이러한 정신에 따라 처음에는 '근역서화사'槿域書畵史라는 이름을 붙였다가 '근역서화징'으로 책이름을 바꾼 것으로 보인다.

오세창이 남긴 것은『근역서화징』만이 아니다.『근역서화징』과 함께 오세창의 양대 업적으로 꼽히는 우리나라 최대의 인보집印譜集『근역인수』槿域印藪에는 자신의 인영印影(도장을 찍은 형적) 225개를 포함하여 조선 시대와 근대의 역대 인물 856명의 인장을 모아 총 3,912과顆를 집성했다. 역대 인물 1,107인의 필적을 모아 37책으로 꾸민『근역서휘』槿域書彙와 명현名賢들의 수찰手札 1,134점을 모은『근묵』槿墨 34책, 고려 말과 조선 시대 작가 191인의 작품 251점을 수록한『근역화휘』槿域畵彙 7책 등은 서화사 연구의 가장 중요한 자료 가운데 하나로서 이 방면 연구에 크게 기여했다.[20] 우리나라 서화에 관한 오세창의 연구와 집대성은 망실되어 가는 민족문화를 새로이 정리하고 부흥시키려는 노력으로서 "독립운동의 일환"이라는 평을 듣는다.[21]

육당 최남선은 오세창의 『근역서화징』에 대하여 "암흑暗黑한 운중雲中에서 가장 섬찬爛燦한 전광電光이 발하는 셈으로 선생의 환경과 사세事勢가 가장 간험艱險을 극한 중에 선생의 가장 찬란한 업적이 이 방면에 달성"되었다고 극찬하면서도 "좀 더 "용력用力해주었더라면 할 점"으로 다음 사항을 꼽았다. "인물의 사실을 기재함에 있어서 졸년卒年을 표시하여 그 재세년대在世年代를 명확히……유파流派와 계통系統을 표시表示……중국과 일본의 문적文籍에 보이는 것을 좀 더 보완……작품이 전하면 게재揭載……우리나라 서화에 대한 상식常識을 개설概說로……대표적 작가의 작품으로 편자編者가 직접 본 것을 모았으면" 하는 것이 그것인데, 이러한 내용 역시 "그러나 이것은 망촉望蜀의 치념侈念이요, 또 백百에 일자一疵가 없기를 위망爲望함에 따름이며, 이것이 차서此書를 위하여 경중輕重될 것 아님은 무론이다"라고 하여 오세창의 노고와 업적에 극찬을 했다.[22]

우리 민족문화 유산의 감식과 수장의 중추

본인 스스로도 당대 최고의 서예가 가운데 한 사람인 오세창은 특히 중·장년기 이후 줄곧 전서篆書를 쓰고 전각을 했다. 서화·금석金石·전각에 대한 그의 인식은 가학으로 내려온 전통과 서화계 인사들과의 교유에 의해 일찍부터 형성되었을 것이나 정치 상황과 관직 생활, 망명, 언론 활동 등으로 인해 초기에는 본격적으로 몰두하지 못하다가 1910년 국망 이후 서화 관련 연구의 본격화와 함께 서화계 활동과 서예 및 전각에 열중했던 것으로 보인다. 3·1운동으로 3년 징역형을 받은 오세창은 형기를 조금 남긴 1921년 10월 그의 나이 58세에 가출옥했고 그 얼마 후인 1922년 손병희가 별세한 후에는 독립운동가이자 천도교 도사道師로 유명한

『근역서화징』과 『근역인수』, 『근역서휘』는
속칭 오세창의 3대 편저로 꼽힌다. 우리나라
서화사 관계 최고의 연구서이자 편저서라
평가받는 『근역서화징』은 신라의 솔거부터
근대의 정대유까지 1,117명의 화가 및
서화가의 인적사항과 활동 등을 집대성한
것이며, 우리나라 최대의 인보집으로
불리는 『근역인수』는 조선 시대와 근대
인물 856명의 총 3,912과를 집대성했다.
우리나라 서화사 연구의 중요한 자료로
언급되는 『근역서휘』는 역대 인물
1,107인의 필적을 모아 37책으로 꾸몄다.
그가 생전에 모은 막대한 양의 고서는
국립중앙도서관 고서실에 기증되었는데,
상업적 이익을 위해 처분하지 않고 국가에
기증하여 후대에 물려준 것은 오세창과 그
후손들의 민족문화에 대한 애정과 정성을
고스란히 보여주는 예라 할 수 있다.

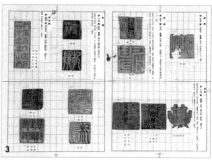

1 『근역서화징』의 필사본. 원래 이름은
『근역서화사』였으나 뒤에 『근역서화징』으로
이름을 바꾸었다.
2 『근역서화징』의 본문.
3 『근역인수』의 인쇄원고.
4 『근역인수』에 들어 있는 흥선대원군의 도장들.
5~6 『근역서휘』의 일부분과 『근역화휘』 3책.
『근역서휘』와 『근역화휘』는 친일파로 유명한
대수장가 박영철에 의해 1940년 경성제국대학에
기증된 뒤 서울대학교박물관에서 소장하고 있다.
7 국립중앙도서관 고서실의 위창문고.
8 위창문고 안내판.

2 수장가들을 통해 바라본 근대 수장의 풍경

권동진과 친형제처럼 깊이 교유했다. 권동진이 출옥 후 신간회新幹會 활동,『조선일보』사장 역임 등 활발한 사회 활동을 한 반면, 오세창은 간혹 천도교당의 행사나 시회에 참여하는 것 외에는 서울 돈의동의 자택인 여박암旅泊庵에 은거하며 전서를 쓰고 전각을 하며 지냈다. 두드러진 외부 활동은 없었지만 이 때야말로 그의 서화가이자 미술사가로서의 활동이 꽃을 피운 시기였다. 당시 오세창의 근황을『동아일보』1925년 9월 30일자 기사에서는 이렇게 보도했다.

〈오세창 선생〉

글씨 잘 쓰시기로 유명하신 오세창 씨는 지금 돈의동 육십사번지엔가 사시는데 그 당시에도 별로 천도교에 직접 관계는 안 하셨지만은 지금도 교회와는 별로 간섭을 안 하시고 오직 조선 서화와 고동품古董品으로 낙을 삼으시고 여생을 거기다 부치셨답니다. 선생은 어떻게 그런 것을 좋아하시는지 옛날에 고래로 유명한 서화는 거의 다 모으고 또 구하기 드문 옛날 대한시대의『황성신문』이니『대한매일신문』이니 지나간 조선을 후세에 말할 모든 재료는 모두 감추어 두셨답니다. 선생의 생활은 극히 가난하시면서도 조선의 정화精華를 남겨 두시고자 심혈을 다하시는 데야 감탄 안 할 수가 없습니다. 선생의 나이는 기미년 운동 당년에 쉰일곱이었으니 금년에는 예순셋인가 됩니다.

이 시기에 오세창의 저작 가운데 쌍벽을 이룬다고 평가되는『근역서화징』이 1928년에 계명구락부에서 출간되었고,『근역인수』가 완성되었으며, 속칭 오세창의 3대 편저 가운데 하나인『근역서휘』역시 이 시기에 집대성되었다.

그의 서예에 대하여 "고전을 이끌어내는 데 위창을 따를 사람이 없다"고 할 만큼 오세창은 이론과 실제의 양면에서 독보적인 존재였다.[23] 그는 국립중앙

도서관 고서실 위창문고에서 볼 수 있는 29종의 인보와 여러 가지 금석학 및 전각과 관련된 문헌을 통해 전각의 세계에 입문했는데 본격적인 의미에서의 전각 수업은 그의 나이 39세 때인 1902년 일본 망명 때부터라고 알려져 있다.[24] 오세창 전각의 특징은 광범위한 자법字法을 취택하여 조형성을 극대화하고, 완벽하고 정확한 도법으로 작품을 완성했으며, 인재印材를 고급화하고 품격을 높였으며, 전서 작품과 인문印文을 밀접하게 연결했다는 것으로 요약할 수 있다. 가히 '한국 근대 전각의 선구자적 개창자'로 평가할 만하다.

오세창은 앞에서도 말했듯 여러 수장가들과의 교류를 통해 민족문화 유산을 감식하고 수장하는 데도 중추적인 역할을 담당했다. 오세창이 이와 같은 역할을 할 수 있었던 것은 말할 것도 없이 "대서가이자 고서화 감식안에 있어서 제1인자였을 뿐만 아니라, 민족서화계의 중심적인 원로……일제 치하의 민족미술가 단체인 서화협회書畵協會의 정신적인 구심점"이었기 때문이다.[25] 일제강점기의 대표적인 화상이자 전시기획자인 오봉빈이 본격적으로 화랑 경영에 나설 수 있었던 것도 오세창의 영향이었다.[26] 오세창은 오봉빈이 조선미술관을 설립하는 데 조언했을 뿐만 아니라 고서화전 작품의 선정에서 출품, 서화 유통과 감식에 이르기까지 조선미술관의 활동과 직·간접적인 관계를 맺었다. 따라서 오봉빈의 조선미술관이 주최한 1930년의 제1회 조선고서화진장품전람회, 1931년의 조선명화전람회, 1932년의 제2회 조선고서화진장품전람회, 1938년의 조선명보전람회의 성공에 끼친 오세창의 도움 또는 간여干與를 충분히 집작할 수 있다.

한편, 오세창과 오봉빈의 고서화 수집과 전시, 동아일보사의 지속적인 고서화 전시 후원 및 개최는, 고서화를 고적과 마찬가지로 지키고 계승해야 할 민족문화 유산으로 일반 대중에게 계몽시키고자 했던, 당대 지식인들의 탈정치적, 타협적 민족주의 운동의 맥락 속에 위치하고 있었다.[27] 우리나라 근현대의 대표

적 고미술품 수장가인 간송 전형필이 우리나라 문화재를 수장하는 데 가장 중요한 조언자이자, 현 간송미술관 수장품을 오세창이 감정한 것은 잘 알려진 사실이다.[28] 이 밖에 도자 수집가로 유명한 박병래는 근대의 대수장가 박영철 역시 오세창과 교유하며 오세창의 감정을 받아 서화를 수집했다고 회고했다. 연암^{燕巖} 박지원^{朴趾源(1737~1805)}의 방손^{傍孫}인 박영철이 『연암집』^{燕巖集}을 간행한 사실 역시 오세창의 권고에 의한 것이다. 박영철 사후 경성제국대학에 기증한 『근역서휘』 37책과 『근역화휘』 3책 역시 오세창이 편집했다는 사실 역시 오세창이 박영철의 수장에 깊이 간여했음을 알려주는 사실이다.[29] 오세창의 조카로 추정되는 일제강점기의 대수장가 가운데 한 사람인 박창훈은 1940년과 1941년 두 번에 걸쳐 치러진 자신의 이름을 건 경매회에서 600여 점이 넘는 방대한 수량의 서화·도자·목공예품을 처분했는데, 박창훈의 서화 수장에도 오세창이 도움을 주었을 개연성은 충분하다. 이 경매회에 대하여 쓴 오봉빈의 "조선 초유^{初有}의 성황", "조선서초유의 매립총액^{賣立總額}이 칠만 수천 원에 달했다"는 것으로 미루어 보아 양과 질면에서 모두 획기적인 것으로 추정된다.[30] 오세창의 도움 없이 박창훈만의 안목과 힘으로 그것이 과연 가능했을까, 의구심이 든다. 이 밖에 사학자 손진태^{孫晉泰}가 민예품과의 인연을 쓴 글에서 "삼각정^{三角町} 함석태 씨가 민예품 중에도 특히 목공품을 수집하신다는 말을 위창 선생으로부터 듣고 한번 찾아갔으나 불행히 만나지 못하였다"고 한 것도 오세창이 당시 민족사회와 고미술계에서 차지하는 위상을 보여주는 하나의 사례라 할 수 있다.[31] 박병래 역시 자신이 가지고 있던 서화의 태반은 오세창의 추천에 의한 것이고, 오세창의 추천으로 갖게 된 물건 중에는 〈신선도〉가 많았다고 회고한 바 있다.[32]

오세창의 서예와 전각 등 예술 활동은 그의 나이 60대 이후 말년의 30년에 집중되어 나타나는데, 이 시기의 그는 그야말로 원숙한 예술세계를 보이고 있

다. 다른 예술가라면 만년기인 이 시기에 가장 활발하게 활동하며 뛰어난 작품을 제작하게 된 것은 중·장년기까지는 사회 활동에 치중하여 서화에 전념할 수 없었기 때문으로 볼 수 있다. 언론인으로서 또 독립운동가로서의 활동이 예술의 완성 시기를 늦추게 했던 셈인데, 그럼으로써 인간으로서의 원숙미와 인문학자로서의 완성도가 심화되는 노년기에 오히려 더욱 깊이 있는 예술의 완성을 이루게 되었는지도 모른다. 여러 대에 걸쳐 수집한 방대한 양의 고서화, 금석문 탁본, 전각 등은 그런 집안의 후손으로 태어난 오세창에게만 주어진 혜택이자 그것들이 그의 예술의 토대가 되었음은 부인할 수 없다.[33] 오세창은 글씨의 각체에 모두 능했지만 특히 전서 작품을 많이 남겼다. 전서가 주는 조형미와 다양한 글자꼴이 주는 재미에 흥미를 느껴서이기도 하겠지만 한자의 여러 서체 가운데 가장 쓰기 어렵다고 평가되는 전서를 자신의 예술의 대종으로 승화시킨 것은 서예를 회화적 요소로까지 승화시킨 김정희의 영향으로 여겨진다.

사후에도 오세창의 이름은 자주 거론되었다. 『근역인수』는 국회도서관에 기증되었다가 영인되어 1968년에 간행되었다. 서간류書簡類의 소품을 중심으로 수집하여 엮은 현 성균관대학교박물관 소장의 『근묵』 역시 "역대 명인名人의 것을 집성한다"는 목적의식에서 수집했기 때문에 정확한 고증을 다소 소홀히 여긴 측면이 있다는 지적도 있지만 "보옥寶玉이 약간의 티가 있다 하여 그 값이 무시될 수는 없을 것"이기 때문에 그 위대한 가치는 삭감되지 않는다.[34] 오세창이 수집한 우리나라 고대의 와당瓦當 수백 점은 이화여자대학교박물관에 기증되었고, 고서 5,000부는 국립도서관에 기증되어 현재 국립중앙도서관 고서실에 위창문고로 보존되어 있으며, 그가 사장으로 재직한 『만세보』와 『대한민보』는 한 장도 빠지지 않은 상태로 연세대학교 도서관에 기증되었다.[35]

특히 국립중앙도서관 고서실에 최초의 개인문고로 설치된 오세창의 위

창문고는 오세창과 그 후손들의 민족문화에 대한 애정과 정성을 여실히 보여주는 예이다. 막대한 양의 고서를 상업적 이익을 도모하기 위해 처분하지 않고 국가에 기증하여 후대에 물려주었다는 점에서 귀감이 될 만한 일이 아닐 수 없다. 안내판에는 "설치년도: 1947년, 책 수: 『해동시화』등 3,489책"으로 되어 있다. 1947년은 오세창의 나이 84세 때이다. 그런데 한 가지 짚고 가자면 책의 권수는 자료마다 다르다. 1962년 10월 독서주간을 맞이하여 위창문고 중 101부를 전시할 당시 발간한『위창문고 전시 목록』을 보면 "위창 선생 장서는 본 도서관에서 1,192부 3,565책을 양수하여 보장중寶藏中"이라 되어 있다.[36] 위창문고의 주요 도서는 2006년에 간행된 국립중앙도서관 소장 고문헌의 해제집인『국립중앙도서관 선본해제 VIII』로 간행되었다. 국립중앙도서관이 2003년부터 추진하고 있는 한국본 고전적해제사업에 의해 이루어진 이 해제집은 총류, 철학·종교, 역사·지지, 어학·문학, 예술, 이학·의학의 6개 종류로 나눈 후 180종 412책을 해제하고, 권말에 '위창문고 목록'을 수록했다. 위창문고 목록을 통해 보면 청구기호의 숫자는 모두 1,005종이고 책 수는 3,115권이 된다. 1947년, 1962년, 2003년의 책 수에 변동이 있는 것은 아마도 책을 분류하고 산정하는 방식이 그때마다 달라진 탓인지도 모르겠다.

이 밖에도 지금도 무수히 전하는 오세창의 배관기拜觀記(남의 글이나 편지, 그림 따위를 공경하는 마음을 갖고 보고 느낌을 적은 글)와 상서箱書(서화나 공예품 등을 넣은 상자에 진품임을 보증하여 작자나 감정가가 서명 날인한 것) 등은 그의 감식안과 함께 서화계에서의 그의 영향력을 증명해준다. 특히, 그의 배관기는 작품을 더욱 빛내주고 가치를 높이는 구실을 하고 있다는 평을 듣는데 이는 그의 학문적·예술적 권위와 함께 우리 예술에 대한 애정과 겸허한 그의 성정을 드러낸다.

제국주의의 협력자이자 문화 애호가
박영철

친일과 문화 애호의 사이에서

박영철은 일제의 침략 정책에 호응하고 앞장선 철저한 친일파로 유명하다. 일본 육군사관학교를 졸업한 대한제국의 군인으로 한국강제병합 이후 일본군의 고위 장교를 지냈고, 전역 이후에는 강원도 지사·함경북도 지사 등 고위 관직을 역임 했으며, 관직에서 은퇴한 이후에는 굴지의 기업인이자 은행가로서 활동한 그의 일생은 부와 명예로 일관했다고 해도 과언이 아니다.

그러나 문화 애호가이자 수장가로서의 박영철은 가장 정확한 『연암집』을 간행했고, 사후에 수장품을 경성제국대학에 기증하여 서울대학교박물관의 기초 를 마련했다는 점에서는 달리 평가할 만하다. '제국주의의 협력자'이지만 전통문 화 애호가로서 막대한 고미술품을 공공 기관에 조건 없이 기증한 모범적 수장가 라는 모순된 행적을 보이는 박영철의 생애와 행적은 당시 시대상과 맞물려 등장 한 새로운 유형의 수장가라 할 수 있다.

일제 치하에서 부와 권력을 누린 한평생

박영철의 본관은 충주忠州, 호는 다산多山, 출신지는 전라북도 익산이다. 박영철의 생애는 그의 나이 50세 때인 1929년에 쓴 자서전『오십 년의 회고』五十年の回顧를 통해 그 대략을 파악할 수 있다.[1] 그의 집안은 조선 중기 유학자 화담花潭 서경덕徐敬德의 문인인 사암思菴 박순朴淳의 후손으로 본래는 양반이었으나 점차 가세가 기울어 그의 부친 박기순朴基順(1857~1935) 대에 이르러서는 중인 또는 평민과 다름없는 처지가 되었다. 하지만 박기순은 미곡상으로 돈을 번 후 다시 토지에 투자하여 거부가 되었으며, 삼남은행장三南銀行長·중추원 참의參議·조선농회 통상위원 등을 지냈다.[2]

박영철은 7세에서 15세까지 서당에서 한문을 배웠다. 나중에 그가 한시를 짓고 한문으로 저작을 남기는 등의 소양은 이 당시에 이루어졌다고 할 수 있다. 이후 전주의 삼남학당三南學堂에서 일본어를 배우던 박영철은 그의 나이 19세(1898)에 일본 유학을 떠나게 되었다. 구한말 조선의 일본 유학생 파견은 갑신정변으로 인해 중단되기도 했지만, 김홍집·유길준·박영효·서광범 등으로 구성된 개혁정부의 주도하에 유학생 파견 사업이 다시 추진되었다. 개화파인 개혁정부의 구성원들은 직·간접적으로 유학생들과 관계가 있었던 데다가 일본 측의 강력한 유학생 파견 권고 역시 힘을 발휘하여 일본으로의 유학이 재개되었고, 그 덕분에 박영철도 일본 유학길에 오를 수 있었다.[3]

박영철은 당시 육군 장교를 양성하는 예비교로 명성이 높았던 도쿄의 사립 세이조成城학교에 입학한 뒤 관비官費 장학생으로 1902년 12월에 일본 육사에 입교하여, 이듬해 11월에 졸업했다. 당시 학교를 함께 다닌 학생들은 제15기생 8인으로, 보병과의 김기원金基元·김응선金應善·남기창南基昌·이갑李甲, 기병과의 유

동열柳東說(1877~?)·박영철, 포병과의 박두영朴斗榮, 공병과의 전영헌全永憲 등으로 구성된 제15기생들 가운데 사비생私費生도 있었으나 러일전쟁에 함께 종군하여 생사고락을 함께하는 등 다른 기에 비해 단결의식이 강했기 때문에 이들을 가리켜 흔히 '팔형제배'八兄弟輩라 일컬었다. 이들은 한말 일본 육사 유학생 가운데 가장 축복받은 행운아로서 한말의 무관양성소인 무관武官학교, 연성硏成학교, 유년학교에 대거 진출했고, 이후에도 출셋길을 달렸다. 1907년 대한제국의 군대가 해산된 뒤에도 박영철은 군부軍府 대신과 고종의 시종무관으로 근무했다. 일본 육사 11기생인 노백린盧伯麟, 동기생인 이갑과 유동열 등이 독립운동에 참여했지만, 박영철은 대부분의 일본 육사 출신 장교들처럼 대세에 순응하는 길을 택했다. 조선보병대의 일본 육사 출신 우리나라 장교들은 일본 군인과 동등한 대우는 물론, 일본 정부와 조선총독부의 배려와 비호를 받았기 때문에 이처럼 일본에 순응한 것은 어쩌면 자연스러운 일이었는지도 모르겠다.[4]

일본군에서 조선인으로서 오를 수 있는 최고위직에 오른 박영철은 1912년 헌병대 사령관에 부탁하여 그해 9월 익산 군수로 부임했다. 그의 관리로의 변신은 군인으로서는 더 이상 출세하기 어렵다는 판단에 의한 것이 아닐까 싶다. 어쨌든 그의 변신은 대단히 성공적이어서 1918년에 함경북도 참여관, 1920년에 전라북도 참여관, 1924년 강원도 지사, 1926년 함경북도 지사 등 당시 조선인으로서 올라갈 수 있는 최고의 지위에 올랐다. 그의 출세 비결은 일제에 대한 지극한 충성 덕분이었다.[5] 그는 1919년 3·1운동이 일어나자 3·1운동을 비난하고 일제를 찬양하는 글을 조선총독부 기관지인 『매일신보』에 썼다.[6] 1920년에는 서울에서 반독립, 친일 여론의 조작과 선전 유포를 목적으로 한 친일단체인 국민협회를 민원식閔元植·정병조鄭丙朝 등과 설립하고 일선동화日鮮同化와 내지연장주의內地延長主義를 주창했다. 1926년에는 일본의 요시히토 천황嘉仁天皇(1879~1926)이 죽자

박영철은 철저한 친일파로 유명하다.
식민지 치하에서 평생 부와 명예로
가득한 삶을 살았던 그는 제국주의의
협력자이면서 동시에 문화 애호가였다.
또한 그는 사후에 자신의 막대한
수장품을 경성제국대학에 기증함으로써
서울대학교박물관의 기초를 마련했다.
그의 생애는 50세에 쓴 자서전을 통해
상세히 알 수 있는데, 그의 아버지
박기순이 일군 부를 토대로 일본 유학을
갔고, 일본육군사관학교를 졸업한
뒤 출세의 탄탄대로를 달렸다. 그는
문화재 수장에 각별한 노력을 기울였고,
박물관 설립을 구상하기도 했다.
그러나 그의 이름이 일반에 널리 알려진
것은 한말의 요녀 배정자와의 스캔들
때문이었다. 그는 이 사건을 가리켜
"일생 잊을 수 없는 통한사"라고 할 만큼
부끄러워하기도 했다.

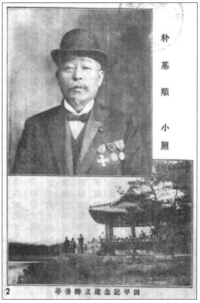

1 박영철의 22세, 30세, 46세, 50세 때의 모습.
2 박영철의 아버지 박기순의 회갑 당시 모습과
그의 회갑 기념으로 지은 전주의 취향정 사진.
1918년 박영철이 펴낸 박기순의 회갑문집
『구하진장』龜荷珍藏에 수록된 것이다.
3 육군사관학교 제15기생 8인과 함께 찍은
사진. 이들은 다른 기수에 비해 단결의식이 강해
흔히 '팔형제배'라고 불렸다. 아랫줄 가운데가
박영철이다.
4 1929년 박영철이 펴낸 초호화장정의 자서전
『오십 년의 회고』.
5 한말의 요녀로 불린 배정자.
6 박영철과 배정자의 스캔들이 실린 1925년
8월 21일자 『동아일보』 기사.

장례식 칙임관 자격으로 도쿄의 의식에 참여했다. 박영철은 1929년에 관직을 사퇴한 후 동양척식주식회사의 감사로 자리를 옮겼으며, 그 무렵 그의 부친이 전주에서 경영하고 있던 삼남은행의 두취에 취임했다. 이후 조선상업은행, 미곡창고주식회사, 조선철도주식회사, 조선신탁주식회사의 취체역取締役(이사) 및 상공회의소 특별위원, 산림회 등 여러 공기업의 주요 간부를 지냈다. 박영철은 1930년대에 이미 민영휘閔泳徽, 최창학崔昌學 등과 함께 거부로 이름이 났고, 민영휘의 큰아들로 조흥은행의 전신인 동일은행장을 지낸 민대식閔大植과 함께 '반도의 은행왕銀行王'으로 불렸다.[7] 1933년에는 "한국인이 할 수 있는 최고의 직책으로 친일유지親日有志나 친일귀족들에게는 선망의 대상"이었던 조선총독부 중추원 참의에 '대를 이어' 임명되었으며, 1935년 조선총독부에서 편찬한 『조선공로자명감』朝鮮功勞者銘鑑에 조선인 공로자 353명 가운데 한 명으로 수록되었다. 1937년에는 일본이 대륙 침략 전쟁의 병참기지를 마련하기 위해서 세운 만주국의 경성 주재 초대 명예총영사에 임명되었다. 1939년에 그가 뇌일혈로 사망하자 일제는 그의 공적을 인정하여 훈勳 3등 욱일중수장旭日重綬章을 추서했다.

조선의 독립과 문명화는 불가능하다고 여겼던 사람

박영철은 봉건시대의 신분제 사회에 매우 비판적이어서 자신이 살면서 높은 지위에 올라간 일제강점기를 신분상의 귀천이 없는 평등한 시대로 평가했다. 그래서 그는 당대의 민감한 사건을 언급할 때 일제를 전적으로 두둔했음은 물론이고 적극적으로 일본의 문물을 찬양했으며 조선에 대한 관점 역시 일제의 시각에서 벗어나지 않았다. 자서전 『오십 년의 회고』를 굳이 일본어로 서술하고, 자신의

경험보다는 우리 민족의 역사와 문화를 비판하는 데 거의 대부분을 할애한 것만 봐도 그의 친일적 시각은 충분히 증명된다.

몰락한 양반의 후손으로 계층적으로 중인 또는 평민에 속한 박영철이 근대교육을 받고 일제 치하에서 출세할 수 있었던 것은 근본적으로 중인들이 양반들에 비해 근대 문물에 대한 저항감이 적어 근대 문물을 받아들이는 속도가 훨씬 빨랐던 데 기인한다고 볼 수 있다. 전통 시대 국가 운영의 실무를 책임졌던 중인들은 기존의 왕조 체제에 대한 집착이 양반계층에 비해 훨씬 약했고, 역학·의학·산학 등에 종사하는 그들의 직능은 근대라는 시대에 적합했기 때문이다. 민족지 사인 해학 海鶴 이기 李沂 (1848~1909)가 양반의 자제들이 근대식 교육을 받으려 하지 않는 현실을 개탄하면서, "근대식 학교로 바뀐 향교에는 향리나 장교의 자제만이 수학하고 있으므로, 앞으로 정부의 중요한 직임은 모두 이들이 독점할 것"이라 한 것은 이러한 현실을 반영한 지적이다.[8]

1890년대 관비 유학생의 상당수가 친일화된 이유를 이들이 본래 관료 지향적 성격이 강했고, 유학 과정에서 일본에 대한 거부감이 옅어지면서 상당 부분 친일화되었으며, 대한제국 정부로부터 냉대를 받은 뒤에 통감부 설치와 함께 출세할 수 있었던 사정 등으로 파악하고 있는데,[9] 박영철의 경우도 다르지 않았다. 박영철의 조선에 대한 반감에 비례한 일본에의 호감은 근대화된 일본 사회와 일본군의 막강한 군사력을 목격한 후 더욱 심화되었을 것으로 여겨진다. 특히 청일전쟁, 러일전쟁에서 연거푸 승리한 일본군의 위용은 그로 하여금 더욱 친일적 경향으로 흐르게 했을 것으로 보인다.

박영철은 조선의 독립과 문명화는 불가능하고 오직 일본의 보호 아래서 이루어져야 하며, 설사 독립이 된다 하더라도 그것을 유지할 수 없으리라고 보았다. 박영철이 이와 같은 생각을 하게 된 것은 대한제국기에는 물론 20세기 전

시기에 걸쳐 우리의 지식인들 사이에서 널리 퍼져 있던 사회진화론에 경도되었기 때문이다. 사회진화론은 영국의 사회학자 허버트 스펜서가 자연선택의 과정, 곧 생존경쟁, 적자생존의 논리로 대표되는 다윈의 진화론을 인간 사회에 적용시킨 사회 이론이다. 사회진화론은 개화파의 개화자강론, 1910년대의 실력양성론, 1920년대의 문화운동론, 해방 이후에는 자본주의 근대화론 등의 형태로 나타났다. 특히 한말의 자강운동론자들은 우승열패優勝劣敗와 생존경쟁은 진화의 원동력이라는 사회진화론의 이론을 절대적으로 신봉했고 개량주의적인 부르주아 민족주의자들의 일부와 친일파는 사회진화론의 절대적 신봉자라고 해도 과언이 아니었다.[10] 박영철의 친일 행각이 이른바 '생계형 친일'의 단계를 넘어선 신념의 경지에 이르게 된 것은 사회진화론에 입각한 문명개화론에 입각한 데다 이른바 '대동아공영'大東亞共榮이라는 일제의 이념에 매몰되었기 때문이다. 일본은 근대화를 추구하며 자신들의 우월성을 강조하는 한편, 중국과 조선의 후진성을 멸시했는데, 이러한 경향은 일본인에게 아시아의 지도자라는 의식을 고취시키고 미개한 아시아를 지도하기 위해 지배해야 한다는 '동아맹주론'東亞盟主論으로 표현되었다. 박영철은 1919년 도쿄에서 쓴 「내선융화책 사견私見」에서 다음과 같이 역설했다.

……물론 조선인의 나쁜 점도 한둘에 그치지 않는다. 그러나 본래 조선인은 이렇게 무능하기 때문에 자립할 수 없었고, 선진 이웃 일본인의 지도를 바라서 반만년의 전통적 문화를 가진 2천만의 민중을 들어 일본 제국의 신민臣民으로 되기에 이르렀던 것이다. 일본인은 조선인의 만족스럽지 못한 점을 책하기 전에 그 지도·개발의 책임을 느끼지 않으면 안 된다.

박영철은 조선인의 무능을 강조하고 그 책임을 일본인이 지도·개발을 제대로 하지 않은 데 있다고 주장했다. 이러한 생각을 통해 박영철을 위시한 친일파의 의식 속에 있는 자기 비하와 열등감, 일본 민족의 조선 민족에 대한 기대, '일선융화'를 외치지만 차별을 하는 일본에 대한 원망도 읽혀진다.[11] 조선과 일본의 관계를 이렇게 규정한 박영철은 그의 시집 『다산시고』多山詩稿에 실린 「세계대세」를 통해 일본과 동양에 대한 그의 생각을 극명히 드러냈다.[12]

백인종과 황인종은 동서로 각각 나뉘어져	白黃人種各西東
문자나 말이 서로 통하지 않는다네	文字方言互不通
길이 평화롭기를 구하려 한다면	研究平和長久策
그보다 먼저 아시아 전체가 단결을 해야 하네	先須全亞結心同

결국 박영철은 무능한 조선과 선진적인 일본을 대비시키는 의식 속에 일제의 식민 통치를 긍정했고, 동양은 일본의 영도 아래 서구에 대항해야 한다는 일본의 대동아주의에 철저히 매몰되었음을 확인할 수 있다.

당시 잡지류 기사에 박영철에 관한 신변잡기적 기사가 게재되어 있는데, 이 기사류는 잡다하고 경박한 느낌을 주기도 하지만 그에 대한 세간의 평가와 그의 의식구조 및 취미, 외모 등을 파악할 수 있다는 점에서 의미가 있다. 박영철은 자신의 일생에서 "사관학교를 마친 후 말을 타고 호령하던 시절이 가장 득의得意의 시절"이라 한 것으로 보아 철저한 군인정신을 가진 인물로도 볼 수 있을지 모르지만, 그는 풍류 넘치는 삶을 살다간 인물이기도 하다. 백두산·아시아·유럽 등 당시로서는 드물게 다양한 곳을 여행했고, 저술 작업도 활발하여 『백두산유람록』白頭山遊覽錄(1921), 『아주기행』亞洲紀行(1925), 『구주음초』歐洲吟草(1928), 『오십

년의 회고』(1929), 『다산시고』(1932) 등 한문과 일어로 된 다섯 권의 저서를 남겼다. 서울 소격동 144번지의 일식과 양식이 절충된 대저택에 살았던 박영철은 "재계에서 가장 독서를 많이 하는 사람으로 꼽히며 한시도 잘하며 산수화 등 그림도 애상愛賞"했고 연회宴會 개최하기를 즐겼으며 바둑이나 골프 등에도 취미가 있었다.[13] 조선총독부 측에서도 "무게 있고 겸결謙潔하다고 본" 인물로서 "국장급들이 즐겨 함께 술을 나누는 친구로서, 청촉請囑(청을 들어주기를 부탁함)이 없고 청렴"했다는 평을 들었다는 조선총독부 출입 기자단의 언급으로 미루어 보아 점잖으면서도 공사가 분명한 행동거지를 가졌음을 알 수 있다.[14] 그의 풍채는 비대하여 '뚱뚱보'의 하나로 꼽혔고 극작가이자 연출가인 이서구李瑞求가 '코끼리 상相'이라 평할 정도였다. 영화배우로 유명한 복혜숙은 "스타일이야 굴곡이 별로 없고 두리둥둥 대들보 같고 이마 벗어지고 묵신하고 거인미巨人美가 있다고……아기자기한 미와는 천리상거千里相距지"라고 유머러스하게 표현한 바 있다.[15]

　　그는 원만한 성품을 가졌다고 주변에서 평했지만 대단히 꼼꼼한 성품의 소유자이기도 했다. 절대 남에게 현금을 주지 않았고, 월말 가계가 조금이라도 틀렸을 경우에는 밤을 새워서라도 맞출 정도로 치밀했다. "주소도 144, 전화번호도 144, 자동차번호도 144"로 하고, 명함에 자신의 여섯 개나 되는 기다란 직함을 하나도 빠짐없이 나열한 것을 보면, 치밀함을 넘어 일종의 결벽증을 가졌을 것으로 여겨지기도 한다.[16] 1935년 당시 개인소득액으로 따지면 그는 민대식·임종상·민규식·전형필 등에 이어 11위에 올랐고, 그가 조선총독부 학무국장실에서 졸도하여 사망했을 당시 그의 유산은 약 100만 원 내외로 추정되었다.[17]

　　사실 박영철의 이름이 일반인들에게 널리 알려지게 된 것은 이토 히로부미의 양녀로 일본의 밀정 노릇을 한 '한말의 요녀妖女' 배정자裵貞子(1870~1951)와의 동거 스캔들 때문이다. 이 스캔들은 정계에 파문을 일으켜 박영철은 시종무관

자리를 두 달 만에 그만두지 않을 수 없었다. 박영철 자신도 나중에 "일생 잊을 수 없는 통한사痛恨事"라고 할 정도로 부끄러워한 사건이었다.[18]

박물관을 꿈꾸던 전통문화 애호가

박영철은 전통문화 애호가, 서화수장가로서도 유명했다. 그가 1937년의 한 좌담회에서 "늘 우리의 고문화를 보존하고 그 산일을 막는다는 의미에서 고문서화를 중심으로 박물관 같은 것을 만들 생각을 가졌으나 구체화한 것은 아니"라고 밝힌 것을 보면, 그의 서화 수장은 단순한 수장에 그치는 것이 아니라 궁극적으로는 박물관을 염두에 두고 있었음이 짐작된다.[19] 그는 자신의 취미를 "오직 고서화와 시 짓는 것"이고 "고화古畵를 완상할 때나 시석詩席에 앉아 청풍명월을 읊을 때는 속세의 모든 괴로움이 저절로 사라져 심히 유쾌하다"고 할 정도로 고서화와 시 등 전통예술을 생활화했다. 소격동 자신의 집에도 병풍 '백세청풍'百世淸風, 추사 김정희의 '계산무진'溪山無盡, 오세창의 '다산시좌'多山詩座 등의 글씨와 고려자기 등이 널려 있었고, 외국의 저명인사에게 보여주는 조선인의 집으로 한상룡韓相龍과 자신의 집을 '표본격'으로 소개했다는 것을 통해 그의 부와 풍요로운 삶을 짐작할 수 있다.[20] 박영철이 그의 나이 53세 때인 1932년 5월에 17권 6책으로 간행한 '박영철본『연암집』'은 국문학계와 한문학계에 이미 잘 알려져 있다. 박영철본은 시문만이 아니라『열하일기』熱河日記,『과농소초』課農小抄까지 포함된 책으로 박지원의 모든 저작들의 실체를 최초로 공개적으로 출간하여 세상에 알렸다는 역사적인 의의를 가졌을 뿐만 아니라 매우 정확하다는 평가를 듣는다.[21]

　　박영철의 미술품 수장 내역은 일제강점기 당시의 전람회에 출품된 그의

수장품 기사와 조선총독부에서 발간한 『조선고적도보』 권14 「조선 시대 회화편」의 3점, 1940년 경성제국대학에서 기증전시를 할 당시 작성된 『고박영철씨기증서화류전관목록』故朴榮喆氏寄贈書畵類展觀目錄의 115점 등을 통해 그 대략을 알 수 있는데, 대략 살펴보아도 120여 점을 훌쩍 넘는다. 당시의 신문 기사, 『조선고적도보』, 『고박영철씨기증서화류전관목록』, 박영철의 '부전'附箋을 통해 그의 수장품의 윤곽을 가늠할 수 있다.[22] 박영철은 오봉빈의 조선미술관 주최, 동아일보사의 후원으로 열린 1930년 10월 제1회 조선고서화진장품전람회와 1932년 10월 제2회 조선고서화진장품전람회에 수장품을 출품했다. 그러나 안타깝게도 이들 작품은 사진 등 구체적인 정보가 없어 어떤 작품인지 정확히 알 수는 없다. 다만 1932년의 제2회 조선고서화진장품전람회에 출품된 김홍도의 〈사민도〉에 대하

구분	제1회 조선고서화진장품전람회 (1930)	제2회 조선고서화진장품전람회 (1932)
글씨	유성룡, 행서行書 ○	정약용, 세해細楷 ○
	김정희, 예서병풍隸書屛(8폭)	김정희, 예호艾虎
	김옥균, 행서	
그림	강희안 외 49인, 고화50인백납병古畵五十人百納屛(12폭)	진재해秦再奚, 산수 ○
	유덕장柳德章, 난죽蘭竹	변상벽, 묘猫猫
	심사정, 용호도龍虎圖 ○	김홍도, 사민도(4폭)
	김홍도, 신선도 ○	이인문, 수묵산수
	김정희, 난혜蘭蕙, 난	
	대원군, 난	
	장승업, 인물어해병人物魚蟹屛(4폭)	
	김옥균, 행서	
	민영익, 운미 란芸楣蘭	
계	60인, 13점 (병풍 3좌 포함)	6인, 6점 (사민도 4폭 포함)

〈표1〉 1930년과 1932년 두 차례의 전람회에 출품된 박영철의 소장품.
('○' 표시는 『고박영철씨기증서화류전관목록』과 동일한 것으로 추정되는 작품이다.)

여 일제강점기의 대표적 화랑인 조선미술관 주인인 오봉빈이 "박영철 씨 출품의 사, 농, 공, 상의 고풍古風을 각각 사생寫生한 단원檀園 〈사민도〉는 명작으로 풍속화 참고로 애중愛重할 일품逸品"이라고 특별히 평한 것으로 미루어 보아 높은 수준의 작품이었음을 짐작할 수 있다. 그리고 여러 수장가가 출품했지만 "특히 고경당古經堂 김대현金大鉉 씨, 다산 박영철 씨, 소전素荃 손재형 씨, 박창훈 박사 기타 제씨諸氏의 직접간접으로 지도하시고 애써주신 결과로 생각하며 깊이 경의를 드리는 바"라고 한 것으로 보면, 이 시기에 이미 박영철은 주요 수장가의 반열에 올랐음을 알 수 있다.[23]

조선총독부에서 1934년에 출간한 『조선고적도보』 권14 「조선 시대 회화편」에는 3점의 그의 수장품이 수록되었는데, 이는 조선인으로는 김용진 12점, 이병직 8점, 이한복 7점, 박재표朴在杓 5점 다음으로서 오봉빈과 수효가 같다. 이 책의 수록번호 5726, 5727, 5736으로 실린 박영철의 수장품, 즉 진재해秦再奚의 〈월하취적도〉月下吹笛圖, 정선의 〈만폭동〉과 〈혈망봉〉穴望峰은 모두 『고박영철씨기증서화류전관목록』에 38번과 39번으로 들어 있으며, 현재 서울대학교박물관에 소장되어 있다.

소장품 기증, 서울대학교박물관의 기초를 제공하다

박영철의 주요 수장품 내역을 알 수 있게 해주는 자료가 바로 『고박영철씨기증서화류전관목록』이다. 박영철은 타계 전에 자신의 수장품과 진열관 건립비를 경성제국대학에 기증할 것을 유언으로 남겼고,[24] 『고박영철씨기증서화류전관목록』은 그의 사후 1년 뒤 경성제국대학에서 기증전시를 할 당시에 만들어진 것이

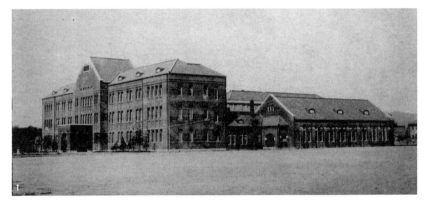

박영철의 주요 수장품 내역을 알 수 있게 해주는 자료로 『고박영철씨기증서화류전관목록』이 있다.
박영철은 세상을 떠나기 전 자신의 수장품과 진열관 건립비를 경성제국대학에 기증할 것을 유언으로
남겼다. 박영철 사후 1년 뒤 경성제국대학에서 기증전시를 할 당시에 만들어진 목록이 바로 이
『고박영철씨기증서화전관목록』이다. 박영철의 기증으로 인해 서울대학교박물관의 초석이 마련되었다.

1 서울대학교의 전신, 경성제국대학의 전경.
2~3 『고박영철기증서화류전관목록』의 표지와 본문의 1쪽. 1940년 5월 10일 경성제국대학에서 만든 것으로
모두 13쪽으로 이루어졌다. 크기는 세로 22.6센티미터, 가로 15.6센티미터.
4 박영철이 자신의 수장품에 만들어 붙인 부전의 하나. 세로 8센티미터, 가로 6센티미터 크기로 품명에
'일호접병'─濠蝶屛이라 되어 있다. '일호접병'은 남계우의 나비그림 병풍이다.

다. 박영철의 기증으로 인해 경성제국대학은 우리나라의 중요한 고미술품을 수
장할 수 있게 되었다. 경성제국대학의 조선민속참고실(1929) 소장 유물과 1940년
에 이루어진 박영철의 기증 유물과 건립비를 기초로 하여 경성제국대학진열관
이 건립되었고, 1946년 서울대학교 설치령에 의해 경성제국대학의 소장 유물 및
건물은 서울대학교부속박물관으로 개관했다.[25]

직접 작성한 소장품 목록

『고박영철씨기증서화류전관목록』은 1940년 5월 10일에 발간된 것으로 등
사기로 인쇄되어 있다.[26] 낡아서 부스러지기 직전의 13쪽에 불과한 얇은 책자이
지만 글자 식별이 어렵지 않으며 크기는 세로 22.6센티미터, 가로 15.6센티미터
이다. 표지에 '고박영철씨기증서화류전관목록'이라고 가운데에 크고 진한 글씨
로 써 있고, 오른쪽 위에는 '쇼와 15년 5월 10일 법문학부 제일회의실에서', 그 왼
쪽 아래에는 '경성제국대학'이라 써 있다.

일제강점기의 전람회 및 경매회의 목록과 신문 기사 등에서 종종 작가의
이름 뒤에 '선생'先生이라 기록하는 경우가 있는데, 『고박영철씨기증서화류전관
목록』에서도 같은 경향을 볼 수 있다. 『고박영철씨기증서화류전관목록』은 크게
'서화'와 '기타'로 구분되며, 서화는 다시 조선, 지나支那, 일본의 세 부분으로 되
어 있고, 전체 수효는 115점이다. '지나'라는 명칭은 범어梵語에서 '중국'을 가리
키는 말로 송대에 이미 사용된 기록이 있으나 흔한 명칭은 아니며, 1920년대에
서 1930년대까지 일본이 중국을 지칭할 때에 많이 사용했던 말이다.[27] 앞쪽에는
글씨, 뒤쪽에는 회화가 연대순으로 배치되어 있으며, '기타'에는 책, 도자기, 문

박영철 사후 다음 해인 1940년 경성제국대학에 기증한 서화류 목록이다.

조선, 지나, 일본, 곧 한국, 중국, 일본의 서화를 각 61점, 27점, 17점 및 기타 10점 총 115점을 전시한 후 기증했다.

우리나라의 서화를 제외하면 아직 본격적으로 소개되지 않았기 때문에 중국과 일본의 작품에 대해 언급하기는 힘들다. 다만 『고박영철씨기증서화류전관목록』에 들어 있는 조선 서화의 수준이 높고, 박영철의 심미안과 취향 등이 범상하지 않았기 때문에 중국이나 일본 작품의 수준 역시 일정 수준 이상일 것으로 추정된다.

박영철의 기증품 가운데 오세창이 우리나라 역대 인물들의 필적과 그림을 모아놓은 서첩인 2번 『근역서휘』 37책과 화첩인 35번 『근역화휘』 3책이 가장 중요한 비중을 차지하며, 김정희의 작품이 9점으로 가장 많다.

한편, 기타 109번의 명나라 황제가 김응하金應河 장군에게 하사한 '홍사연'紅絲硯과 115번 정도전의 '오동나무 필통'古桐筆筒이 흥미롭다.

『고박영철씨기증서화류전관목록』

서화(105점)

조선지부(61점)

1 신라 진흥왕정계비眞興王定界碑 탁본 2 『근역서휘』 37책 3 『조영흑화첩』朝英黑華帖 2책 상 소재蘇齋 노수신盧守愼 선생 외 20인 / 『조영흑화첩』 하 퇴계 이

황 선생 외 20인 4 『군현유묵첩』群賢遺墨帖 5 『오현수찰첩』五賢手札帖 6 퇴계 선생 유묵첩 이황 7 퇴계 선생 청량산산록발淸凉山山綠跋 8 서애 선생 수찰手札 유성룡 9 필원제가진적첩筆苑諸家眞蹟帖 현주玄洲 윤신지尹新之 선생 외 10여 인 10 사현유묵첩四賢遺墨帖 퇴어退漁 김진상金鎭商 외 3인 11 연암 선생 간첩簡帖 박지원 12 송하松下 선생 서첩書帖 조윤형曺允亨 13 다산 선생 행서行書 정약용丁若鏞 14 자하紫霞 선생 묵연첩墨緣帖 신위申緯 15 자하 선생 행서 16 자하 선생 선면서액扇面書幀 17 완당 선생 행서 소재蘇齋 제화절구첩題畵絶句帖 김정희 18 완당 선생 행서 연화박사첩蓮花博士帖 19 완당 선생 진묵첩眞墨帖 20 완당 선생 진묵첩 필결筆訣 21 완당 선생 행서 횡피行書橫披 노수저두청시서운운老樹低頭靑詩書云云 22 완당 선생 수찰 23 완당 선생 시서詩書 24 완당 선생 예서대련隸書對聯 오폭사리口五幅四利口 천환만열口千權万悅口 25 완당 선생 예액가언승복口隸額嘉言樂福口 26 우봉又峯 선생 화書 구암춘일만록첩龜庵春日漫綠帖 조희룡 27 소방월홍첩小舫月虹帖 28 대원왕서첩大院王書帖 이하응李昰應 29 고람 전기 전액벽옥당篆額碧玉堂 30 고균古筠 선생 행서 김옥균 31 운한부익첩雲漢附翼帖 32 미술원시축美術院詩軸 33 운양雲養 선생 행서 김윤식金允植 34 해사海士 선생 행서 액기언춘額其言春 김성근金聲根 35 『근역화휘』 3책 36 편우영환첩片羽零紈帖 37 사가유묵첩四家遺墨帖 낙파선생산수駱坡先生山水 탄은灘隱 선생 죽竹 / 사가유묵첩 영곡影谷 선생 포도葡萄 설곡雪谷 선생 매梅 38 벽은僻隱 선생 산수山水 진재해秦再奚 39 겸재 선생 합벽첩合璧帖 정선 / 현재 선생 심사정 40 현재 선생 합벽첩合璧帖 심사정 / 원교圓嶠 선생 이광사李匡師 41 화재和齋 선생 묘작猫雀 변상벽 42 수운峀雲 선생 묵죽쌍폭墨竹雙幅 유덕장柳德章 43 현재 선생 용호도龍虎圖 44 단원 선생 신선도 김홍도 45 칠칠七七

선생 선면扇面 설경산수 최북 46 고송유수관도인
古松流水館道人 선생 산수 이인문 47 단원 선생 산수
쌍폭 48 지우재之又齋 선생 묵묘첩墨妙帖 정수영鄭遂
榮 49 임전琳田 선생 어해병魚蟹屛 10폭 조정규趙廷奎
50 희원希園 선생 소상조어도瀟湘釣魚圖 이한철李漢喆
51 소치 선생 선면산수扇面山水 허련 52 애춘靄春 선
생 묵화墨畵 수구繡毬 신명연申命衍 53 대원왕大院王
묵란병墨蘭屛 6폭 54 몽인夢人 선생 석주 정학교丁學敎
55 오원吾園 선생 영모절지병翎毛折枝屛 10폭 장승업
56 오원 선생 곡병曲屛 1쌍雙 57 오원 선생 풍림산수
楓林山水 횡액橫額 58 소림小琳 선생 어해魚蟹 조석진
59 운미芸楣 선생 묵란횡피墨蘭橫披 민영익 60 심전心
田 선생 신선도 안중식 61 관재 선생 도간운벽도陶侃
運甓圖 이도영

지나지부(중국, 27점)
62 당唐 지영선사智永禪師 천자문 탁본 63 담계覃溪
선생 행서첩行書帖 옹방강 64 야정冶亭 선생 소해小楷
철보鐵保 65 견산見山 선생 예서대련 양현楊峴 66 소
백少白 선생 행서行書 주당周棠 67 화인첩華人帖 주명
반周銘盤 왕석□王錫□ / 화인첩 장학주張學周 □심탄
□心坦 68 소당진장蘇堂珍賞 69 계향季鄕 선생 사우가
상첩四友佳賞帖 한윤해韓胤海 70 휘□권攝□權 선생 서
화환선합장書畵紈扇合裝 조지겸趙之謙 71 송선松禪 선
생 예서대련 옹동화翁同龢 72 용재容齋 선생 전서대
련篆書對聯 오대징吳大澂 73 속문涑文 선생 행서대련
허기광許其光 74 경여敬輿 선생 행서대련 육□상陸□
庠 75 지생芝生 선생 행서대련 서상瑞常 76 서태후西
太后 서書 77 임공任公 선생 행서 양계초梁啓超 78 전
숙田叔 선생 산수山水 남영藍瑛 79 야운野雲 선생 태
백상太白像 주학년朱鶴年 80 소백少白 선생 묵화목단
포도墨畵牧丹葡萄 대련 주당周棠 81 철선鐵組 선생 채
국彩菊 등계창鄧啓昌 82 부려缶廬 선생 장미포화대폭
薔薇匏花大幅 오창석吳昌碩 83 청말명가서병淸末名家書
屛 10폭 상언지商言志 예전倪田 섭진가葉振家 조기趙起
하잠박何雜樸 황준黃俊 등 84 객동客東 선생 수묵산

수水墨山水 범송范松 85 백영伯英 선생 전후적벽부도
前後赤壁賦圖 대폭對幅 장준張俊 86 반정半丁 선생 화훼
花卉 진년陳年 87 일정一亭 선생 설경산수雪景山水 왕
진王震 88 백석白石 선생 하횡 제횡齊璜

일본지부(17점)
89 자운선사慈雲禪師 서書 90 정수정수井手正水 선생
서書 횡피橫披 91 이등춘무공伊藤春畝公 행서 절구絶
句 92 토방구원백土方久元伯 행서 93 삼춘도森春濤 선
생 칠률七律 94 삼괴남森槐南 선생 시선詩扇 95 중근
반령中根半嶺 선생 예서隸書 96 백은화상白隱和尙 관
음상병찬觀音像竝讚 97 낙합낙풍落合朗風 선생 국菊
98 소실취운小室翠雲 선생 설경산수雪景山水 99 교본
관설橋本關雪 선생 설경산수 100 전중돌재주田中咄哉
州 선생 화조花鳥 101 지상수무池上秀畝 선생 채계육
교彩溪六楳 선생 합작화접合作花蝶 102 채계육교 선생
묵국墨菊 103 소야죽교小野竹喬 선생 산수山水 104 산
본홍운山本紅雲 선생 제사鵜飼 105 수상□생水上□生
선생 미인도美人圖

기타 (10점)
106 기하학원본幾何學原本 사본寫本 4책 107 능엄경
愣嚴經 사본 4책 108 진신고指紳攷 사본 1첩 109 홍
사연紅絲硯 명제하사明帝下賜 요동백遼東伯 김응하장
군가세전품金應河將軍家世傳品 110 삼도편호三島扁壺
111 계룡산鷄龍山 표□형편호俵□形扁壺 112 계룡산
주병酒瓶 113 행등行燈 114 대표大瓢 115 정삼봉鄭三
峯 선생 유애고동필통遺愛古桐筆筒
*경성제국대학, 1940년 5월 10일

방구 등이 기록되어 있다. 명칭만 열거되어 있어서 구별하기 어렵지만, 1930년 제1회 조선고서화진장품전람회에 출품한 김옥균의 행서(30번), 심사정의 〈용호도〉(43번), 김홍도의 〈신선도〉(44번)와 1932년 제2회 조선고서화진장품전람회에 출품한 진재해의 〈월하취적도〉(38번), 이인문의 〈수묵산수〉(46번)와 일치하는 것으로 보인다. 전체 수효를 분류해보면 〈표2〉와 같다.

　　이 가운데 '조선지부'의 내용을 중심으로 살펴보면[28] 조선지부는 번호 1번에서 61번까지로 되어 있는데, 1~34번은 글씨이고, 35~61번은 그림이다. 글씨는 탁본 1점, 서첩 18개인데 2번 『근역서휘』 37책, 3번 『조영흑화책』 2책인 것을 감안하면 점 수로는 대략 55점이 된다. 그림은 『근역화휘』가 3책이니 대략 30점이 되는데 화첩 6점, 10폭 병풍 2점, 6폭 병풍 1점, 곡병 1점으로 되어 있다. 글씨는 김정희의 작품이 9점으로 가장 많고, 신위가 3점, 이황이 2점 등의 순이며, 그림은 장승업 3점, 정선 2점, 심사정 2점, 김홍도 2점 순이다. 그림은 대개 화원畵員이나 직업화가의 그림이 주류를 이루고 있는데, 박영철이 이 계통의 그림을 주로 모은 것으로 추정된다. 또한 시대와 작가가 고루 분포된 것은 일종의 안배에 의한 것으로 여겨지는데 그것이 박영철의 의도인지 아니면 유물을 기증한 후손들의 의도인지는 아직 알 수 없다. 박영철의 기증품이 현재 서울대학교박물관의 주요 회화 소장품으로서 높은 평가를 받고 있음을 보면 박영철의 심미안과 감식안이 상당했음을 알 수 있다.

　　『고박영철씨기증서화류전관목록』 가운데 가장 주목할 만한 작품은 '조선지부' 2번 『근역서휘』 37책과 35번 『근역화휘』 3책이다. 『근역서휘』와 『근역화휘』는 위창 오세창이 우리나라 역대 인물들의 필적과 그림을 모아놓은 서첩과 화첩으로서, 『근역서휘』에 수록된 인물의 총수는 1,107명이고, 『근역화휘』에는 총 67인의 67점의 그림이 실려 있다. 『근역서휘』와 『근역화휘』는 서울대학교박

구분		번호	작품 수
서화	조선朝鮮之部	1~61	61점
	중국支那之部	62~88	27점
	일본日本之部	89~105	17점
기타		106~115	10점

〈표2〉『고박영철씨기증서화류전관목록』의 국적에 따른 분류.

물관 소장 서화 유물들을 대표할 뿐만 아니라 우리나라 고서화를 대표하는 귀중한 자료 중 하나이다. 이와 비슷한 성격의 자료로서 질적으로나 양적인 측면에서 비교해볼 수 있는 유물로 성균관대학교박물관 소장의 『근묵』, 간송미술관에 소장된 같은 이름의 『근역화휘』를 꼽을 수 있을 정도이니, 두 자료의 중요성과 가치가 얼마나 큰지 확인할 수 있게 해준다.[29]

　　『근역서휘』, 『근역화휘』는 물론 다른 박영철의 기증품들 역시 높은 작품성과 역사적 가치를 인정받고 있다. 『고박영철씨기증서화류전관목록』의 39번 정선의 〈만폭동〉, 〈혈망봉〉과 51번 소치 허련의 〈선면산수〉 등은 해당 작가의 대표작 가운데 하나로 평가되고 있는 작품이라는 점에서 박영철 기증품의 중요성을 새삼 확인할 수 있다.[30]

　　1930년대는 고미술품 거래가 대단히 활성화된 시기로서 박영철처럼 이름 있는 수장가는 큰 노력을 기울이지 않고도 많은 고미술품을 수장할 수 있었다. 박영철은 경성제국대학에 기증한 115점 외에도 분명히 훨씬 다양한 종류의 많은 고미술품을 수장했을 것이다. 치밀한 그의 성품대로 수장 작품에 직접 붙여 놓았던 '다산진장부전' 多山珍藏附箋이 이를 말해준다. '부전'은 "서류書類나 문건文件에 간단한 의견을 써서 덧붙이는 쪽지"로서 전체 소장품의 내역과 수효 등을 일목요연하게 파악하기 위해 제작한다. 박영철의 부전지는 '품명', '번호', '구입',

'전 소지자', '비고'의 네 항목으로 되어 있다. 172쪽에 수록한 부전의 품명에 '일호접병'一濠蝶屛이라 되어 있는 것은 조선 후기의 화가이자, 나비를 잘 그린 것으로 유명한 일호一濠 남계우南啓宇(1811~1890)의 나비그림 병풍에 붙어 있던 것임을 알 수 있다. 임신년은 1932년으로 그의 나이 53세 때이며, 비고에는 백문방인白文方印(인장을 새길 때 그림이나 글씨를 옴폭하게 파내서 종이에 찍었을 때 글씨가 하얗게 나오는 사각 모양의 도장) '박영철인'朴榮喆印과 주문방인朱文方印(글자나 그림 따위를 도드라지게 양각으로 새겨 종이에 찍었을 때 글씨가 붉게 나오는 사각 모양의 도장) '다산'이 찍혀 있다. '번호'가 155번으로 된 것으로 미루어 보아 1932년 당시에 이미 최소 155점 이상의 미술품을 수장했던 것을 알 수 있다. 이 부전을 통해 박영철의 방대한 수장품의 면모를 짐작할 수 있으며, 경성제국대학 기증품이 시대와 작가를 안배한 것이었다는 심증을 짙게 해준다.

수장가 박영철의 의미

이처럼 수장가로서 모범을 보였던 박영철이지만 그는 '전천후 친일파'라는 평을 들을 정도로 철저한 친일행각으로 더욱 유명하다. 특히 그의 친일행각은 신념에 따른 것이라는 점에서 '기회주의적 친일'과 구별된다. 사회진화론에 입각한 문명개화론을 신봉했고 '대동아공영'이라는 일제의 이념에 매몰되었기 때문이다. 최근에 이루어진 제국주의와 친일파 연구에 의하면, 제국주의 협력자는 세 가지 유형으로 구분된다. 첫째, 기득권 유지와 개인의 영달을 위해 제국주의 세력에 협력하는 자, 둘째, 중간계급이나 지식인 같은 '주저하는 협력자' 혹은 '반항하는 협력자', 셋째, 단순한 기회주의자가 그것이다. 1910년대 친일지식인들이 내세

우던 산업진흥론은 일본인과 같은 수준이 되기 위한 '동화주의적 실력양성론'인 반면에 일본에서 신교육을 받은 신지식인층의 실력양성론은 비록 먼 훗날의 것이나마 '독립'을 전제로 하고 있기에, 전자를 '적극적 협력자', 후자를 '주저하는 협력자'라는 구분을 하고 있다.[31] 이러한 측면에서 박영철은 일본에서 신교육을 받은 신지식인층이지만 '주저하는 협력자'가 아닌 '적극적 협력자'의 범주로 분류할 수 있다.

박영철의 서화 수장은 일차적으로 한시와 서화 등을 좋아하고 즐겼던 그의 성정에 의한 바 크지만, 과거 조선의 문화예술적 유산과 전통에서 고유한 특성을 찾고 이를 통해 '동양의 세계사적 의무'인 '동양적 근대'를 창출하고 구현하기 위해 담론화된 '동양성이 곧 조선성'임을 추구한 일본의 대동아주의와 같은 궤를 걸은 것으로 보인다. 일제강점기의 조선적인 특성, 곧 '반도색'은 동양의 비서구적 원천으로서 전통미술에서 그 고유한 특성을 찾으려 한 식민지 본국인 일본의 시책에 의해 추구된 것이기 때문이다.[32] 결국 박영철의 서화 수장 등 민족문화 애호는 그가 의도했든 의도하지 않았든 일본의 대동아주의 시책과 연결되었다는 점에서 이 방면 연구에 시사하는 바 크다.

《겸재 화첩》 구출기

○ ○ ○

● 다음 글은 우리나라 근대 골동상 가운데 한 사람인 장형수張亨壽가 1975년에 간송 전형필과의 인연을 회고한 내용이다.[33] 장형수는 《겸재 화첩》을 전형필의 서화 수집 창구 역할을 하던 서울 관훈동 한남서림의 이순황에게 보여주었고 이순황은 전형필이 수장하도록 중개했다. 《겸재 화첩》은 현재 간송미술관에 전시하고 있는 《해악전신첩》海岳傳神帖이다.

이 일화는 송병준과 같은 친일파들이 얼마나 많은 미술품을 가지고 있었으며, 또 그것이 제대로 관리되지 않았음을 보여주는 단적인 예이다. 친일파 남작 한창수의 서자인 한상억 역시 친일반민족행위자 명단에 있는데, 1930년대 당시 "조선 수집가 중에서 가장 좋은 그림과 가장 좋은 도자기를 가진" 수집가로 불릴 정도로 우수한 고미술품을 많이 수장했다.[34] 친일파라는 점은 같지만 송병준宋秉畯(1858~1925)과 그 후손이 미술품 또는 문화재라는 인식조차 없이 수장하고 있었다면 박영철과 한상억은 호사가 또는 문화 애호가의 면모를 보이고 있다.

* * *

내 나이 올해 일흔넷이니까 1933~34년 무렵이겠군요. 가을께 경기도 용인군 양지면 추계리 마을 앞을 지나다가 사람들이 친일파 매국노의 집이라고 손가락질하는 송병준의 집을 구경하게 되었어요. 큰 기와집인데 그 시골에 전화까지 들어와 있었어요. 그래 매국한 역적이 얼마나 잘사나 해서 호기심이 생기더군요. 그 속에 서화도 많을 것 같고. 내가 갔을 때는 송재구라는 손자가 살고 있었는데 나이는 34,5세쯤이고 양지면 면장을 지내고 있더군요. 처음엔 몰랐는데 집 구경을 하고 있노라니까 웬 젊은이가 말을 타고 마당에 나타나요. 알고 보니 그 집 젊은 주인인데 나를 보고는 누구를 찾아왔느냐는 거예요.

그래 유명한 댁이라고 해서 지나다 구경 좀 하려던 참이라고 했더니 뜻밖에도 친절하게 안으로 들어가자고 해요. 그러면서 하는 일을 서화 골동을 수집한다고 했더니 사랑방을 열어 보이는데 뭔가 많더군요. 지금 내 기억에 생생한 것 중 하나는 오원 장승업의 산수화 병풍인데 대단하더군요. 그 밖에 고려청자 향합, 불상 등이 있었고 벽에는 역시 친일파의 집답게 일본 서화가 걸려 있더군요.

이 얘기 저 얘기 하다 보니 해가 저물고 심심했던지 나보고 자고 가라는 거야. 그래 결국 함께 자게 됐는데 사랑채 한쪽에 붙은 변소엘 가다 보니까 머슴이 군불을 때고 있는데 무슨 문서 뭉치를 마구 아궁이에 처넣고 있단 말예요.

그런데 문득 들여다보니 초록색 비단으로 귀중하게 꾸민 책이 하나가 눈에 띄었어요. 아마 무식한 머슴이 군불 땔감으로 휴지며 뭉치를 안고 나올 때 잘못 섞여 나온 거겠지요. 나는 반사적으로 그 책을

정선의 《해악전신첩》에 실린 〈단발령망금강〉斷髮嶺望金剛(1), 〈만폭동〉萬瀑洞(2) 두 작품이다. 1742년 종이에 먹으로 그려진 것으로, 간송미술관에서 소장하고 있다.

보자고 했지요. 그리고 펼쳐보니 겸재謙齋 정선鄭歚 (1676~1759)의 화첩이란 말예요. 내가 그 시각에 변소엘 가지 않았거나 한 발짝만 늦었어도 그 화첩은 아궁이 속으로 불타서 영원히 사라졌을 테지요. 그 화첩은 그림이 21폭인데 한가운데에는 양면에 걸친 〈금강산도〉가 있어요. 그리고 그림마다에 붙인 21폭의 화제畵題를 합해 모두 42폭으로 된 당당한 화첩이었어요. 화제를 쓴 이는 겸재와 같은 시대의 대학자요 명필이었던 이광사李匡師(1705~1777)라. 그렇게 귀중한 화첩이니 나는 흥분했었지요. 한참 보다 그걸 들고 사랑방으로 들어가 주인에게 펴보이며 조금 전의 위기일발을 말하자 그저 그랬다는 반응일 뿐이었어요. 그래 내가 말했지요. "불타 없어질 뻔했던 거니 내게 파시오"라고. 그러자 주

인은 순순히 그러자는 거예요. "내가 값을 얼마나 드릴까요?" 하고 물었더니, 생각해서 내라는 거예요. 그래 몇 마디 시세 얘기를 하다가 그때 돈으로 20원을 지불했던 것으로 기억하고 있어요. 그때만 해도 《겸재 화첩》은 그렇게 비싸지 않았어요.

『조광』, 1937년 3월호 인터뷰 06.

"인쇄 예술의 정화를 모은 연전 상과의 포스타실 방문기"

◎ 포스터poster의 기원은 도망친 노예를 체포하려
는 이집트의 포고문으로 거슬러 올라가지만, 근대 포스
터의 발전에 가장 큰 영향을 끼친 사건은 제1차 세계대
전이다. 제1차 세계대전 이후 포스터는 선전매체로서
구실을 하게 되는데, 모병募兵·방첩防諜 등의 포스터는
그 위력과 중요성이 사회적으로 큰 관심사가 되면서 전
후 상업 선전 분야에 널리 이용되었다.

포스터가 이렇게 사회적으로 인식되고 평가되면서 포
스터의 제작은 종래 화가의 부업이라는 성격에서 벗어
나 전문 디자이너의 손으로 넘어갔다.

연희전문 상과에서 포스터실을 두고 포스터를 체계적
으로 수집하게 된 것도 이러한 사조의 반영으로 여겨진
다. 1930년대 우리나라의 대학에서 포스터의 가치에
주목하여 수집하고 수장실 또는 전시실을 갖추었다는
사실이 놀랍다.

이 인터뷰에 등장하는 임병혁林炳赫은 연희전문 출신으
로 1929년 미국 유니온대학 상과商科를 졸업한 후 연
희전문 상과 과장, 도서관장 등을 지내다가 광복 이후
임시 관재총국管財總局의 초대 국장에 임명되었다. 임시
관재총국은 미 군정 기간 동안 미결된 사항의 처리와
귀속재산 처리 법안의 기초 수립이 주요 업무였다. 임
병혁은 1949년 9월에 수뢰受賂 등의 혐의로 '관재국사
건'(또는 임병혁사건) 공판에서 2년 6개월의 형을 선고
받았다.

* * *

조선은 물론이요 세계 각국의 '포스타'를 수집하여
인쇄예술의 정화를 자랑하는 연전延專 상과의 포스
타실을 찾게 되었다. 임병혁 선생의 안내로 실내에
들어가니 사면 벽이 좁아라고 울긋불긋한 포스타
가 실내를 채우고 있다. 얼른 눈에 띄는 것은 천일영
신환天一靈神丸 포스타와 '일립一粒의 맥麥'이라는 가가
와 도요히코賀川豊彦 씨의 책 광고와 붉은 물이 뚝뚝
흐르는 오렌지밀크 포스타와 창공에 네 활을 뻗치
고 호기 있게 떠가는 일본항공수송회사의 비행기 포
스타와 '싱거 미싱'의 포스타와 또는 미국 딸라 기
선회사의 '파나마' 풍경 포스타 등이 이채를 발하
고 있다. 기자는 실내를 대강 둘러보고 임 씨를 향하
여 "포스타를 수집하신 지가 몇 해나 되셨습니까?"
하였더니, 임 씨는 겸손한 태도로 "삼 년 전부터 시
작했습니다. 아직 처음이니까 별로 볼 것이 없지요"
하고 말씀하신다.

"매수는 일천이백 매가량 되고 종류는 십 종으로 분
류했습니다."

"그 종류를 말씀해주시오."

"제 일은 일반상품으로 분류하고, 제 이는 식료품으
로 분류하고, 제 삼은 도서잡지로 분류하고, 제 사
는 의약으로 분류하고, 제 오는 금융보험으로 분류
하고, 제 육은 교통통신이요, 칠은 사회교육이요,

1 연전 상과의 포스타실 방문기가 실린 『조광』 1937년 3월호 특집. 46~47쪽. **2** 앞 기사의 포스터 부분.

팔은 스포츠요, 제 구는 음악연극이요, 제 십은 잡종으로 분류했습니다" 하고 일일이 설명하신다. 일반상품 중에는 밀크와 초콜릿 등이 있고 교통통신 중에는 소비에트의 여행 포스타가 이채를 가지고 있고, 금융 포스타 중에는 소녀들이 금융조합기를 들고 그 아래는, 이러한 노래까지 써져 있는 포스타가 있다.

계림鷄林의 아침 하늘 맑게 개였네
반공半호에 빛나도다 우리 조합
잊지 마세 자조自助와 공영의 정신
모두 이제 다함께 이 깃발 아래……

기자는 시를 바라보며, "이 포스타실 중에 가장 진기한 것이 어떤 것입니까?" 하였더니, "뭐 진기한 것이 있습니까? 조선에는 인쇄술이 발달되지 못해서 별로 볼 만한 것이 없고, 일본 내지內地에서 오는 것이 좀 볼 만한데 대만박람회 포스타 등은 꽤 볼만 하외다. 그리고 남만주철도회사에서 만드는 포스타도 가장 볼 만한 것이 많더군요" 하고 일일이 실물을 보여주시며 설명하셨다. 청공靑호에 떠오르는 학을 그린 대만박람회 포스타나 만주광야를 달리는

아세아호의 웅장한 모습을 그린 만철滿鐵 포스타 등은 꽤 볼 만하다. 그리고 미국과 독일의 담배 포스타도 꽤 훌륭한 것이 많다. 임 씨는 말을 계속하여 "여기서는 포스타뿐이 아니고 플드, 비라, 포장지, 렛텔 등도 수집합니다" 하고 친절하게 실물을 일일이 보여주신다. 플드는 레코드회사의 월보月報 같은 것으로 몇십 종 있고, 비라와 포장지도 몇 백 종 있으나 그리 볼 만한 것은 없다. 자못 렛텔에 있어서 석약 표지를 몇천 종 모았는데, 그중에는 형형색색의 이상야릇한 것이 많다. 대부분이 식당, 다점茶店, 카페 등에서 만든 것으로, 모두 자기선전에 사용한 것이다. 기자는 실물을 일일이 구경하고, "연전에서 포스타를 모으시는 진의가 어디 있습니까?" 하였더니 임 씨는 빙긋이 웃으며, "우리 학교 상과에 광고과가 있는데, 말하자면 광고과가 있는 이상 광고에는 포스타가 중요한 지위를 가지고 있는 까닭이지요" 하고 말씀하신다. 기자는 농담 비슷이, "연전 상과를 나오면 포스타를 썩 잘 그리겠군요" 하였더니 "글쎄요. 모두 자기의 천분이 있지요" 하고 씨 역亦 웃으신다. 기자는 씨에게 사의를 표하고 그곳을 나오게 되었다. (끝)

최초의 치과의사이자 일제강점기 손꼽히던 수장가, 함석태

민족과 일본 문화를 함께 사랑한 식민지의 지식인

함석태는 우리나라 사람으로는 최초로 정규교육을 받은 후 면허를 받은 치과의사이자 최초의 치과 개업의이다. 평안북도 영변의 부유한 집안 출신인 함석태는 일본 최초의 치과의학교인 일본치과의학전문학교(현 일본치과대학)를 1912년에 졸업하고 1913년 말까지 도쿄에 머문 후 귀국했고, 1914년 2월 5일 조선총독부 치과의사면허를 받은 후 치과의사면허 제1호로 등록되었다. 함석태가 당시로서는 생경한 학문 분야인 치과의학을 전공으로 선택한 것은 경제적으로 대단히 유복했던 가정환경과 사회사업에 힘쓰는 등 '개화'開化한 집안이었기에 선진 학문 분야를 습득하는 데 큰 거부감이 없었기 때문으로 추정된다.

함석태의 손자 함각咸珏은 자신의 집안과 가세家勢 등에 대해 다음과 같이 회고했다.[1]

대단한 부호였음에 틀림없다. 소작을 주는 전토도 많아서 고향에서는 남의 땅을 밟지 않고 다닐 정도였다고 한다. 그러나 증조부 함 진사(함영택)는 재산이 많은 만큼 학교도 세우고 교회도 세우는 등 소위 '사회사업'도 많이 하셨다고 들었다. 조부 함석태 선생이 일본에 유학까지 할 수 있었던 것도 이와 무관하지 않을 것이다.

1914년 6월 19일경 경성 삼각정 1번지 부근 옛 제창국(濟蒼局) 자리 동쪽에 한성치과의원(또는 함석태치과의원)을 신축한 후 개업했다. 함석태는 1919년 이후 일본에 유학했던 다른 치과의사들이 귀국하여 개업하기까지, 일본인들이 언급하는 것처럼, 조선은 그의 '독무대'였다.[2] 그는 보철 등 치과일반을 보면서 구강외과에 주력하다 1925년에 경성치과의학교에서 첫 졸업생이 배출되자 우리나라 치과의사 7명을 규합하여 한성치과의사회를 설립, 회장으로 추대되었다. 일본인과 우리나라 사람으로 이루어진 조선치과의사회에서 우리나라 사람이 소외되자 우리나라 사람만의 치과의사회를 조직한 것인데, 이러한 경향도 그의 민족의식에 의한 것으로 설명되고 있다. 함석태는 충치 예방 등에 관한 글을 『동아일보』에 기고하고, 치아 위생에 관한 좌담회 등에 참여하는 등 특히 구강위생 계몽활동에 힘을 쏟았다.[3] 일제강점기 당시 치과의사로서 함석태의 위상은 도산 안창호와 사회주의 계열 독립운동가인 김약수(金若水)(1893~1964) 등의 치과 치료를 했다는 점으로도 알 수 있다.[4] 함석태는 우리나라 최초의 치과의사로서만 유명했던 게 아니고 조선총독부가 신뢰할 수 있는 치과의사였음도 미루어 짐작할 수 있다.

1936년 경성일보사에서 펴낸 『대경성공직자명감』(大京城公職者名鑑)은 당시 47세인 함석태에 대한 기본적 자료와 취미사항, 인물평 등을 알 수 있게 해주는

우리나라 최초의 치과의사이자 최초의 개업의인 함석태는 감옥에 수감된 도산 안창호의
치과 치료를 한 것으로 보아 조선총독부가 신뢰할 수 있는 사람이기도 했다.

1 1985년 6월호 『치과임상』에 실린 함석태
일가의 사진. 오른쪽 앞의 소녀는 강우규 의사의
손녀 강영재로 추정된다.
2 우리나라 최초의 치과인 한성치과의원은 경성
삼각정 1번지 부근에 자리했다.
3 함석태가 유치장에 갇힌 도산 안창호의 치과
치료를 했다는 내용의 기사. 1932년 7월 12일자
『동아일보』에 실렸다.

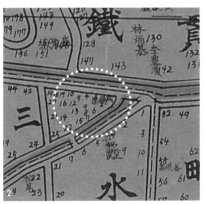

데 특히 그의 취미와 특기가 "서화, 분재, 여행, 하이쿠俳句, 골동, 꽃꽂이, 특히 전다煎茶를 좋아함"이라 된 것으로 미루어 보아 그의 성향이 다분히 일본적이었음을 알 수 있다.[5]

한편 1919년 9월 2일 오후 5시 남대문역(서울역)에서 사이토 미노루齋藤實 총독을 저격했던 강우규姜宇奎(1855~1920) 의사의 어린 손녀 강영재姜英才를 함석태가 맡아 키워 이화여전까지 졸업시켰다는 사실을 특기할 만하다. 이 사실은 한성치과의사회를 설립한 것과 함께 그의 민족의식의 일면을 볼 수 있게 해주는 예로 여겨진다. 또한 그는 1930년 5월 19일 사회장으로 치러진 남강南岡 이승훈의 장례식에 부의금 5원을 쾌척했고, 1943년 11월 7일에는 박흥식, 예종석, 윤치호, 한상룡 등 총 90여 명과 함께 서울YMCA에서 학병제 경성익찬위원회를 조직하는 데 참여했다.

부유한 집안 출신으로 일본 유학까지 마쳤으나 그는 총독 암살을 시도한 민족운동가의 손녀를 거두어 키우고, 우리나라 사람들만으로 구성된 치과의사협회를 조직했지만 실생활에서는 일본식 생활풍습과 취미를 가졌으며, 학병 모집에 참여하는 등 일제의 시책에 충실히 협조하며 살아갔다. 함석태의 모순되어 보이는 듯한 삶의 양태는 친일이나 극일이라는 이분법으로는 설명하기 어려운, 식민지 시대를 살아가는 지식인의 혼란스러운 삶의 단면이라 할 수 있다.

"조선에서는 소물진품대왕이라"

의사학醫史學 연구자들은 함석태의 고미술품 수집을 강우규 의사의 손녀를 거두어 키운 것과 함께 나라와 민족을 사랑한 일면이라는 우호적인 평가를 내린다.

그는 일제강점기 주요 수장가의 한 사람으로 꼽힐 만큼 우수한 고미술품을 많이 소장했던 인물임에는 틀림없다. 그러나 그가 그처럼 고미술품을 수장하게 된 동기는 분명하지 않다. 함석태는 앞에서 보았듯이 서화, 골동 외에도 하이쿠, 분재, 꽃꽂이, 전다 등 일본적 취미를 가졌는데 이런 유의 취미가 고미술품 수장 활동에 중요한 계기가 되었을 가능성이 크다.[6]

함석태의 고미술품 수장 활동에 대해서는 그와 교류했던 인사들, 특히 그가 드나들었던 장택상의 집에서 이루어진 모임에 주목할 필요가 있다. 이 모임은 당대 최고의 수집가들로 이루어진 동호인 그룹으로, 일종의 '살롱'이라 할 수 있는 장택상의 집에 출입할 수 있었다는 것은 고미술품에 대한 그의 열정과 감식안을 보증하는 예라 할 수 있다.

1930년대 초반, 장택상의 집에서 이루어진 모임은 우리 근대 고미술품 소장과 유통에서 중요한 역할을 했다. 1933년 장택상이 대구에서 경성 한복판 수표동으로 이사한 후 그의 집은 고미술품 수장가들과 호사가들의 주요한 모임 장소가 되었다. 당대의 부호이자 탁월한 국제 감각, 능란한 외교력, 뛰어난 감상안을 갖춘 장택상의 집은 동호인들의 일종의 공동 회합 장소였다. 당시 장택상의 사랑방에 모이던 고미술품 수집가들은 초대 내무부 장관을 지낸 윤치영尹致暎(1898 ~1996), 치과의사 함석태, 한성은행 두취를 지낸 한상룡韓相龍의 동생인 서화수집가 한상억, 서화가 이한복, 배화여중 교장을 지낸 이만규李萬珪(1882~1978), 화가 도상봉都相鳳(1902~1977), 손재형, 이여성李如星, 의사 박병래 등이었다.

함석태는 문학가로 유명한 상허尚虛 이태준李泰俊과도 교유하는 등 당시 경성의 명사 가운데 하나였다.[7] 백자 수집가로 유명한 박병래는 "함 씨는 그 열성이 하도 대단해서 심지어 기인奇人 소리를 들을 정도의 일화를 남긴 분"이라고 기억할 정도로 함석태의 고미술품에 대한 집착과 애정은 컸다. 박병래는 함석태가

"성품이 온아하고 다감한 인정을 가진 분"으로 언급하고, "그는 실로 감읍할 정도로 골동에 애착을 가졌던 분……(경제적 타산과 관계없이) 함 씨가 골동에 들인 정성은 정혼精魂을 기울였다 해도 과언이 아니다. 아침저녁 신들린 사람처럼 골동을 부비며 애완하는 모습은 일견 사기그릇의 반질반질한 멧물釉藥의 표면을 뚫고 왕래하는 정신의 소작인 것 같기도 했다"고 회고한 바 있다.⁸ 또 함석태는 "특히 작은 물건을 좋아해서 도자기로 만든 바늘통이며 담배물부리 같은 것을 잔뜩 사 모았"고, 박병래의 아버지가 "한번은 함석태 씨를 보고 '함 선생, 골동을 하면 망한다는데 어떻소'하고 물으니까 함씨가 '그야 서화를 하면 망한다지만 골동은 안 그래요'라고 대답했다"고 전한다. 이 일화를 통해 함석태가 서화보다는 도자기 등 공예품을 많이 수집한 연유를 미루어 짐작할 수 있을 듯하다.⁹ 박병래도 그의 조언으로 가짜를 판명한 적이 있을 정도로 함석태의 감식안은 탁월했다.

함석태의 고미술품 수집에 대한 화상 오봉빈의 '소물진품대왕小物珍品大王'이라는 유머러스한 평이야말로 그의 치밀한 성품과 소장품의 성향에 대한 적확한 표현으로 여겨진다.

토선土禪 함석태 씨야말로 모든 일을 샐 틈 없게 하는 이다. 소털을 쏟아서 제 구멍에 쏟는 이가 있다면 아마 이 함 씨라 할 것이다. 이가 모은 서화 골동 전부가 다 기기묘묘奇奇妙妙하고도 모두가 실적實的인 물건뿐이다. 이모저모로 보아도 좋은 물건뿐이다. 이런 점으로 보아 무호無號 이한복 씨 수장품守藏品은 함 씨가 유사할 것이 많이 있다. 요모조모로 이 기기묘묘하며 소품이면서도 대물거품大物巨品을 능가할 만한 ― 간단히 말하면 조선에서는 소물진품대왕이라.¹⁰

사학자 손진태가 1935년 8월 1일에 발간된 잡지 『삼천리』 제7권 제7호에 쓴 「문예文藝 — 민예수록民藝隨錄」에 "삼각정 함석태 씨가 민예품 중에도 특히 목공품을 수집하신다는 말을 위창(오세창) 선생으로부터 듣고 한 번 찾아갔으나 불행히 만나지 못했다"고 한 것을 보면 함석태의 고미술품 수집 취미는 당시 경성의 식자층 사이에서 익히 알려졌던 것으로 여겨진다.[11] 함석태는 고미술품 수집에 대한 몇 가지 일화를 갖고 있다. 이 일화들은 그의 고미술품에 대한 애착과 함께 당시의 시대상과 수집 방식 등의 일면을 알 수 있게 해준다.[12]

함석태는 금강산 연적金剛山硯滴을 지극히 아껴 꼭 싸가지고 다니다가 일본에 갈 때도 반드시 휴대하고 다녔다. 부산에서 연락선을 탈 때 일본 형사에 의해 추궁을 당했지만 여러 번 왕래하는 동안에 소문이 나서 금강산 연적만은 검사를 받지 않을 정도로 잘 알려지게 되었다.

어느 날 원남동 부근을 거닐던 함석태는 달구지에 실린 이삿짐 끝에 메어 달린 옛날 장롱을 보고 달구지가 들어가는 집을 끝까지 쫓아갔다. 그는 목공예에도 상당한 식견이 있었을 뿐 아니라 그 장을 골동을 넣어두는 장으로 쓸 심산이었다. 장롱의 주인이 쌀가게를 차리자 매일 꼭 한 되씩 쌀을 사던 함석태는 그를 미심쩍게 여기는 주인에게 자초지종을 얘기하고 그 장롱을 자기에게 달라고 하였다. 절대로 안 된다고 우기는 주인에게 미쓰코시백화점의 신식 양복장을 사다주고 얻어왔다.

이 밖에 서울 광화문 네거리 동북부에 있는 비각碑閣의 철제문도 함석태가 보관했었다. 원래 이름이 대한제국대황제보령망육순어극사십년칭경기념비각★

韓帝國大皇帝寶齡望六旬御極四十年稱慶紀念碑閣인 이 비는 대한제국의 대황제 곧 고종황제
의 연세가 육순을 바라보는 나이에 왕위에 오른 지 40년이 되는 경사를 기념해서
1902년(광무 6)에 세운 비인데, 이태준의 표현에 따르면 이 비각의 문짝을 "길을
넓히느라고 뜯어 경매할 제" 함석태가 경매로 낙찰받은 것으로 "진고개 부호가
거액으로 탐내왔으나 굳게 보관해온 것"이다.[13]

　　이처럼 열성스럽게 고미술품을 수집하던 함석태는 광복 직전 일제에 의
한 소개령에 의해 1944년 9월 또는 10월경 고미술품을 모두 추려 가지고 고향인
평안북도 영변으로 피신했다. 광복 이후 그는 맏손자 함완에게 황해도 해주에 들
러 먼저 월남하겠으니 뒤따라올 것을 부탁하고 부인과 딸을 데리고 먼저 길을 떠
났지만 이후의 소식은 알 수 없다. 그가 해주를 월남 루트로 택한 것은 배에 가족
과 고미술품을 함께 실어 월남하려 한 것으로 추정하기도 한다.[14]

최고의 감식안으로 고미술품을 모으다

　　함석태가 소장했던 고미술품의 수효를 정확히 알 수는 없지만 일제의 소
개령에 따라 고미술품을 "세 차나 싣고 왔다"는 손자 함각의 전언을 통해 대단
한 수효였음을 미루어 짐작할 수 있다. 또한 1935년 조선총독부에서 간행한『조
선고적도보』권 15「조선 시대 도자 편」에 함석태의 자기류 소장품의 일부가 실
려 있는데 나가타 에이조永田英三(22점), 마츠바라 준이치松原純一(21점), 다나카 아
키라田中明(18점)에 이어 그의 소장품이 15점으로 네 번째로 많이 수록된 것을 보
면 함석태가 당시 조선백자 수장가로서 손꼽히는 인물이었음을 확인할 수 있다.
『조선고적도보』권 15「조선 시대 도자 편」에 수록된 함석태의 소장품은〈표1〉과

고미술품을 사랑한 함석태, 그가 남긴 글 한 편

● 아래의 글은 함석태가 그의 나이 50세 때인 1939년에 쓴 글로 그의 고미술품, 특히 조선 도자기와 민속품 등에 대한 애정을 확인할 수 있다. 함석태는 특히 작은 물건에 집착했다. 그가 작은 공예품에 집착한 것은 일제강점기 당시 일본인에 비해 경제적으로 열세였던 우리나라 사람들은 큰 물건을 살 수 없었다는 시대적 정황과 함께 그의 성품이 오봉빈의 평처럼 "소털을 쏟아서 제 구멍에 쏟는 이"라 할 정도로 치밀했기 때문으로 여겨진다. 그의 글에서는 1930년대 당시 유행한 다도茶道에 대한 관심을 볼 수 있으며, 메이지유신, 유학, 주자학, 양명학 등을 중심으로 한일문화와 미술의 특징을 설명하는 대목은 흥미롭다. 공예미를 강조하고 조선 시대 미술에 비판적인 경향은 야나기 무네요시의 민예관과 상통하는 느낌을 준다.(일부 요약했다.)

* * *

대체 우리 인류의 고금변천古今變遷의 자취를 찾는 데 있어 문자기록이나 전설이나 문헌이 다 같이 좋은 역사가 아닌 바 아니지만 옛사람의 순진純眞이 낳은 공예미야말로 문자나 전설을 다 합한 종합예술이요 기천 년 후 우리의 실질적 역사이니 가령 삼국시대 이래 특히 신라의 금석 조각물이나 고려 시대 특히 도자기공예의 독특한 발달은 현대 과학지식으로도 믿지 못함은 물론이어니와 동시에 그 시대 인류의 문화 정도의 척도가 됨에 있어 사기史記나 경전에도 똑똑히 실려질 수 없을 미묘한 점까지라도 넉넉히 알아볼 수 있기로는 훨씬 더 귀중한 사실이다. 기천 년 전 사람의 손으로 빚어낸 솜씨를 기천 년 후 금인今人이 감상하고 어루만져 보는 것은 옛날과 시방이 손을 마주잡고 조상과 자손이 웃음을 나누는 듯이 특수한 감촉과 박력이 미치어 나는 것이니 호흡을 서로 바꾸고 진서震序를 서로 통하는 실감을 느끼며 통곡고인痛哭古人의 새 정을 자아냄도 여기서 지날 것이 없다.

예로부터 이른바와 같이 예술의 성가成家는 오랠수록 커지고 묻혀서도 없어지지 않는 진리로인가 조선 한 모퉁이 땅속에 묻혀 있던 몇 조각 고려자기가 멀리 세계적 문명을 자랑하는 구미인의 예술안藝術眼을 놀래게 할 줄이야 어찌 알았스리오. 그리하여 차금에 우리들도 주인의 자리를 찾아 우리의 자랑임을 외쳐보며 온고지신溫故知新의 역城을 찾으려는 인식을 갖게 되는 것은 못내 묵고 묵었던 새 기쁨이다. 줄잡아서 이조 초엽으로부터 중엽에 이르기까지만 하여도 조선의 독특한 맛을 가진 공예미술이 많았던 것이니 이를테면 예로부터 애다愛茶의 벽癖이 많은 다인茶人들 사이에 거의 생명과 같이 여기는 말다기抹茶器의 이도다완井戶茶碗으로 말하면 당시 우리 조선에서는 알지 못할 촌인村人의 무심히 빚어낸 일종의 민예품이었다. 이것이 한번 구안자具眼者의 눈에

들어 다계茶계의 명물로 뽑힌 뒤로는 다도의 왕좌를 점하여 온 지 이미 사백여 년의 긴 역사를 가졌을 뿐 아니라 지금에 와서도 더욱 다도의 풍의 성행함을 따라 수인粹人들의 취미성을 북돋고 소유욕을 자아내어 천금을 산진散盡하여 가며 얻기에 급급하여 마지아니한다.

이조도자기의 이러한 역사적 사실이 일반에 주지되지 못한 것은 이조에 와서 불연佛緣이 멀어짐에 따라 다풍茶風도 쇠퇴하였을 뿐 아니라 더구나 말다抹茶의 도는 원래 선미禪味와 소탈素脫함이 세정에 과합事合하여 일반으로 인식할 바 못 된 것이다. 이때는 유교의 여풍餘風으로 시주농월詩酒弄月이 성행하여 이조도자기 중에 특히 문방사우文房四友 주기제구酒器諸具나 기타 목공 죽물竹物 철공 석물 등 어느 것 할 것 없이 각기 특색을 한데 쓸어 잡아 말하면 어디까지나 친절 정교하고 충실 아담한 중에 일종의 형용하기 어렵고 포악捕握할 수 없는 맛이 있으니 이것이야말로 가르치지도 못하고 배울 수도 없는 이심전심의 수법이요 유구의 전통이다. 이조도자기가 특히 문인 다객茶客의 정취를 울리는 것도 이것 때문이니 그 정교한 편으로 보면 전문 도공의 역작이고 그 아치

雅致의 점으로 보면 무명 한사閒士의 수예手藝인 것 같은 이 두 극치를 서로 쓸어 잡아 한데 조화하여 고유한 개성미를 맞있게 표현한 솜씨를 보면 개개가 창작이고 이 시대의 특상特象임을 못내 자랑하지 아니할 수 없다.

같은 유교로 말하여도 저 메이지유신의 정신적 동기라든지 무사도의 정신이 왕학王學(왕양명의 양명학)의 실천실행주의知行合一의 힘이라고 식자 간에서 공인하는 바로서 본다면 주자학을 정통으로 한 우리 조선 유교는 '지즉행행즉지'知卽行行卽知(알게 된 즉 행하고 행한 즉 알게 된다)의 원리에 어그러짐이 이제 와서 천리千里의 차差로서 말할 바가 아니오 또 지知와 행行의 차별을 보더라도 '지이행난知易行難(아는 것은 쉽지만 행하는 것은 어렵다)'이라 하여 행이 되지 못할지가 아닌 줄을 모르고 가지假知(거짓 앎)를 숭상하고 실행을 게을리 한 결과 모든 공예나 회화나 유사유물有事有物 인사백반人事百般의 행위가 이로부터 뒷걸음한 것이어 주자학과 양명학의 양파 중에 어느 것이 유교의 정해正解이고 아닌 것은 천학淺學의 함부로 망평妄評할 바가 못 되므로 이만 붓을 던진다.

* 함석태, 「공예미」, 「문장」 제1권 제8호, 1939년 9월

◎ ◎ ◎

상허 이태준의 글 속에 등장한 토선 함석태

◎ ◎ ◎

● 인곡 배정국, 청정 이여성, 상허 이태준, 근원 김용준, 김기림 등 화가·미술평론가·작가 등 문화인들로 구성된 이른바 '호고好古일당'은 경기도 광주 분원分

院, 양수리를 답사한 후 각각 답사기를 남겼다. 「춘추」 제3권 제7호에 이여성은 「이조백자와 분원」을, 김기림은 「분원유기」分院遊記를 썼고, 이태준은 그 다음 호

1902년에 세워진
'대한제국대황제보령망육순어극사십년칭경기념비각'.
서울 광화문 네거리 동북부에 있다. 함석태는 이 비각의
철제문이 경매에 나오자 낙찰받아 보관했다. 소설가
이태준은 함석태에 관해 쓴 글에서 이 일을 언급하기도
했다.

인 『춘추』 제3권 제8호에 「도변야화」를 게재했다. 이태준의 글은 1930년대 문인, 화가 등의 고완풍조古玩風潮를 알 수 있게 해주는 내용이 많은데, 여기에서는 함석태에 대한 부분만을 발췌했다.

* * *

……토선 선생('토선'은 함석태의 호)께서는 일찍이 분원백자로 반상기를 한 벌 구하시고 여름철 입맛 고달플 때는 그것으로 상을 받으신다 하였다. 미각도 감각이려니 호고사好古士의 결벽이 아니려니와 음식을 장만하는 그 손부터도 자랑할 만한 솜씨라면 먹는 사람 이상으로 한번 품 높은 그릇에 담아 보고 싶을 것이 아닌가.

……한 서울 안에 제짝끼리 있으면서 떨어진 지 삼십 년을 그저 만나지 못하는 슬픈 짝들이 있다. 삼각정 토선 댁 철 문짝과 본정 삼목정 어느 부호의 집에 있는 만세문들이다. 워낙 광화문 네거리 동북부에 있는 비각의 정면 울타리요 문이었다. 길을 넓히느라고 뜯어 경매할 제 토선께서 그 문짝의 공예성의 우수함을 보고 철공소로 가 부서질 것을 구해

내인 것이었다. 그때는 하숙 시대라 문만도 파출소 뒤에다 여러 달을 두었다 하니 그 거창한 울타리며 석물들까지야 샀어도 거두지 못했을 것이다. 울타리와 석물은 어느 철공소로 갔었는데 그 철공소에 별장 문을 맞추러 왔던 진고개 부호가 그 울타리에 흥미를 가진 것이다. 돈이면 으레 될 줄 믿고 토선께 문짝까지 교섭이 왔으나 벽처에 있는 개인의 별장을 꾸미려는 것이라 그 물건에 대한 심경이 양편이 너무나 거리가 있었다. 여러 번 거액으로 탐내왔으나 토선은 굳게 문짝을 보관해온 것이요, 저쪽도 별장에는 단념하고 진고개 저의 집 울타리로 써버린 것이다.

이 어엿한 유서由緖(예로부터 전해 내려오는 까닭과 내력)가 있는 만세문이 어서 한자리에 어울려 제 모양대로 길이 보존되기를 누가 바라지 않으리오!

물건도 이렇듯 별리해후別離邂逅의 애락哀樂이 있다. 생각하면 세상 섭리란 묘연渺然할 따름이다.

* 이태준, 「도변야화」陶邊夜話, 『춘추』 제3권 제8호, 조선춘추사, 1942년 8월 / 『이태준』, 돌베개, 2003년 11월, 209~219쪽에서 재수록.

같다. 책에 수록된 순서를 따랐다.

함석태가 소장했던 조선백자들은 "특히 작은 물건을 좋아해서 (도자기로 만든) 바늘통이며 담배물부리 같은 것을 잔뜩 사 모았다"는 박병래의 평과 '소물진품대왕'이라는 오봉빈의 표현을 확인할 수 있게 해주는 작고도 모양이 독특한 자기들이 대부분이다. "소털을 쏟아서 제 구멍에 쏟는 이"라는 오봉빈의 평에서 볼 수 있듯이 그의 성품이 대단히 치밀하고 꼼꼼했기 때문에 작은 물건에 애착을 가진 듯도 하다.

번호 6346 〈백자투각연관대〉는 높이 5.3센티미터가 채 되지 않는 작은 담뱃대받침으로서 '작은 물건을 좋아한' 그의 골동 수집 취향을 확인할 수 있게 해준다. 번호 6615 〈청화백자진사회산악형연적〉은 북한의 국보로서 2006년 6월 국립중앙박물관에서 개최된 '북녘의 문화재' 전시회에 〈백자 금강산 연적〉이라는 이름으로 출품되었는데, 북한 도록류에서의 명칭은 〈진홍백자금강산모양연적〉이다. 이 연적이 함석태가 그토록 애지중지하던 '금강산 연적'으로 추정되는데, 험준한 봉우리를 첩첩이 만들고 계곡 곳곳에 사람과 동물, 정상에는 다층 누각집을 배치했고 화려한 채색안료를 사용하여 장식성을 한껏 발휘했다. 굵은 음각선을 새겨 바위산의 질감을 강조한 이 연적은 코발트와 구리 안료를 채색하여 청홍靑紅의 변화를 화려하게 강조했고, 굽에 '병오'丙午(1846)라는 간지干支가 있어 그 가치를 더욱 높여준다.[15]

이외에도 북한 문화재를 수록한 도록의 사진을 통해 함석태가 수장했던 것으로 추정되는 몇몇 작품을 찾아볼 수 있다. 번호 6624 〈청화백자진사회필세〉는 북한에서는 〈진홍백자금강산모양붓빨이〉로 부르는데 역시 금강산을 상징하여 만든 것으로 보이며 가운데에 우뚝 솟은 바위산을 중심으로 청화靑華와 진사辰砂로 채색된 다양한 모습의 산들을 배치하여 변화감을 주었다. 북한은 이 작품에

도판번호	작품명	크기
6310	백자양각매화문주전자白磁陽刻梅花文水注	높이 12cm
6313	백자양각십장생문탁잔白磁陽刻十長生文托盞	높이 6.7cm
6346	백자투각연관대白磁透刻煙管臺	높이 5.3cm
6396	청화백자산수문사발 染付山水文鉢	높이 16.6cm
6474	청화백자매화문연적染付梅花文水滴	높이 3cm
6493	청화백자합 染付盒	높이 4.9cm
6498	청화백자분수기染付粉水器	높이 2.3cm
6502	청화백자소병染付小瓶	높이 6cm
6505	청화백자소병	높이 8.6cm
6511	청화백자용형연적染付龍形水滴	높이 9.6cm
6542	청화백자운룡문접시染付雲龍文皿	높이 4cm
6565	청화백자박쥐문회접시染付蝙蝠文灰皿	높이 9cm
6566	청화백자산수문서판 染付山水文書版	길이 20cm
6615	청화백자진사회산악형연적染砂繪山岳形水滴	높이 18cm
6624	청화백자진사회필세染砂繪筆洗	높이 33cm

〈표1〉『조선고적도보』권 15 「조선 시대 도자 편」에 수록된 함석태의 소장품.

대해 "어느 모로 보나 당대의 '붓빨이'를 대표하는 걸작품의 하나"라고 해설했는데 그 말에 공감할 수 있게 하는 작품이다.[16]

이처럼 함석태는 도자기와 민속품을 주로 수집한 수장가이지만 그의 서화 소장품도 일제강점기 주요 수장가의 반열에 들 정도였음을 1930년대에 개최된 여러 전람회에 출품한 그의 소장품을 통해 짐작할 수 있다. 1930년 10월 17일에서 22일까지 6일간에 걸쳐 오봉빈의 조선미술관 주최로 동아일보사 3층 홀에서 개최된 제1회 조선고서화진장품전람회에 함석태는 "최북의 〈금강총도〉金剛總圖, 추사의 예서십폭병隷書十幅屛, 석파石坡 대원군大院君 난, 단원의 동물" 등 4점을

출품했다.[17] 또한 1932년 10월 1일에서 5일까지 5일간 역시 조선미술관 주최로 같은 장소에서 개최된 제2회 조선고서화진장품전람회에는 "단원 김홍도의 〈구룡폭〉九龍瀑, 소치 허련의 〈산거도〉山居圖, 북산 北山 김수철金秀哲의 선면매죽扇面梅竹" 등 3점을 출품했다.[18] 아울러 1934년 6월 22일부터 30일까지 9일간 동아일보 사 주최로 동아일보사 3층에서 열린 '조선중국명작고서화전람회'朝鮮中國名作古書畫 展覽會에는 장택상, 이병직, 김찬영, 김은호金殷鎬(1892~1979), 박창훈, 김영진金寧鎭, 김용진, 이한복 등 당대의 주요한 수장가들과 함께 출품을 했는데 이 전람회에 그가 출품한 작품 수는 모두 10인의 작품 20점이었다.

북한에서는 〈늙은 사자〉라고 불리는 김홍도의 〈노예흔기〉는 일어서려는 늙은 사자의 모습을 그린 것으로, 배경을 생략하고 그리려는 대상만을 포착해 그린 것은 김홍도의 풍속화에서 흔히 볼 수 있는 방식이다. 능숙한 솜씨로 붓의 강약과 먹의 농담을 조절하여 사자의 잠재된 운동감을 느끼게 하는 등 대가다운 솜씨를 발휘한 수작이다. 김홍도 특유의 활달한 붓놀림이 인상적이다. 근대의 화가이자 미술이론가인 근원近園 김용준 金瑢俊이 1948년에 간행한 『근원수필』에서 함석태 소장 최북의 〈금강산선면〉을 언급한 바 있는데,[19] 김용준이 언급한 작품이 조선중국명작고서화전람회에 함석태가 출품한 소장품이자 현재 평양의 조선미술박물관에서 소장하고 있는 〈금강전경선면〉으로 추정된다. 최북의 작품 가운데 부채에 그려진 금강산 그림은 오직 이 작품만 알려져 있는데, 작품 전반에서 최북 특유의 필치보다는 태점苔點(산이나 바위, 땅의 묘사나 나무줄기에 난 이끼를 나타낼 때 쓰는 작은 점)을 반복적으로 사용하는 등 다소 정형화된 느낌을 준다.

1932년 10월 조선미술관 주최로 열린 제1회 조선고서화진장품전람회에 함석태는 허련의 〈산거도〉를 출품했는데 이 작품은 평양 조선미술박물관에 소장되어 있는 〈산골 살이〉로 추정된다. 〈산거도〉의 다소 거친 듯한 붓질로 표현된

작가	작품명	출품 수
김명국	선인도仙人圖	1점
유덕장	묵죽	1점
정선	금강전경액金剛全景額	1점
	호계삼소虎溪三笑	1점
심사정	매도梅圖	1점
	묵련	1점
김홍도	화조대폭花鳥對幅	2점
	구룡폭	1점
	노예흔기老猊掀夔	1점
권돈인	묵란, 완당제발阮堂提跋	1점
김정희	행서칠언대련行書七言對聯	2점
	적고당예액積古堂隸額	1점
	부용추수비린거액芙蓉秋水比鄰居額	1점
	묵란	1점
최북	금강전경선면	1점
김수철	화훼대폭花卉對幅	2점
대원군	묵란대폭墨蘭對幅	2점

〈표2〉 조선중국명작고서화전람회에 출품한 함석태의 소장품.

나지막한 산들과 스산한 느낌의 피마준, 산 정상 언저리의 태점, 울타리 주변의 직선으로 올라온 침엽수 표현 등은 허련의 그림에서 자주 볼 수 있다. 화제는 "신해년(1851) 가을 수헌 선생님 보아주십시오. 소치 올림(辛亥秋 睡軒先生 正鑒 小癡宗下)"로 되어 있는데, 커다란 두 그루 소나무 밑의 초가에서 화병을 들고 오는 동자를 바라보는 인물이 제목 그대로 산속에서 은거하며 사는 수헌 선생으로 여겨진다. 허련의 그림은 대체로 까슬하고 소방疎放한 필치로 된 것이 많은데 〈산거도〉는 문중의 어른께 드리는 그림이어서인지 붓놀림이 단정하다.

번호	작가 및 작품명	북한의 작품명	크기	북한 도록의 출처
1	백자양각십장생문탁잔	백자십장생 돋을무늬 잔과 잔대	잔 높이 3.5cm, 잔대 너비 14cm	『도보』 15권, 도판번호 6313 『도자기』, 도판번호 66
2	백자투각연관대	백자뚫음무늬 담뱃대받침	높이 5.1cm	『도보』 15권, 도판번호 6346 『도자기』, 도판번호 92
3	청화백자진사회산악형연적	진홍백자 금강산모양연적,	높이 16.8cm	『도보』 15권, 도판번호 6615 『도자기』, 도판번호 308 『북녘』, 도판번호 63
4	청화백자진사회필세	진홍백자 금강산모양붓빨이	직경 20cm	『도보』 15권, 도판번호 6624 『도자기』, 도판번호 311
5	김홍도, 노예흔기	늙은 사자	25.4×30.8cm	『회화』, 도판번호 235
6	김홍도, 구룡폭	구룡폭	29×428cm	『회화』, 도판번호 120 『조선』, 84쪽
7	최북, 금강전경선면	금강총도金剛摠圖	26×72cm	『조선』, 82쪽
8	허련, 산거도	산골 살이	34.5×76cm	『회화』, 도판번호 43 『조선』, 32쪽

〈표3〉 현재 북한에 있는 함석태의 소장품 가운데 사진으로 확인할 수 있는 작품.[20]

1938년 11월 8일에서 12일까지 오봉빈의 조선미술관이 주최하고 매일
신보사 후원으로 경성부민관에서 열린 대규모 서화 전람회 조선명보전람회
에 함석태는 6점의 작품을 출품했다. 그 가운데 최북, 권돈인, 김수철의 작품은
1934년의 조선중국명작고서화전람회에 출품된 것과 같은 작품으로 추정된다.[21]
정리하자면 함석태가 소장했던 고미술품 가운데 북한 문화재를 수록한 도록의
사진을 통해 그 존재를 확인할 수 있는 작품은 〈표3〉에 있는 것처럼 8점이다.

비극적 운명을 맞은 수장품들

함석태는 우리나라 최초의 치과의사라는 명예로운 기록 외에 소물진품대왕이

함석태는 특히 작은 물건들을
좋아해서 오봉빈은 그를 가리켜
소물진품대왕이라고 불렀다. 이러한
표현을 확인할 수 있게 해주는 작고도
모양이 독특한 자기들을 함석태는 주로
소장하고 있었다. 한편 그는 일제강점기
주요 서화 수장가의 반열에 들 정도로
훌륭한 서화 작품을 많이 소장하고
있었다.

1 〈백자투각연관대〉. 일명
'백자뚫음무늬담뱃대받침'으로 불리기도
한다. 높이 5.1센티미터로 북한에 있는
물건이다.
2 〈청화백자진사회산악형연적〉. 북한의
국보로 지정된 것으로
〈백자 금강산 연적〉 또는
〈진홍백자금강산모양연적〉이라고도
한다. 높이 17센티미터로 평양
조선미술박물관 소장품이다.
3 〈청화백자진사회필세〉. 북한에서는
〈진홍백자금강산모양붓빨이〉라고 한다.
직경 20센티미터의 크기로 역시 북한에
있는 물건이다.
4~5 1934년 6월 22일자 『동아일보』에
실린 조선중국명작 고서화전람회 관련
사고와 출품 목록 중 함석태 부분이다.
6 김홍도의 〈노예흔기〉. 〈늙은
사자〉라고도 하며 지금은 북한에
있다. 크기는 세로 25.4센티미터, 가로
30.8센티미터.
7 최북의 작품으로 전하는 〈금강총도〉.
평양 조선미술박물관에 소장된
작품으로 크기는 세로 26센티미터, 가로
72센티미터.

5

6

7

라는 평을 들을 정도로 많은 고미술품을 소장한 일제강점기 굴지의 고미술품 수장가 가운데 한 사람이었다. 일제강점기 말인 1944년 9월 또는 10월경 함석태는 일제의 소개령에 따라 자신의 소장품을 모두 세 대의 차에 나눠 싣고 고향인 평안북도 영변으로 가서 해방을 맞이했다. 그 후 황해도 해주를 거쳐 월남하려다 실패한 이후 함석태의 소식은 알 수 없다. 아마도 해주에서 배를 이용하여 고미술품을 가져오려다 실패한 듯하다. 이들 가운데 사진으로나마 전해지는 것은 『조선고적도보』 권 15 「조선 시대 도자 편」의 15점, 『조선명보전람회도록』과 평양 조선미술박물관 소장 9점인데, 중복된 것을 제외하면 도자기 15점, 회화 4점에 불과하다. 근현대 격동의 시기를 거치면서 많은 수장가들의 소장품들이 그 소재조차 알 수 없게 된 경우가 많은데 함석태의 소장품 역시 비극적인 운명을 맞게 된 것이다.

얼마 되지는 않지만 현재 전해오는 그의 소장품만으로도 함석태의 뛰어난 감식안·심미안은 충분히 느낄 수 있으며, 특히 소품, 진기한 모양의 고미술품에 매료되었던 그의 성향과 기질을 확인할 수 있다. 함석태야말로 경제적 타산에 아랑곳하지 않고 "정혼精魂을 기울여" 고미술품을 수집한 수장가의 한 사람으로 꼽을 수 있을 듯하다.

【 살아남느냐 사라지느냐, 주인 따라 정해지는 수장품의 운명 】

골동가에서는 '골동이란 바람기 있는 기생 같은 것'이라는 말을 쓰곤 한다. 골동이란 태생적으로 돈에 휘둘리기에 머무를 곳을 알기 힘들다는 의미인데, 골동의 운명은 결국 어떤 주인을 만나느냐에 따라 결정된다는 정도로 이해하면 될 듯하다. 우리나라 근대의 고미술품 역시 어떤 주인을 만나느냐에 따라 그 운명은 현격하게 차이가 났다.

오세창, 박병래, 전형필 등에게 수집된 고미술품은 전혀 밖으로 나오지 않거나 나오더라도 일정한 품위를 유지할 수 있는 곳에 양도되는 경우가 많았다. 이에 반하여 가장 경제적 이득을 볼 수 있는 시점에 대규모 경매회를 열어 성공적으로 '처리'한 박창훈과 이병직의 고미술품들은 전형필 등이 구입한 일부를 제외하면 그 소재를 파악하기 어렵다.

가장 비극적인 운명을 당한 고미술품은 함석태와 장택상의 물건을 꼽을 수 있다. 함석태가 그토록 애지중지하며 모은 고미술품들은 일제강점기 소개령에 따라 그의 고향인 평안북도 영변으로 피난했다가 북한 공산 정권 수립 이후 월남을 시도하던 중 붙잡혀 전량 몰수된 것으로 보인다. 장택상의 경우는 6·25전쟁으로 인해 그의 별장이 파괴될 때 같은 운명을 맞이했다. 김찬영과 손재형의 소장품은 여러 이유들로 조금씩 흩어지다 결국 흔적마저 찾아보기 힘들게 되었다. 다만 손재형이 경성제국대학 교수를 지낸 후지쓰카 지카시에게서 인수한 김정희의 〈세한도〉가 개성상인 손세기에게 전해졌다가 다시 그 후손에게 전해진 것은 매우 다행스럽다.

1 소전 손재형의 1971년 모습. 당시 그의 나이는 69세였다.
2 경성제국대학 교수를 지낸 후지쓰카 지카시.

최고의 미술품을 모은
조선판 수장가 '살롱'의 주인장, 장택상

친일파 부호의 아들로 태어나 국무총리까지

'난세의 정치인', '천재적 능변가', '정치의 곡예사', '권력의 도화사道化師', '기고만장의 기염아氣焰兒', '술수의 화신'……

　　근현대 한국정치사의 거물 창랑滄浪 장택상을 지칭하는 단어는 이처럼 다채롭다. 친일파 대부호의 아들로 태어나 최고의 교육을 받은 그는 광복 이후 수도경찰청장, 장관, 국회의원을 거쳐 국무총리까지 올랐다가 말년에는 야당 지도자가 되는 등 파란만장한 일생을 보냈다.

　　장택상은 1893년 10월 22일 경상북도 칠곡군 북삼면 오태동에서 아버지 인동仁同 장 씨 승원承遠과 어머니 풍양豊壤 조 씨 사이의 셋째아들로 태어났다. 그가 태어난 오태는 한말에는 인동군 북삼면이었고, 1914년에는 칠곡군 북삼면에 속했다. 인동 장 씨 남산파의 일부가 대대로 살던 곳으로 인동 장 씨들은 영남학파의 전통 위에서 특히 선조 때의 장현광張顯光의 학문을 추앙했다.

장택상의 아버지 장승원에 대해 조선 말기의 우국지사 매천梅泉 황현黃玹 (1855~1910)은 『매천야록』梅泉野錄에서 "장승원은 판서 장석룡張錫龍의 아들로 부자가 악행을 좋아하여 가는 곳마다 장물贓物을 탐하였으므로 그들의 가산은 수만 냥이나 되었다"고 신랄하게 평가했다.[1] 장승원은 1885년 문과에 급제한 후 홍문관 교리·사헌부 장령·청송 군수·경상북도 관찰사 등을 지냈는데, 청송 군수로 재직할 당시 농민들이 여러 차례 고발할 정도로 탐관오리였다. 관직에서 퇴임한 후 향리인 오태에서 살던 장승원은 1917년 박상진朴尙鎭 등 대한광복회 단원들에게 피살되었다. 대한광복회는 의병 출신이 중심이 되어 무장독립운동을 지향하고 이를 준비하기 위해 군자금 모집 활동을 했지만 자산가들의 비협조로 군자금 모집 활동이 잘 이루어지지 않자 그들에게 경각심을 주기 위해 대자본가 한 명을 암살하기로 했는데 그 대상이 바로 장승원이었다.[2]

장승원의 세 아들 장길상張吉相, 장직상張稷相, 장택상은 모두 긍정적 측면에서든 부정적 측면에서든 우리 근현대사에서 중요한 인물이 되었다. 맏아들 장길상과 둘째아들 장직상은 장승원 사망 이후 그 근거지를 대구로 옮겨 지주자본을 근대적인 금융자본 및 산업자본으로 전환했고, 부르주아 민족운동과 친일 활동을 넘나들며 교육운동과 경제활동을 적극적으로 행했다. 칠곡 장 씨 형제가 이처럼 대구로 이주한 것은 고향에 안주하다가는 아버지처럼 변을 당할 염려도 있었고, 또 그곳에서는 자신들의 자본을 더 이상 성장시킬 수 없으리라 판단했던 것 같다. 장길상과 장직상은 1920년 1월 대구에서 경일은행慶一銀行을 설립하여 두취에 장길상, 취체역(이사)에는 장직상이 앉았으나 실질적인 경영은 장직상이 주도했다. 장길상은 1911년 조선총독부 기관지 『매일신보』에서 꼽은 전국 50만 원 이상 자산가에 꼽히는 대자산가였으나 소작인들에게는 가혹한 수탈을 일삼아 지탄을 받는 악덕지주였다. 장길상은 소작인들에게 가혹한 소작료를 물리

다 인심을 잃어 대구를 떠나 서울로 이주해야 했다.³ 장직상은 1927년에는 대구상의大邱商議 회두會頭(회장), 1930년에는 조선총독부 중추원 참의에까지 오르는 등 출세 가도를 달려 '경북 지방 최고의 친일 부호'로 이름을 날렸다.

장승원의 셋째 아들 장택상은 가문의 재력에 힘입어 최고 수준의 교육을 받았다. 그의 연보적 생애는 다음과 같다.⁴ 13세까지 한문을 수학하던 장택상은 14세(1906)에 상경하여 우남학회零南學會에서 경영하는 소학교에서 신학문을 배웠고, 15세 때 일본으로 유학, 16세인 1908년에 와세다대학에 입학하여 김성수, 송진우 등과 교유를 했다. 19세에 상하이, 블라디보스토크, 독일을 거쳐 영국으로 유학하여 21세인 1913년에 에든버러대학 경제학과에 입학했다. 1917년에 부친이 살해된 후 미국으로 가서 이승만·조병옥 등과 만나고, 김규식·이관용 등과 함께 임시정부 구미위원으로 활동했다. 1929년 봄, 그의 나이 29세에 귀국한 후 경일은행 상무 등을 지내다 1933년 41세에 경성 수표동 91-1번지로 이사했다. 경성 한복판에 위치한 그의 수표동 집은 1930년대의 고미술품 수장가들과 주요 인사들의 중요한 모임 장소가 되었다. 46세 때인 1938년에 청구구락부靑丘俱樂部 사건으로 투옥되었던 장택상은 해방 이후 한국민주당 결성에 참여했고, 경기도 경찰부장, 수도경찰청장, 초대 외무부 장관, 국회의원, 제3대 국무총리 등을 역임했다. 이후에는 야당 지도자로 활동하기도 했던 그는 1969년 8월 세상을 떠났다. 국민장으로 장례를 치른 뒤 지금은 동작동 국립서울현충원 국가유공자 묘역에 안장되어 있다.

장택상이 재기 발랄하고 정치 수완이 능란했음은 잘 알려진 사실인데, 희대의 풍운아답게 풍류와 예술을 즐겼고, 자신의 애정 행각을 여러 차례 활자화하기도 했다. 여성 편력은 장 씨 집안의 공통적인 경향이었나보다.⁵ 1920년대 '3대 연애사건' 중 첫 번째로 꼽히는 등 당시 사회에 엄청난 반향을 일으킨 '장병

장택상은 근현대 한국 정치사의 거물이다. 경상북도 칠곡 친일파 부호의 아들로 태어나 가문의 재력에
힘입어 일본, 영국 등에서 최고 수준의 교육을 받았다. 해방 이후 주요 관직을 역임하다 국무총리의
자리에까지 오른 그는 노골적인 친일을 하지는 않았지만 독립운동가들에 대해 그다지 호의적이지도 않았다.

1 '난세의 정치인', '정치의 곡예사' 등으로 불리는 장택상.
2 국무총리 당시 연설하는 장택상의 모습.
3 장택상의 회갑연 사진. 뒤쪽 병풍은 '곽분양행락도'郭汾陽行樂圖이다. 곽분양은 당나라 때 분양왕에
봉해진 명장 곽자의로서 인간이 누릴 수 있는 복을 모두 이룬 인물이다. 부, 명예, 권력을 모두 가졌던
장택상의 회갑연에 어울리는 그림으로 여겨진다. 병풍 위의 사진은 그의 에든버러 유학 시절의 모습이다.

천과 평양기생 강명화의 정사情死 사건'의 주인공 장병천은 그의 큰형 장길상의 외아들이었다.[6]

아버지 장승원의 비참한 죽음을 목격했기 때문인지 장 씨 형제들은 임시정부에 자금을 지원하기도 하고 신간회에 참여하기도 했지만, 결국 아버지와 다르지 않은 길을 걸었다. 장길상은 악덕지주로, 장직상은 조선인으로서는 가장 높은 출세라 할 수 있는 중추원 참의를 지냈다. 장택상은 그의 아버지나 형제들처럼 노골적인 친일을 하지는 않았지만 뚜렷한 독립운동을 하지도 않았다. 다만, 그가 독립운동가들에 대해 호의를 갖고 있지 않았음은 수도경찰청장 임명 축하연회 등에서의 일화로 알 수 있다.[7]

고미술품 수장가들의 사교의 장, 장택상 살롱

장택상이 고미술품을 완상하고 많이 수집한 것은 영국 유학 당시 영국인들의 고미술품에 대한 높은 인식을 직접 경험한 것에서 크게 영향을 받은 듯하다. 그가 "로맨스는 인생이요, 인생은 로맨스다"라는 말을 자신의 지론으로 삼을 정도로 풍부한 감성을 지닌 것 역시 하나의 이유로 볼 수 있다. 그러한 성향을 보여주듯 장택상은 고미술품 수집가로도 이름이 나 있었지만 국악 애호가이기도 했고, 일용장식품도 특이하고 진귀한 것만을 가졌다고 한다.[8] 장택상이 고미술품을 본격적으로 수집하고 감상하기 시작한 것은 대략 그의 나이 29세 때인 1921년 영국에서 귀국한 이후로 추정된다. 당시 장택상과 더불어 활발히 고미술품을 수집한 인물로는 김성수, 김찬영, 이병직, 백인제, 박창훈 등이 꼽힌다.[9]

장택상은 1933년 그의 나이 41세에 대구에서 경성의 수표동으로 이사했

다. 당대의 부호로 탁월한 국제 감각, 능란한 외교력, 뛰어난 감상안을 갖춘 데다 경성 한복판에 위치한 장택상의 집은 곧 호사가들의 일종의 공동 회합 장소가 되었고, 고미술품을 중심으로 한 '사교의 장'이자 '대화와 토론의 장' 역할을 했다. 일제강점기 민족사회의 주요 정치가, 경제인, 서화가, 교육자, 언론인 등이 매일같이 모여 미술품을 품평하고 향유한 사실은 다른 예를 찾아보기 힘들다. 이처럼 장택상의 수표교 자택은 미술품의 향유에 관한 한 18세기 프랑스 문화사에 등장하는 '살롱'과 같은 역할을 했다는 점에서 '장택상 살롱'이라 이름 지을 수 있을 듯하다. 당시 장택상의 사랑방에 모이던 고미술품 수집가들은 초대 내무부 장관을 지낸 윤치영, 치과의사 함석태, 한성은행 두취를 지낸 한상룡의 동생인 도자·서화수집가 한상억, 서화가 이한복, 배화여중 교장을 지낸 이만규, 화가 도상봉, 손재형, 이여성, 의사 박병래 등이었다.[10] 이들 외에 김성수, 유억겸俞億兼, 조병옥趙炳玉, 구자옥具滋玉, 변영로卞榮魯, 이관구李寬求 등의 정치가, 사회운동가, 언론인 등도 자주 출입했다. 장택상은 1930년대 초, 곧 그의 40대 초중반에는 대개 자택에서 은거하며 골동 수집과 감상 등으로 소일을 한 셈인데, 그의 고미술품 감상과 수집 활동은 만년까지 계속되었다.

일제강점기 당시 우리나라 수장가들은 일본인들과 재력면에서 워낙 차이가 나 값비싼 물건은 살 엄두를 내지 못했다. 그런데 장택상과 전형필은 일본인에 맞서 귀한 물건을 많이 수장했다. 두 사람은 주로 거간을 통해 물건을 구입했다. 전형필은 일본인 골동상 온고당 주인 신보 기조를 통해 경성미술구락부 경매에서 서화 및 도자 등을 구입했고, 한남서림 이순황 등을 통해 고서와 서화 및 골동품 등 문화재를 구입했다.[11] 장택상의 집을 출입하던 거간으로는 '호랑이'라는 별명의 고급 거간으로서 특히 서화 감식에 뛰어났다고 전하는 유용식劉用植이 우선으로 꼽히며 김수명金壽命, 지순택池順鐸 등도 출입했다.[12]

선봉사지 칠층석탑, 전체 높이 227.6센티미터. 장택상은 이 탑을 서울 영등포구 신길동 자택에 옮겼다가 1964년 미국 알링턴 국립묘지의 고 케네디 대통령 묘소 옆에 기증하겠다는 제의를 했다. 그 후 이 탑은 장택상의 딸이 사는 하와이로 옮겨졌다.

고미술품 애호가들과 고미술상들은 장택상의 고미술품 감식안을 높이 평가하면서도 또한 그의 장사 수완이 보통이 아니었음을 증언했다. 박병래는 "장택상은 좋은 물건을 많이 가지고 있었거니와 골동품을 사고파는 데도 임기응변의 기지를 보였"으며 "돈속에도 아주 밝은 수집가"로 평한 바 있다. 예를 들어 좋은 물건을 많이 샀지만 5~6점을 사면 그것을 친구에게 소개하고 그중에서 1~2점을 사례로 받기도 했고, 상인에게도 맞돈을 주지 않고 물건과 바꾸는 일도 있었는데 그럴 경우 대개 상인들이 손해보는 경우가 많았다고 전한다.[13] 젊은 시절 거간으로 활동한 바 있는 도예가 지순택은 장택상이 "귀하면서도 화려하고, 맛이 있고 재미있는 것을 좋아했다"고 평한 바 있으며, 역시 거간이었던 변윤식邊潤植은 장택상이 "우선 가짜라 말해놓고 값을 깎아"내렸다고 한다.[14] 그리고 장택상은 "거만한 면이 있었고 남들이 굽신거리기를 바라는" 행태를 보였다고 한다.[15]

1964년 1월에 장택상은 미국 버지니아 주의 알링턴 국립묘지에 있는 고케네디 대통령 묘소 옆으로 자기가 소유하고 있는 석탑 1기를 보내겠다고 제의했다. 이 석탑은 경상북도 칠곡 금오산 선봉사지儒鳳寺址에 다른 석물들과 함께 뒹굴고 있던 것을 모아서 서울로 올려 보낸 것인데, 1932년 안양 별장으로 이건했다가 1962~1963년에 영등포구 신길동 장택상의 집에 옮겨졌다고 한다. 신길동에 있던 이 석탑은 1965~1966년에 장택상의 딸이 사는 하와이로 건너간 것으로 전해진다.[16] 석탑이 해외로 유출된 것은 애석한 일이나 이런 형태로나마 수습(?)된 것도 어쩌면 장택상의 고미술품 애호에 따른 것이 아닐까 싶다.

골동 거간들의 영악한 상술

● 백자 수집가로 유명한 박병래의 책 『도자여적』의 「골동 거간의 상술」을 보면 당시 골동계에서 활동한 거간들의 영악한 상술이 눈에 보이듯 실감난다.

* * *

가이다시頁出(골동을 사러 다니는 사람)와는 달리 거간이나 좌상坐商(한곳에 가게를 내고 하는 장사)은 다시 고등상술을 쓰는 경우가 있다. 내가 어떤 거간에게 항아리를 산 일이 있었다. 그 항아리는 원래 밑받침이 있는 것이어서 항아리만 사면 절름발이를 가진 것이나 다름없었다. 며칠 후에 그 사람이 다시 나타나 밑받침대를 주고 터무니없는 값을 받아갔다.

하여간 이런 일도 흔히 있는데 주전자 같은 것이 좋은 대상이 될 수 있다. 가령 고려청자 주전자와 같은 경우 뚜껑이 없으면 제 값은커녕 반값도 못 받게 된다. 어느 호사가에게 거간이 뚜껑 없는 주전자를 들고 갔다고 하자. 물건은 몹시 탐내면서도 뚜껑이 없어 망설이다가 거간이 나중에 뚜껑을 구해주기로 하고 값의 절반도 안 주고 호사가는 사게 된다. 산 사람은 몇 달이 지나는 동안 눈이 빠져라고 거간을 기다려도 통 소식이 없어 좌불안석이다.

어느 날 헐레벌떡 뛰어들어온 거간이 그동안 얼씬도 안 한 변명을 늘어놓기도 전에 아무개가 모아놓은 물건들 가운데 "꼭 먼저 번에 사신 주전자 뚜껑이 있습니다" 하고 다짜고짜 일러바친다. 그동안의 경

위야 물을 것도 없이 주전자 뚜껑이 있다는 바람에 귀가 번쩍 뜨인 호사가는 이러저러한 얘기를 묻게 된다.

그도 짐작이 가는 것이 아무개란 바로 괴상하면서도 잡동사니 같은 물건을 마구 긁어모아서 주전자 뚜껑이며 잔대며 제짝이 맞지 않는 것을 많이 가지고 있다는 까닭이다.

그러나 그것에 눈독을 들여 빼내오려면 그것은 참으로 문제다. 그 사람과 자기와는 교분도 없으려니와 특정한 품목을 일부러 달라는 데야 헐값에 내놓기는커녕 몇십 배를 얹을 것이 분명하기 때문이다. 그래서 거간이 부르는 대로 울며 겨자 먹기로 주전자 동체 값의 몇 배를 주고 뚜껑을 얻게 된다. 물론 거간이야 그 주전자를 팔 때 미리 자기 집에 숨겨 두었던 뚜껑을 갖다주는 것이다. 모두가 그랬다는 것이 아니지만 실상 이런 일이 비일비재했다.

양으로나 질로나 최고의 수장품

장택상 수장품의 전모를 알 수는 없으나 일제강점기 신문과 잡지 등의 간행물과 도록류를 통해 그 편린이나마 볼 수 있다. 1937년 3월에 발간된 『조광』 3월호의 특집 「진품수집가비장실역방기」珍品蒐集家秘藏室歷訪記에 당시 유명한 조선인 고미술 수장가 한상억, 장택상, 이한복, 이병직, 황오黃澳 등 다섯 명을 찾아 인터뷰한 기사가 실렸다.

"도자기 수집의 권위"로 소개된 장택상은 "선생의 가지신 자기는 몇 점이나 됩니까?"라는 기자의 질문에 "네 한 천여 점 됩니다. 그중에 쓸 만한 것은 삼백여 점밖에 되지 않습니다"라고 답했다. 이 인터뷰 중 장택상은 우리나라 사람들의 문화재 인식이 박약하고 우리 물건을 홀대하는 행태에 통탄해 마지않았다. "그러면 이런 물건을 어디에서 사십니까?" 하고 기자가 묻자, "모두 역수입이지요. 조선 물건이지만은 모두 일본 내지인의 손을 통하여 사게 됩니다. 경성만 하여두 이런 도자기로 생활하는 일본 내지 사람이 오륙백 명이나 되고 그 판매가격이 칠팔십만어치나 됩니다. 전 조선을 치면 아마 일천만 원 이상이 될 것입니다……"[17]라고 하여 당시의 고미술 시장에 대한 소중한 증언을 했다. 1930년대 당시 경성이 거의 매월 교환회 및 경매회가 열리던 고미술품 거래의 호황기였다는 점에서 장택상의 증언은 우리나라 근대의 미술 시장 및 고미술품 유통과 거래에 대한 생생한 증언이라 할 만하다.

1935년 당시 등록된 경성의 고물·골동상은 180개인데, 이들이 모두 서화·골동류를 전문으로 취급하지는 않았을 것이다.[18] 당시 경성에서 '문화재 수집가들이 출입할 만한' 고미술상은 대략 20여 개 내외의 점포로 추정되는데, 이러한 현실에서 경성에서 (조선) 도자기 매매로 생활하는 일본인의 수가

500~600명이라는 장택상의 언급은 놀랍다.[19] 이는 오로지 조선 도자기 매매로만 생활한 일본인을 의미한다기보다는 도자기를 매매하기도 하는 상인들을 포함한 광의의 의미가 아닐까 싶다.

일제강점기에 발행되었던 도록류에 장택상이 수장했던 글씨와 그림으로 소개된 작품을 작자의 시대순으로 소개하면 〈표1〉과 같다.

작가	작품명	수록 도록
심사정	농필창간 弄筆窓間	『조선명보전람회도록』
최북	지두산수 指頭山水	『조선명보전람회도록』
김정희	묵란	『부내모씨애장품입찰 및 매립목록』 府內某氏愛藏品入札並ニ賣立目錄, 『조선명보전람회도록』
	모질도 耄耋圖	『조선명보전람회도록』
	행서	『조선명보전람회도록』
	좌선문 坐禪文	『조선명보전람회도록』
이하응 李昰應	예서	『조선명보전람회도록』, 『부내모씨애장품입찰 및 매립목록』
전기	하한도 夏寒圖	『조선명보전람회도록』, 『부내모씨애장품입찰 및 매립목록』
장승업	한산추성도 寒山秋聲圖	『조선고적도보』 권14 「조선 시대 회화 편」

〈표1〉 일제강점기 발행 도록에 소개된 장택상의 소장품.

『조선고적도보』 권14는 조선총독부에서 1934년에 발행했고, 『조선명보전람회도록』은 조선미술관이 주최하고 매일신보사가 후원한 전람회 당시 발간한 것으로 이 전람회는 1938년 11월 8일부터 12일까지 경성부민관에서 개최되었다. 『부내모씨애장품입찰 및 매립목록』은 1941년 9월 27일과 28일 이틀간 경성미술구락부에서 개최한 경매회를 위해 발간한 도록이다.[20]

이 밖에도 장택상이 수장한 고서화는 1934년 6월 22일부터 30일까지 9

〈조선〉

작가	작품명	출품 수
금헌琴軒 김뉴金紐	한산사도	1점
서산대사西山大師	행서절구行書絶句	1점
혜원 신윤복	오□도 五□圖	1점
겸재 정선	경성팔경도京城八景圖 8폭 중병中屛	1점
호생관 최북	선면산수 扇面山水	1점
	어□만귀도漁□晚歸圖	1점
	초선도蕉仙圖	1점
고송유수관도인 이인문	총석정도叢石亭圖	1점
만향재晚香齋 정홍래鄭弘來	산군도山君圖	1점
황산黃山 김유근金逌根	행서대구行書對句	1점
완당 김정희	예서대련 좌서左書	1점
	행서대련 장강만리長江萬里	2점
	행서대련	2점
	행서대련	2점
	동파입극도東坡笠屐圖	1점
	모질도耄耋圖, 제주행중작濟州行中作, 운미구장芸楣舊藏	1점
	미법산수□도米法山水□圖	1점
	석란□도石蘭□圖	1점
	전액해린서실篆額海鄰書室	1점
	예액다□서실隸額茶□書室	1점
대원군 이하응	묵란이폭병墨蘭二幅屛	1점
소치 허련	동파입극도東坡笠屐圖, 이재제발彝齋題跋	1점
	부춘산도대폭富春山圖大幅	2점
고람 전기	담채산수淡彩山水	1점
춘방春舫 김영金瑛	담채전가도淡彩田家圖, 심전구장心田舊藏	1점
운미芸楣 민영익	묵란墨蘭, 오창석□吳昌碩□ 작영□□作英□□	1점
심전 안중식	추림책장도秋林策杖圖	1점
겸재 정선	단발령망금강斷髮嶺望金剛	1점

〈중국〉

작가	작품명	출품수
해악海岳 미불米芾	행서첩行書帖 쾌설당본快雪堂本, 완당제발阮堂題跋	1점
주지번朱之蕃	소해小楷	1점
양명陽明 왕수인王守仁	행서소폭行書小幅	1점
형산衡山 문징명文徵明	극세산수횡권極細山水橫卷	1점
향광香光 동기창董其昌	춘경첩春景帖, □이조내부장□頤朝內部藏, 역매운미양선생구장亦梅芸楣兩先生舊藏	1점
유황상劉黃裳	행서횡피백상루시行書橫披百詳樓詩, 임진역명조동원군비□주사 壬辰役明朝東援軍備□主事	1점
석곡石谷 왕휘王翬	사계도첩四季圖帖, 자하제영紫霞題詠, 고동구장古東舊藏	1점
농공聾公 고옹高邕	해서대련, 원정구장園丁舊藏	2점
몽려夢廬 주칭朱偁	화훼대폭花卉對幅, 원정구장	2점
추언秋言 왕례王禮	창포수석菖蒲壽石, 미방구장米舫舊藏	1점
보호甫湖 양백윤楊伯潤	사시지경四時之景, 원정구장	4점
숙평叔平 요용보姚鎔葆	천심죽재도千尋竹齋圖, 원정구장	1점
묵경墨耕 예보전倪保田	영모대폭翎毛對幅, 원정구장	2점
소백少白 주당周棠	태호석太湖石	1점
	석죽石竹 석죽란대폭石竹蘭對幅	2점
부려缶廬 오창석嗚昌碩	척촉躑躅, 원정구장	1점
	매석梅石, 원정구장	1점
	목련木蓮, 원정구장	1점
	전련篆聯, 원정구장	1점
	종정문鐘鼎文, 원정구장	1점
	행서횡피行書橫披	1점
	비파도枇杷圖	1점
작영作英 포화浦華	해서楷書 누실명횡피陋室銘橫披, 원정구장	1점
설암雪庵 나반우羅飯牛	하산청우도夏山晴雨圖, 옹담계 권이재權彝齋, 양선생구장兩先生舊藏	1점
판교板橋 정섭鄭燮	난죽쌍폭蘭竹雙幅, 평안관平安館, 섭지선葉志詵, 김경산金慶山, 양선생구장	2점
	행서	1점
석암石庵 유용劉墉	행서칠언대련行書七言對聯, 이재구장彝齋舊藏	2점

담계覃溪 옹방강翁方綱	행서오언대련行書五言對聯, 추사구장秋史舊藏	2점	
	구양문충공상歐陽文忠公像, 옹방강부자□翁方綱父子□, 증김추사贈金秋史	2점	
	예액정벽□隸額貞碧□, 서증유최관書贈柳最寬	1점	
담계 옹방강 이외삼십팔인以外三十八人	적수□작 積水□作, 서애생일도장권西涯生日圖長卷, 역매운미양선생구장亦梅芸楣兩先生舊藏	1점	
성원星原 옹수곤翁樹崑	행서임천제오운첩行書臨天際烏雲帖, 추사구장秋史舊藏	1점	
자정子貞 하소기何紹基	약산約山, 영상김병덕아호領相金炳德雅號	1점	
용백容伯 정공수程恭壽	행서대련行書對聯, 박환재구장朴瓛齋舊藏	2점	
소전少荃 이홍장李鴻章	행서대련, 서증남상서정철書贈南尙書廷哲	2점	
오창석 등 32인	각□서대병各□書大屛	1점	
이□청 李□淸			
조기趙起 하유박何維樸 등 10인	설채산수인물영모대병設彩山水人物翎毛大屛	1점	
현범玄凡 임예任預	담채산수淡彩山水, 원정구장	1점	

〈표2〉 조선중국명작고서화전람회에 출품한 장택상의 소장품.[21]

일간 개최되었던 동아일보사 주최 조선중국명작고서화전람회에 출품된 그의
소장품의 면면을 보아도 알 수 있다. 218쪽 신문 기사는 『동아일보』 1934년 6월
22일자 6면에 실린 내용이다.

　　제일 앞쪽에 있는 김뉴의 〈한산사도〉寒山寺圖와 같이 지금은 행방을 알 수
없는 작품들이 많으며 구장舊藏, 곧 이전 소장자에 대한 기록이 있어서 소장자의
변화 과정을 파악하는 데 도움이 된다. 이재彛齋는 권돈인, 운미芸楣·원정園丁은 민
영익, 미방米舫은 김익로, 환재瓛齋는 박규수이다. 중국지부에서는 당시 추사 김
정희를 중심으로 활발히 전개되었던 한중 서화 교류의 양상을 엿볼 수 있다.

　　장택상은 이 전람회에 조선의 그림과 글씨 28점(그림 20점, 글씨 8점), 중국의
그림과 글씨 38점(그림 20점, 글씨 18점) 등 총 66점을 출품했다.[22] 장택상은 이 전람
회를 앞두고 6월 17일, 19일, 21일 세 번에 걸쳐 『동아일보』에 글을 썼다. 17일과

19일의 글은 조선과 중국서화의 특색에 대해, 마지막은 수장收藏의 중요성에 대해 썼는데, 이 글들은 감상가·수장가로서의 장택상의 안목과 식견 등을 엿볼 수 있게 해준다는 점에 의미가 있다. 특히 17일에 게재된 글 중 "조선은 고사하고 극동 대륙에 유일무이하고 한자가 발생된 이후에 처음 보는 능서가能書家 대장大匠 김완당金阮堂 선생…… 선생의 서법書法은 조선 산천과 같다……"라는 김정희의 예술에 대한 평가와 수장가로서의 오경석·민영익에 대한 평가는 주목할 만하다.

장택상 수장의 도자기는 1935년 6월에 발행된 『조선고적도보』 권 15 「조선 시대 도자 편」에 8점이 수록되어 있어 수량에서는 물론 질적인 면에서도 최고의 수준을 자랑했던 그의 수장품을 일부나마 알 수 있게 해준다. 게재 순서대로 보면 〈표3〉과 같다.

도판번호	작품명
6343	백자투조연관대급양문연관白磁透影煙管臺及陽文煙管
6410	청화백자화조문병染付花鳥文瓶
6443	청화백자난문주전자 染付蘭文水注
6489	청화백자화문연적染付花文水滴
6541	청화백자문양접시染付文樣皿
6560	청화백지매화문식목사발 染付梅花文植木鉢
6561	청화백자연급조문식목사발 染付蓮及鳥文植木鉢
6610	청화백자진사투조인물필통 染付辰砂繪透影人物筆筒

〈표3〉『조선고적도보』 권 15 「조선 시대 도자 편」에 실린 장택상의 도자기 소장품.

이 중에서 세 번째 〈청화백자난문주전자〉는 도자 수집가로 유명한 박병래가 그의 회고록『도자여적』에서 언급한 "장택상이 수장하고 있던 청화주전자는……청화의 무늬가 있고 수구水口마저 덮어씌우는 쇠장식이 붙어 있는" 주전자로서 "유례가 드문 귀물"로 추정한 그 주전자로 추정된다.[23] 제일 마지막의 〈청

양적인 면으로나 질적인 면으로 최고의 수장가라 불린 장택상의 수장품 규모를 모두 다 파악할 수는 없다. 다만, 일제강점기에 발행된 신문과 잡지, 도록 등에서 일부나마 엿볼 수 있는데, 그것만으로도 가히 그 규모가 어느 정도였는지 짐작할 수 있다.

5

6

7

8

1~2 1934년 개최된 조선중국명작고서화전람회에 출품한 장택상의 소장품 중 일부가 전시회를 앞두고
『동아일보』에 실렸다. 하나(1)는 최북의 〈초선도〉로 1934년 6월 19일자에, 또 하나(2)는 김정희의 〈모질도〉로
6월 20일자에 실렸다. 김홍도의 것이라고 잘못 실린 〈초선도〉는 지금 전하지 않고, 김정희가 제주도로 유배 가던 길에
그렸다고 전해지는 〈모질도〉 역시 6·25전쟁 때 불타 없어져 지금은 볼 수 없다.
3 같은 전람회에 관한 『동아일보』 기사 중 장택상 소장품 부분.
4 김정희의 〈묵란〉 역시 장택상이 소장했던 작품이다.
5~6 1935년 발행된 『조선고적도보』 권 15 「조선 시대 도자 편」에 실린 장택상의 수장품으로 하나는
〈청화백자난문주전자〉, 또 하나는 〈청화백자진사투조인물필통〉이다.
7 장택상의 노량진 별장 입구의 현관 기둥으로 사용되던 초지진 대포. 길이 2.32미터, 입지름 40센티미터의 크기다.
8 1972년 영남대학교박물관에 기증된 장택상의 기증품 목록 중 일용품 부분.

2 수장가들을 통해 바라본 근대 수장의 풍경

화백자진사투조인물필통〉은 고사인물도를 보는 듯한 섬세하고도 감각적인 수법이 돋보인다. 이상의 유물들은 장택상이 "귀하면서도 화려하고, 맛이 있고 재미있는 것을 좋아했다"는 지순택의 평을 확인할 수 있게 해주는 작품들이다.

사라지거나 파괴된 수장품들

장택상의 수장 유물은 6·25전쟁으로 인해 거의 없어지고 말았다. 전쟁으로 인해 장택상의 서울 저택은 물론이고 경기도 시흥과 노량진에 있던 별장도 파괴되었기 때문이다. 시흥에서 벌어진 전투로 이곳 별장에 보관했던 숱한 유물들이 사라졌으며, 노량진 별장에도 일부를 수장해두었는데 직격탄을 맞아 대부분 사라졌다. 노량진 별장은 1,500평 대지 위에 지어진 150평 규모의 대저택이자, 강화에 있던 큰 대포를 별장의 현관 기둥으로 쓸 만큼 위세당당한 건물로서[24] 그의 풍모에 걸맞는 별장이었다. 전쟁이 끝난 후 말년에 그는 이승만과 맞서기 위한 정치 활동에 나섰는데 그를 위해 남아 있던 수장품들을 처분하는 바람에 다시 한 번 유물들이 곳곳으로 흩어졌다.[25] 장택상이 세상을 떠난 뒤 그의 소지품을 비롯하여 그가 소장했던 남은 유물들은 영남대학교박물관에 기증되었다.[26]

장택상의 고미술품에 대한 열정과 감식안 등은 아직도 이 방면 애호가들에게 회자되곤 한다. 비록 장택상이 고미술품을 수집하고 매매할 때 기벽奇癖이 있었지만 질적인 면이나 양적인 면에서 모두 최상위로 꼽히는 고미술품을 수집한 중요한 수장가이기 때문에 우리나라 근대의 수장가를 언급할 때면 빼놓을 수 없는 인물이다. 특히 다른 수장가들과 함께 일종의 살롱과도 같은 모임을 만들어 수장 문화의 심화와 확산에 기여한 점은 특기할 만하다.

장택상이 바라본 조선과 중국의 서화 및 수장가들

● 아래의 글은 장택상이 1934년 6월 22일부터 30일까지 동아일보사가 주최한 조선중국명작고서화전람회를 앞두고 6월 17일, 19일, 21일 세 차례에 걸쳐 『동아일보』에 쓴 「중국 조선 서화의 특색—소장가 및 출품자로서의 일언—言」의 요약이다. 연설에 능하고 재기 발랄한 장택상답게 간결한 구어체의 명쾌한 논리로 서술되어 있다. 정선·심사정·김홍도·이인문에 대해서 촌철살인의 평을 했고, 김정희에 대해서는 "한자가 발생된 이후에 처음 보는 능서가 대장大匠"이라 극찬한 대목이 흥미롭다. 안평대군에서 낭선군 이우李俁, 김광수金光遂, 이조묵李祖默, 오경석, 민영익 등까지 조선 시대 수장가의 흐름을 언급한 내용도 관심을 갖고 살펴볼 필요가 있다. 그리고 이 글 마지막 부분의 "조선 미술의 구세주가 다시 나지 않는가"라는 그의 절실한 외침은 아직도 유효하다.

장택상이 1934년 6월 22일부터 30일까지 동아일보사가 주최한 조선중국명작고서화전람회를 앞두고 6월 17일, 19일, 21일 세 번째에 걸쳐 『동아일보』에 쓴 「중국 조선 서화의 특색 - 소장가 및 출품자로서의 일언」 중 17일자 부분.

＊ ＊ ＊

조선은 미술의 국가다. 이조 오백 년에 문예라든지 공예라든지 각 방면이 다 발달되었다 할지라도 특히 단청丹靑의 기예가 최고의 정도로 발달이 되었다고 할 수 있다. 조선화朝鮮畵의 특장은 평화스럽고 담박淡泊하고 윤곽의 미가 매우 사랑스럽다. 중국화는 아마도 그로테스크한데 가깝다. 비록 기공技工은 발달되었으나 평화스럽지 못하다. 조선화의 생명은 평화요 담박이다. 색채로 보아도 조선화는 중국이나 일본화와 같이 난잡하지 아니하고 천주淺朱와 담록淡綠을 상용하여 조선 산천초목山川草木과 가옥방구家屋房具에 적합하도록 노력하였다. 이로 보면 우리 조선화는 세계 화계畵界에 특수한 지위를 점거하고 있다 하겠다. 예술을 실생활에 응용할 줄 알았다. 참 위대한 일이다.

이조 오백 년 중에 가장 조선미朝鮮味를 될 수 있는 대로 사출寫出하려고 노력한 화가는 겸재 정선일 것 같다. 조선 산천을 실사實寫한 화가는 겸재뿐이다. 겸재는 기술도 우미優美할 뿐 아니라 지방 색채를 우리의 실생활에 가미하려고 자기의 기술을 무한히 연마하였다. 대개 여배餘輩(그 나머지)의 화가는 지나의 화본畵本을 모사한데 불과하고 자연을 직접 연구하여 사출치 아니하고 세컨드핸드Secondhand의 자연을 모사하였다. 겸재는 위대한 사상가요, 시인이요 기예가다. 단순한 화가로 볼 수 없다. 심사정은 겸재

의 문도로 남화 대가다. 무한한 전원 취미 있는 화가다. 기술도 중국 대가에게 비교하여도 추호도 손색이 없다. 다만 한恨 되는 일은 자연을 직접으로 호흡하고 음미치 못하고 세컨드핸드로 모출模出하고 말았다. 단원 김홍도는 중국 왕석곡王石谷(왕휘)과 같이 남북화南北畫를 겸하여 일가를 독창한 화가다. 인품도 고상하고 천재의 기가 횡일하다. 단원의 화본을 완상할 때 일견에 비상한 예감을 태기惹起한다. 선획이 선명하고 준법皴法(산악, 암석 등이 입체감을 표현하기 위해 쓰는 기법)이 강건하고 또 섬려纖麗한 품이 이태리 르네상스 시대의 작품을 보는 감상이 발한다. 우리 조선이 산출한 화성畫聖이라고 할 수 있다. 고송유수관도인 이인문은 조선 근대 화가 중에 제일 예술 양심良心이 풍부한 작가인 것 같다. 비록 소폭이라도 용의가 주도하고 치밀하다. 역시 조선 미술을 고상한 경계로 지도한 은인이다.

이상은 대개 화계畫界의 명성을 소개하였거니와 다음에는 조선은 고사하고 극동 대륙에 유일무이하고 한자가 발생된 이후에 처음 보는 능서가 대장 완당 김정희 선생을 소개하고자 한다. 선생의 심법心法은 천일天日과 같이 소명昭明하고 학문은 산해山海와 같이 숭심崇深하고 서도의 기예는 위로 진한秦漢을 직추直追하고 아래로 위진魏晉을 넘본다. 금석에 대한 조예는 청조 거장 옹방강과 완원 두 선생이 한 자리를 허여許與하였다. 서예는 변함을 귀중히 안다. 선생의 서법은 만편만률萬編萬律이라 풍운風韻이 진진津津하고 예미藝味가 도도滔滔하다. 섬려할라면 미인의 눈썹과 같고 분방할라면 천마가 하늘을 달리는 것 같다. 근엄하고도 친절미가 있고 한험寒險하고도 덕성미德性味가 있다. 선생의 서법書法은 조선 산천과 같다. 유일하고 무이한 독특성을 가진 필법이다. 우리 조선 사람은 완당을 단순한 서가書家로만 본다. 이는 좁은 견해에 불과하다. 청조의 특산물인 고증학에 심심한 조예가 있고 또 경학經學의 대가다.

서화 수장은 순위로 말하면 중국, 일본, 조선이다. 조선은 수장가로 저명한 사람은 극히 희소하다. 이조 초엽에 안평대군이 명품 거작을 왕자의 기세로 천금을 아끼지 않고 다수 매입하여 그 목록 잔편이 지금까지 남아 있으나 실물은 병화兵禍에 손실되고, 또 조선 사람의 수장 관념에 대한 결핍으로 진기한 작품들이 다 흩어졌다. 또 중엽에 와서 낭선군 이우가 법첩法帖과 서화 골동을 많이 수장하였으나 이 역시 출처가 불분명하고 상고자尙古子 김광수가 수장에 저명하며 말엽에 와서 육교六橋 이조묵은 가세가 부유하고 학식이 고명하며 시문서화詩文書畫를 다 구비하였다. 중국 명류들과 교유가 빈번하여 불후의 진품을 많이 소장하였으나 지금 와서는 하나도 볼 수 없게 되었다. 이것이 만일 지금까지 남아 있다고 하면 동양 무쌍無雙의 보물이다. 미술은 민족적으로 사수할 필요가 있다. 과거의 광영을 자랑하자면 미술 아니고는 증거할 수 없다. 우리는 우리 수중에 남아 있는 미술품도 인식 부족으로 다 버리고 말았다. 참 비참한 사실이다. 최말엽에 와서 역매 오경석, 운미 민영익 두 선생은 참 우리에게 없지 못할 은인이다. 현재 조선에 남아 있는 미술품은 다 이 두 선생의 비장하였던 것이다. ……다른 사업도 필요하지마는 우리 정화의 결정품結晶品을 보관하자. 조선 미술의 구세주가 다시 나지 않는가. 학수鶴首로 고대苦待한다. 우리의 실력으로도 자각만 하면 많은 미술품을 아직도 수장할 수 있다. 유지자有志者여 한 번 생각을 다시 하여 보자. Something is better than Nothing이 우리의 모토이다.

"조선색 조선질을 자랑하는 도자기 수집의 권위 장택상 씨"

◎ 　1937년 3월호 『조광』과의 인터뷰를 통해 장택상의 우리 미술품에 대한 애정과 수장가로서의 긍지를 느낄 수 있는 한편, 우리나라 사람들의 문화재에 대한 무지를 직설적인 어투로 비판한 것도 볼 수 있다. 당시 "경성(서울)에서 도자기 매매로 생활하는 이가 오륙백 명, 판매가격이 칠팔십만 원어치나 된다"는 그의 말은 한국 근대의 미술 시장과 유통에 대한 생생한 증언이라는 점에서 특히 더 주목된다. 1935년 당시 등록된 서울의 고물·골동상은 180개였는데, 그중에서 '문화재 수집가들이 출입할 만한' 고미술상은 대략 20여 개 내외의 점포로 추정된다. 이러한 실정에서 당시 서울에서 도자기 매매로 생활하는 일본인이 500~600명이라는 언급은 놀랍다.

장택상의 인터뷰가 실린 『조광』, 1937년 3월호 특집.

* * *

몇십 년 동안이나 도자기를 모으고 이 방면에 각고^{刻苦} 연구하는 장택상 씨를 그의 자택으로 찾았다. 아래 위에 보랏빛 의복을 입고 만면에 패기를 띠신 씨는 아침 세수를 하시다 말고 기자를 맞아주신다. 씨의 서재에 들어가니, 책상·문갑·주전자·화로 등 이상한 진품이 죽 늘어 있고, 더욱이 화려한 도기병에 한 포기 난초가 겨울도 모르는 듯이 아담이 피어 있다. 기자는 씨에게 인사를 드리고 다짜고짜로, "도자기를 수집하시는 지가 몇 해나 되었습니까?" 하였더니, "한 이십 년 되었습니다"한다.

"수집하시게 된 동기는요?"

"별것이 있소. 그저 조선 물건에 취미가 있어 모으기 시작하였지요."

"그럼 종류는 대개 어떤 것이 있습니까?"

"네 이조 오백 년간을 목표로 하여 자기를 모았습니다."

여기까지 일사천리 격으로 문답을 계속하였으나 씨는 목표라는 말에 기운이 나는지 돌연히 그 동안^面에 열을 띄우시고 말을 계속하여, "동양 사람과 서양 사람이 도자기에 대한 관념이 전혀 다르지요. 서양 사람은 좋은 도자기가 있으면 값을 아끼지 않고 몇 십만 원이라도 주고 삽니다. 중국 사람도 좋은 도자기라면 그 조각이라도 수건에 싸가지고 다니고 혹은 품에 품고 다닙니다. 조선 사람같이 이 방면에

무관심한 사람이 어디 있겠소. 조선 사람은 그 훌륭한 도자기를 혼마치로 들고 가서 오 전 십 전에 파는구려. 참 기가 막히지요. 조선 사람은 죽어야 해요. 그저 죽어야 해요……."

"아, 그렇습니까?" 하고 기자도 같이 한숨을 내쉬었다. 씨는 기자를 바라보며, "여보세요. 글쎄 몇 □ 만 원이나 되는 세계적 국보를 오 전 십 전에 모두 팔아먹었구려. 외국 박물관을 다녀보면 좋다는 도자기는 모두 조선 것이구려. 이것이 모두 조선 사람들이 오 전 십 전에 팔아먹은 것들이오."

씨의 열화 같은 설명에 기자는 자못 얼이 막혀서 고개만 숙일 뿐이었다. 씨의 말은 끊일 줄을 몰랐다.

"조선 도자기는 세계 제일이에요. 어느 나라 사람이나 세계 어느 공장에서나 조선 자기 같은 것을 만들 수가 없다는구려. 참 지난 십일월에 저축은행 두취이든 모리 고이치 씨의 유애품遺愛品을 경매하였는데 그중 청화백자철사진사국화문병이라는 것은 실로 □실□한 진품珍品인데 일만 사천오백팔십 원에 경매가 되었습니다."
"그 병은 누가 샀습니까?"
"전형필 씨가 샀지요. 글쎄 이런 진품을 조선 사람들은 오 전 십 전에 팔았구려. 아마 이것도 조선 사람이 본정으로 가져가서 많이 받았댔자 일 원 미만에 팔았겠지요. 어찌 그뿐이겠습니까? 오륙백 원짜리 되는 옛날 조선 좋은 책상을 본정으로 가지고 가서 십 전 이 원 십 원씩 주고 평전平田(히라타백화점) 삼월三越(미쓰코시백화점) 등에서 사오는구려. 이런 정신없는 사람들이 어디 있겠어요. 기막혀요. 기막혀……."

씨는 입을 쩍쩍 다시며 눈을 들어 허공을 바라본다. 기자도 옳은 말이라고 머리를 숙였다가, "그래 그처럼 세계적이라는 조선 도자기에 대하여 그 가치가 어디 있습니까?" 하고 일탄을 보내었다. 그러나 씨는 백발백중百發百中이요, 백발백방百發百放이었다.

"그 가치는 형으로나 색으로나 또는 칠한 약으로나 도저히 외국 사람이 따를 수가 없다고 합니다. 일본 내지만 하여도 각 대학의 공과工科를 졸업한 기사技師들이 대규모의 공장을 설립하고 여러 가지로 연구를 하여 보나 도저히 조선 자기 같은 것을 만들 수 없는 모양입니다."
"선생의 가지신 자기는 몇 점이나 됩니까?"
"네 한 천여 점 됩니다. 그중에 쓸 만한 것은 삼백여 점밖에 되지 않습니다."

이때 씨는 옛날 조선 죽도竹刀를 꺼내어 그 정교하고 우미한 것을 말씀하고 다시 진귀한 도자주병陶磁酒瓶을 꺼내어 기자에게 뵈이며, "자 이렇듯 좋은 자기가

모리 고이치 경매회에서 〈청화백자철사진사국화문병〉이 1만 5,000원에 경매되었다는 기사가 1936년 11월 23일자 『경성일보』에 실렸다.

세계 어느 나라에 있습니까? 도저히 외국 사람으로
는 따르지 못할 일이지요."

기자는 얼른 그 주병을 바라보았다. 그 우미優美한
맛이 문외한인 기자에게도 실로 좋은 듯하였다. 뿐
만 아니라 양측에 다람쥐의 부조浮彫가 있고 전후면
에 매죽梅竹의 부조가 있는 것은 참말 진귀하였다. 기
자는, "이 병 가격이 얼마나 됩니까?" 하고 좀 타산
적인 말을 내어걸었다.

"아마 오천여 원 가치는 넉넉히 되지요. 그러나 이것
도 아마 조선 사람이 십 전 이십 전에 판 것이겠습니
다. 얼마 전에 일본 내지인이 충남 아산에 가서 기름
油을 넣어 부엌에 달아맨 병을 이십 전에 사왔는데
얼마 전 그 병이 오백팔십 원에 팔렸답니다."

"그러면 이런 물건을 어디서 사십니까?"

"모두 역수입이지요. 조선 물건이지만 모두 일본 내지
인의 손을 통하여 사게 됩니다. 경성만 해도 이런 도
자기로 생활하는 일본 내지 사람이 오륙백여 명이나
되고 그 판매가격이 칠팔십만 원어치나 됩니다. 전 조
선을 치면 아마 일천만 원 이상이 될 것입니다. 이런
거액이 모두 조선 사람의 손에서 십 전 이십 전에 팔
려나갔으니, 왜 기가 안 막혀요. 글쎄 세상을 모르고
어떻게 삽니까? 죽어야 해요. 죽어……."

씨는 감개무량한 듯이 연해 죽어야 한다는 것을 내
세운다. 기자는 다시 기운을 내어, "선생의 가지신
도자기 중 어느 것이 제일 진귀품입니까?"

"별것 없습니다. 저 꽃을 꽂은 〈청화백자난문주전
자〉라는 화병과 또는 저 〈청화백자매화문식목사
발〉이라는 화분이 좀 귀품貴品이지요."

"그 가격은 얼마나 됩니까? 예술품을 가격으로 논
하는 것은 좀 실례입니다마는……."

"아마 한 개에 오천 원 정도는 되겠지요."

"그러면 지금까지 자기를 수집하시기에 얼마나 한
수집 가격이 들었습니까?"

"아마 오륙만 원을 들었겠지요."

"그러나 만약 지금 수집품을 파신다면 얼마나 되겠
습니까?"

"글쎄요. 십여 만 원 될까요."

"참 굉장합니다. 그런데 미안하지만 선생의 수집품
을 좀 구경시켜주십시오……."

"무어 별것 없습니다" 하며 씨는 일어서서 뒷방문
을 여신다. 기자는 따라들어갔더니 널따란 방에 물
건이 가득이 쌓여 있다. 모두 조그마한 궤짝을 짜서
일일이 넣어놓고 품명과 번호와 연일을 적어놓았다.
씨는 기운을 내어, "이 방에 있는 물건은 모두 조선
물건입니다. 심지어 모자털까지 조선 것입니다."
하며 조그마한 모자 술을 내어보이신다. 사실 씨의
방에는 화로 · 문고 · 주전자 · 밥상 · 책상 · 찻잔 · 문
갑 · 담뱃대 할 것 없이 모두 조선 것이다. 씨는 조선
것을 모아쓴다는 점에서 자랑을 느끼시는 모양이
다. 기자는 씨의 수집품을 일일이 구경하고, "조선
자기 중 지금까지 제일 고가의 것은 어떤 물품이 있
습니까?"

"작년 도쿄에서 매매된 〈옥자수명〉玉子壽銘이라는 찻
잔이 아마 제일 고가인 모양인데, 한 개에 삼십오
만 원에 팔렸답니다. 사신 분은 일본 내지의 대부호
이와자키岩崎 씨이고 그 물건은 임진란 당시에 일본
내지로 갔다고 합니다."

"그러면 옛날 자기가 많이 산출되는 곳은 어디입니까?"

"황해도 지방입니다. 작년만 해도 육십만 원이 산출
하였지요."

씨는 여기까지 이야기를 하였으나 조금도 염증을
느끼지 않으신다. (끝)

【　서양인 수장가들　】

근대의 서양인으로서 우리나라 미술에 관심을 갖고 수장한 인물로는 1883년(고종 20)부터 1885년까지 조선의 광산업을 조사하기 위해 파견되었던 미국 해군 장교 버나도 J.B. Bernadou(한국명 번어도蕃於道)와 스미소니언박물관 연구원 주이Pierre L. Jouy가 있다. 그들은 조선의 여러 지방을 돌면서 회화, 공예품을 비롯한 각종 민속자료를 수집해갔다. 그들 외에도 미국인 선교사 알렌Horace N. Allen(1858~1932), 1887년(고종 24)부터 1903년까지 프랑스 공사로 근무하면서 수집한 조선물품을 파리 기메박물관에 기증한 빅토르 콜랭 드 플랑시Victor Collin de Plancy(1853~1922), 민속학 연구를 위해 국내에 들어와 2,000여 점의 조선 민속자료를 수집해간 샤를 바라Louis-Charles Varat(1842~1893) 등은 이 시기에 미술 시장에서 새롭게 형성된 고객층이었다.[27]

이들의 뒤를 이어서 영국인 변호사 존 개스비 Sir John Gadsby와 영국인 도예가 버나드 리치 Bernard Leach(1887~1979)가 우리 고미술품에 관심을 가지고 있었다. 일본 도쿄에서 활동한 존 개스비는 고려자기의 아름다움에 심취하여 일본 내에서는 물론이고 자주 한국에 와서 골동상을 다니며 수집에 전력을 다했다.

일본에서 1936년에 일어난 청년 장교들의 쿠데타 기도인 2·26사건이 일어나자 존 개스비는 일본이 미국과 영국에 대해 전쟁을 일으킬 것을 예측하고 고려청자 수집품을 처분하려 했다. 당시 32세에 불과한 한국의 청년 수장

1887~1903년 프랑스 공사를
지낸 빅토르 콜랭 드 플랑시

가 전형필은 1937년 2월에 존 개스비의 수장품을 일괄 인수하여 1938년 한국 최초의 박물관인 보화각葆華閣(현 간송미술관)의 기반을 마련했다.[28]

존 개스비가 고려청자에 심취한 데 반해 버나드 리치는 조선의 도자기에 매료되었다. 야나기 무네요시 및 아사카와 노리다카·아사카와 다쿠미 형제와도 가까웠던 버나드 리치는 분청사기 철회 자라병을 보고 "재료, 형태, 모양이 소박하고 겉치레로부터 해방된 자유로운 처리로……들꽃처럼 자라났다"고 평했고, 조선자기의 특질로 "조선인들, 그들이 빚은 도자기는 어린아이처럼 순진하고 자연스럽고 그리고 믿음직스럽다"고 표현했다. 1932년에 회령의 요지까지 견학한 버나드 리치는 조선백자 항아리를 가져갔으며, 그의 조선도예관은 그의 제자인 서양의 도예가들에게 전수되었다.[29]

【 기산 김준근, 수출용 회화의 일인자 】

1876년(고종 13) 조선과 일본 간에 체결된 강화도조약에 따라 인천, 부산, 원산에 개항장이 개설되었다. 이들 개항장을 통해 조선을 드나들었던 서양인들은 우리의 공예품과 그림을 구매해갔다. 조선 시대의 일반회화나 감상화는 화가들에게 주문하여 제작되는 경우가 대부분이었지만 개항장에서 거래되었던 것들은 이미 만들어진 '기성품'으로서 민속학 또는 민족적 관심에서 매매되었다는 점에서 본질적으로 차이가 있었다.

이러한 개항장을 통해 서구인들에게 잘 알려진 조선의 화가가 바로 기산箕山 김준근金俊根이다. 19세기 말에서 20세기 초에 활동한 풍속화가 김준근의 이력이나 구체적인 행적 등은 아직 밝혀지지 않았다. 다만, 중앙 화단과 전혀 관련이 없었던 김준근은 함경남도 원산에서 활동했고 부산의 초량, 인천의 제물포 등 개항장을 중심으로 서양인들에게 자신의 그림을 판매한 것으로 볼 때, 주로 원산에서 그림을 제작하되 여러 개항장에 판매처를 두고 활동한 것으로 추정된다. 현재까지 알려진 김준근의 풍속화는 1,600여 점을 훌쩍 넘으며, 미국·프랑스·독일·덴마크·영국·네덜란드 등 서양의 박물관이나 미술관에 다량 소장되어 있다. 서양인들에게는 정선, 김홍도, 신윤복보다 김준근이 훨씬 잘 알려진 화가임에 틀림없다. 그의 그림은 크기가 비교적 작고, 인물이 두세 사람 정도 등장하는 간결한 것이 대부분이며, 필치가 조금씩 다른 것으로 미루어 보아 서양인들의 주문과 수요에 응해서 일정한 도상이 정리된 후 그것을 밑그림으로 해서 반복 제작되었을 가능성이 크다.

'개항장 풍속화', '수출용 풍속화', '수출화' 등으로도 불리는 기산의 풍속화는 우리 민족의 일과 놀이, 남성과 여성, 관혼상제, 관리와 형벌, 불교와 무속 등 다양한 주제를 담아내어 서양인들의 민속적 관심을 충족시켰다. 또한 김준근의 풍속화가 17~18세기 당시 조선의 풍속화처럼 짜임새 있는 구성과 해학적인 내용을 담기보다는 그림의 내용을 이해시키려는 듯 도해적이고 설명적 성격이 짙었던 것은 서양인들의 요청에 의해 그려졌기 때문이라고 생각된다. 서양인들은 다양한 민속품의 수집과 함께 기산의 풍속화를 가져감으로써 조선 사람들의 생활상 등을 파악하려 했는데 그가 이에 잘 부응했던 것으로 여겨진다.[30]

김준근, 〈명주실을 뽑고 실을 날고〉, 19세기 말, 비단에 채색, 29×35.5cm, 개인 소장.

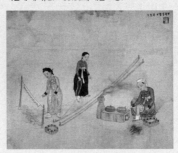

박창훈,
고미술품을 투기의 대상으로 바라보다

막대한 양의 수장품을 막대한 금액으로 되팔다

1940년 5월 1일자『동아일보』에는 일제강점기의 대표적 화상이자 미술기획자인 오봉빈의 '서화 골동의 수장가─박창훈 씨 소장품 매각을 기機로'라는 장문의 글이 실렸다. 오봉빈은 이 글에서 당시 주요한 고미술품 수장가로 "오세창·박영철·김찬영·함석태·손재형·박창훈"을 꼽은 후 "외과의의 태두泰斗"인 박창훈이 "혜안과 온축蘊蓄과 욕심과 희생을 성경盛傾하여 엄선에 갱가정선更加精選하며 수집하신 서화와 골동"을 "전부 출방出放"함을 아쉬워했다.[1] 특히 박창훈의 소장품 가운데『동한류편』東翰類編이 일제강점기 당시 조선에서 행해진 미술품 경매회에서 최고가인 7,250원에,《열상정화》洌上精華가 4,000원에 낙찰된 것에 주목하고, 이두 물건의 새 주인에게는 "조선의 국보"이니 "신중히 보관하시기를 재삼 부탁"하는 것으로 글을 마쳤다.

박창훈은 그가 소장한 고미술품의 질과 양 등 내역에 있어서도 중요하지

만 다른 수장가들과는 완연히 다른 수장품 처리 방식에서도 특별히 주목할 필요가 있는 인물이다. 그는 1940년 4월 자신의 소장품을 경매에 내놓은 후, 이듬해인 1941년 11월에 다시 경매회를 개최하여 남은 고미술품을 마저 처리했다. 일제강점기 경성미술구락부에서 개최된 경매회 가운데 조선인 수장가로 두 차례에 걸쳐 경매회가 개최된 경우는 오직 박창훈과 이병직 두 사람뿐이라는 점과, 우리나라 근대의 수장가들 가운데 자신의 작품을 경매라는 공개된 방식을 통해 모두 처분한 일은 박창훈의 경우가 유일하다는 점에서 그의 소장품 경매는 우리나라 고미술품 시장의 역사에서 중대한 사건이다.

　　두 번의 경매회에서 600여 점이 훌쩍 넘는 방대한 수량의 서화·도자·목공예품 등 고미술품을 모두 처분한 박창훈은 일제강점기 당시 '스타급' 의사로 활발한 사회 활동을 한 명사이기도 했다. 일본 교토제국대학 의학부에서 박사학위를 받은 그는 성공한 의사이자 사회명사, 그리고 손꼽히는 고미술품 수장가로서, 식민지 시기에 세속적인 의미에서의 성공을 모두 이룬 인물의 전형이라 할 수 있다. '다량 수집 후 전량 매매'라는 유례가 없는 미술품 처리 방식은 투자의 대상으로 고미술품을 인식한 경우로서 우리나라 근대의 다른 수장가들과 확연히 대비된다.

당대의 스타 의사, 활발한 사회활동가

호가 청원青園인 박창훈은 서울 태생으로 태어난 해는 대략 1897년으로 추정된다. 그가 태어난 해를 추정할 수 있는 자료는 1949년 내외홍보사內外弘報社에서 간행한 『대한민국인사록』大韓民國人事錄과 일제강점기에 발간된 여러 잡지의 기록들

이다. 박창훈의 신분과 가계는 확실하지 않으나 오세창이 박창훈을 '조카'賢侄라고, 지칭한 것을 보면 오세창과 가계적으로 연결된 것으로 짐작된다.[2]

　박창훈은 소학교 시절부터 재능이 탁월하여 그를 가르친 선생들을 놀라게 했다. 그는 서울시 중구의 수하동 보통학교를 수석으로 졸업하고 이후 경기고등학교의 전신인 한성고등학교를 역시 수석으로 졸업했다. 졸업 후 가정 형편 때문에 응시한 판임관判任官 시험에서 다시 "첫째로 입격入格"했고 경성의학전문학교에 들어가 1918년에 졸업했다. 1920년에 조선총독부 관비 유학생으로 선발되어 교토제국대학에서 공부했고, 1924년부터는 경성의학전문학교 조교수로 근무했으며, 1925년 다시 교토제국대학에서 의학박사학위를 받았다. 그의 전공은 내상외과였으나 전문 분야는 치질이었다. 1932년에 한성의사회 부회장, 1933년에는 회장으로 활동했다.[3]

　박창훈은 일본인 스승 시가 기요시志賀潔 박사에게 "어렸을 적부터 수석만 해온……비상한 천재"라는 평을 받을 만큼 대단히 우수한 학업 능력을 가졌지만 그의 초년기는 힘든 역정의 연속이었다. 박창훈은 1927년 12월에 발간된 『별건곤』別乾坤 제10호에서 "학위를 얻기까지의 고심苦心은 무엇이었습니까?"라는 질문에 지난 연구 생활을 아래와 같이 회고했는데, 가난한 집안의 8대 독자로 태어난 박창훈이 은사의 인정을 받고 학위를 취득하기까지의 고단한 과정이 고스란히 읽혀진다.

　고심이야 다 말하여 무엇하겠습니까. 8대 독자의 몸으로 게다가 가세까지 빈한하니 공부한 역사도 알 수 있거니와 처음 내가 총독부 의원에 있을 때에는 연구비는 물론, 연구실 하나 변변히 없던 때라 그런 환경에서 무엇 연구해보겠다고 한 것이 도리어 우상愚想(어리석은 생각)이었을런지도 모릅니다.

교토대학에 있을 때에도 관비로 갔었으나 다행히 학문에 국경이 없다는 것과 연구기관이 충분한 것으로 많은 힘을 얻게 되고 다시 총독부 의원으로 돌아올 때에는 시가 박사가 재야의 학자로 등용케 되야 원내 시설이 많이 혁신됨으로 인하야 전보다는 연구할 기회를 좀 더 얻게 되었던 것이나 하여간 기위라 학위를 얻을 터이면 좀 톡톡한 학설로 학자들을 놀랠 만큼 조선 학계를 위하야 자중自重한 바가 많았었으나 지금 소위 학위라고 얻고 있다는 것은 변변치 못한 것으로 시기가 오히려 일렀다고 생각합니다. 어쨌든 구미에 가서 학위를 얻으신 분들보다 이곳에서 학위를 얻는 데는 환경이 환경인만큼 고심이 많으리라고 생각합니다. 이따금 눈물을 흘리든 일이 지금도 기억에 남아 있습니다.

박창훈은 당대의 '스타 의사'의 한 사람이라고 해도 과언이 아니었다. 그의 박사학위 논문이 교토제국대학 교수회에서 통과되자 『매일신보』와 『동아일보』는 기사로 이를 소개했고, 『동아일보』는 1면의 '사설'로 축하할 정도로 민족사회의 기대가 컸다.[4] 박창훈은 유수한 신문과 잡지에 여러 차례 기고를 하고 언론사의 대담과 인터뷰 등에도 자주 등장하는 등 활발한 사회 활동을 펼쳤다. 1934년 11월 월간지 『개벽』開闢 발간을 맞아 조선일보사 사장 방응모方應謨, 삼천리사 사장 김동환金東煥, 변호사 이인李仁 등 당대의 명사들과 함께 축사를 한 것도 당시 민족사회에서 그의 위상을 알 수 있게 해준다. 1939년 1월 1일에 발간된 『삼천리』三千里 제11권 제1호의 기사 「기밀실機密室, 우리 사회의 제내막諸內幕」에서는 청구구락부青丘俱樂部 회원을 소개하면서 "박창훈, 하준석河駿錫, 민규식閔奎植, 박흥식朴興植" 등을 언급했다. 하준석, 민규식, 박흥식 등은 당시 조선을 대표하는 실업가였는데 박창훈은 이들보다 앞서 언급될 정도의 비중을 가진 인물이었다. 그가 1929년 11월에 형무소에 수감되어 있던 독립운동가 여운형呂運亨을 치료한

사실도 의사로서의 그의 비중과 위상을 알 수 있게 한다.[5]

　박창훈은 '원숭이 상'으로 학창 시절부터 놀림을 받으며 '몽키 선생'이라
는 별명을 갖고 있었다. 외모는 일본 사람으로 오해받을 정도였는데 1930년과
1932년에 게재된 『별건곤』의 두 기사는 박창훈의 외모와 함께 조선 후기의 화가
변상벽의 그림을 애장하는 등 고미술품을 수집했던 그의 모습을 엿볼 수 있게 해
준다.

　　의사 박창훈 씨가 진고개 일본 사람 부락에서 살았으면 누구나 일본 사람으로
　　볼 것이다. (언어, 외모, 행동 등이)[6]

　〈몽키 선생 의학박사〉
　금년은 임신년壬申年(1932)이다. 신년은 원숭이 해이니 원숭이 이야기나 좀 할
　까. 의학박사 박창훈 씨는 실례의 말이지만은 얼굴이 원숭이 비슷하게 생겼기
　때문에 학생 시대부터 동무들이 그를 보면 몽키 몽키 하였는데 그의 집에는 공
　교롭게도 또 숙종대왕肅宗大王 시대의 화가로 유명한 변상벽 씨의 원숭이 그림
　한 폭을 실내에 걸어두었다. 새해에 어떤 친구가 그의 집에 놀러 갔다가 그 그
　림을 보고는 박 씨더러 하는 말이 금년은 당신네 해이니까 조상의 영정까지 모
　셨다고 하여서 한바탕 웃음보가 터졌더라고.[7]

　박창훈은 대체로 대단히 의지가 강한 인물로서 재치가 있고 사교에 능했
다는 평을 받았다. 검소하고 친절했다는 평과 함께 재산 증식에 집착했다는 이
야기도 있다. 검소하고 친절하다는 것은 부자 고객만을 주로 상대했기 때문일 수
도 있고, 재산 증식에 집착했다는 평을 보면 그가 서민적이거나 현실에 만족하며

박창훈은 당대의 스타 의사이자 활발한 사회활동가였다. 가난한 집안에서 태어나 오로지 자신의 노력으로
공부하고 부를 쌓은 입지전적인 인물이었다. 그러나 그는 수장의 세계에 발을 들여놓은 뒤 수많은 수장품을
모았으나 경매를 통해 자신의 수장품을 순식간에 팔아치워버림으로써 우리 수장계의 반면교사로 남게
되었다.

1 원숭이를 닮아 몽키 선생으로도 불렸던 박창훈.
2 박창훈의 박사학위논문이 교토제국대학에서 통과되었음을 알리는 기사로, 1925년 2월 18일자
『동아일보』에 실렸다.
3 '인완기화 기취해실'人玩其華 己取該實이라고 쓴 박창훈의 글씨. "사람들은 화려한 겉모습을 완상하지만
나는 그 내용을 취한다"는 의미이다.
4 박창훈의 수장인. '박창훈가진장'朴昌薰家珍藏이라고 되어 있다.

살았다고 보기는 어렵다.[8] 잡지 『삼천리』와의 인터뷰에서 "선생은 민족, 사회주의자입니까?"라는 질문에 박창훈은 '민족주의'라는 간결한 답을 했지만 그의 행적으로 볼 때 그가 민족주의자로서의 삶을 살았는지는 의문이다.[9]

　　박창훈은 여러 회사의 이사와 주요 학교의 후원회장을 역임하는 등 활발한 사회 활동을 펼쳤다. 대개 의사들이 의학에만 집중하거나 자신의 전공과 연결된 직종의 일을 한 데 비해서 그는 다양한 회사의 경영에 참여했는데 이처럼 그가 여러 회사의 이사 또는 회장직을 역임한 것은 상황 판단이 빠르고 이재理財에도 밝은 그의 성향을 알 수 있게 해준다. 이 밖에도 여러 학교의 후원회 회장, 이사장 등을 맡은 것 역시 당시 민족사회에서 차지하는 박창훈의 비중과 함께 그의 성향을 대변하는 것으로 볼 수 있다.

이재에 밝았던 사람, 수장품으로 한몫을 벌다

이재에도 밝았던 당대의 명사 박창훈이 고미술품을 소장하게 된 계기는 확실하지 않지만 오세창의 조카였다는 점이 중요한 요인으로 여겨진다. 이와 함께 당시 경성제국대학 의학부의 일본인 의학 교수들이 고미술품을 모으던 모습에 자극받았을 가능성도 크다.[10]

　　박창훈이 20대 초반에 이미 우리의 전통문화에 깊은 관심을 가졌음을 알수 있게 해주는 예가 있다. 1922년 또는 1923년에 조선총독부에서 개최했던 '극동열대병학회'에 박창훈은 조선인으로 유일하게 참석했다. 여기에서 참가자들은 열대병에 대한 토론 외에 각 민족의 고유한 풍속, 특이한 전통 등을 발표했는데 박창훈은 '내시'內侍와 '백의의 역사'白衣史에 대해 발표했다.[11] 구체적인 발표

내용은 알 수 없지만 의학도로서 자기
분야가 아닌 우리나라의 역사와 전통
문화에 대하여 깊은 소양과 관심을 갖
고 있었음을 알 수 있다.[12]

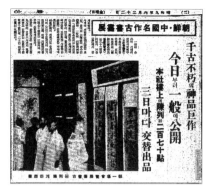

　박창훈은 한·중·일의 서화와
도자기는 물론 금동불, 가구, 목공예
품 등에 이르는 다양한 고미술품을
소장했다. 그의 주요 소장품 내역은

1934년 6월 22일자 『동아일보』에 실린 조선중국명작고서화
전람회 모습.

1940년과 1941년 두 번에 걸쳐 개최한
경매회 당시 발간된 경매도록을 통해 알 수 있는데, 1940년 당시 그의 나이는 43
세였다. 빈한한 집안에서 성장한 박창훈이 28세 때인 1925년 교토제국대학에서
박사학위를 받은 이후부터 본격적으로 수집에 나섰다고 해도 1940년까지의 기
간은 15년에 불과하다. 이 길지 않은 기간 동안 박창훈이 방대한 고미술품을 수
집할 수 있었던 것은 1930~1940년대가 고미술품 거래의 호황기였기 때문이다.
1931년부터 시작된 일본의 만주 침략으로 인해 만주 특수가 일어났고, 조선총독
부가 추진한 산금정책에 따라 금광 개발 열기가 불어닥친 상황에서 고미술품 수
집 열기는 고조되었고 경성미술구락부는 활성화되었다.[13]

　박창훈은 1934년에 개최된 조선중국명작고서화전람회와 1938년에 개최
된 조선명보전람회 등에 자신의 소장품을 출품했다. 조선중국명작고서화전람회
는 1934년 6월 22일부터 30일까지 9일간 동아일보사 주최로 동아일보사 3층에
서 개최된 전람회로서 조선과 중국의 고서화가 270여 점이나 전시되었다. 박창
훈은 장택상, 이병직, 김찬영, 김은호, 함석태, 박창훈, 김영진, 김용진, 이한복
등 당대의 주요한 수장가들과 함께 출품했는데, 그가 출품한 작품은 15인의 작

품 19점이었다. 그리고 1938년 11월 8일에서 12일까지 오봉빈의 조선미술관이 주최하고 매일신보사의 후원으로 경성부민관에서 개최된 대규모 서화 전람회인 조선명보전람회에 박창훈은 10점의 작품을 출품했다.

박창훈은 이처럼 여러 전람회에 자신의 소장품을 출품했지만 그의 소장품의 전모를 개관할 수 있게 해준 것은 1940년과 1941년에 개최된 두 차례의 경매회이다. 1940년 4월 5일에서 7일까지 남산정 경성미술구락부에서 개최된 경매회 당시 발간된 『부내박창훈박사소장품매립목록』府內朴昌薰博士所藏品賣立目錄에는 총 274점의 고미술품이 목록으로 나와 있는데, 끝부분에 "이하 수십 점 생략"이라 된 것을 보면 대략 300여 점 내외의 고미술품이 경매되었음을 알 수 있다.[14] 이 경매회에서 주목할 만한 작품은 1940년 4월 5일자 『동아일보』에서 보도한 것처럼 『동한류편』, 《열상정화》, 『소화묵적』小華墨蹟, 『쇄금영주』碎金零珠가 꼽힌다.[15] 경매회가 끝난 후 "조선 초유의 성황", "조선서 초유의 매립총액賣立總額이 칠만 수

구분	조선중국명작고서화전람회(1934)		조선명보전람회(1938)
	조선	중국	성삼문成三問, 수찰手札 이징李澄, 매 이이李珥, 수찰 조영석趙榮祏, 산수 허필許佖, 헐성루만이천봉도 歇惺樓萬二千峰圖 최북, 금강전경 김득신, 신선도 권돈인, 행서액자 김윤겸金允謙, 독락원獨樂院 이재관李在寬, 시서궁기도詩書弓棋圖
작가와 작품명	충무공忠武公 이순신, 간찰簡札 단원 김홍도, 홍류동紅流洞 긍재 김득신, 사석도射石圖 완당 김정희, 예서액자 침계梣溪 완당 김정희, 한예漢隸 운미 민영익, 사란첩寫蘭帖 안중식과 조석진 합작, 해상군선도海上群仙圖	이수二水 장서도張瑞圖, 행서行書 완백산인完白山人 등석여鄧石如, 예서隸書 다농茶農 장심張深, 부춘산도富春山圖 오준吳儁, 부춘산도 의극중儀克中, 세행細行 진극명陳克明, 묵란 섭지선葉志詵, 예서 하추도河秋濤, 행서	
출품 수	*조선인 작가 7점, 중국인 작가 8점		10점

〈표 1〉 조선중국명작고서화전람회와 조선명보전람회에 출품한 박창훈의 소장품.

천 원에 달하였다"는 오봉빈의 표현은 박창훈이 소장했던 고미술품의 질과 양을 적절하게 표현해주고 있다.

1941년 11월 1일(토)에서 2일(일)까지 이틀 동안 열린 박창훈 소장품 경매회에서는 『부내박창훈박사서화골동애잔품매립목록』府內朴昌薰博士書畵骨董愛殘品賣立目錄이 발간되었다. 1940년의 경매도록 뒤쪽의 목록에는 서화와 도자, 목공예품 등이 섞여 있었지만 1941년의 도록에는 '서화지부' 70점과 '기물지부'器物之部라 하여 도자기, 가구 등의 공예품 256점을 포함, 총 326점이 실려 있다.

박창훈이 두 번의 경매회에 출품한 작품 수는 600점을 훌쩍 넘기는 막대한 수량이다. 앞에서 언급했던 작품 외에도 박창훈이 소장했던 고미술품 중에는 주목할 만한 작품이 많다. 조선 시대의 서화를 중심으로 살펴보면 1940년의 경매회에 출품되었던 서화 가운데에는 심사정의 〈황취박토도〉荒鷲博兎圖, 최북의 〈금강전도〉, 김정희가 침계 윤정현尹定鉉에게 30여 년의 세월 동안이나 고심한 후에 써준 글씨 〈침계〉 등을 들 수 있다.[16] 〈황취박토도〉는 1938년 조선미술관 주최의 조선명보전람회에는 김덕영金悳永(김찬영의 바꾼 이름)의 소장품으로 되어 있었음을 보면 조선명보전람회 이후 박창훈이 구입한 것으로 보인다. 그림 오른쪽 하단에 "경진납월방임량필의庚辰臘月倣林良筆意"라 되어 있어 심사정의 나이 53세(경진년庚辰年, 즉 1760년, 영조 36년) 때 음력 섣달(납월臘月)에 명나라 화가 임량林良의 작품을 방倣하여 그렸음을 알 수 있다. 사냥을 막 끝낸 매가 날카로운 발톱으로 토끼를 움켜잡고 노려보는 눈초리가 매섭다. 목줄기 털이 쭈뼛쭈뼛 일어서 있는 매가 날개를 다 접지 못하고 있어 사냥의 급박했던 순간이 아직 진정되지 못했음을 말해주는 듯한데, 심사정 특유의 호쾌한 필치가 돋보인다.[17] 심사정은 이 주제를 선호했던 듯 이러한 방식으로 그려진 그림이 여러 폭인데 〈황취박토도〉는 그중에서도 가장 긴장감과 박력이 넘치는 그림이다. 기해년己亥年(1779)에 그린 최북의 〈금

1940년, 1941년 열린 박창훈의 경매회를 위해 만든 도록은 그의 수장품 규모가 얼마나 되는지를 알 수 있게 해준다. 두 번의 경매회에 박창훈이 출품한 작품의 수는 대략 600여 점을 훌쩍 넘기는 막대한 수량으로, 양적인 면뿐만 아니라 질적인 면에서도 뛰어났다.

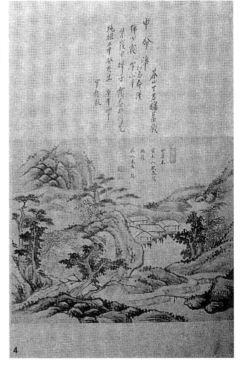

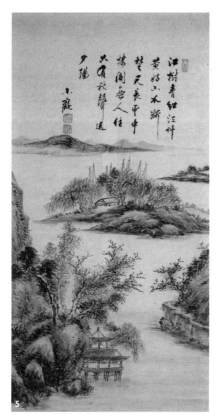

1 1940년 4월 7일 열린 첫 번째 경매회 도록 표지.
2 1941년 11월 2일 열린 두 번째 경매회 도록 속표지.
3~4 1940년 첫 번째 경매회에 출품한 『동한류편』과 《열상정화》.
5 1941년 두 번째 경매회에 출품한 허련의 〈대폭산수〉. 모두 4폭이 출품되었으나 지금은 이 한 폭만 전해진다.
6 오세창은 당시 많은 수장가들의 작품을 감식해주었다. 박창훈의 수장품 중 하나였던 전 정선의 〈누각산수〉
오른쪽 아랫부분에 오세창의 감상인과 박창훈의 수장인이 함께 있다.

강전도〉는 전도형全圖形 금강산 그림으로서 원형 구도로 흙산과 바위산을 대비시키는 방식과 바위산의 수직준垂直皴 등에서 정선 회화의 영향을 볼 수 있다.

1941년에 개최된 경매회에 출품된 서화 가운데에는 퇴계 이황의 〈자화자제〉自畵自題, 흥선대원군 이하응의 〈묵란도〉, 허련의 〈대폭산수〉 4폭 등을 꼽을 수 있다.[18] 이하응의 〈묵란도〉는 흔히 〈총란도〉叢蘭圖로 불리며 이하응이 그의 나이 60세 때인 1879년에 운현궁에서 허련에게 그려준 작품이다. 물결치듯 길고 유려한 난엽蘭葉과 왼쪽의 절벽에서 뻗어나온 난 등에서 명나라 문징명文徵明 양식의 영향을 엿볼 수 있다.[19] 허련의 〈대폭산수〉 가운데 1점은 현재 개인 소장으로 2008년 허련 탄생 200주년을 기념하기 위해 국립광주박물관이 개최한 '남종화의 거장 소치 허련 200년전'에 출품되었다. 당시 출품된 작품 가운데 가장 큰 산수화로 꼽히며 허련 특유의 활달하면서도 자신감 넘친 필력이 돋보이는 대작이다.[20] 중국의 화보畵譜를 방한 정선의 〈무송반환도〉撫松盤還圖는 1940년에 간행된 경매회 도록의 '도-13'에 실려 있고, 1941년에 간행된 경매회 도록에도 '도-9'로 실려 있다. 첫 번째 경매회에서 낙찰되지 않자 두 번째 경매에 다시 출품되어 두 도록에 모두 실린 것이다.

수장계의 반면교사로 남다

어렵게 수집한 막대한 양의 고미술품을 경매에서 모두 '처리'해버린 박창훈에 대한 당시 주변의 평은 탐탁지 않았다. 오봉빈은 "박 씨는 의업으로 성공자 중 일인이니 물적 고통이 만무할 것이다. 그러면 그—진의가 어디 있는가. 우리 지인은 매우 궁금하였고, 속으로 박 씨를 책責하기도 했다"하여 당시 수장가들의 평

을 전했다. 이에 대하여 박창훈은 자신의 소장품을 모두 경매회에 내놓은 이유를 "……슬하에 칠팔 남매……자녀 교육비를 적립하여야 부모의 책임을 다하겠다……" 그리고 "옛날에 복불쌍전福不雙全이라 했으니 자신이 선대에 못 가졌던 복을 이와 같이 다점多占했으니 중요 미술품까지 점유하고 있을 염치가 없으니 이 것만은 동호유지同好有志 제행諸行에게 분양하노라"고 했다.[21] 그렇지만 교육비 부담과 "복을 다점했기에 염치가 없어……분양하노라"는 그의 해명에 동의하기는 어렵다. 오봉빈이 언급했듯이 박창훈은 성공한 의사이자 당대의 명사로서 이재에도 밝은 인물이었기 때문에 교육비로 인한 경제적 문제 운운하는 것은 이해되지 않으며, "복을 다점했기에 염치가 없어……분양하노라"는 겸손의 말 역시 수장가라면 할 수 있는 표현으로 보기 어렵다.

박창훈이 자신의 소장품을 두 차례에 걸쳐 모두 처분해버린 것은 자신이 언급한 이유보다 당시 세계정세의 급격한 변화의 흐름을 읽었기 때문으로 여겨진다. 아마도 박창훈은 1939년 6월에 중국 국민당군이 중국공산당군을 공격한 평강사건平江事件이 일어나고, 7월에 일본이 국민징용령을 공포했으며, 9월에는 독일이 폴란드로 진격하여 제2차 세계대전이 시작되는 등 세계가 점차 전쟁의 소용돌이로 빠져들어가는 상황에서 위기를 직감한 듯하다. 재기 발랄하고 판단이 빠르며 한 번 결심하면 끝까지 밀어부치는 굳은 의지를 가진 인간형인 박창훈은 급변하는 세계정세 속에서 고미술품을 계속 유지하는 것이 힘들 것이라 전망하고 고미술품을 모두 내놓는 '결단'을 실행한 것이 아닐까. 그는 1951년 4월 5일 부산 피란 중에 향년 54세로 세상을 떠났다.

우리나라 근대의 수장가들 가운데 박창훈은 독특한 위상을 갖는다. 많은 수장가들이 선대로부터 이미 물려받은 재산으로 엄청난 부자인 경우가 많은데, 박창훈은 자수성가하여 당대에 명사가 된 입지전적 인물이라는 점에서 우선 차

이가 있다. 그런 그가 순전히 자력으로 일제강점기를 대표하는 조선인 수장가 가운데에서도 손꼽힐 정도의 대수장가가 되었고, 그가 소장했던 여러 작품들이 현재 간송미술관 등 유수의 기관에 소장되어 있을 만큼 질적으로도 뛰어난 작품을 소장했다는 것은 그의 감식안 역시 훌륭했음을 말해준다.

그러나 고미술품 수장가로서 박창훈에 대한 평가는 그렇게 호의적이지만은 않다. 그가 일제강점기를 대표하는 수장가 가운데 한 사람인 것은 분명하지만, 그의 고미술품 소장 활동을 민족문화 애호나 고미술품에 대한 애착에 의한 것으로 평가하기에는 의구심이 들기 때문이다. 모든 수장가들에게 민족의식이나 사명감 등을 요구할 수는 없지만, 성공가도를 달리는 40대 초반의 저명인사가 '교육비'와 '염치' 운운하며 방대한 소장품을 한꺼번에 처분한 사실은 조선을 대표하는 대수장가의 처신으로는 아쉬움이 많이 남는다. 고미술품을 짧은 시간에 다량 수집했다가 한꺼번에 모두 처분해버린 것은 고미술품 대수장가로서 명성을 떨쳤다가 모두 판매하여 경제적 이득을 극대화하는 특유의 '재기 발랄'함을 과시한(?) 것이 아닐까 싶다. 이러한 행위의 가장 큰 원인은 고미술품을 대하는 수장가 개인의 확고한 의지와 목적이 없었다는 데에서 기인한다. 박창훈은 비록 그가 질적으로나 양적으로 많은 미술품을 수장했었다 해도 고미술품 애호벽을 그 자체로 승화시키지 못한 수장가, 또는 소장품을 통해 이윤을 극대화한 일종의 투자가로 평가할 수 있다. 고미술품 수장가로서 박창훈의 경우는 우리나라 근대의 고미술품 소장과 산일이라는 측면에서 일종의 반면교사 역할을 했다는 점에 그 의의를 찾을 수 있다.

◎ ◎ ◎

"박 씨가 거룩한 마음으로 구하여 얻은
미술품을 전부 내놓지 않으면 안 될 사정이 어디에 있는가"

박창훈 경매회를 다룬 신문 기사 중에서

◎ ◎ ◎

박창훈 씨 소장 서화 골동 판매

* * *

조선 굴지의 수장가 박창훈 박사가 과거 십수 년간 엄선에 다시 정선精選을 가하여 수집한 고서화와 골동품을 남산정 2정목 경성미술구락부에서 오는 5, 6 양일간 주야를 통하여 일반에게 공개하고 7일(일) 정오부터는 판매한다는데 고서화로는『동한류편』(이조 오백유여 년간의 명상名相, 명장, 명현, 명유, 명필 등 1,300여명의 1인 1점의 진적집眞蹟集), 화첩《열상정화》(조선 고화가古畵家 100여 명의 1인 1점 명화집), 장다농(다농茶農 장심張深) 증贈 완당(김정희), 산천山川(김명희) 형제의〈부춘산도권〉富春山圖卷, 소동파석실동蘇東坡石室洞 제각題刻, 현재(심사정)〈황취박토도〉, 소림(조석진)과 심전(안중식) 합작〈해상군선도〉, 옹방강 척독尺牘, 호생관(최북)〈금강산전경〉, 완당 예서

사련隸書四聯, 완당 행서자제行書自題 해예합벽액침계楷隸合璧額梣溪, 소당小塘(이재관) 어초문답漁樵問答, 이토공伊藤公 금주상수琴酒相壽, 노기장군乃木將軍 중조사실中朝事實, 장서도張瑞圖 행서行書, 등완백鄧完白(등석여) 예서隸書 등 진귀한 것 백수십 점 골동으로는 낙랑 고려 이조의 진기한 자기, 철기, 목기 등 150여 점이 출품되리라 한다.

·『동아일보』, 1940년 4월 5일, 3면.

서화 골동의 수장가─박창훈 씨
소장품 매각을 기機로

* * *

서화 골동 내지 고물古物 등속은 일부 특수계층의 애롱물愛弄物이라 간주하고 일반은 이 등속에 대하여

1940년 4월 5일자『동아일보』에 실린 박창훈 경매회 관련 기사.

별로 관심치 않았었다. 일본 내지인과 중국 인사는 선인 유적과 고물에 대한 애호심이 일반적으로 상당히 발달되었었다.

그러나 우리 조선에서는 서화 외 골동을 애호하고 수장하는 사람을 기습奇習이 있는 별 이상한 사람들이라 일반이 간파하여왔다. 필자의 아는 범위로 말하면 진정한 의미로 선인유적先人遺跡을 애호하고 수장한 이는 우리의 대선배인 위창 오세창 씨와 괴원槐園 아유카이鮎貝 씨 등이라고 생각한다. 최근 십 년 전까지 이것을 성심으로 애장한 이는 저축은행 두취 모리森 씨, 상은商銀 두취 와다和田 씨, 경전전무京電專務 무샤武者 씨 등이라고 기억된다.

현재 우리 조선 인사 중 대수장가는 다 십 년 이내로 성의가 열심으로 수집한 이들이다. 여하간 서화 골동의 애장열이 일반화 보편화되는 것은 서나 화가 그 작가 개인의 개성을 발휘한다는 말과 같이 서화 수장가 역시 그 개인의 성격에 합하는 물건을 모으는 듯한 관觀이 있다. 고 다산 박영철 씨는 원만한 성격

의 소유자라 그가 수집한 서화 골동도 둥글고 모두 밉지 않은 물건이다. 그가 작고 후에 진열관 건축비로 일금 수만금을 첨부하여 서화 골동 전부를 영구 보존키 위하여 경성제국대학에 기증한 것은 누구나 다 잘한 처리라 경의를 표한다.

유방維邦 김덕영(이전 이름 김찬영) 씨는 세상에서 드물게 보는 선인이요 호인이라. 조선에서 제일이라는 고려기를 위시하여 서화 골동 전부가 호품이요 진품이다.

토선 함석태 씨야말로 모든 일을 샐 틈 없게 하는 이다. 소털을 쏟아서 제 구멍에 쏟는 이가 있다면 아마 이 함 씨라 할 것이다. 이가 모은 서화 골동 전부가 다 기기묘묘하고도 모두가 실적實的인 물건뿐이다. 이모저모로 보아도 좋은 물건뿐이다. 이런 점으로 보아 무호 이한복 씨 수장품은 함 씨가 유사할 것이 많이 있다. 요모조모로 이 기기묘묘하며 소품이면서도 대물大物 거품트品을 능가할 만한—간단히 말하면 조선에서는 소물진품대왕小物珍品大王이라.

오봉빈이 박창훈의 서화 골동 매각을 아쉬워하면서 쓴 글. 『동아일보』 1940년 5월 1일자에 실렸다.

소전 손재형 씨는 청년 서도 대가요 그 위에 감식안이 충분한 이다. 그 방면에 감별안鑑別眼과 취미가 많고 또 재력이 충분하니 그가 모은 서화 골동 전부가 다 일품이요 진품이다. 누구나 다 공경하고 부러워하는 바이다.

서언序言이 너무 길어졌다. 본론으로 들어가자. 금번 조선 초유의 성황으로 대매립大賣立을 한 의학박사 박창훈이라기보다 더 유명한 청원 박창훈 선생은 대체 어떠한 물건을 모았길래 그와 같은 인기가 있었던가.

박 씨는 외과의의 태두로 십여 년래 환자들을 친절 정녕히 취급하여 주신다는 것은 세상에서 정평이 있으니 이 말은 그만두고 박 씨가 혜안과 오랜 연구와 욕심과 희생을 기울여 엄선에 다시 정선을 더하며 수집하신 서화와 골동이라는 것은 필자뿐 아니라 이는 다 아는 바다. 그이가 십여 년 이래로 고인 유적 수집에 자수自手로 고심한 것은 친근자로서 경탄치 아니할 수 없었다. 박 씨가 금번 매립賣立한 근 삼백 점은 그야말로 모두 고생이 배어 있다고 할 수 있다.

그런데 이와 같이 성의와 열심 그 위에 선인先人을 추공존숭追恭尊崇하는 거룩한 마음으로 구하여 얻은 미술품을 전부 내놓지 않으면 안 될 사정이 어디에 있는가. 박 씨는 의업으로 성공자 중 일인이니 물적 고통이 만무할 것이다.

그러면 그―진의가 어디 있는가. 우리 지인은 매우 궁금하였고 속으로 박 씨를 꾸짖기도 하였다. 그런데 박 씨는 이렇게 말한다.

박 씨는 8대 독자 더구나 자기는 유복자로 태어나서 소시에 무한한 고초를 받으면서 자라나서 사회의 은덕으로 이만큼 되었으며 게다가 선대에 없던 자복子福까지 차지하여 지금 슬하에 칠팔 남매가 있고 작년에 장자가 성남중학 이번 봄에 장녀가 경기고녀京畿高女에 입학된 것을 계기로 자녀 교육비를 적립하여야 부모의 책임을 다하겠다고 누구보다 책임감이 강한 이라 이번 매립의 동기가 여기에 있다 한다.

옛날에 복을 모두 가질 수 없다고 하였으니 자신이 선대에 못 가졌던 이와 같이 복을 다점多占하였으니 중요 미술품까지 점유하고 있을 염치가 없으니 이것만은 동호同好 유지 여러분에게 분양하노라는 지극히 아름다운 의사에서 출발한 것이다.

이와 같이 아름다운 뜻에서 출발한지라 우리 유지 동호도 아름답게 받아서 조선서 초유의 매립 총액이 칠만 수천 원에 달하였다. 그가 십여 년 동안 고심에 고심을 가한 『동한류편』(전부 50책 황희 이래 1,300여 인의 친필)이 조선서 최고 기록(7,250원)으로 경성 유지 강익하康益夏 씨에게, 《열상정화》(역대 명화 150인 분에 해당하는 가격 4,000원)가 원산 유지 윤훈갑尹壎甲 씨에게 이관된 것은 만공滿空의 경의를 표하는 바이다. 이상 양품兩品은 조선의 국보라 할 수 있으니 강, 윤 양씨는 신중히 보관하시기를 재삼 부탁한다.

*오봉빈, 「동아일보」, 1940년 5월 1일, 3면.

『조광』, 1937년 3월호 인터뷰 05.

"고색창연한 신운미 고전 수집가 황오 씨"

◎　　고전古錢 수집가이자 민속학자인 황오의 정확한 인적사항은 아직 알 수 없다. 다만 민족운동가이자 언론인·정치가인 민세民世 안재홍安在鴻(1891~1965)이 1930년 『조선일보』에 연재한 후 1931년 유성사流星社에서 출간한 『백두산등척기』에 그의 이름이 나온다. 1931년 12월에 양정고등보통학교 교우회에서 간행한 『양정』養正 제8호가 양정고등보통학교 교장을 지낸 엄주익嚴柱益 추모 특집으로 간행될 때 박영철 등과 함께 「만장」輓章을 썼고, 아울러 특별회원으로 쓴 「제14회 졸업식 날 몇 조각 감상」에 "우리 선생 된 사람"이라는 표현이 있는 것으로 보아 양정고등보통학교를 나오지 않았지만, 양정고등보통학교 선생으로 근무했음을 알 수 있다. 이 밖에도 「오대산의 표정은 인자한 어머니인 듯 — 한강의 원천 간통수干筒水는 여기 있다」(4)를 『동아일보』 1937년 7월 9일자에, 「하이킹」을 『여성』女性 제2권 제11호(1937년 11월)에 발표했고, 1946년 종로기독교청년회관에서 개최된 전조선문필가대회에 황오의 이름이 등장한다.

황오의 이름 중 '澳'는 '오'와 '욱'으로 모두 발음할 수 있기 때문에 월북한 역사학자 황욱黃澳이 황오와 동일 인물일 가능성이 있다. 만일 황오가 월북 역사학자 황욱이었다면 '화폐'를 통해 유물사관의 관점에서 우리 역사의 흐름을 연구하려고 한 인물이 아닐까 싶다.

＊　＊　＊

고전 수집가로 유명하신 황오 씨를 찾게 되었다. 고색이 창연한 고전을 만지시며 예술의 신운미神韻味를 만끽하시는 씨는 보통 애전가愛錢家와는 다른 의미의 애전가이다. 기자는 인사를 하고 내의를 말한 후에, "고전을 수집하시는 지가 몇 해나 되었습니까?" 하고 화제를 꺼내었더니, 씨는 처녀같이 수줍어하는 태도로 "천만에 수집이 무슨 수집이오. 아무것도 없습니다. 다만 취미로 몇 개 모았지요" 하고 겸손을 떠신다.

기자는 뱃심 좋게 현품 구경을 간청하였더니 씨는 기자의 간청을 저버리기 어려우심인지 그야말로 청태靑苔(푸른 이끼)가 낀 듯한 고전을 한 개 두 개 꺼내놓으며 "다만 사오 년 전부터 진기하고 이상해서 몇 개 몇 개 모으기 시작한 것이 그럭저럭 몇 백 개 되었습니다" 하고 먼저 조선 고전을 꺼내놓으신다. 씨의 말을 들으면 조선 돈은 지금으로부터 941년 전 고려 성종 때에 비로소 생겼는데, 그것이 곧 무문無文 철전鐵錢이라고 말씀한다. 기자는 씨의 벌여놓은 목갑木匣에서 조그만 철전을 손에 들어 이리저리 뒤져보고 참 희귀한 것이라고 칭찬한 후에 "조선 돈은 몇 가지나 됩니까?" 하고 일문一問을 발하였더니 씨는 당황히 책상을 뒤져가지고 『동양화폐연표』東洋貨幣年表를 꺼내어 다음과 같이 말씀하신다.

황오의 인터뷰 기사가 실린 『조광』 1937년 3월호 특집, 43쪽.

심담을 말씀해주시오" 하였더니, 씨는 별 고심이 없다는 듯이, "뭐 고물상에서 좀 사들이고, 친구들에게 양수讓受하고 별로 고심한 것은 없습니다. 그러나 무엇보다도 경제 문제와 시간 문제가 제일 큰 문제지요. 경제가 허락한다면 좀 더 철저히 모아 보겠지만은요." 하고 잠깐 눈썹을 흐리신다. 씨는 말을 계속하여, 최근 우리가 쓰던 상평통보도 세 가지가 있는데, 인조 11년에 된 것과 이태왕孝太王(고종의 일제 강점 후 격하된 명칭) 3년에 된 것과 이태조孝太祖(이태왕의 오기誤記) 20년에 된 것 세 가지가 있지요. 제가 지금 가진 것은 육십여 개입니다" 하고 기쁘신 듯이 현품을 손으로 만지신다.

기자는 다시 현품 중에서 조선통보 한 개를 꺼내어 물었다.

"이 돈은 현재 한 개에 몇 원 가치나 갑니까?"
"60원 가치요"
"십전통보는요?"
"한 개에 5원가량 되지요."
"상평통보는 어떻습니까?"
"그 돈은 흔하니만치 근으로 매매합니다. 그러나 상평통보 1면에 경京이니 평平이니 무武니 호戶니 하고 글자가 있는데, 글자 하나만 있는 것이 값어 퍽 비싸지요. 고물이란 얻기 어려운 것이면 값이 나가니까요. 그래서 희귀품이면 위조도 많습니다."

그러더니 상평통보 위조품 하나를 꺼내어 기자에게 보여준다. 그러나 문외한인 기자는 어느 것이 진품이고 가품인지를 알 수가 없다. 씨의 말을 들으면 위조품은 쇠가 다르고 좀 엷다고 한다. 씨는 말을 계속하여, "조선 은전의 시초는 대동大東이라는 것인데, 이태왕 19년에 되었지요. 지금 가격으로는 삼사

"조선 돈은 십여 종이 됩니다. 연대순으로 말하자면 무문철전無文鐵錢, 동국중보東國重寶(목종 5년), 동국통보東國通寶, 동국중보東國重寶, 삼전통보三錢通寶, 삼전중보三錢重寶, 해동통보海東通寶, 해동중보海東重寶, 해동원보海東元寶(숙종 2년), 조선통보朝鮮通寶(세종 5년), 십전통보十錢通寶, 상평통보常平通寶, 은전銀錢 등입니다" 하고 일일이 실물을 반증하며 설명하시는데 조선 돈은 그리 변환이 없다고 보아 틀림이 없다. 그러나 청태가 퍼렇게 끼고 녹이 지득지득 낀 이러한 돈을 모두 어디에서 모았는가 하면 실로 진기하기 짝이 없다.

"이렇게 수집하시기에 퍽이나 힘이 들었지요. 그 고

원가량 되지요" 하고 딴 상자를 펴놓으신다. 그중에 이십 량이라고 써놓은 돈은 손바닥만 한데 참 탐스럽고 훌륭하다. 그 돈은 주조지가 오사카인데 지금은 좀처럼 구하기가 어렵다고 한다.

기자는 화제를 돌려, "조선에 돈이 생기기 전에는 물물 교환이었던가요" 하고 물었더니, "아마 물물교환도 하였고, 혹은 중국 돈을 사용한지도 모르지요. 지금 경북에 명도名끼라는 중국 돈을 굴출掘出하고 개성에서 오수五銖라는 중국 돈을 파냅니다. 이것으로 보아, 중국 돈을 쓰지 않았나 추측하지요. 자, 실물을 보시겠습니까?" 하고 딴 상자에서 중국 고전을 꺼내놓으신다.

칼 같은 돈, 거북이 같은 돈, 붕어 같은 돈, 원숭이 같은 돈—실로 이것이 돈인가 하고 놀랄 만한 여러 가지 돈이 많다. 돈이 아니고 나무를 깎고 과실을 벗길 만한 칼이며, 또는 손에 들고 완상하고 구경할 만한 완구품이다. 어째서 이것이 그들에게 돈으로 사용되었는가? 생각한 즉 실로 진기하기 짝이 없다. '윌리엄 모리스'의 유토피아와 같이 소위 항시기航時機를 타고 옛날로 돌아가 그때 정조를 맛보는 듯하다. 기자는, "왜 돈으로 이렇게 칼의 형을 취하였을까요?" 하고 일탄을 보내었다.

"글쎄요. 잘 알 수가 없지요. 요컨대 그때 사람들이 자기 신변에 가장 가깝고 실용되는 것으로 만들지 않았는지요. 중국 돈으로 경폐磬幣라는 돈이 있는데, 이것은 전혀 실내장식품을 모방하여 만들었다고 합니다. 또는 첨족포尖足布니 어포魚布니 하는 돈이 있습니다. 이상야릇한 것이 많지요!" 하고 한편에서 또 중국 고전을 꺼내어놓으신다.

두 발이 달리고 창 같은 혹은 도미 같은 돈—참말 그 진기한 것이 옛날 신화나 듣는 듯한 느낌을 가지게 한다. 기자는 신비로운 옛날의 정조를 생각하며

"그러면 중국은 언재부터 돈이 생겼습니까?" 하고 물으니 "사기史記에 의하면 요순堯舜 때부터 돈이 생겼다 하나 그것은 자세히 알 수가 없고 완전히 돈의 형태를 가지게 된 때는 진秦나라 때부터입니다" 하고 설명하신다.

사실 세계에 있어서 돈은 중국에서 제일 먼저 발달되었고 그 종류 그 형태를 몇 백 몇 천으로 헤아릴 수가 있다고 한다.

씨의 가진 중국 돈만 하여도 백여 종이 넘고, 그 개수가 사오백 개 이상에 달한다. 기자는 태도를 고치며, "이렇게 돈을 많이 모으시니, 장차 부자가 되겠습니다" 하고 농담을 건네었다.

"글쎄요⋯⋯."

씨의 얼굴에도 유머러스한 표정이 잠깐 지나간다. 씨의 말씀을 들어보면 조선 고전과 중국 고전을 합하여 근 천 개가량을 수집하였고 그 수집 가격이 이삼천 원이 되는 모양이다. 딴사람이 가질 수 없는 이러한 아름다운 세계를 가지고 홀로 신비의 삼매경에 소요하시는 씨를 못내 부러워하고, 씨의 집을 나오게 되었다. (끝)

조선 왕실의 마지막 내시 중 한 사람이자 대수장가, 이병직

내시였던 탓에 평생 비주류로, 그러나 뛰어난 감식안을 갖춘 수장가

송은松隱 이병직은 '조선미술전람회'에서 12회나 입상한 서화가이자 대수장가, 당대의 미술품 감식안鑑識眼, 부자의 한 사람으로 유명했고, 그의 수장품을 경매한 세 차례의 경매회는 규모와 유물 수준 등에서 높은 평가를 받았다. 그는 자신의 부를 사회로 환원하여 교육 사업으로 승화시키는 등 민족사회에 귀감이 되었다는 점 등에서 근대의 여러 수장가들과는 다른 면모를 보였다.

　이병직의 삶의 중요한 부분을 규정하고, 그의 운신의 폭을 제약한 것은 그가 대한제국기의 내시內侍였다는 사실이었다. 소설가이자 영문학자인 조용만은 이병직을 "학식이 많고 사람도 소탈해 자신이 내시임을 공언할 정도로 도량이 넓은 사람"이라 회고하기도 했지만, 내시에 대한 주변의 시선은 녹록하지 않았음은 물론 커다란 장애물이 되기도 했다.[1] 그가 뛰어난 예술가이자 자선가로 활동을 하더라도 내시였다는 사실에 대한 주변의 눈총은 그의 활동을 극도로 제약했

고, 이 때문에 그는 화단에서도 비주류로 일관할 수밖에 없었다. 이병직이 수기자오적修己自娛的 성격이 강한 사군자에 매진하고, 작품세계 역시 활달하지 못한 것도 바로 이 때문이 아닐까 싶다.

이병직이 내시가 된 직접적인 이유와 내시가 되기 이전의 생활 등은 확실하지 않다. 이병직의 이성손자異姓孫子인 곽영대의 전언에 의하면, "1903년 그의 나이 일곱 살 때 사고로 '사내'를 잃은 뒤 강원도 홍천에서 칠천석꾼 내시 집안에 양자로 들어왔다"고 했다.[2] 이병직이 조선 말기 내시의 역사에서 중요한 인물이었음은 내시부의 마지막 교관을 지낸 정완하의 구술을 통해 확인할 수 있다. 정완하에 의하면 조선 시대의 내시는 관동파館洞派와 자하동파紫霞洞派로 나뉘었는데, 구한말에 와서 관동파는 유재현柳載賢과 이병직이, 자하동파는 나세환羅世執과 강석호姜錫鎬가 대표적인 인물이었다고 했다.[3] 관동파는 동대문 밖에 나와 살면서 그들의 묘를 창동과 월계동에 잡았고, 자하동파는 서대문 밖 양주군 삼상리 일대에 살면서 거기에 자기들의 묘자리를 잡았다고 한다.[4]

왕이 먹는 음식의 품질을 검사하고 감독하며, 왕명을 출납하고, 대전大殿의 문을 지키며 들고나는 사람들을 안내하며, 대전 일대를 청결하게 유지하는 임무를 맡은 내시는 내관內官 또는 환관宦官 등으로도 불렸다. 조선 왕실의 내시는 대부분 1908년을 전후하여 출궁되었고, 내시부內侍府 역시 1908년을 전후하여 없어진 것으로 보인다.[5] 내시제는 조선의 멸망과 함께 공식적으로는 폐지되었지만 극히 일부의 내시가 궁녀들과 함께 궁중 내에 남아 있던 것으로 추정된다.[6] 이병직이 내시로서 활동한 기간은 1896년생인 이병직이 7세의 나이로 내시 집안에 입양된 1903년 이후부터 12세가 되던 1908년까지의 짧은 기간이었거나, 1908년 내시제 폐지 이후 비공식적으로 내시제가 유지될 때, 또는 이 두 경우 모두에 해당되는 것일 수 있으나 어느 것도 확실하지 않다.[7] 다만 내시로서의 이병직은 구

한말 내시들 가운데 고종황제와 명성황후의 신임이 두터웠던 유재현의 손자뻘로서 내시들의 세계에서는 중요한 계보를 이은 인물의 하나로 평가되었다.[8]

　이병직이 뛰어난 서화가이자 손꼽히는 수장가의 한 사람이었음에도 불구하고 이른바 비주류의 일원이 되었던 것은 아마도 그가 천형天刑과도 같은 불행을 감수하며 자신을 드러내지 않으면서 살아가는 방식을 본능적으로 체득했기 때문일지도 모른다.

서화가 김규진을 만나다

이병직은 그의 나이 19세 때인 1915년부터 인기 서화가로 유명한 김규진金圭鎭(1868~1933)의 서화연구회書畵硏究會에서 공부하여 1918년 제1회 졸업생이 되었다.[9] 김규진은 조선 말기부터 일제강점기까지 활동한 서화가로 영친왕과 순종의 서화교사를 지냈다. 묵죽, 묵란, 화조화 등에 모두 능했던 김규진은 관직을 그만둔 1907년 지금의 서울 소공동인 석정동 자신의 작업실에 천연당사진관天然堂寫眞館을 열었고, 1913년에는 천연당사진관 내에 고금서화관古今書畵館을 병설하여 서화를 제작해서 판매했다. 그는 영업 사진관의 대중화를 정착시킨 인물로 평가된다.[10] 시대와 대중의 취향을 잘 파악하여 상업화할 줄 아는 선구적 감각의 소유자인 김규진은 특히 대나무 그림을 잘 그려 이른바 '해강죽'海岡竹으로 유명했다. 죽간竹竿이 굵은 왕대나무 그림으로 대표되는 해강죽은 청나라의 판교板橋 정섭鄭燮 등 양주팔가揚洲八家에서 해파海派로 이어지는 묵죽풍을 재창조한 것이다. 이병직이 졸업한 서화연구회는 수요일과 토요일 일주일에 두 번 서너 시간씩 난죽과 서예를 주로 가르치는 김규진의 개인 사립학원과 같은 성격이 강했다. 김규진은 여

근대 대수장가 중 한 사람으로 꼽히던 이병직은 뛰어난
서화가이자 훌륭한 감식안을 갖춘 수장가였다. 일찍이 서화가
김규진에게서 교육을 받은 그는 20대에 이미 서화 실력을 인정
받았다. 그러나 내시 출신이라는 사실은 그의 행동을 제약했고,
때문에 그는 화단에서 늘 비주류로 일관했다.

1 수장가 중 특이하게도 내시 출신이었던 송은 이병직.

2 왕들과 함께 있는 내시들. 1907년 9월에 찍은 것으로, 중앙 창가 흰옷 입은 두 사람이 퇴위된 고종과
막 즉위한 순종이고, 왼쪽 창가 어린이가 훗날의 영친왕이다. 이들 주변에 서 있는 인물들이 내시로 추정된다.
『더 일러스트레이티드 런던 뉴스』The Illustrated London News에 실려 있다.

3~4 인기 서화가로 유명한 김규진과 그가 운영한 천연당사진관. 영친왕과 순종의 서화교사를 지낼 만큼
실력을 인정받았던 김규진은 1907년 지금의 서울 소공동인 석정동에 천연당사진관을 열어 우리나라에 영업
사진관의 대중화를 정착시키기도 했다. 천연당사진관 간판과 함께 고금서화관 간판도 보인다.

5 1963년 7월 2일자 『경향신문』에는 『삼국유사』를 지켜낸 이병직의 미담을 소개한 기사가 실렸다.
사진은 기사 중 이미지 부분만 발췌한 것이다.

6 1938년 5월 28일자 『매일신보』에 윤덕영 자작, 이윤용 남작, 서화가로 유명한 김용진 등 당대의 명사들과
함께 이병직의 인터뷰 기사가 실렸다. 이는 사회적으로 그의 위상이 어땠는지를 드러내준다. 맨 아래 인물이
이병직이다.

기에서 풍류·교양을 위해 글씨와 그림을 배우러 온 기생들과, 취미를 위해 찾아온 일본인 조선총독부 고관과 실업가 및 그들의 부인을 가르쳤는데 이때 이병직은 부강사로서 이들을 가르치기도 했다.[11] 이 사실은 김규진이 이병직의 서화 실력은 물론이고 인간적인 면에서도 신뢰했음을 알 수 있게 해준다. 이병직의 대나무 그림은 김규진의 『신편해강죽보』新編海岡竹譜 등을 반영한 그림이 많고, 제화시題畫詩 역시 김규진이 자주 사용하던 시를 쓰고 있으며, 대나무를 그릴 경우 죽절竹折(대의 마디) 부분을 어긋나게 하고 죽간을 쌓아올리는 기법 및 댓잎이 부채꼴 모양으로 표현되는 등 김규진의 작품과 여러 면에서 유사하다.[12]

　　김규진은 영업 사진관의 대중화에 기여함과 아울러 작품의 가격표라 할 수 있는 '윤단'潤單을 만들어 그에 따라 작품을 주문받고 제작하는 등 우리나라 근대 미술 시장 및 유통에 있어서 새로운 이정표를 만든 인물이다. 서화를 돈을 받고 판매한다는 것을 고상하지 못한 행동이라 여기던 당시에 서화를 하나의 상품으로 인식하고 그림 가격을 공개할 것을 김규진이 앞장서서 주장한 것은 중국 유학에서 얻은 경험을 통해 근대적 사회로의 변화를 일찍 감지했기 때문이다.[13] 이병직이 굴지의 수장가가 된 것은 일차적으로 그가 부유한 데다 예술적 소양이 있었기 때문이지만, 그의 스승이 당대의 인기 서화가로 이재에도 밝은 김규진이었다는 점도 간과하기 어렵다. 이병직은 김규진에게서 서화는 물론이고 대중적 취향의 파악과 함께 미술품 매매 등 동시대 다른 서화가들이 미처 생각하지 못했던 선구적 감각까지도 배운 듯하다.

훌륭한 서화가로, 교육을 위해 아낌없이 투자했던 자산가로

이병직은 그의 나이 27세 때인 1923년 9월에 설립된 고려미술회高麗美術會에 강진구姜振九, 김석영金奭永, 나혜석羅蕙錫 등과 함께 회원으로 참여했는데, 고려미술회 역시 서화미술회처럼 미술 지도와 같은 교육 활동에도 주력한 교육 계몽적 성격을 지닌 소집단이었다.[14] 지금의 롯데호텔 자리에 있던 고려미술회의 동양화 분야 지도교사는 김은호와 이병직이 맡았고, 이해부터 조선미술전람회에 출품한 이병직은 1923년부터 사군자가 동양화부에 편입되는 1931년까지 8차례의 전람회에서 12회나 입상했다.

1929년 8월 15일부터 8월 27일까지 『매일신보』에 총 13회 연재된 '화실방문기―선전鮮展을 앞두고'에 이한복, 김진우金振宇, 이상범李象範, 이영일李英一 다음으로 이병직이 소개되었다. 당시 그의 화실은 종로구 봉익동에 있었으며, "화도畵道, 특히 사군자에 관한 이론을 가장 많이 온축蘊蓄했으며 또한 그 학리學理를 실제로 부서뜨려서 그 작품에 융합함에 일묘一妙를 득하여 확연히 자류自流를 창작했음에 성공한 분은 오직 송은 이병직 군"이라 소개하고, "대竹가 군君의 특장인 것은 너무도 유명한 사실……"이라 했다.[15] 이병직 다음으로 김은호, 최우석崔禹錫, 이용우李用雨, 이승만, 윤희순尹喜淳, 변관식, 노수현盧壽鉉, 김종태金鍾泰의 화실 방문기가 연재된 것을 보면 그의 서화가로서의 명성을 짐작할 만하다. 『매일신보』가 '경영독립기념사업'의 일환으로 1938년 6월부터 다음 해 1월까지 8개월 간 기획한 '역대명가유필진적'歷代名家遺筆眞蹟 사업을 시작할 때 윤덕영尹德榮 자작, 이윤용李允用 남작, 서화가로 유명한 김용진과 함께 사진이 실리고 인터뷰한 사실 역시 서화가로서의 그의 위상을 알려주는 예이다.[16]

"칠천석꾼 내지 집안에 양자로 들어간" 이병직은 20대에 이미 재력가로 유

명했다. 이병직의 나이 27세 때인 1923년에 김은호가 고려미술회를 창립할 당시 "연구회에 운영자금을 내놓을 만한 송은 이병직과 교섭했지만, 그는 별로 큰 힘이 되어주지 못했"다고 회고했다.[17] 1926년 순종황제 인산因山에 경성방직 사장을 지낸 김연수金季洙가 헌성금獻誠金을 400원 낼 적에 그가 그 다음 액수인 350원을 낸 것으로 이병직의 재력을 확인할 수 있다.[18] 이병직의 수입에 대하여 근대의 취미 중심의 오락지『삼천리』1940년 9월호는 당시 최고의 부자인 광산왕鑛山王 최창학崔昌學의 1년 소득이 24만 원, 화신和信콘체른의 박홍식朴興植이 20만 원, 간송 전형필이 10만 원, 인촌仁村 김성수金性洙가 4만 8,000원 등인데, 이병직은 3만 원 내외라 했다.[19] 모두 이병직의 재력이 동시대 사람들의 주목을 받을 만큼 대단한 것이었음을 증명해주는 예이다.

당대 부자의 한 사람으로 손꼽히는 이병직과 다른 근대의 수장가들과의 중요한 차이점은 교육에 대한 적극적인 투자였다. 이병직은 1937년 9월 16일에 경기도 양주군의 가납공립초등학교 부설 효촌간이학교 설립 인가가 나자 교지 및 건물(20평)을 기증했고, 1939년에는 양주중학교 설립 기금으로 "전 재산 40만 원을 혜척惠擲"했다. 이병직은 이때 인터뷰에서 "양주 땅과는 동군 광적면 효촌리에 있는 효촌리 간이학교를 설립한 관계로 인연이 있을 뿐 아니라 200년 전부터 저의 집안이 대대로 살아온 고향입니다"라고 자신과 양주와의 특별한 인연을 밝혔다.[20] 1946년 6월 25일에는 당시 효촌분교에 두 개의 교실을 증축하는 데 터전 및 공사 기금을 기부했고, 1964년 9월 18일에는 논畓 5,000평을 기증하여 교사 이전기금 45만 원을 조성했다.[21] 현재 경기도 양주시 광적면 덕도 1리 755에 위치한 효촌초등학교 설립과 양주중학교 곧 지금의 의정부고등학교의 설립에 이병직이 절대적으로 공헌한 것이다. 부를 쌓거나 수장에 골몰하기보다는 교육 분야에 과감하게 기부함으로써 민족사회에 반향을 일으킨 이병직과 비슷한 경우로

재정난에 허덕이던 보성고등보통학교를 1940년에 인수한 전형필을 꼽을 수 있다.[22]

광복 이후 이병직은 허백련, 김영기, 정운면, 배렴, 이응로, 허건 등과 함께 조선서화동연회朝鮮書畫同研會를 결성하여 활동했고, 6·25전쟁 이후에는 난정회蘭亭會, 금란묵회金蘭墨會 등에서 활동했지만 이들 단체는 대체로 친목단체적 성격을 가진 모임이었다. 그는 '대한민국미술전람회'의 추천작가, 초대작가 등을 역임하기도 했지만 작품 제작이나 화단 활동 등에 적극적이지는 않았다. 일제강점기에도 글씨와 사군자로 자오自娛(스스로 즐긴다)하듯 작품 활동을 하던 이병직은 해방 이후의 미술 활동에도 별다른 의미를 두지 않은 듯하다.

정리하자면 강원도 홍천 출신인 이병직은 7세에 부유한 내시의 이성양자가 되어 막대한 재산을 물려받았다. 그가 내시 출신이었다는 사실이 그의 일생을 제한하고 규정했다는 것은 위에서 살펴본 바와 같다. 나이 19세부터 김규진의 서화연구회에서 교육을 받았고, 20대에 이미 뛰어난 서화 실력을 인정받은 이병직은 서화가·굴지의 수장가·막대한 금액을 학교를 위해 희사하는 자선가라는 여러 얼굴을 가지고 있었다. 그의 미술가로서의 생애에 큰 영향을 준 인물은 영친왕의 사부를 지낸 당대의 인기 서화가 김

1 1939년 경기도 고양군 광적면 효촌초등학교에 세워진 이병직 송덕비.
2 1939년 9월 9일자 『동아일보』에는 양주중학교 설립을 위해 40만 원을 기부한 이병직에 관한 기사가 실렸다.

규진이다. 이병직은 김규진의 난죽 등 사군자 그림에 영향을 받아 평생 동안 사군자 그림, 특히 난죽으로 일관했고, 그가 미술품을 수장하고 매매하게 된 것도 대중의 취향을 상업적으로 이용할 줄 알았고 이재에도 밝았던 김규진의 영향이 컸던 것 같다.

최고로 손꼽히던 이병직의 수장품들

정확한 감식안이 없다면 우수한 물건을 수장할 수 없기 때문에 수장과 감식은 불가분의 관계라 할 수 있다. 따라서 이병직이 굴지의 수장가가 될 수 있었던 것은 뛰어난 감식안이 전제되지 않으면 불가능한 일이었다. 이병직은 일제강점기 당시에 이미 뛰어난 고미술품 감식안으로 이름이 나 있었다. 이병직의 서화 감식안을 증명해주는 예가 현재 평양 조선미술박물관에 있는 조선 후기의 화원 김두량金斗樑(1696~1763)의 〈목우도〉牧牛圖 또는 〈목동오수〉牧童午睡이다. 1934년에 간행된 『조선고적도보』 권14 「조선 시대 회화 편」에 이병직 소장으로 수록되어 있는 김두량의 〈목우도〉(도판번호 5946)는 여름 날 버드나무 밑에서 낮잠을 자고 있는 목동과 사실적으로 묘사한 황소를 대비시켜 그린 목가적 소재의 작품으로, 특히 황소의 치밀한 묘사에서 당시 청나라를 통해 들어온 서양화풍의 영향을 확인할 수 있다는 점으로 유명하다. 『조선고적도보』 권14 「조선 시대 회화 편」에 수록될 당시만 해도 화첩의 접힌 부분이 선명했고, 소의 뒷다리에 상한 부분이 보이며 화면 곳곳에 주름과 먹이 박락剝落된 부분도 있었다. 그리고 이 그림의 맨 왼쪽 아래에 김두량의 아들로 역시 화원을 지낸 '김덕하'金德夏라는 작은 세로글씨가 있었는데, 현재의 그림에서는 모두 지워져 있다. 이 그림에 김덕하라는 글씨가 있

음에도 불구하고 김두량의 작품으로 전하게 된 것은 이병직의 감식안을 존중했기 때문이다.[23] 김두량의 작품으로 전하는 그림 가운데 〈목우도〉와 국립중앙박물관 소장의 〈흑구도〉黑狗圖는 서명이나 낙관 등은 없지만 김두량의 그림으로 알려져 있다. 두 그림은 구도와 포치布置는 물론 음영법과 해부학적 관심마저 보여주는 듯한 치밀한 표현이 유사하며, 두 그림에 보이는 바닥 풀 묘사에서 볼 수 있는 절파풍浙派風의 활달한 필치 역시 동일하다. 이러한 필치는 김두량의 대표작으로 유명한 국립중앙박물관 소장 〈월야산수도〉月夜山水圖와도 유사하기 때문에 이병직은 〈목우도〉와 〈흑구도〉를 김두량의 그림으로 판단한 것으로 여겨진다.[24]

1940년 5월 1일자 『동아일보』에는 일제강점기의 대표적인 화상 오봉빈의 「서화 골동의 수장가—박창훈 씨 소장품 매각을 기機로」라는 장문의 글이 실렸다. 이 글에서 오봉빈은 당시의 주요한 고미술품 수장가로 "오세창·박영철·김찬영·함석태·손재형·박창훈"을 꼽은 후 "외과의의 태두"인 박창훈이 "혜안과 온축과 욕심과 희생을 성경盛傾하여 엄선에 갱가정선更加精選하며 수집하신 서화와 골동"을 "전부 출방出放"함을 아쉬워했다.[25] 오봉빈의 글에서도 볼 수 있듯이, 1940년 당시 가장 중요한 조선인 수장가는 "오세창·박영철·김찬영·함석태·손재형·박창훈"이라 할 수 있다. 추사 김정희의 제자인 부친 오경석으로부터 내려오는 수장 전통이 있는 오세창, 친일 무관 출신으로 중추원 참의를 지낸 전주의 거부 박영철, 평양 갑부의 자제로 화가이자 극작가인 김찬영, 서예가로 유명한 진도 갑부 손재형, 우리나라 최초의 치과의사 함석태, 당대의 스타 의사 박창훈은 일제강점기를 대표할 만한 수장가임에 틀림이 없다.

이병직은 비록 오봉빈이 거명한 6인의 수장가 명단에는 빠졌지만 일제강점기 당시 조선 유일의 미술품 경매회사인 경성미술구락부의 경매회에서 자신의 이름을 걸고 두 차례의 경매회를 개최한 조선인은 박창훈과 이병직뿐이라는

도판번호	작가	작품명
5908	창강滄江 조속趙涑	매조도梅鳥圖
5910	연담蓮潭 김명국	심산행려도深山行旅圖
5944	남리 김두량	월하계류도月下溪流圖
5945		고사몽룡도高士夢龍圖
5946		목우도
5975	긍재 김득신	신선도
6035	혜산惠山 유숙劉淑	미원장배석도米元章拜石圖
6046	오원 장승업	왕희지관아도王羲之觀鵞圖
6047		홍백매십선병풍紅白梅十扇屏風

〈표1〉『조선고적도보』 권14 「조선 시대 회화 편」에 수록된 이병직의 소장품.

도판번호	작품명	크기
6307	백자주전자白磁水注	높이 14.4cm
6331	백자투조연적白磁透彫水滴	높이 8.8cm
6462	청화백자죽문필통染付竹紋筆筒	높이 13.5cm
6506	청화백자소병染付小甁	높이 11.0cm
6508	청화백자산수문필가染付山水紋筆架	높이 5.4cm
6619	청화백자진사회오화형연적染付辰砂繪五花形水滴	높이 3.8cm

〈표 2〉『조선고적도보』 권15 「조선 시대 도자 편」에 수록된 이병직의 소장품.

사실은 우리나라 근대의 미술 시장과 수장가를 살필 때 유념할 사항이다.[26] 그의 수장품 가운데 먼저 꼽을 수 있는 것은『조선고적도보』에 실려 있는 작품들이다. 일제강점기 조선 유일의 미술품 유통기관이었던 경성미술구락부에서 발간한 경매도록에 출품작이『조선고적도보』에 실려 있을 경우에는 반드시 그 내용을 병기한 것을 통해『조선고적도보』의 권위를 확인할 수 있다. 조선총독부에서 1934년에 발간한『조선고적도보』 권14 「조선 시대 회화 편」과 1935년에 발간한 권15 「조선 시대 도자 편」에 수록되어 있는 이병직의 소장품은〈표1〉,〈표2〉와 같다.

이 가운데 남리 김두량의 〈월하계류도〉곧 〈월야산수도〉는 국립중앙박물관, 창강 조속의 〈매조도〉는 간송미술관, 오원 장승업의 〈홍백매십선병풍〉은 삼성미술관 리움에 소장되어 있으며, 3점 모두 해당 작가의 대표작으로 손꼽히는 작품 가운데 하나라는 점으로 미루어볼 때 『조선고적도보』의 권위와 이병직의 그림 감식안은 증명된다. 이처럼 명품으로 꼽히는 작품들로 되어 있는 회화 소장품과는 달리 도자기 쪽은 현재 소장처 등이 알려져 있지 않다. 다만 6331번 〈백자투조연적〉은 형태가 정교하고 독특하여 눈길을 끈다.

1934년 6월 22일부터 30일까지 9일간 동아일보사 주최로 동아일보사 3층에서 개최된 조선중국명작고서화전람회에 이병직은 장택상, 김찬영, 김은호, 함석태, 박창훈, 김영진, 김용진, 이한복 등 9인의 수장가들과 함께 출품을 했는데 그가 출품한 작품 수는 모두 〈표3〉에서 보이듯 14인의 작품 25점이었다.

또한 1940년 5월 28일에서 31일까지 4일간 경성부민관 3층에서 조선미술관 10주년을 기념하는 십대가 산수풍경화전을 개최할 때에 부대행사로 이루어진 '조선미술관정선고서화백점'朝鮮美術館精選古書畵百點 행사에도 '십명비장가찬조'十名秘藏家贊助라는 이름으로 전형필, 장택상, 김덕영(김찬영의 개명 후 이름), 함석태, 한상억, 손재형, 김명학金明學, 박상건朴相健, 오봉빈과 함께 8점을 출품했다.[27]

위에서 살펴본 1934년에 간행된 『조선고적도보』권14 「조선 시대 회화편」, 같은 해 개최된 조선중국명작고서화전람회, 1940년의 십명비장가찬조에 출품된 서화작품 41점은 단 한 점도 겹치지 않을 정도로 이병직의 수장품은 양적으로 풍부했다. 이병직이 이와 같이 많은 작품을 수장할 수 있었던 것은 막대한 재력과 함께 그가 1920~1930년대에 활발히 이루어진 수장가들 간의 교환 또는 경매 등에 적극 참여했기 때문인 것으로 여겨진다. 전형필은 1958년에 잡지 『신태양』新太陽이 주최한 좌담회에서 "(일제강점기) 당시에 고미술을 수집하던 한국 사

이병직은 1934년 열린 조선중국명작고서화전람회, 1940년 열린 조선미술관 10주년기념 십대가산수풍경화전 등 전람회에 많은 작품을 출품할 만큼 당대 손꼽히는 수장가였다. 그가 이렇듯 굴지의 수장가가 될 수 있었던 데는 그의 뛰어난 감식안이 전제되었기 때문이다. 또한 그는 세 차례의 경매회를 열어 자신의 소장품을 내놓았는데, 당시 발간한 도록을 통해 그가 얼마나 소중한 작품들을 소장하고 있었는지를 알 수 있다.

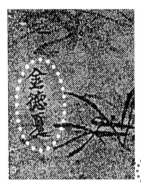

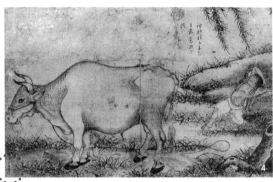

1 1934년 6월 22일자 『동아일보』에 6월 22일에서 30일까지 개최된 조선중국명작고서화전람회 관련 사고가 게재되었다. 여기에서 이병직은 장택상 다음으로 기록되어 있다.

2 1940년 5월 10일자 『동아일보』에 5월 28일에서 31일까지 동아일보사에서 열린 십대가산수풍경화전 관련 사고가 게재되었다. 이 전시회에 조선미술관에서 정선한 고서화 100점이 열 명의 수장가에게서 출품되었는데 이병직은 여섯 번째로 소개되었다.

3~4 이병직이 소장했던 김두량의 〈목우도〉는 『조선고적도보』 권14 「조선 시대 회화 편」, 도 5946번으로 수록될 당시 왼쪽 아래 '김덕하'라는 글씨가 있었다. 그럼에도 이 작품의 작가가 김덕하가 아닌 김두량의 작품으로 전해지게 된 것은 이병직의 뛰어난 감식안에 의한 것이다. 〈목우도〉는 현재 평양 조선미술박물관에서 소장하고 있으며, 종이에 담채, 세로 31센티미터, 가로 51센티미터의 크기다.

작가	작품명	출품 수
탄은灘隱 이정李霆	묵죽	1점
진재眞宰 김윤겸金允謙	선면산수扇面山水	1점
공재 윤두서	선면산수	1점
능호관凌壺館 이인상李麟祥	선면산수	1점
화재 변상벽	군계도群鷄圖	1점
겸재 정선	금강전경	1점
자하紫霞 신위申緯	묵죽	1점
눌인 조광진曺匡振	대련	1점
완당 김정희	해서심경 첩楷書心經帖	1점
	예액고경당隸額古經堂28	1점
	부춘산일각액도富春山一角額圖	1점
	묵란액墨蘭額	1점
	대련	2점
	한예첩漢隸帖	1점
단원 김홍도	수렵도	1점
	곤명지도昆明池圖	1점
	구룡연九龍淵	1점
호생관 최북	인물대폭人物對幅	1점
대원군 이하응	묵란대폭墨蘭對幅	2점
오원 장승업	영모이첩 병翎毛二帖屛	1점
	산수횡피山水橫披	1점
	추성부도秋聲賦圖	1점
심전 안중식	청록산수靑綠山水	1점

〈표3〉 조선중국명작고서화전람회에 출품한 이병직의 소장품.

람은 장택상 씨와 이병직 씨 등 몇 분이 있었지만……"이라 회고했고, 김은호는 "이병직이 6·25 당시 문화재 보따리만을 들고 단신으로 피난한 일은 잘 알려진 이야기다"라고 한 말을 통해 이병직의 활발한 수장 활동과 고미술품에 대한 애착 은 애호가들 사이에서도 유명했음을 알 수 있다.[29]

期日　昭和十六年六月　七日　下見
　　　　　　　　　八日　入開札並賣立

古經堂所藏品賣立圖錄

會場　京城府南山町二丁目
會社　株式　京城美術俱樂部
電話本④一三六〇番

古書籍目錄

一、帝王韻紀　李承休著　一冊
　本書と 上下二卷으로 되여 있다 ... 歷代史를 ... 最高珍本

二、西河先生集　林椿著　一冊
　本書と 李奎報 ... 年刊本 ... 最高珍本

三、三國遺事　一冊
　本書と 一然撰 ... 現存 孤本이다 ... 最高珍本

四、林悌酒百家衣詩集　林悌著　一冊
　本書と ... 卷二로 ... 秘藏本

五、作聖圖論　一冊
　... 古木板本

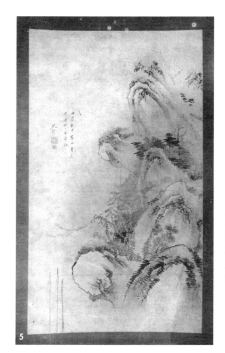

1 1937년 3월 28일 개최된 이병직 경매회 도록 겉표지. 경성미술구락부에서 발행했다. 세로 22.5센티미터, 가로 15.1센티미터 크기.
2 1941년 6월 8일 개최된 이병직 경매회 도록 속표지. 역시 경성미술구락부에서 발행했다.
3~4 1950년 6월 11일 개최된 이병직 경매회 목록 표지와 제일 앞 페이지. 한국고미술협회에서 발행했다. 크기는 세로 21, 가로 15센티미터.
5~6 1937년 이병직 경매회에 출품된 김뉴의 〈한산사도〉와 김홍도의 〈곤명전렵도〉 쌍폭. 현재 이들 작품의 소재는 알 수 없다.

통문관 주인 이겸로가 말하는 이병직 경매회 풍경

● 이겸로李謙魯(1909~2006)의 본관은 전의, 호는 산기山氣이며, 평안북도 용강군 삼화면에서 태어났다. 1922년 삼화공립보통학교를 졸업하고 상경하여 1925년부터 일본인이 경영하는 인사동 고서점에서 일을 하다 인수하여 금항당金港堂을 개점했고 광복 이후 통문관通文館으로 이름을 바꾸었다. 이겸로는 통문관을 운영하며 6·25전쟁을 거치면서 흩어져가던 우리의 소중한 문헌을 많이 찾아냈으며, 1950~1960년대를 지나면서 통문관은 명실공히 국학 제 분야를 연구하는 이들의 필수서점이자 사랑방 구실도 했다. 『월인석보』, 『청구영언』, 『월인천강지곡』, 『독립신문』 등 무수한 한국학 관계 자료와 국보급 문화재가 그의 손을 통해 보존되고 또 영인되어 보급되었다. 아래는 이겸로가 회고한 1950년 6월에 개최된 이병직의 고서 경매회 풍경을 발췌한 내용이다.

* * *

때는 6·25전란이 발발되기 꼭 2주일 전인 1950년 6월 11일(일). 이날 오후 1시부터 서울특별시 중구 남산동 2가 1번지에 자리 잡고 있던 한국고미술협회에서는 수진재守眞齋 장서藏書 약 1,500여 책을 경매한 일이 있었다. 수진재는 송은 이병직 옹의 서재 명이고 진서, 희서, 귀중본, 유일본 등이 많을 뿐 아니라 해방 후 처음 맞는 학계와 고서가의 성사였기 때문에 독서계 인사들은 물론이고 고서상 및 골동

상인들도 큰 기대와 호기심에 들떠 있었다.

그날의 매상고는 무려 1,100여 만 원이었으니 얼마나 성황이었던가를 짐작할 수 있다. 이제 그중에서 5만 원 이상짜리만 기록하면 〈표4〉와 같다.

그때 내가 금액을 전부 기록하지 못하였기 때문에 이 19종은 그 일부분임을 말해둔다. 종류로는 무려 261종이었다. 그런데 수진재 장서는 거의 대부분이 청분실淸芬室 이인영李仁榮 씨의 장서였다. 이인영 씨는 평양 사람으로 평양 굴지의 재산가였으며 몸은 비록 약질이었으나 얼굴이 맑고 눈이 샛별처럼 반짝거리는 재기가 넘치는 학자였다. 청분실 주인은 특히 한국서지학 연구에 깊은 조예가 있었기 때문에 조선조에서 최초의 금속활자인 계미자癸未字 정난종鄭蘭宗의 글씨를 자본字本으로 주조한 을유자乙酉字 등을 고증하였으며 평양 자택에 적어도 1만 권 이상의 전적을 소장하고 있었는데 해방 후에 그 일부를 그곳 사람들의 눈을 피하여 서울로 올라왔던 것이다. 물론 서울에서 구입한 책도 있지만.

이러한 사연이 있는 청분실 장서를 송은 이병직 옹은 중가로 양수讓受 애장하였다가 공교롭게도 6·25를 불과 2주일 앞두고 우리 학계에 귀중한 사료를 제공하는 뜻에서 쾌척하였던 것이다.

*이겸로, 「6·25와 『삼국유사』」, 『통문관 책방비화』, 민학회 민학별집1, 민학회, 1987년 530~532쪽.

번호	장서명	저자	책수	판매가	비고
1	『제왕운기』帝王韻紀	이승휴李承休	1책	11만 원	보물 제481호, 현재 최고본
2	『하서선생집』河西先生集	임춘林椿	1책	5만 원	
3	『삼국유사』	일연一然	1책	135만 원	1965년 보물 제419호에 지정, 2003년 국보 제206호로 변경. 『삼국유사』중 최고본
4	『북정록』北征錄	신숙주申叔舟	3책	35만 원	을해자본乙亥字本
5	『어제병장도설주해』御製兵將圖說注解		1책	8만 원	을해자본
6	『분문온온역해방』分門瘟瘟易解方	김안국金安國 등	1책	5만 원	고목판본古木版本
7	『악학궤범』樂學軌範	성현成俔	5책	6만 원	
8	『여사서언해』女四書諺解		3책	5만 6,000원	
9	『어제내훈』御製內訓	소혜왕후昭惠王后	3책	5만 2,000원	
10	『송강가사』松江歌辭	정철鄭澈	1책	5만 1,000원	
11	『선문념송집』禪門拈頌集		8책	13만 원	1243년에 간행한 목판본
12	『대장경』大藏經	고려대장도감高麗大藏都監	6책	5만 원	
13	『금강반야경소논찬요조현록』金剛般若經疏論纂要助顯錄		1책	5만 원	고려 목판본
14	『주인왕호국반야경』注仁王護國般若經		1책	5만 원	고려 목판본
15	『수악엄경요해』首楞嚴經要解		5책	6만 4,000원	1408년 간행
16	『고려사』高麗史	정인지鄭麟趾 등	72책	6만 원	
17	『동문선』東文選	서거정徐居正 등	55책	10만 원	
18	『정리의궤』整理儀軌	정조 명命 편編	8책	6만 원	
19	『건주기정도기』建州紀程圖記	신충일申忠一	1축	65만 원	

〈표4〉 이겸로 회고담 중 1950년 6월 개최된 이병직의 고서 경매회에서 5만 원 이상 가격으로 판매된 장서 목록.

그의 이름을 걸고 열린 세 번의 경매회

이병직은 1937년, 1941년 그리고 1950년까지 세 차례에 걸친 경매회에서 자신의 물건을 처분했다. 일제강점기 당시 조선 유일의 미술품 경매회사인 경성미술구락부에서는 주요 경매시 경매도록을 발간했는데, 1937년과 1941년 두 차례 개최된 이병직 수장품 경매회에도 경매도록을 발간하여 출품된 물품을 소개했다. 1937년 3월 26일에서 28일까지 개최된 경매회의 물품 내역은 『부내고경당이병직가서화골동매립목록』府內古經堂李秉直家書畵骨董賣立目錄에, 그 후 4년 후인 1941년 6월 7일부터 8일까지 이틀 동안 이루어진 경매회의 물품 목록은 『부내고경당소장품매립목록』府內古經堂所藏品賣立目錄에 기록되어 있다. 경성미술구락부에서 간행한 경매도록류는 앞쪽에 주요 출품작의 사진이 실려 있고, 그 뒤로 물품 목록이 나열되어 있다. 앞의 두 경매도록의 뒷면에 게재되어 있는 목록을 통해 1937년의 경매회에 429점, 1941년의 경매회에 328점을 내놔 총 757점의 고미술품이 경매회에 나왔음을 알 수 있다. 당시의 경매도록에는 그림이 쌍폭 또는 대련일 경우나 여러 개의 도자기에도 하나의 번호만을 부여하는 경우가 있기 때문에 두 경매회에 제출된 실제 작품의 수는 800점이 훨씬 넘는다. 수효로만 보면 이병직을 일제강점기 경성미술구락부 주최의 경매회에 우리나라 사람으로는 가장 많은 작품을 내놓은 인물이라고 해도 과언이 아닐 것이다.

1950년 6월 11일 서울 남산동 2가 한국고미술협회 회관에서 열린 이병직의 세 번째 경매회에서는 이병직의 수진재장서守眞齋藏書 약 1,500여 책, 종수로는 261종이 출품되었는데, 수진재장서의 대부분이 당시 서울대학교 사학과 교수였던 이인영의 장서였다.[30] 통문관 주인 이겸로는 이병직이 "(이인영에게서) 중가重價로 양수讓受하였다가 우리 학계에 귀중한 자료를 제공하는 뜻에서 쾌척"한 것이

라고 했다.[31] 목재상과 포목상을 경영하던 평양 갑부의 아들인 이인영은 대학 졸업 이후 고활자본과 고각본 수집에 열을 올려 많은 고서를 구입했다. 이인영의 장서는 그의 서재 청분실에 보관되었는데, 청분실은 평양 본가의 몇 동에 걸치는 넓은 서재 중에서 고서만 수집·보관하여 연구하던 존경각尊經閣 같은 한적실漢籍室이었다고 한다. 이인영은 그가 소장한 1~2만 권의 책 가운데 귀중본 540종을 경經·사史·자子·집集으로 분류하여 1944년에『청분실서목淸芬室書目』을 발간했다.[32] 그는 월남할 때『삼국유사』등의 고서를 서울에 갖고 내려왔으나 집을 마련하기 위해 처분했다고 하는데, 이때 이병직이 인수한 것으로 보인다. 이병직은『삼국유사』를 전쟁과 이후의 혼란기에도 지켜냈고 지금은 그의 이성손자인 곽영대가 수장하고 있으며, 1965년에 보물 제419호에 지정되었다가 2003년에 국보 제206호로 변경되었다.

이병직의 이름으로 개최된 세 차례의 경매회 가운데 1937년, 1941년 열린 두 차례의 경매회에는 서화·도자·공예품이 모두 출품되었고, 1950년 열린 세 번째 경매회에는 서적류만이 출품되었다. 이 세 차례의 경매회야말로 이병직이 일제강점기 당시 방대한 골동과 서화를 수장했던 주요 수장가의 하나였음을 증명해준다. 이병직의 수장 경향은 아직 확실하지 않다. 우리나라 근대의 대수장가로 꼽히는 장택상·이병직은 도자와 서화, 오봉빈·박창훈은 서화, 박병래는 도자 수집에 전념했다는 사실과 이들에 비해 다소 연하인 전형필은 서화·도자·전적 등 고미술품 전반을 망라하는 수장 경향을 보였음은 알려진 바이다. 그러나 이병직의 경우도 전적, 조각 및 목가구 등의 공예품도 다량 수집했음을 세 차례의 경매회를 통해 확인할 수 있기 때문에, 그의 수집 취향을 어느 하나로 단정 짓기는 어렵다. 수장가의 일반적 속성 또는 성향은 어떠한 분야에 얽매이기보다 좋은 물건을 보면 무엇이든 수장하려는 속성이 있음을 염두에 두면 이해하기 어렵

지 않다. 1920~1930년대는 고미술품의 유통이 활발했던 시기로서 "고려청자의 도굴 '붐'에 편승해서 골동의 원활한 유통을 목적으로" 경성미술구락부가 설립될 정도였기 때문에 당시의 수장가들은 자연스럽게 여러 종류의 고미술품을 수장했을 것으로 여겨진다.[33] 일본의 미술평론가이자 민예연구가인 야나기 무네요시가 "이토록 풍성하게 원하는 대로 선택"하여 수집할 수 있었던 시기가 바로 1920~1930년대로 짐작된다.[34]

일제강점기 당시 굴지의 수장가 가운데 한 사람이었던 이병직은 자신의 방대한 수장품을 1937년과 1941년 두 차례에 걸쳐 경성미술구락부의 경매회에서 처분했고, 1950년 6·25전쟁 두 주 전에 경성미술구락부의 후신 격인 한국고미술협회에서 또 한 번의 경매회를 치러 중요한 전적류를 처분했다. 통문관 주인 이겸로는 "우리 학계에 귀중한 사료를 제공하는 뜻에서 쾌척했던 것"이라고 했지만 연고가 있는 경기도 양주의 효촌초등학교와 양주중학교 등에 희사하기 위해서라고 추정된다. 이병직이 이처럼 교육에 대한 투자와 함께 격동의 시대를 거치면서도 '국보'인『삼국유사』를 안전하게 잘 간수한 사실은 수장가로서의 모범을 보여준 미담이라 아니할 수 없다.

"종소리 은은한 〈한산사도〉 아래서 고서화 수집가 이병직 씨"

◎　송은 이병직은 대한제국기의 내시 출신 서화가로서 근대의 주요 수장가, 미술품 감식안, 당대를 대표하는 부자의 한 사람이었다. 강원도 홍천 출신으로서 김규진의 서화연구회에서 공부했고, '조선미술전람회'에 12회나 입상했으며, 광복 후 '대한민국미술전람회'의 추천작가, 초대작가, 심사위원을 역임했다. 글씨는 김규진이 썼던 큰 글씨를 본받아 곳곳에 많은 현판을 남겼으며, 그림 또한 김규진의 영향을 받았는데 사군자 중에서도 특히 난초와 대나무를 잘 그렸다. 그의 수장품을 경매한 1937년, 1941년, 1950년 세 차례의 경매회는 그 규모와 유물의 수준면에서 높은 평가를 받았으며, 특히 『삼국유사』를 지켜낸 집념은 유명하다.

* * *

우리는 서화 예술을 사랑하고 수집하는 사람으로 이병직 씨를 잊을 수가 없다. 기자는 익선정益善町 그의 자택으로 씨를 찾았더니 씨는 반가이 그의 서재로 안내하여 준다. 서재의 사면 벽에는 좋은 서화가 쭉 걸려 있고 책상 한 옆에는 사시장춘四時長春 절개를 자랑하는 소나무 분盆이 아담히 놓여 있다. 그리고 서재 정면에는 '고경당'이라는 김완당金阮堂의 액자가 붙어 있다. 기자는 내의來意를 말하고 단도직입적으로 "서화를 수집하시는 지가 몇 해나 되었습니까?" 하였더니 씨는 잠깐 눈을 감고 손을 꼽아보더니, "아마 근 이십 년 되었지요" 하고 쾌활히 대답하신다.

"서화를 수집하게 되신 동기는요."
"네— 어려서부터 서화를 공부하였고 따라서 그 방면에 취미를 가지게 된 탓이지요."
"실례지만 그간 수집하신 점수는 몇 점이나 됩니까."
"근 200점 됩니다. 그중에 서와 화가 근 반씩되지요." 이렇게 의식적으로 문답을 계속한 후에 기자는 한 걸음 가까이 다가앉으며, "수집에 대한 고심담을 좀 알려주시오" 하고 일탄을 보냈더니, "뭐 별것 있나요. 말하자면 골동품 상점을 순례하며, 혹은 밤잠을 자지 못하고 자동차로 쫓아다니는 일도 있으며, 또는 원하는 물건을 사려다가 사지 못하고 몇 날씩 속을 태우는 일도 있습니다. 그러나 그와 반대로 내가 얻으려는 물건을 얻게 되는 때이면 여간 기뻐하지 않습니다. 마치 하늘에서 별이나 딴 것같이 유쾌합니다" 하고 씨는 옛날 어떤 화려한 장면을 회상하는 듯이 미간에 웃음이 슬쩍 지나간다. 이야기는 점입가경으로 씨의 가진 그림 중에 가장 진품이 무엇이냐 물었더니, 씨는 벽장에서 큰 서폭 한 개를 꺼내어 가지고 득의의 웃음을 웃으며 말은 겸손하시나 속으로는 좀 진귀한 그림이라는 듯이 "아마 현재 조선에 있는 그림 중에 가장 오랜 그림일 겁니다. 오백 년 전 그림이지요" 하고 벽에 걸어놓으신다. 산수화인데 얼른 보아 비범한 그림에 틀림이 없

이병직과의 인터뷰 기사가 실린 『조광』 1937년 3월호 특집.

다. 씨는 말을 계속하여 "이 그림은 〈한산사도〉인데, 김뉴 씨의 그림입니다. 가격은 약 일만 원가량 되지요. 김 씨는 세종 2년 때 사람인데, 자는 자고子固요, 호는 금헌琴軒이며 안동 사람입니다. 그림을 썩 잘 그렸지요" 하고 만족한 웃음을 웃으신다.

"이러한 좋은 그림을 처음 얼마에 입수하셨습니까?"

"네, 이 그림은 어떤 사람이 자기 방문에 붙여둔 것을 장택상 씨가 사십 원에 샀었는데 내가 가지고 싶어 하니까 그 후 팔백 원에 장 씨가 내게 양여讓與한 것입니다. 화풍으로나 필획으로나 도저히 요새 사람들이 따를 수 없지요" 하고 그 그림을 다시금 바라보신다. 기자는 역시 훌륭한 그림이라고 칭찬을 한 후에 씨의 가진 서화를 대강대강 구경하게 되었다. 벽장문을 열어젖히니 광채가 번쩍번쩍하는 화류목갑花柳木匣에 가득히 넣어놓은 그림이 팔십여 점이나 된다. 그 많은 그림 중에 가장 가치 있는 것은 단원의 〈곤명지화〉昆明池畵와 〈전렵화〉畋獵畵와 변화재卞和齋의 〈군계도〉群鷄圖와 송인宋寅의 산수화, 김완당의 난화蘭畵가 가장 이채가 있는데, 그 그림은 모두 사오백 원 이상의 가치가 있다고 한다.

기자는 그 찬연한 예술에 반쯤 취하고 반쯤 황홀하여 극력 칭찬하고 화제를 돌려 수집가의 최고 열락悅樂의 경지를 물었더니, "그 진진津津한 재미야 어떻게 말로 다하겠소. 간단히 말하자면 세상만사를 잊고 전아한 예술의 경지에서 홀로 기뻐할 뿐이겠지요." 하고 지금도 그 높은 예술의 경지에 헤매는 듯이 즐거운 표정을 하신다. 기자도 옳은 말이라고 머리를 숙인 후에 다시 씨의 수집한 글씨를 보기 시작하였다. 씨의 소장한 백여 점 중 가장 진기한 것은 김추사金秋史의 '반야바라밀다심경'般若波羅密多心經이라는 해자楷字이다. 이 글씨는 전남도 해남군에 대둔사라는 절이 있는데, 그 절에 초의草衣라는 도승道僧이 있

었다고 한다. 김추사가 이 중과 매우 절친하여 피차 서문書文 왕복도 사오백 번 하였는데 특히 그중에게 주는 기념으로 밀다심경密多心經이라는 불경을 써서 비단 소지素紙(흰 종이)를 붙여 보낸 것인데, 참말 진품이라고 한다. 문외한인 기자로도 잠깐 뒤적여 보았으나 참말 잘 쓴 듯하였다. 기자는 또 타산적 문구를 걸고 "이 글씨가 현재 시가로 얼마나 됩니까?" 하였더니, "시가로 일천이백 원가량 되지요. 그러나 일천이고 일만 원이고 이것은 좀처럼 구하기 어려운 진서珍書이니까요" 하고 만족한 웃음을 띄신다.

그 외에 김추사의 '고경당'이라는 액자와 송이암宋頤菴(宋寅)의 글씨 등이 매우 이채를 가지고 있다. 더욱이 이 '고경당'이라는 글씨는 씨가 가장 좋아하는 글씨로, 그 전아하고 우미한 필치에 매우 감복하여 처음 입수하였을 때에는 춤을 추다시피 기뻐하였다고 한다. 더욱이 자기 서재를 고경당이라 하고 또는 자기 집을 고경당이라 한 것은 전혀 그 글씨를 애호하고 경복敬服(존경하여 감복함)하는 뜻에서 그리 한 것이라고 한다. 기자는 씨의 심경을 이해하는 듯이 몇 번이나 경의를 표하고 다시 기운을 내어, "지금까지 수집하시느라 쓰신 돈이 몇 만이나 됩니까?" 하였더니 씨는 묵묵히 앉아서 한참 생각하다가, "아마 사오십만 원은 넉넉히 되겠지요. 그러나 이 돈을 일조일석에 쓴 것이 아니라 몇 십 년을 두고 쓴 돈이니까요" 하고 지나간 과거를 회상하는 듯이 잠깐 눈을 흐리신다. 그리고 수집 생활을 하는 동안에 여러 동호자同好者들이 많아서 늘 회합하고 상종하며 수집담과 예술담으로 밤을 새우는데, 씨의 행복과 생활의 탄력이 모두 여기 있다고 한다. (끝)

빼놓을 수 없는 수장가, 이한복과 김찬영

◦ ◦ ◦

● 　무호無號 이한복과 유방惟邦 김찬영은 우리나라 근대기의 주요 수장가 가운데 한 사람으로 꼽힌다. 이한복은 조석진과 안중식에게 전통화법을 배운 뒤 일본으로 유학을 떠나 1918년 도쿄미술학교 일본화과에 입학하여 1923년 졸업하고 경성으로 돌아왔다. 서화협회 회원으로 1921년 첫 협회 전람회부터 줄곧 참가했고, 1922년부터 1929년까지는 조선미술전람회에도 출품했다. 경성의 휘문·보성·진명여자고등학교 등 여러 학교에서 미술교사를 역임했고, 고서화의 감식 안목이 높았다. 특히 추사 애호가로도 유명하다. 김찬영은 평양에서 부호의 장남으로 태어나 16세 때 일본에 건너가서 도쿄의 메이지대학 법과에 입학했으나 중퇴하고 1912년에 도쿄미술학교에 입학했다. 1917년 졸업하고 귀국한 뒤에 화가로서 뚜렷한 활동을 하지는 않았고 김유방이라는 필명으로 평론과 극작을 했다.

이한복과 김찬영 모두 일제강점기 당시 굴지의 수장가였지만 이들의 정확한 수장 내역 등을 파악하기는 어렵다. 여기에서는 백자 수장가로 유명한 박병래의 『도자여적』 133~141쪽에 수록된 「끝내 못 얻은 무호 그림」과 「김찬영 씨의 철사필통鐵砂筆筒」을 정리하여 실었다. 이 글을 통해 이한복과 김찬영의 수장가로서의 면모를 조금이나마 짐작할 수 있게 되기 바란다.

끝내 못 얻은 무호 그림

* * *

현재 진명여자고등학교(서울시 종로구 창성동)에서 궁정동 쪽으로 난 샛길의 골목을 거슬러 올라가다 보면 목조 2층의 아담한 일본식 집 한 채가 있었다. 지금에 와서는 옛 모습이 전혀 뒤바뀌고 말았으나 해방 전, 그러니까 무호 이한복 씨가 작고하던 해까지 살던 집이었다.

서예나 골동이 전문이 아닌 사람에게는 이한복 씨는 매우 생소한 인물임에 틀림없으나, 그는 참으로 비범한 재주를 갖춘 분이었다. 자기가 손수 짓고 살다간 궁정동 그 집에 들르게 되면 언제나 일본차를 내놓고 접대했었는데 어느 누구에게나 호인격의 인품을 드러내 보여 세상에 그렇게 태평하고 그저 좋은 분도 드물 것이다.

이한복 씨는 오세창 선생의 뒤를 잇는 전각의 명인이라고들 하나 서예는 물론 화필에까지 뛰어난 솜씨를 보였다. 한데 거기에 그치는 것이 아니라 그 뛰어난 감상안에는 어느 누구도 뒤따를 사람이 없었으니 우리와 상종하게 된 기연機緣도 따지고 보면 서화와 골동의 감상에 선구자 격이었던 때문인가 한다. 그때 무호와 김용진 씨, 박영철 씨, 장택상 씨 등이 가까이 지냈는데 매일 모이다시피 하면서 그날 그날 산 골동이나 서화의 평가회 비슷하게 담소를 하고 상을 주며 물건을 교환하고 참으로 재미있게

1939년 1월 5일자 『동아일보』에 실린 이한복의 글씨.
추사체의 영향이 느껴진다.

세월을 보냈다.

무호 이한복 씨를 특히 감싸준 분은 작고한 진명여
학교의 교장을 지낸 이세정李世禎 씨였다. 무호는 도
쿄미술학교를 나온 후 이세정 씨의 후의로 진명여
학교에서 도화를 가르치면서 자기 취미에 전념하였
다. 형세가 그토록 극빈한 처지는 아니나 여학교 훈
장으로 항상 주머니가 가벼웠으므로 값나가고 좋은
물건을 못 사는 것이 못내 한이었다. 그래서 목기며
벼루집 등 자기 취미에 어울리고 아담한 물건만 모
았다. 그가 가진 물건 중에 개발 모양을 한 다리가
달린 책상이 무척 부러웠다. 한편 그의 궁정동 집
에 있었던 아담한 석탑도 아직까지 기억에 남는다.
그런데 어느 누가 무어라도 이한복 씨의 감상안만
은 도저히 따를 만한 이가 없었으므로 그의 눈길을
거쳐야만 서화건 골동이건 제 빛을 내게 되었다. 그
래서 일본 도쿄미술학교 교장 마사키正木라는 일본

인이 일부러 그를 찾아와서 감정을 의뢰한 일이 있
었다. 또 나의 전문과는 거리가 좀 멀지만 청나라
말기의 조지겸趙之謙이나 오창석吳昌碩의 경지를 우리
나라에 이끌어들인 인물이라는 소문이 나돌았던 것
도 결코 과찬은 아니었던 듯하다. 하여튼 이한복 씨
의 감식안은 거듭 찬탄할 만한 것이어서 창랑(장택
상)도 무조건 그가 좋다고만 하면 "무호가 진짜라
고 하는데" 하면서 미더워해 마지않았다.

그런데 무호가 내게 진 빚은 영영 갚지 못한 채 작고
하고 말았다. 생전에 나는 이한복 씨에게 그림 하
나만 그려 달라고 간청을 한 일이 있었다. 그는 어느
날 나의 청탁을 받고 정성들여 선면 하나를 그렸던
모양이다. 그것을 학교의 당직 날 말린다고 밖에 놓
아두었는데 바둑을 두느라고 그대로 놓아두어 깜
박 잊어버린 모양이었다. 그것이 아마 여름철이었
다고 기억하는데 하여간 갑자기 억수같이 소나기가
퍼부으면서 채색한 안료가 빗물에 흘러내려 그림이
엉망이 되고 말았다. 나는 그것이라도 좋으니 내게
달라고 부득부득 졸랐건만 종내 다시 그려주겠노
라고 하면서 기다리라고 했다. 그러다가 갑자기 저
세상으로 가고 말았다. 나는 집을 지은 다음 화상畵
商에 나온 그의 글씨와 그림을 적지않이 사들여서
갖추어 놓았다. 전쟁 통에 방 안팎으로 사방이 찢기
고 더러워져 다시 바르는 통에 귀중한 전서篆書를 상
당히 못쓰게 만든 셈이다.

무호가 세상을 떠나고 현재 영빈관 자리에 있는 박
문사博文寺에서 영결식을 가졌을 때 동호의 여러 친우
들이 여간 안타깝게 여기며 그를 보내던 일이 기억에
남는다. 특히 현재의 영빈관 입구에 있던 커다란 누
문 추녀 끝에서 땅에까지 닿는 만장輓章이 걸렸던 광
경이 눈에 선하다. 그때 글씨는 손재형 씨가 썼었는
데 우리가 무호를 보내던 정성이 그렇게 지극했다.

김찬영 씨의 철사필통

* * *

김찬영 씨는 평양 출신으로 상당한 재산을 물려받아 넉넉한 재력으로 값진 물건을 많이 사서 모았다. 해방 전부터 골동을 모은 사람이면 김 씨의 물건이 깨끗하고 뛰어난 우품(우수한 물건)들만이었다는 사실을 잘 알 것이다. 김 씨는 나와 자주 만나고 상종했던 터였다.

지금 기억에 1937~1938년께의 일이었다고 생각하는데 김찬영 씨가 일본 도쿄의 경매장에 물건을 내놓아 17만 원에 물건이 팔려 상당히 재미를 보았다고 소문난 일이 있었다. 경매에 내놓아 물건을 파는 사람이야 다 제각기 소견이 있어서 그랬을 터이지만 나로서는 도저히 이해가 안 갔다. 재산도 넉넉하겠다, 이 세상에 남부러울 것이 없는 김 씨가 더구나 깨끗이 모은 물건을 어째서 한 목에 내놓았는가 하는 점이 의문이 아닐 수 없었다. 그때부터 나는 취미로 모으는 이상 절대로 물건은 안 팔기로 작정한 바 있었다. 나중에 들은 이야기지만 김찬영 씨는 자기 물건을 '테스트'하기 위해서 경매에 붙여보았다는 것이다.

뒤에 창랑(장택상)이 경매를 해본 것도 김 씨가 재미를 보았다는 얘기에 자극을 받은 점도 있다. 김찬영 씨는 원래 우에노미술학교를 나와서 조형미술에 상당한 심미안도 갖추었으므로 그 나름대로 좋은 물건을 고를 수 있었는지 모르겠다. 하여간 그 당시 거간을 통하지 않고는 물건을 사모으는 일이 쉽지 않았건만 어떻게도 용케 좋은 것만 갖추었다. 김 씨의 물건 가운데 나의 기억에 아직도 생생히 남아 있는 것으로는 육각병과 철사 바탕에 청화로 용을 그린 필통이었다. 육각병은 완자 모양의 족대足臺를 진사로 바른 아주 희귀한 물건이었으며, 필통도 보기

드물게 뛰어난 일품이었다. 1935년에 나온『조선고적도보』에 보면 다자이 아키라太宰 晄라는 사람의 것으로 나와 있는데, 내가 어찌나 갖고 싶었던지 김 씨에게 여러 번 내가 가진 어떤 물건과 바꾸자고 졸랐던 일이 있었다.

하지만 김 씨는 번번이 적당한 구실을 붙여 나의 간청을 거절하고 말았다. 원래 그 필통의 소유주인 다자이 아키라는 서대문 근처에서 개업하고 있던 변호사였다. 특히 그의 부인이 현재의 제일은행 본점 뒤에서 왜전골 집을 경영하고 있어 요새와는 달리 바닥이 좁은 서울 장안에 잘 알려진 인물이었다. 우리도 가끔 그 왜전골 집에 자주 드나들었는데 그 집의 특색은 손님에게 일본 덕리德利(とくり, 일본 술 사케를 덜어 마시는 그릇)병 하나 이상은 절대로 술을 안 파는데 있었다. 말하자면 부인 덕택에 유명해진 변호사라고 할까, 하여간 그가 그 필통을 김찬영 씨에게 200원에 팔았다는 얘기가 들렸다. 요사이와는 사정이 조금 다른 것이 어느 누가 어떤 명품을 가졌다고 하면 대개 소문이 났다. 또 원매자願買者가 거간을 대서 부득부득 졸라대면 아무리 애지중지하는 물건이라도 팔지 않을 수 없는 처지였다. 하여간 200원에 그 필통을 기어코 빼내었으니 김찬영 씨의 집념도 대단했던 것이다.

해방 후 김 씨는 중풍으로 반신불수가 되어 아주 비운에 빠지게 되었다. 부족한 것을 모르고 지내던 그가 별안간 몰아닥친 가난과 함께 몸이 불편하니 옆에서 보는 사람 역시 딱하게 여기지 않을 수 없었다. 특히 5만여 원이란 거금을 주고 산 연적을 잃고 언어가 부자유스러운 가운데 나를 붙잡고 눈물짓던 일이 생각난다. 그 연적은 수구가 있는 곳에서 개 한 마리가 한쪽 다리를 들고 귀를 긁는 시늉을 하고 있는 아주 보기 힘든 물건이었다. 그 연적이 발견된 곳

1~2 1935년 출간된 『조선고적도보』 권15 「조선 시대 도자 편」에 김찬영의 수장품으로 나온 고미술품. 왼쪽의 〈청화백자진사회화문병〉은 도판번호 6604로, 오른쪽의 〈청화백자철사용문필통〉은 도판번호 6588로 수록되어 있다. 〈청화백자철사용문필통〉은 다자이 아키라가 소장한 것으로 나온다.

은 아마도 예성강 하구의 용매도쯤인가 한다. 용매도는 고려 때 개성에서 쓰이는 각종 물자를 수급하는 양륙장揚陸場이었기 때문에 그 근처에서 청자가 많이 발굴되어 한때 호리꾼이 크게 발호한 일이 있었다.

앞서 말한 그 연적도 일찍부터 매출 행상을 하던 장 모 씨가 그곳에서 파낸 모양인데 해방 후 그것이 일시 압류되었다. 어떻게 해서 김 씨가 그 사실을 모르고 산 모양이었다. 그래서 그 연적의 행방은 흐지부지되고 말았다. 연적과 함께 적잖은 가산마저 슬슬 빠져나가고 병고에 시달리게 되니 김찬영 씨의 말로는 한결 애처로워 보였다. 더욱이 6·25사변이 일어나기 여러 해 전에 세상이 떠들썩하던 권총강도 사건의 피해자가 김 씨 부인이었으니 한층 충격이 컸을 것이다.

그때 세상이 혼란하고 치안 질서가 제대로 안 잡혀서 그랬는지 하여간 무장 강도가 자주 출몰하는 무서운 일이 흔했던 것으로 기억한다. 어느 날 저녁 회현동에 있는 김 씨의 집에 육혈포를 든 강도가 침입했는데 부인이 항거를 하자 육혈포를 쏴 그만 비명에 가게 하고 말았던 것이다. 남의 불운한 말년을 자꾸 들추는 것은 언짢은 일이지만 골동을 통해 깊이 사귀고 말년에 특히 나에게 말 못할 고정苦情(괴로운 심정)을 호소했던 그 인간관계를 돌이켜본 것이다. 김찬영 씨는 그토록 골동을 좋아하다가 간 사람의 하나였다.

"도장의 원각탑 수집 삼매에 취하신 이한복 씨"

◎　이한복의 본관은 전의全義. 호는 무호, 초호初號는 수재壽齋이며, 낙관落款에는 이복李復이라 쓰기도 했다. 어려서 조석진과 안중식에게 전통화법을 배운 뒤 일본으로 유학을 떠나 1918년 도쿄미술학교 일본화과에 입학하여 1923년에 졸업하고 경성으로 돌아왔다. 서화협회의 회원으로 1921년 첫 협회 전람회부터 줄곧 참가했고, 1922년부터 1929년까지는 '조선미술전람회'에도 출품했다. 1920년대의 청년 작가 시기에는 근대적인 일본화풍과 서양화법에서 자극을 받은 현실적 시각 및 정감의 사실적인 채색 표현을 추구했다. 그러나 1930년 무렵부터는 전통적 한국화 취향으로 돌아가 수묵담채의 산수화와 화조화를 그렸다. 1940년 오봉빈이 운영하던 조선미술관에서 관계 사회의 원로와 안목 있는 인사들의 추천 및 논의를 거쳐 선정한 십대가산수풍경화전을 개최할 때 이한복도 포함되었다. 경성의 휘문·보성·진명 등 여러 학교에서 미술교사를 역임했고, 고서화의 감식 안목이 높았다. 이한복은 서예 특히 추사 김정희 연구에도 일가견이 있었다.

* * *

화가로 골동수집가로 우리는 이한복 씨를 빼놓을 수가 없다. 궁정동 자택으로 씨를 찾았더니, 씨의 서재에는 그림, 글씨, 염주, 열쇠, 도자기, 인장 등 형형색색의 고물古物이 즐비하여 어떤 골동상을 찾아온 듯한 느낌을 금할 수가 없었다.

이한복과의 인터뷰가 실린 『조광』 1937년 3월호 특집.

"참 굉장하군요. 골동상을 하셔도 넉넉하겠습니다."
"천만에. 하기는 여러 가지 방면에 취미가 있어서 무엇이든 모아보기는 합니다."
"언제부터 수집에 유의留意를 하셨나요?"
"학생 시대부터 한 개 두 개 모으기 시작했지요—"
"그러면 수집에는 원조시군요."
"원 천만에……."
이렇게 기자는 이야기를 늘어놓기 시작하였다. 기자는 바싹 한 걸음 다가앉으며 차를 마시고, "그래 이렇게 많은 물건을 수집하기에 얼마나 고생하셨습니까? 그 고심담을 좀 말씀하여 주십시오."
"뭐 고생될 것이 있소. 몇십 년을 두고 모은 것이니까, 그럭저럭 자연히 모아 진 셈이지요. 그러나 고심담이야 많지요. 어디 갑자기 이야기할 수 있습니까?"
"그러나 그 고심담 중에 한 가지만 이야기해주세요. 조그만 일화라도 좋으니까요. 좀 재미있는 '에피소드'도 제공하십시오" 하고 기자는 어린애가 어머니에게 젖을 달라듯이 간곡히 청하였다. 씨는 기자의 이 돌연한 질문에 생각이 막혔는지 머리를 들어 무엇을 생각터니, 다시 얼굴에 부드러운 미소가 돌며, "고심담이야 많습니다. 그러나 그중에 한 가지는 가정에 대한 것입니다. 수집가란 외출만 하면 반드시 언제나 고물을 한두 개씩 들고 들어오는데, 그때마다 아내가 잔소리를 하지요. 웬 쓸데없는 물건을 자꾸 주위 들이느냐고요. 고물을 일일이 물에 씻어놓기가 싫증이 난다고요. 그때마다 쓴웃음을 웃었습니다."
씨의 얼굴에는 잠깐 검은 구름이 지나간다. 기자도 옳은 말이라고 얼굴을 숙이고, "그래 오랜 세월을 가지시고 조선 고대 공예품을 수집하셨으니, 조선 물품에 대한 특징을 말씀하여 주시오" 하고 일탄을 보내었다. 씨는 서슴지 않고, "조선 물건이란 외국품과 비하여 출발점이 전혀 다릅니다. 천 개면

1 이한복은 손꼽히는 수장가이자 추사 연구자로서 추사에 대한 글을 여럿 남겼고 강연도 했다. 『매일신보』 1938년 5월 28일자에 게재된 이한복의 '완당 선생' 강연 기사.
2 청나라의 대학자 옹방강의 아들 옹수곤이 새겨 김정희에게 보낸 '추사진장'秋史珍藏 인장. 이한복이 수장했던 것으로서 이후 화가 월전 장우성이 소장했다.

천 개, 만 개면 만 개— 형이나 색이나 선이나 모두 다르지요. 그것은 물품을 만들 때에 팔려고 만든 것이 아니고, 자기가 쓰려고 만든 것이기 때문에 그 물품에 정교우미精巧優美는 말할 것도 없고 각 물건마다 거기 개성이 나타나 있습니다. 그러나 이렇게 귀중한 물건이 지금은 전부 외국인의 수중에 들어가고 좀처럼 구하기 어렵습니다." 씨의 말에는 열이 잇고 힘이 있다. 씨는 다시 말을 계속하여, "옛날 조선 물건을 수집하여 보면 참말 전아우미典雅優美하여 거기

는 조선의 천재적 기예가 숨어 있지요. 외국 사람들이 보고는 모두 놀랍니다. 왜 지금의 조선 사람은 그렇게 힘이 없고 재주가 없느냐고요."

씨의 얼굴에는 옛날을 회상하는 비장한 표정이 잠깐 지나간다. 기자 역시 씨의 말에 동의를 표하며 "옛날의 우리 조선은 그렇게 훌륭하였는데 왜 지금의 우리들은 이렇게 못났을까요."

"모두 이조 오백 년에 대한 정치가 나쁜 까닭이겠지요."

씨는 잠깐 말을 그치고 한숨을 쉬신다. 기자 역시 비분한 마음으로 잠깐 머리를 숙였다.

씨의 말을 들으면 씨는 목기 삼백 점, 서화 각 사오백 점을 가졌고, 그 외에 염주 십여 종, 열쇠 이십여 종, 등盞 십여 종, 도자기 이삼백여 점이 있는데, 더욱이 조선 사람으로는 누구나 가지지 못한 도장을 사백여 점을 가졌다고 한다. 사실 머리를 돌려 한쪽을 바라보니 도장포圖章鋪나 경영하시는 듯이 올망졸망한 도장이 수백여 개 쌓여 있다. 기자는 이야말로 진기한 물건이라 생각하고 "참 훌륭하시군요" 하였더니, "천만에……, 도장 하나만 제대로 수집하려 해도 일생을 두고 힘써야 그 반도 할 수가 없지요."

씨의 말은 겸손하나 속으로는 만족을 느끼시는 모양이다. 기자는 현품 구경을 청하였더니. 씨는 전황석田黃石에 새긴 사각도장 한 개를 꺼내면서, "이 도장이야말로 진품입니다. 김추사金秋史가 쓰던 도장이지요. 좀처럼 구하기 어렵지요" 하고 기자에게 보이신다. 얼른 받아보니 '추사진장'이라고 새겨 있다. 이 도장은 각인가刻印家로 청조淸朝 사대가四大家의 한 사람인 옹방강의 아들 옹수곤翁樹崑이 추사에게 새겨 보낸 도장인데 추사가 그린 그림이나 글씨에 많이 찍은 도장이라 한다.

"참 진품이군요. 어디서 이러한 진품을 입수하셨습

니까?" 하고 기자는 또 저널리즘의 제육감第六感을 주워내었더니 씨는 이것만은 비밀이라는 듯이, "그저 어디서 묘하게 사들였지요."하고 말끝을 흐리는데, 그 도장은 적어도 현재 몇 백 원 가치는 되는 모양이다. 그리고 씨는 말을 계속하여, "도장은 중국에서 많이 발달되었지요. 명조에 시작되어 청조 말에 대성한 셈인데, 참 훌륭한 것이 많습니다. 서화에 있어서 도장을 찍는다는 것은 가장 최후의 일인데 그 도장을 찍은 것을 보아서 그 작자의 식견을 알 수 있지요. 도장 찍는 것이 여간 중대하지 않습니다."

씨의 말은 도도하여 어디까지든지 학자의 풍을 가지고 있다. 기자는, "그러면 조선에는 언제 도장이 생겼습니까? 그리고 그때 도장의 형태는요?" 하고 일시一矢를 보내었더니 씨는 서슴지 않고, "고려 때에 생겼지요. 지금 굴출掘出되는 것을 보면 작은 철장鐵章이 많습니다. 지금 같은 목장木章은 없었지요" 하고 대답하시는데, 사실 씨의 책상 옆에는 손톱 같은 철장들이 수두룩하다. 씨는 씨의 수집한 물건을 가격으로 논하는 것을 매우 싫어하시는 모양으로, "지금까지 도장을 수집하시기에 얼마나 돈을 소비하셨습니까?" 하였더니, "돈 말씀은 그만두세요. 우리는 예술품을 돈으로 이야기하는데, 아주 질색이오" 하고 솔직히 고백하신다. 그러나 씨의 말하는 어조로 보아 도장을 수집하시기에 몇천 원 쓴 모양이다. 씨는 이 앞으로도 옛날 명인의 인장을 많이 모아볼 모양이라 하니 매우 즐거운 일이다. (끝)

명실상부 수장가의 모범, 간송 전형필

부잣집 도련님, 수장의 세계에 눈을 뜨다

우리나라 근대 미술 시장사에서 간송 전형필은 가장 이상적이고 훌륭한 수장가의 모범을 보였다.[1] 민족문화 말살 정책을 펴던 일제에 맞서 우리의 소중한 미술품들을 지켜낸 전형필은 현재의 동대문시장에 해당하는 배오개시장의 상권을 장악한 전계훈의 증손자이자 전영기의 2남 4녀 중 막내아들로 태어났다.

종로, 칠패(남대문) 시장과 더불어 경성의 3대 시장으로 일컬어졌던 배오개시장에서 얻은 이득으로 전계훈은 왕십리·답십리·청량리·송파·창동 일대와 황해도 연안·충청도 공주·서산 등 각처의 농지를 구입해 수만 석 추수를 받는 대지주가 되었고, 그의 부는 후손들에게 이어졌다.

수만 석 지주 전영기의 동생 전명기에게 아들이 없어 전형필은 양자로 갔는데, 이 집의 재산 역시 수만 석이었다. 숙부에게 입양되었던 전형필은 그의 나이 아홉 살 때 조부·조모 등이 세상을 떠나고, 열네 살인 1919년에는 양부이자

숙부인 전명기와 친형 전형설 등이 세상을 떠나 생가와 양가에 남은 유일한 적손嫡孫으로 십만 석 거부의 상속자가 되었다. 장안 갑부가의 막냇손자로 태어나 금지옥엽으로 자라다가 어린 나이에 장손이 되었으니 여러모로 갑자기 성숙해질 수밖에 없는 상황이 되었다.

지금의 서울시 종로구 효제동에 위치한 효제초등학교의 전신인 어의동 공립보통학교를 졸업한 전형필은 휘문중·고등학교의 전신인 휘문고등보통학교에 진학했다. 전형필의 휘문고등보통학교 진학은 그의 외사촌형으로 가까이 지낸 소설가 월탄 박종화가 졸업한 학교였기 때문이라 여겨지고, 재학 중에는 나중에 보성학교 미술교사와 홍익대학교 미술대학 학장을 역임한 서양화가 이마동 등과 친하게 지냈다. 당시 휘문고등보통학교의 미술교사는 우리나라 최초의 서양화가로 유명한 춘곡春谷 고희동高羲東(1886~1965)이었다.

1926년 3월 휘문고등보통학교를 졸업한 전형필은 도쿄 와세다대학 법과에 입학했다. 와세다대학 재학 시절 그는 자신의 취미이기도 했던 장서 수집을 하다가 일본인 학생의 무시를 받았음을 자신이 쓴 「수서만록」蒐書漫錄에 이렇게 실감나게 서술했다.

어느 해 늦은 봄날이었다. 첫 시간이 끝나고 두어 시간이 비어서 건너편 마루 젠丸善서점에 들어가 책꽂이를 보니 장서 목록 여러 권이 대소 각종으로 꽂혀 있었다. 한 권을 꺼내 보니 책도 매끈하게 단단히 매였지만 내용도 간단하면서도 요령 있게 만들어져서 작은 책이나마 능히 천 권의 서적을 분류하여 안팎으로 기록할 수 있고, 또 자유로이 쪽지를 이리저리 옮길 수도 있게 된 것이었다. 처음 보니 참 아담하고 좋았다.

무심히 책을 보고 있을 때 누가 옆에서 나의 어깨를 툭 치며 "여보게, 자네 그

목록을 가득 채울 자신이 있나?" 하고 나직한 소리로 말을 걸었다. 돌아다보니 같은 반에 다니는 일본 학생이었다. 나는 마음속으로 이 사람이 왜 나에게 그런 것을 물을까. 간단히 생각하면 반농담 삼아 아직 학생인 네가 아무리 그 목록이 꽉 차도록 장서를 한다 해도 조선인이 무슨 별 수가 있겠느냐 하는 뜻인지 알 수 없었다. 나는 "오랫동안 노력해서 책을 모으면 이런 목록을 몇 권이야 채울 수도 있지 않겠는가" 하고 대답을 했더니, 그 사람은 "그래 그래, 그럴거야. 하하" 하고 해해거리며 문 밖으로 나가버렸다.

식민지 출신 유학생으로서 일본인 급우에게 모욕을 당한 전형필은 방학이면 고국에 돌아와 휘문고등보통학교 시절 미술교사였던 고희동을 만나 울분을 털어놓곤 했다. 고희동은 전형필의 심미안과 수집벽을 주목하여 당대 최고의 서화가이자 민족지도자로서 민족 문화재 보호에 전력을 다하고 있던 위창 오세창과의 만남을 주선했다.

전형필이 고희동의 소개로 당시 종로구 익선동에 살던 오세창을 찾아 인사를 한 1928년은 오세창이 "우리 서화문화사의 큰 보전寶典" 또는 "미술사학도의 성전聖典"이라고까지 일컬어지는 『근역서화징』을 출간한 해이다. 환갑이 훌쩍 지난 노대가의 열정에 감명을 받은 전형필은 민족문화에 대한 애착과 수호 의지를 군건히 했을 것으로 여겨진다. 전형필은 오세창 문하에 출입하며 학문을 익히고 감식안을 키워나가며 서법과 화법도 수련했는데, 당시 전형필은 23세의 대학생이었고, 고희동은 43세 중년의 화가였으며, 오세창은 65세의 노대가였다.

"서울 장안에 쓸 만한 기와집 열 채 값"으로 문화재를 사들이다

〈각설〉이상은 내 자신의 학생 때부터 손수 한 권 두 권 책을 수집하던 이야기이거니와 그 후 뜻있는 선배와 친우들이 그대가 기왕 꽤 많은 서적을 모았으니 한 걸음 더 나아가서 지금 그대가 열심히 하고 있는 고미술품 수집의 일부분으로 나날이 흩어져 가는 우리나라 서적도 함께 수집하되, 그대는 문외한이니 고서적에 밝은 전문인들의 협력을 얻어서 좋은 문고를 만들어보라는 간곡한 권고를 받았다.

윗글은 1930년 무렵의 일을 언급한 전형필의 「수서만록」속 내용이다. 전형필의 본격적인 문화재 수집은 1932년경 지금의 서울 종로구 관훈동의 한남서림을 인수한 이후부터 시작되었다. 조선 후기의 대표적 화원 가문 가운데 하나인 임천 백 씨 가문의 백두용白斗鏞(1872~1935)이 1910년을 전후한 시기에 인사동 170번지에 처음 문을 연 한남서림은 고서 재고가 몇 년 만에 만 권으로 늘어날 정도로 번창했고, 1919년대 들어서는 책을 출판하기도 했다. 백두용은 책의 수요가 증가한 1920년대에 관훈동 18번지의 2층 건물로 이사했는데, 1층에는 서점, 2층에는 책을 인쇄하는 인쇄소로 운영했다. 1926년에는 백두용이 선친 때부터 모은 글씨를 엮어 만든 역작『해동역대명가필보』海東歷代名家筆譜 6권을 펴냈는데, 한 번에 100부씩 총 600권을 간행하여 20여 판을 거듭했다. 이 시기가 한남서림의 전성기였는데, 백두용이 60세를 맞이하여 그동안 경영해오던 한남서림을 전형필에게 넘기게 된 것이다.[2]

우리나라 근대기 서울의 대표적인 서점과 출판의 거리로 유명했던 인사동을 대표하는 서점이자 출판사인 한남서림을 인수한 전형필은 "한남서림에

서 오랫동안 업무를 맡았던 김동규와 서화 거간 이순황, 화산서림 주인 이성의 등 고서에 밝은 몇몇 사람이 협력하여 우리나라의 자랑이 될 만한 알뜰한 문고를 하나 만들어보자는 나의 뜻에 찬동하고 새로운 포부와 의도 하에 새롭게 문을 연 것이 한남서림이었다"고「수서만록」에서 술회하고 있다. 몇 년 뒤 전형필은 이순황에게 한남서림의 운영을 맡겼고, 그는 서적뿐만 아니라 전형필의 문화재 수집 전반을 담당하게 되었다. 국보 제70호『훈민정음』, 국보 제71호『동국정운』등 한남서림을 통해 수집한 수많은 전적은 전형필이 훗날 설립한 미술관 보화각의 문화재들을 체계적으로 연구하는 데 토대가 되었다. 이처럼 이순황이 한남서림을 통해서 좋은 고미술품들을 모아오면, 오세창이 감정하고, 전형필이 사들이는 과정을 겪으면서 전형필은 수장가로서 당대 최고의 미술품을 수집하게 되었다.

1934년 29세의 전형필은 경기도 고양군 숭인면 성북리, 지금의 서울 성북동의 땅 1만여 평을 사들여 문화재를 보관하고 연구할 수 있는 터전을 마련했다. 선잠단 북쪽에 위치한다는 뜻에서 오세창은 북단장北壇莊이라 이름 지었고, 전형필은 이 북단장의 한옥에 표구소를 차리고 수집한 서화를 새로 표구하거나 보수하여 영구 보존할 수 있게 했다. 북단장 너른 터에는 보물 제579호〈괴산팔각당형부도〉, 보물 제580호〈문경오층석탑〉등 일본인들이 가져간 석불, 석탑, 부도, 석등 등 규모가 큰 석조물을 도로 거두어들여 배치할 수 있게 되었다.

일제강점기 당시 경성의 일본인 거주지로서 경제·문화의 중심지인 남촌에는 조선 유일의 미술품 유통회사인 경성미술구락부가 1922년에 설립되었다. 경성미술구락부에서는 미술품 경매가 실시되었는데, 특히 이른바 황금광 시대라 불리는 1930년대에는 미술품 경매가 활발했다. 전형필은 일본인 골동상 온고당 주인 신보 기조를 중개인으로 삼아 경성미술구락부 경매회 등에서 많은 물

우리 근대미술사에서 간송 전형필은
전설적인 인물이다. 그는 우리나라
문화재를 보호하기 위해 막대한
사재를 털었으며, 이를 위해 서점과
출판사를 겸한 한남서림을 인수하여
운영하기도 했다. 또한 그는 단순히
수장만 한 것이 아니라 우리나라
최초의 사립박물관 보화각을 설립하여
이후 우리 문화계의 소중한 자산인
간송미술관의 모태를 마련했다.

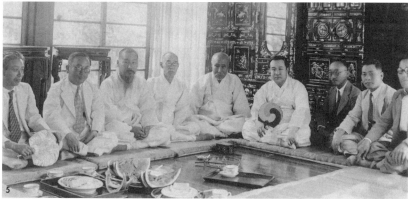

1 오늘날 간송미술관 마당에 자리 잡은 간송 전형필의 흉상.

2 1930년 5월 1일자 『매일신보』에 실린 한남서림과 회동서관. 이 두 곳은 구한말에 설립된 유수의 서점으로 이 가운데 백두용이 운영하던 한남서림을 1932년 전형필이 인수했다. 사진 위쪽이 한남서림과 주인 백두용, 아래쪽이 회동서관과 주인 고유상이다.

3 전형필이 인수하기 전인 1926년 백두용은 선친 때부터 모은 글씨를 엮어 『해동역대명가필보』를 펴냈다. 심재心齋는 백두용의 호이고, 제자題字는 오세창이 했다.

4 서울시 성북구 성북동 97-1번지에 자리한 보화각 전경. 오늘날의 간송미술관의 모태이다.

5 1938년 북단장 사랑에서 찍은 보화각 개관 기념 사진. 왼쪽부터 이상범, 박종화, 고희동, 안종원, 오세창, 전형필, 박종목, 노수현, 이순황이다.

건을 구입했다. 신보 기조는 전형필보다 연장자로서 당시 경성 골동계의 거물 가운데 한 명이었지만, 전형필의 인품과 열성에 감복하여 우수한 우리의 미술품을 전형필이 인수할 수 있도록 노력했다. 간송 서거 12주기를 맞이하여 1974년 11월 27일 북단장에서 미술평론가 이구열의 사회로 황규동, 장형수 등 일제강점기와 1950년대 골동업계에 종사한 인물들의 좌담회가 열렸는데, 그때 장형수는 이렇게 증언했다.

경성미술구락부 경매장에 늘 관계하던 일본인으로 신보라는 사람이 있었는데, 그 사람을 간송이 신임해서 주로 그를 통해 경매장 물건을 사곤 했어요. 신보가 구락부에 좋은 물건이 나오면 간송 댁에 들어가도록 발 벗고 나섰었지요. 원래 이 신보라는 일본인은 춤 잘 추고 놀기 좋아하는 건달패 같았는데, 간송과 접촉하면서 그분의 인품에 감복하여 충심으로 협력했던 사람이지요. 그때 들으니 간송도 신보에게 잘해주었던 것 같아요. 집도 사주었다는 얘기가 있었으니까요.

간송 댁에 드나든 일본인으로 아까 말한 신보 외에 마에다前田란 사람도 있었지요. 그러나 역시 신보에 대한 신임이 가장 두터웠고, 한국 사람으로는 이순황 씨가 가장 신임을 샀었지요.

1935년 전형필은 당시 '천학매병'千鶴梅瓶이라 불린 명품〈청자상감운학문매병〉靑磁象嵌雲鶴文梅瓶(국보 제68호)을 일본인 골동상 마에다 사이이치로前田才一郎에게서 거금 2만 원을 들여 구입했다. 개성 근교에서 도굴꾼에 의해 발굴된 것으로 전하는〈청자상감운학문매병〉은 "서울 장안에 쓸 만한 기와집 열 채 값"으로 조선총

독부박물관에서도 1만 원까지 내겠다고 교섭해왔으나 엄청난 가격 차 때문에 교섭이 결렬된 작품이었는데, 만 30세의 식민지 청년이 가격을 단 한 푼도 깎지 않고 사버린 것이다. 이 거래는 이후 골동계의 전설이 되어 사람들의 화제에 끊임없이 올랐다.

1936년 11월 개최된 경성미술구락부 경매회에서는 또 하나의 전설이 탄생했다. 〈청화백자철채동채초충문병〉青華白磁鐵彩銅彩草蟲文甁(국보 제294호)을 전형필이 일본의 거상 야마나카상회와의 격렬한 대결을 통해서 결국 1만 4,850원에 낙찰받아 민족적 자존심을 드높였던 것이다. 당시 경매에서 조선의 자기로 2,000원 이상의 가격에 팔린 적이 없던 차에 기록적인 경쟁 끝에 승리를 거두며 상상할 수 없는 가격에 구입한 전형필의 쾌거에 대한 찬사는 계속 이어졌다.

간송미술관의 모태이자 우리나라 최초의 사립박물관 보화각 건립

지속적으로 조선의 미술품을 수집하던 전형필이 최고의 수장가로 꼽히게 된 결정적인 계기는 도쿄에 거주하며 고려청자를 수집했던 영국인 변호사 존 개스비의 유물을 인수한 이후부터다. 존 개스비가 일본의 전쟁 분위기를 감지하여 수장품을 모두 처분하려 한다는 정보를 입수한 전형필은 일본으로 건너가 직접 그를 대면한 후 1937년 2월 존 개스비의 수장품 일체를 인수했다. 국보 제65호 〈청자기린형향로〉, 국보 제66호 〈청자오리형연적〉, 국보 제270호 〈청자원숭이형연적〉, 보물 제286호 〈청자상감포도동자문매병〉, 보물 제349호 〈청자상감국모란당초문모자합〉, 보물 제238호 〈백자박산향로〉 등 각종 접시와 대접, 사발, 술잔 등 모든 종류를 망라하는 다양한 내용으로 이루어진 존 개스비의 수장품 인

수로 인해서 전형필은 최고의 청자 명품을 갖추게 되었다. 존 개스비의 유물을 사기 위해서 충남 공주 소재 오천석지기 전답을 모두 처분하는 대가를 치러야 했지만, 이 쾌거로 인해 전형필은 32세의 나이에 우리 문화재의 정수를 수집하게 되었다. 이제 전형필은 그동안 수집해온 서화 전적과 함께 도자기에 이르기까지 질과 양 두 가지 측면에서 당대 제일의 수장가가 되었다.

일본은 1937년 7월 노구교사건으로 불리는 충돌을 일으켜 중국과 전면전을 선포하고 중국 침공을 본격화했다. 중일전쟁이 시작된 것인데, 11월에는 난징대학살을 자행하여 중국인 수십만 명을 살육했다. 그와 함께 일본은 조선을 병참기지화하고 조선인을 전선에 투입하기 위해 1938년 2월에는 조선육군특별지원병 제도를 만들어 조선 젊은이들에게 입대를 강요했고, 3월에는 조선교육령을 개정 공포하여 중등학교에서 조선어 과목을 폐지하는 등 우리 문화를 말살하는 강압 정치를 펼쳤다. 이에 전형필은 1938년 7월 우리나라 최초의 사립박물관인 '보화각'葆華閣을 북단장 안에 세워 그동안 수집해온 우리 문화재의 정수를 보관·전시하고 연구할 터전을 마련했다. 전시체제로 돌입하며 양곡 반입도 통제되던 상황에서 우리 민족문화를 전시하기 위한 근대식 박물관을 지었던 것은 민족문화 수호를 위한 전형필의 굳은 의지와 집념을 보여주는 예이다. 보화각의 설립 과정과 그 의의, 그리고 전형필의 구상 등에 대해서는 국립중앙박물관장을 지낸 최순우의 설명이 상세하다. 전형필 서거 11주년을 맞아 1973년 11월 30일에 북단장에서 개최한 좌담회에서 최순우는 이렇게 말했다. 당시 좌담회에는 김상기, 노수현, 황수영, 김원용, 진홍섭, 전성우 등이 참석했다.

보화각은 일종의 민족적 저항운동의 구체적인 발로라고 볼 수 있지요. 말하자면 민족문화 보존은 물론 민족적 긍지를 되찾고, 그것을 바탕으로 새로운 한

국 문화를 건설하는 데 초석을 만들고자 하는 데에서 이루어진 것으로 압니다. 그러한 의도는 연구도서 일체가 복수로 준비된 점 같은 데서 잘 드러납니다. 즉, 연구기관의 구상이었습니다. 따라서 개인 장서藏書라기보다 민족의 공기公器로서 기획된 것이 명백하죠.

민족교육에도 관심이 많았던 사람

1940년 전형필은 재정난으로 위기에 빠진 보성고등보통학교를 인수하고 동성학원을 설립하는 등 민족교육에도 깊은 관심과 노력을 쏟았다. 그는 광복 직후 미군정의 고적보존위원회 위원으로 활동했고, 이후 고적보존위원회가 문화재보호위원회로 바뀌었지만 계속 제1분과와 제2분과의 유일한 겸임 위원으로 활동했다. 전형필은 1960년 황수영·진홍섭·최순우·정영호 등과 고고미술 동인회를 창립하고, 한국 최초의 미술사학 학술지『고고미술』을 발행하는 데 주도적인 역할을 했다. 6·25전쟁 당시 서예가이자 수장가로 유명한 손재형과 국립박물관 최순우 등의 기지로 참화를 면한 전형필의 수장품은 현재 간송미술관에 안전하게 보관되고 있으며, 1년에 두 번 개최하는 간송미술관의 특별전 및 동대문디자인플라자DDP에서 2014년부터 2015년까지 세 차례의 '간송문화전'을 통해 공개되는 등 일반과의 접촉 빈도를 늘리고 있다.

전형필은 학자, 연구자에게는 물론 문화재를 매매하는 골동업자들에게도 존경을 받았다. 골동상점 박고당 대표이자『월간 문화재』회장 등을 역임한 황규동은 전형필의 인간적 풍모를 이렇게 회고했다.

문화재 수집도 많이 하셨지만 그 밖에 사회적으로 큰일을 많이 하셨지요. 돈이 없어 가게를 운영하지 못하겠다는 사람에게는 돈을 빌려주고 몇 해에 걸쳐 조금씩 끊어받은 것 같은 미담도 많아요. 그렇게 남이 못할 일을 많이 하셨어요. 한데 그분의 옷차림이나 평소 차리고 다니시는 모습은 이를 데 없이 검소했어요. 어떤 때 보면 20년, 30년 전에 입던 것을 걸치고 나오시고, 시계도 싸구려예요. 한데도 언제나 대인의 풍모였죠. 몸에서 풍기는 것이 크고 여유가 있었죠.

우리 문화와 미술을 지키기 위해 분투한 전형필의 역할과 노력은 감동적이다. 단순한 애호의 차원을 넘어서 자신의 전 재산을 기울여 '문화보국'文化保國을 실천한 전형필의 숭고한 정신과 생애야말로 후대에 큰 귀감이 되고 있다. 제2의 전형필을 기다리는 이유가 바로 여기에 있다. 예전보다 나아졌다고는 하지만 아직도 도굴이 횡행하고 도난 사건이 빈발하며 관심과 애정을 필요로 하는 우리 미술품과 문화재는 산재해 있기 때문이다. 일부에서는 전형필의 수장이 미술의 전 분야를 망라하지만 그림 분야에서는 초상화·기록화 등을 찾아보기 힘들고, 또 공예품과 조각이 전적·서화·도자 등의 분야에 비해 소홀한 듯한 인상을 보이는 것에 대해서 지적하기도 한다. 그러나 일제강점기라는 엄혹한 시절에 한 개인으로서 우리 미술품의 보존과 관리를 홀로 도맡는다는 사실은 너무나 힘든 일이었다는 점을 감안해야 할 것이다.

【 연보로 만나는 간송의 생애 】

우리 문화재의 정수를 수집 보존하는 데에 온 힘을 쏟아 이룩한 간송 전형필의 숭고한 업적은 아무리 높이 평가해도 지나치지 않는다. 그의 연보적 일생과 업적은 아래와 같다.3 대학 졸업 전후한 시기부터 시작된 그의 민족문화재 수집은 우리나라 근대에 있어 고미술품 거래가 가장 활발했던 1930년대에 본격적으로 이루어졌고, 광복 이후에도 문화재 보존을 위해 노력하다 서거했음을 알 수 있다.

1906년 7월 29일 서울시 종로구 종로4가 112번지에서 중추원 의관 전영기와 밀양 박 씨 사이의 차남으로 태어나다. 본관은 정선.

1921년 3월 어의동공립보통학교(현 효제초등학교) 졸업하다.

1926년 3월 휘문고등보통학교(현 휘문중·고등학교) 졸업하다.

1930년 3월 일본 와세다대학 법과 졸업하다. 귀국 후 위창 오세창 선생과 교유, 우리 문화재 수집을 시작하다.

1932년 관훈동에 있는 한남서림을 인수하여 운영하다.

1934년 성북동 소재 북단장을 개설하다. 오세창, 고희동, 박종화, 이상범, 노수현 등 당대의 손꼽히는 서화가 및 문사들과 교유하다.

1938년 북단장 소재 사립박물관 보화각을 개설하다.

1940년 3월 한남서림을 증축, 확장하다.

1940년 6월 재단법인 동성학원을 설립하고, 이사장으로 취임하다.

1945년 9월 보성中학교장을 겸임하다.

1946년 9월 보성중학교장을 사직하다.

1947년 고적보존위원회 위원으로 피촉되다.

1954년 문화재보존위원회 제1, 제2분과 위원으로 피촉되다.

1956년 교육공로자 표창을 수상하다.

1960년 1월 고고미술동인회를 발기하다.

1962년 1월 26일 세상을 떠나다.

1962년 8월 15일 대한민국 문화포장에 추서되다.

1964년 11월 13일 대한민국 국민훈장 동백장에 추서되다.

"간송 전형필의 이 애국지성은 길이 표창되어야 할 것이다"

소설가 조용만이 남긴 전형필에 관하여

◎ ◎ ◎

● 아래의 글은 영문학자이자 소설가인 조용만의 『울 밑에 선 봉선화야─남기고 싶은 이야기, 30년대 문화계 산책』(범양사출판부, 1985)의 274~279쪽에 수록된 「간송 전형필과 문화재 찾기」이다. 전형필과 동시대를 살았던 문화계 종사자의 소중한 증언이다.

* * *

간송 전형필은 없어져 가는 우리나라 문화재를 수집하여 보존한 공로로 마땅히 국가적으로 표창되어야 할 사람이다. 나라가 망함에 따라 모든 것이 없어져 갔지만 그중에도 서화·골동 같은 문화재들은 일본 사람이 들어옴에 따라 자꾸 없어져 갔다. 우리나라 사람들은 자기네 수중에 있는 보배의 가치를 모르고 돈 몇 푼 주면 그것을 팔아버리고 말았다. 값비싼 백자 항아리를 단돈 몇십 전에 팔아 색색이 번쩍거리는 일본 기명을 샀다. 일본 상인들은 북촌 조선 사람의 주택가로 많은 앞잡이들을 보내 "옛날 물건 파세요"라고 외치면서 집집마다 들어가 그럴듯한 물건을 물색해 싼값에 사들였다. 사방탁자·경상經床·문갑·필통·연적·항아리·주전자 같은 것이 이렇게 해서 자꾸 진고개 일본 골동상으로 팔려갔다. 일본 상인은 이것을 사가지고 도쿄·오사카 등지로 보내 몇백 배 몇천 배씩 이익을 남기고 팔았다. 이것은 비교적 값싼 물건이지만 값비싼 국보급의 고서화도 이렇게 해서 많이 외국으로 흘러나

갔다. 이것을 보고 이래서는 안 되겠다고 서화·골동의 수집에 나선 애국자가 간송 전형필이다.

그는 서울 출신으로 1906년 중추원 의관이었던 전영기의 아들로 서울 배오개장梨峴市場 부근에서 출생하였다. 그 집안은 배오개장, 지금의 동대문시장에서 큰 장사를 하여 돈을 많이 모은 사람으로 전형필의 양부는 그때 서울에서 다섯째 안에 드는 큰 부자였다고 한다. 휘문고보를 다닐 때 도화선생이 춘곡 고희동이었는데 그때부터 그림에 취미를 가지게 되었고, 나중에 유명한 서양화가가 된 청구 이마동과는 같은 클래스의 동창이었고, 시인 영랑 김윤식과도 동창이었다. 그때 간송은 야구부장이었고, 이마동은 미술부장이었다고 한다. 월탄 박종화와는 내외종간이어서 자주 왕래했고 이렇게 화단·문단으로 친구들이 많았다.

휘문고보를 졸업하고 동경으로 건너가 와세다대학에 들어갔는데 여기서 서구식 문화를 접하였고 음악·회화·연극 등 예술 방면에 큰 흥미를 가지고 음악회·전람회·연극공연에 자주 출입하였다. 동경유학 중에 부친상을 당해 돌아왔는데 이때부터 서화·골동의 수집을 시작하였다. 서화·골동을 수집하는데 고문 격으로 모신 사람이 위창 오세창이었다. 모든 것을 위창한테 의논하였고 위창의 지도 아래 움직였다. 우선 성북동에 있는 1만 평짜리 산장을 부래상富來祥이라는 한국 이름을 가진 프랑스 사

람에게서 사 위창이 '북단장'이라 이름을 지었고, 그 안에 서양식 2층 양옥의 미술관을 지었는데 '보화각'이라고 위창이 명명하였다. 이 '보화각'이 요새 1년에 몇 번씩 고서화 전시회가 열리는 간송미술관이 되었다.

부잣집 아들로 주색에 빠지는 것이 보통이지만 간송은 뜻이 다르니만큼 생활 태도도 달랐다. 옷부터 검소해 늘 한복을 입고 다녔는데 무명 두루마기에 고무신을 신고 다녔고, 근래에 와서 양복을 많이 입었지만 그 양복도 후줄근한 옷이었다. 이런 생활 태도는 육당 최남선과 일맥상통하는 데가 있는데 간송이 서화·골동을 수집하려는 발상부터가 육당이 고서의 산일을 막기 위하여 조선광문회朝鮮光文會를 만든 것과 공통점이 있다. 우스운 이야기지만 두 사람이 뚱뚱한 것도 같고 음식량이 많은 것도 같다. 해방 전 간송이 그때 본정통(충무로)에 있는 삼중정三#井식당에 들어가 5인분의 고기 전골을 시켜 유유히 혼자 다 먹어 종업원을 놀라게 했다는 것은 유명한 이야기다.

간송은 지금은 없어졌지만 인사동 중턱에다 한남서림이라는 고서점을 집안사람을 시켜 경영하였다. 고서적을 팔고 사는 가게인데 이곳이 간송이 서화·골동을 사들이는 본거지였다. 거간들은 이곳으로 물건을 가지고 나오고 물건이 들어오면 간송이 달려가 감정하고 흥정하는데, 간송은 하도 많이 물건을 보아왔으므로 감정이 정확해 섣불리 속이지 못하였다. 처음에 사들일 때에는 많이 속았고 위창을 비롯해 구룡산인 김용진, 소전 손재형, 춘곡 고희동에게 감정을 청하는 일이 많았지만 얼마 안 가 안목이 생겨 척척 진짜·가짜를 가려냈다고 한다.

이 한남서림의 단골손님에 '조선소설사'를 쓴 국학자 김태준이 있었다. 해방 전에 하루는 김태준이 한

남서림에 와 급히 간송을 찾았다. 총독부 관리로 있는 사람이 향리인 안동에 갔다가 『훈민정음』訓民正音의 원본을 발견했으니 빨리 손을 써 사오라는 것이었다. 무식한 그 책 주인이 『훈민정음』의 첫 장을 찢어 불쏘시개를 하려는 것을 보고 깜짝 놀라 못하게 하고 상경했으니 빨리 가서 입수토록 하라는 것이었다. 그 집에는 그 밖에 『동국정운』東國正韻, 『불경언해』佛經諺解, 『안상금보』安瑺琴譜 등이 있어 『훈민정음』이 정본일 것이 틀림없으니 빨리 사람을 보내라고 하였다. 간송은 총독부에서 이것을 알고 사들인다든지 또는 강제 압수를 한다든지 하면 큰일이므로 몰래 사람을 보내 달라는 대로 거금 3,000원을 주고 사들였다. 큰 집 한 채 값이었다. 『훈민정음』은 김태준 추측대로 진본이었고, 그 밖에 『동국정운』, 『안상금보』 등도 사왔는데, 그중 한두 권은 김태준에게 고맙다고 사례로 주었다고 한다. 이렇게 사들인 『훈민정음』을 총독부 눈에 띄지 않게 몰래 숨겨두었다가 해방이 되자 내놓아 학계를 놀라게 하였다. 또 하나 간송이 청자원숭이 오리연적을 사들인 것도 유명한 이야기다.

도쿄에서 변호사를 개업하고 있는 영국 사람 존 개스비는 고려자기 수집가로 널리 알려져 있는 사람인데, 이 사람이 1937년 중일전쟁이 일어나자 본국으로 돌아가려고 중국과 한국에서 모아들인 문화재를 팔기 시작하였다. 이 소식을 들은 간송은 즉시 도쿄로 가서 개스비를 만났다. 간송은 개스비가 가지고 있는 한국 문화재를 자기에게 다 팔라고 했다. 그런데 개스비는 얼른 교섭에 임하지 않고 시일을 질질 끌었다. 그래서 어쩔 수 없이 교섭을 단념하고 귀국하였다. 이 소식이 일본 신문에 크게 보도되어 전형필의 애국심을 칭찬하게 되자, 이것에 놀란 개스비가 급히 서울로 왔다. 당신의 애국심에 감동되

어 한국 문화재는 몽땅 당신에게 팔기로 했으니 사
가라고 하고 교섭을 끝내고 갔다.

그 팔겠다는 문화재의 값이 엄청나게 비쌌지만 간
송은 그것을 사기로 결심하고 돈을 만들기 위해 대
대로 내려오던 공주 농장을 처분하기로 하였다. 그
러나 간송의 양어머니는 이것에 반대하였다. 그까
짓 골동품을 사기 위해 조상 때부터 누대로 내려오
던 땅을 팔면 어쩌느냐고 극력 반대하였다. 그러
나 간송은 양어머니의 반대를 무릅쓰고 공주 농장
을 처분해 개스비의 문화재를 사왔다. 그 속에 끼어
있는 청자 원숭이 오리연적은 국보로 지정되어 지
금 간송미술관에 보관되어 있다. 이 소식이 전해지
자 일본 신문들은 조국의 문화재를 도로 찾아간 애
국자라고 또 한 번 칭송이 자자하였다. 이렇게 해서
하마터면 영영 외국으로 흘러나가 잃어버릴 뻔한
문화재를 도로 사들여 온 것이 한두 가지가 아니었
는데, 지금 서울 성북동에 있는 간송미술관에는 국
보와 보물로 지정된 귀중한 문화재만도 10점이 넘
는다고 한다.

간송의 수집품 속에는 큰 글자 한 자에 100만 원씩
한다는 완당 김정희의 글씨만도 100여 점이 있고
큰 병풍이 40여 개, 그 밖에 겸재 정선, 단원 김홍도,
혜원 신윤복, 현재 심사정, 공재 윤두서, 긍재 김득
신 등 일류 화가의 그림을 비롯하여 석봉 한호·미수
허목·봉래 양사언·원교 이광사·눌인 조광진 등의
글씨가 미술관 아래위층에 꽉 들어차 있었다. 그중
에서 특히 귀중한 것은 영운 김용진에게서 물려받은
『근역화보』權域畵譜라고 한다. 안견으로부터 시작된
역대 화가들의 소품을 연대순으로 모아놓은 것인
데, 큰 책 네 권으로 되어 있다. 이 화보를 간송한테
내놓으면서 영운은 결단코 다른 사람에게 팔지 말
것을 조건으로 붙였다고 한다. 간송은 영운과의 이

근대의 서화가이자 수장가인 영운 김용진.

약속을 지켜왔는데, 그는 서화든지 그 밖에 골동품
을 일단 사들이면 결단코 다른 사람한테 넘기는 법
이 없다고 한다.

그는 평생을 야인으로 지냈고 동성학원의 이사장
직함 이외로는 1954년 문화재보호위원회 위원이 된
것과 1960년 고고미술회 회장이 된 것뿐이었다. 그
는 신장병으로 1962년 별세하였는데, 57세의 한창
살 나이였다. 아들 성우는 현재 보성고교 교장으로
있고, 보화각 자리에는 간송미술관이 설치되고, 한
국민족미술연구소가 자리 잡고 있다. 간송미술관에
서는 해마다 서너 번씩 간송이 수집해온 고서화의
전시회가 열려 내·외국인의 발길을 모으고 있다. 일
본 사람의 손에 들어가 자꾸 없어져만 가는 우리나
라의 귀중한 문화재를 우리 힘과 우리 손으로 지키
고 보존해야 한다는 생각을 가지고 돈을 아끼지 않
고, 또 수고를 아끼지 않고 일본이고 어디고 달려가
그것을 도로 찾고 도로 사왔다는 것, 이것은 진실로
아무나 할 수 없는 애국적 행동이다. 간송 전형필의
이 애국지성愛國之誠은 길이 표창되어야 할 것이다.

우리 근대 수장의 한 축이었던
일본인 수장가들

우리 문화재 수장에 발 벗고 나선 일본인 관료들

일제강점기 당시 미술품을 수장한 일본인 수장가는 조선총독부 고관이나 관료, 학자와 교원, 사업가와 은행가 등 여러 직종과 직업에 걸쳐 있었으며, 특히 조선 총독부 고관이나 관리의 비중이 컸다. 우리나라에 들어와 있던 일본인들 가운 데 식민지 조선의 지배를 위한 관리의 수효와 비중이 컸기 때문인데, 1910년 8월 조선총독부가 설치되면서 일본인 관리와 임시직원이 대폭 증원되었다. 1911년 3월 말에 이미 고등관高等官과 판임관만 5,113명에 달했고, 이 밖에 다수의 경찰 관이 있었다.[1] 직업별 통계에서 관리가 가장 많았고 관학자官學者 및 군인 등까지 포함하면 식민 통치와 연관된 일본인들의 수효는 훨씬 늘어난다.

조선총독부 고관 가운데 우리 미술품을 수장한 것으로 가장 유명한 인물 은 초대 통감을 지낸 이토 히로부미이다. 이토 히로부미는 1906년 3월 통감에 취임한 이후 고려청자 수집에 진력하여 1,000여 점이 넘는 고려청자를 수집했

일제강점기 우리 문화재를 사고팔던 사람들 중에는
일본인들이 많았다. 학자부터 기업인, 관리, 은행원 등
직업을 가리지 않고 많은 일본인들이 우리 문화재에 높은
관심을 보였다. 일본에서도 일상적으로 거래가 이루어졌고,
고려청자의 경우는 들어오는 대로 금방 팔려나갈 정도로
인기가 높았다. 그렇게 그들 손으로 들어간 후 지금도 그
행방을 알 수 없는 문화재들이 수도 없다.

1~2 도쿄미술구락부 내부(1924~1936). 경성미술구락부는
도쿄미술구락부 등 일본 경매회사의 운영 방식, 경매 방식
등에 큰 영향을 받았을 것으로 추정된다.
3 빈농의 자식으로 고생하다 1895년 조선에 와서 굴지의
실업가, 수장가가 된 다카기 도쿠야의 금혼식 모습.
4 도쿄국립박물관의 오구라 컬렉션에 있는
〈견갑형동기〉肩甲形銅器. 경주 지방 출토품으로 전하지만
확실치 않다. 일본 중요 미술품. 길이 23.8센티미터.
5 〈금동관음보살입상〉, 전 경상북도 경주 출토, 통일신라
8세기, 높이 14.8센티미터. 오구라 컬렉션.
6 〈금동보살입상〉, 통일신라 8세기, 높이 16.8센티미터.
오구라 컬렉션.

다고 전한다. '고려청자 최대의 장물아비'라는 악평도 있지만 이토 히로부미야 말로 고려청자에 대한 관심을 불러일으킨 장본인이라는 사실은 특기할 만하다.[2] 이토 히로부미의 고려청자 수장품이 막대한 숫자였다는 점은 알려져 있으나 그의 사후 그 행방은 알 수 없다. "많은 고려청자와 조선의 불상을 내지內地로 가지고 왔다"는 증언이 있으나 상세한 내용은 알 수 없고, 이토 히로부미가 반출한 것 중 우수한 103점은 일본 왕실에 헌상되었다가 1966년 한일회담 때 우리나라로 반환되었다고 한다.[3]

이토 히로부미 다음으로는 1908년부터 궁내부宮內府 차관, 한국강제병합 이후에는 이왕직 차관을 지낸 고미야 미호마쓰小宮三保松(1859~1935)가 꼽힌다. 이왕가박물관 설립에 관여하면서 우수한 미술품을 많이 수집한 고미야 미호마쓰의 소장품은 그의 사후 1년 뒤인 1936년에 경성미술구락부에서 개최된 경매회에 대거 출품되었는데 중국, 일본, 우리나라의 수준 높은 유물 226점이 나왔다.[4]

이 밖에도 법관을 지낸 아사미 린타로淺見倫太郞(1869~1943)는 방대한 서적류를 수집해 일본으로 가져갔는데 희귀본과 하나밖에 없는 자료가 많은 것으로 알려져 있고,[5] 주한 공사를 지낸 하야시 곤스케林權助(1860~1939), 미야자와 도센宮澤陶川, 야마구치 세이山口精, 시미즈 고우지淸水幸次 등의 고관도 조선의 고미술품을 많이 수집했다. 여기에 와다和田, 가키하라柿原, 츠지辻, 나카무라中村, 나카야마中山, 야마구치山口, 구니와케國分, 마에자와前澤, 미야케三宅, 시마무라島村, 구도工藤 등 한국강제병합 전후에 조선에서 고관을 지낸 인물들을 꼽을 수 있다. 이들은 성姓만 기록되어 있어 구체적인 신원이 파악되지 않지만 450여 점에 달하는 고미술품을 1939년 6월 개최된 경성미술구락부 경매회에 출품했다.[6]

학자부터 기업인까지, 경성에서 지방까지 너나 없이 우리 문화재를 사고팔다

관리 외에 일제강점기에 고미술품을 수집한 일본인 학자나 교원으로는 아유카이 후사노신, 세키노 다다시關野貞(1867~1935), 후지쓰카 지카시, 아사카와 노리다카·아사카와 다쿠미 형제, 야나기 무네요시, 노미즈 겐野水健 등이 알려져 있다.

아유카이 후사노신은 언어학자이자 사학자로서 조선총독부의 보물고적명승천연기념물보존회위원을 지냈고, 우리나라 고대사에 관한 많은 업적을 남겼다. 동양건축사가이자 미술사학자로 도쿄제국대학 교수를 지낸 세키노 다다시는 조선총독부의 위촉에 의해 한반도와 중국의 고건축을 조사했다. 두 사람이야말로 일제의 통치와 연관된 관학자 가운데 대표적인 인물들이다. 후지쓰카 지카시는 최고의 추사 김정희 연구자로 유명하고, 아사카와 형제와 야나기 무네요시는 조선총독부의 조선 연구와 관련이 없는 민간의 학자로서 도자 등 민예품 애호가로 이름이 높았다. 이 밖에 시노자키篠崎, 고스기小杉, 오사와大澤, 하야노早野, 도쿠미츠德光, 오쿠다이라 다케히코奧平武彦(1900~1943), 노사카野坂, 야마시타山下, 오이시大石 등은 경성제국대학 등에서 교편을 잡았던 인물들이다. 이들은 대체로 자신의 전공과 연관된 물품을 수집했다.

은행가들도 빼놓을 수 없다. 오다테大舘, 미야케 쵸사쿠三宅長策, 모리 고이치, 이토 마키오伊東槇雄, 모리 게이스케森啓助, 미즈코시水越, 미시마 다로三島太郎, 하쿠세키 간기치白石寬吉, 나이토 데이치로內藤貞一郎, 닛다新田, 아키타秋田, 아사노淺野 등을 꼽을 수 있는데, 이 가운데 특히 모리 고이치는 일제강점기 당시 저축은행(제일은행의 전신) 두취를 지낸 인물로서 그의 소장품 가운데 1936년 11월 경성미술구락부에서 개최된 경매회에 출품된 후 전형필에 낙찰된 국보 제294호 〈청화백자철사진사국화문병〉은 우리에게 친숙한 문화재로 잘 알려져 있다.[7]

일제강점기 당시 지방의 대표적인 일본인 고미술품 수집가는 기업인들이 대부분이었다. 평양의 시바타 레이柴田鈴와 나카무라 신자부로中村眞三郎, 평안남도 진남포의 도미타 기사쿠富田儀作(1858~1930), 원산의 미요시三由·아카마赤間, 대구의 오구라 다케노스케小倉武之助(1870~1964)·이치다市田·스기와라 쵸지로杉原長次郎·시라카미 쥬요시白神壽吉·가키타 지로柿田次郎·다카기 도로高樹亨, 부산의 가시이 겐타로香椎源太郎, 군산의 미야자키宮崎, 인천의 스즈다케鈴茂, 충남 성환의 아카보시 고로赤星五郎 등이 잘 알려져 있다.

한편, 1931년에 부산을 중심으로 고고학 연구와 취미 보급을 목적으로 부산고고회가 결성되었다. 이 모임의 회원 가운데 고미술상 요시다 신이치吉田新一를 제외하면 나머지 오타니 요시타로大曲美太郎, 나미마츠 시게로並松茂, 다케시타 요시다카竹下佳隆 등은 공무원 및 교원이었다. 이들은 부산 일대를 중심으로 한 수집가로 추정되는데,[8] 부산고고회의 예로 미루어 보아 우리의 고고자료, 미술품에 관심을 갖고 수집한 동호인들이 상당수 있었을 것으로 추정된다. 이 밖에 공주고보 교사 등으로 재직하며 백제 유물을 불법적으로 대량 수집하여 반출한 것으로 전하는 가루베 지온輕邊慈恩(1897~1970)이 있으나 그에 대한 평가는 엇갈린다.

일제강점기에 조선에서 성공한 일본인 사업가들은 대부분 조국 일본에서 경제적 지위나 사회적 신분이 높지 않았다. 대체로 '신천지 조선'에 자신의 운을 걸었던 하층민들이 많았다.[9] 일본에 그대로 머물러 있었다면 우리나라에서와 같은 경제적, 사회적, 문화적 지위와 기회를 결코 가질 수 없는 인물들이 대부분 조선에서 성공하여 실력자가 되었다. 예를 들어 '기회의 땅' 조선에 와서 성공을 거머쥠과 동시에 미술품 수집가로도 이름을 알린 도미타 기사쿠, 다카기 도쿠야高木德彌(1863~?), 오구라 다케노스케 등은 일본에 있었다면 하층민의 삶을 이

【　일본인 수장가 가루베 지온을 둘러싼 상반된 평가　】

만년의 가루베 지온.

1927년에서 1945년까지 공주고보의 '국어' 곧 일본어 교사, 대동여고(대전여고) 교감, 강경여중 교장 등으로 재직한 가루베 지온은 백제 시대의 유적을 연구한다는 미명하에 숱한 도굴과 유물 약탈을 자행한 인물로 알려져 있다. 조선총독부의 전문 고고학자들도 가루베 지온을 전문성이 부족한 아마추어 '향토사학자' 정도로 평했고, 그의 조사와 발굴 등에 대해서도 "연구 목적이라는 미명하에 이루어진" 유례가 없는 유적의 '사굴'私堀행위 등으로 비판한 바 있다. 그의 아버지가 교토의 유명한

골동품상이었고, 그가 수집한 유물은 8·15 광복 이후 교묘한 방법으로 일본에 대량 반출했다는 이야기가 더해져 민족적 공분을 샀다. 최순우·이구열·유홍준·정규홍·권오영 등의 연구자와 언론인 변평섭 등은 '위선자', '약탈', '훔친 유물', '만용과 과욕', '문화재 도둑' 등의 자극적 용어를 사용하는 등 극단적 평가를 했다.

그러나 가루베 지온은 근대적인 연구 방법으로 백제 고고학과 미술사를 연구한 최초의 학자이다. 다만, 주류 학계에 뿌리를 가지고 있지 않았고 독학으로 연구한 인물이었기 때문에 그는 일본인 전문 학자들로부터 경원시敬遠視되었다. 공주에서의 그의 유적 조사는 무리한 점이 많았던 것으로 평가되었고 고분 발굴 등을 통해 수집한 유물들을 패전 후 트럭에 싣고 '빼돌렸다'는 의심을 받고 있는 것도 사실이다.

가루베 지온이 일제하 공주의 고분 등에서 수습하여 소장하고 있던 유물을 개인적으로 처리했다는 세간의 추측이 난무했지만 현재 알려진 몇몇 유물 외에는 그 소재가 확인되지 않고 있다. 1945년 일본으로 귀환한 후 니혼대학 미시마 분교에 재직한 가루베 지온과 그의 가족들은 이른바 '가루베 유물' 자체를 부인했다.

해방 직후 소하물의 반출이 극히 어려웠고 지금까지 유물의 소재가 더 이상 확인되지 않고

공주고보 재직 당시 학생들을 지도하고 있는 가루베 지온.

있는 사실 등으로 미루어 볼 때 가루베 지온이
백제 유물을 일본으로 대량 반출했다는 풍문
은 사실이 아닐 수도 있고, 그의 아버지가 골동
품상이었다는 것도 사실이 아닐 확률이 높다.
한편 가루베 지온을 기억하는 한국과 일본의
제자들은 교육자로서의 그의 인품을 높이 평
가하며 성실하고 정직한 훌륭한 스승이었다
고 떠올린다. 그에 대한 기억은 공명심에 불
타는 아마추어 향토사학자, 탐욕스런 문화재
도굴꾼, 흠잡을 곳 없는 교육자의 면모가 겹치
고 있다.[10]
가루베 지온의 예에서 볼 수 있듯이 과거의 일
이나 인물에 대한 평가는 쉽지 않다. 겨레의

역사와 문화의 결정판이라 할 수 있는 문화유
산의 행방에 관한 문제라면 더욱 그렇다. 우
리와 같이 식민 통치를 받은 경우에는 문제가
한결 복잡해진다. 기억은 얼마든지 과장되거
나 왜곡될 수 있기 때문이다. 가루베 지온의
유물은 물론 일제강점기 당시 일본인들의 활
동에 대한 '사실'과 '전설'을 밝히는 조사가 필
요하다.

어갈 수밖에 없었을 인물들이다. 효고兵庫현 촌장의 집안에서 태어났으나 집안
이 몰락하여 도자기 견습공, 광산 노동자 등을 전전하던 도미타 기사쿠는 1899
년에 조선으로 건너온 후 은율광산, 농장 등이 성공하여 진남포에 삼화三和고려
자기공장, 조선미술품제작소를 설립하는 등 우리나라 공예 발전에 관심을 쏟았
다. 1921년에는 경성 남대문 근처 도미타상회에 조선미술공예관을 세워 조선의
신구 공예품을 수집하여 진열했으나 1926년에 야마나카상회에 양도했다.[11]

　　1936년 금혼식을 맞이하여 『금혼식목록』金婚式目錄을 간행한 다카기 도쿠
야는 일본 기후岐阜현의 빈농의 자식으로 태어나 소학교를 겨우 마친 후 신발 등
잡화상을 전전하다 1895년에 조선으로 와서 고미술상, 담배상으로 성공하여 경
성에서 조선전매연초유통회사를 창립하는 등 굴지의 실업가가 되었다.[12]

　　오구라 다케노스케는 도쿄제국대학을 졸업했으나 아버지의 국회의원 낙
선과 사업 실패, 아버지가 관여한 수뢰사건을 자신이 위증한 혐의로 체포·수감
된 것 등이 겹쳐 파탄에 이른 상태였다. 훗날 오구라 다케노스케는 당시를 회고
하며 우리나라에 온 이유는 오로지 "오구라 집안의 재정을 회복하기 위해서"였
다고 술회했다. 오구라 다케노스케는 지독하게 검약하며 모은 자금으로 고리
대, 부동산 투기를 하여 대구 굴지의 재산가가 되었고, 1921년 즈음부터 고미술
품을 수집하여 손꼽히는 문화재 수집가가 되었다.[13]

일본인 수장가들, 경매회마다 위세를 떨치다

　　낙랑시대에서 조선 시대까지의 고적과 유물들을 수록한 『조선고적도보』
는 1915년부터 발간하기 시작하여 1935년에 완간되었다. 조선총독부의 후원 아

래 세키노 다다시·다니이 사이이치谷井濟一·구리야마 슌이치栗山俊一 등이 작업했다. 그런데『조선고적도보』에 실린 일본인 수장가들의 명단은 앞에서 언급한 일제강점기의 일본인 고미술품 수장가들과는 다른 점이 적지 않다.『조선고적도보』의 주요 개인 수장가 명단은〈표1〉과 같지만 이들의 약력 등 인적사항은 정확히 파악되지 않고 있다.

〈표1〉에 따르면 고히라 료조小平亮三가 163점, 모로가 히사오諸鹿央雄가 113점을 소장했으니 이들을 대표적인 유물 수장가들로 꼽을 수 있다.[14] 그러나 이들의 소장품은 대개 신라토기거나 와당으로서, 고려청자나 조선의 회화, 도자기와 질적인 면에서나 가격면에서 비교하기 힘들다. 또한 이들의 이름은 경성미술구락부 등에서 발행한 경매도록 등에서 찾아보기 어렵다.

『조선고적도보』에 수록된 수장가들을 경성미술구락부의 경매도록에서 찾아보기 힘든 것은 이들이 경성미술구락부의 경매에 거의 참여하지 않았던 때문으로 볼 수 있고, 또한 신라 토기와 와당, 분묘에서 발견한 공예품 등은 경매에 많이 출품되지 않기 때문일 수도 있다. 아울러 경성미술구락부의 경매회는 자신의 이름을 밝히지 않고 '모 씨' 등으로 참여한 경우가 많기 때문에 신중한 접근이 필요하다. 때문에『조선고적도보』의 수장가와 경성미술구락부 등에서 발행한 경매도록의 수장가가 일치하지 않는 것은 아마도『조선고적도보』가 1915년에서 1935년 사이에 발간되었기 때문에 고미술 거래의 호황기인 1935년 이후의 수장가들이 제대로 반영되지 않았던 게 아닐까 짐작할 따름이다.

물론『조선고적도보』와 경매도록류에서 함께 언급되는 주요 수장가도 여럿 있다. 그 가운데 다니이 사이이치谷井濟一는 조선총독부의 촉탁, 아마이케 시게타로天池武太郎는 고미술상이었으며, 도미타 기사쿠는 진남포의 은인으로 불리는 기업가로서 조선미술품공작소 등을 경영했고, 스미이 다츠오住井辰男는

권수 \ 구분	간행 연도	내용	주요 일본인 수장가
1권	1915년 3월	낙랑대방군·고구려	
2권	—	고구려 성지城址 및 고분	나가미네 하루마사永峰治定
3권	1916년 3월	백제·임나任那·옥저沃沮·예濊·고신라	고히라 료조小平亮三(6), 다니이 사이이치谷井濟一(6), 모로가 히사오諸鹿央雄(3), 고미야 미호마쓰(3), 가스가 세이쿠로春日淸九郎, 우치다 요헤이内田良平, 시바타 단구로柴田團九郎, 토기황土岐橫 , 이네모토 신진稻本新臣, 후쿠나가 도쿠지로福永德次
4권	1916년 3월	통일신라시대(불교 유적)	
5권	1917년 3월	통일신라시대(왕릉·불상·탑 내 발견품)	고히라 료조(157), 모로가 히사오(110), 데라우치 마사타케寺内正毅(7), 모리 쇼지森勝次(6), 세키노 다다사關野貞(6), 오카노 하루岡野春(3), 오바 츠네키치小場恒吉(3), 후쿠나카 도쿠지로(3), 시바타 단구로(2), 다니이 사이이치(2), 고미야 미호마쓰(2), 나가야마 긴아키라永山近彰(2), 야마나 시게타로山名繁太郎(2), 오카쿠라 니치유岡倉一雄, 마사키 나오히코正木直彦, 나카무라 다다유키中村忠順, 오노 마사타로小野政太郎
6권	1918년 3월	고려(성지·궁지宮址·석탑·묘탑·기타 석조물)	
7권	1920년 3월	고려(석탑·불상·능묘·석관·묘지·탑지塔誌)	세키노 다다시, 가노 준이치鹿野淳一
8권	1928년 3월	고려(도자기)	모리 다츠오森辰男(11), 나카타 이치로로中田市伍郎(10), 세키노 다다시(9), 아가와 주로阿川重郎(7), 하야시 곤스케林權助(5), 요코다 고로橫田伍郎(3), 야마다 요네사부로濱田米太郎, 노자키 아사키치野崎朝吉, 가와카미 고이치川上幸一
9권	1929년 3월	고려(분묘 내 발견 공예품)	스미이 다츠오住井辰男(9), 오바 츠네키치(5), 다니이 사이이치(4), 세키노 다다시(2), 오가와 게이이치小川敬吉(2), 나카무라 신자부로中村眞三郎, 나카타 이치로로, 오다 쇼고小田省吾, 아유가이 후사노신鮎貝房之進
10권	1930년 3월	조선 시대(궁궐 건축)	
11권	1931년 3월	조선 시대(성곽·학교·문묘·객사客舍·사고史庫·서원 등 건조물)	
12권	1932년 3월	조선 시대(불사 건축 기일其一)	
13권	1933년 3월	조선 시대(불사 건축 기이其二·탑파·묘탑·석비·교량)	
14권	1934년 3월	조선 시대(회화)	도쿠미츠 요시토미德光美福(7), 모리 고이치(3), 기시 세이이치岸淸一(2), 스에마츠 다케히로末松熊彦(2), 와다 이치로(2), 소노다 사이지園田才治, 고미야 미호마쓰, 하리마 류쥬播磨龍城, 모리 게이스케森啓助, 이시이 하쿠테이石井柏亭, 후지쓰카 지카시, 다카하시 하마키치高橋濱吉, 후지시마 다케시藤鳴武二, 야나기 무네요시, 오쿠무라 무구미奧村惠, 아가와 주로, 도미타상회(4)
15권	1935년 3월	조선 시대(도자기)	마츠바라 준이치松原純一(20), 나가타 에이조永田英三(20), 다나카 아키라(16), 니타 도지로新田留次郎(15), 나카무라 마코토中村誠(11), 시미즈 고지清水幸次(10), 무카이 도라키치向井虎吉(6),

아사카와 노리다카(5), 스미이 다츠오(4), 아베
나오스케安部直介(4), 구로다 간이치黑田幹一(4),
아가와 주로(4), 고이케 에이키치小池英吉(4), 니시다
츠네타로越田常太郎(3), 오쿠다이라 다케히코奧平武彦(3), 스즈키
다케시鈴木武司(3), 백작伯爵 사카이 다다미치酒井忠道(3),
노미즈 겐野水健(3), 나라이 다이치로奈良井多一郎(2), 오구라
다케노스케小倉武之助(2), 이토 마키오伊東槇雄(2), 오가와
게이키치(2), 요시헤이 시게타카吉平重孝(2), 다자이
아키라太宰明(2), 노자키 아사키치, 다케바야시 마사오武林正雄,
후지타 겐메이藤田玄明, 백작 마츠우라 아츠시松浦厚, 아사노
류조早野龍三, 도쿠미츠 요시토미, 이케가미 다미오池上民夫,
이치다 지로市田城郎, 구라모토 세이지로藏本清次郎, 아마이케
시게타로天池武太郎, 고시자와 다스케越澤太助, 이와자키
고야타岩崎小彌太, 네즈 기이치로根津喜一郎, 이노우에
헤이베井上平兵衛, 이노우에 가츠노스케井上勝之助, 나가오
긴야長尾欽彌, 가토 간코加藤觀覺, 이마모토 요시타네今本義胤,
아사카와 다루미, 오바 츠네키치, 미나토 사키치湊佐吉, 후지타
류사쿠藤田亮作, 우에다 도요사쿠上田豊作, 사와 슌이치澤俊一, 오다
쇼고, 사세 나오에佐瀬直衛, 모리 고이치, 조선민족미술관(3)

〈표1〉『조선고적도보』의 권별 내용과 간행 연도, 수록된 일본인 수장가[15]

1920년에 우리나라로 건너와 미쓰이물산三井物産 경성지점장을 지냈다. 스즈키
다케시鈴木武司는 1910년 우리나라로 건너와 사진관을 운영하다가 인력거경성
조人力車京城組, 조선제과주식회사 전무, 동아출판주식회사 전무를 지냈고, 와타
나베 사다이치로渡邊定一郎는 1913년 우리나라로 건너와 경성요업회사 감사 등을
지냈다.[16] 이 가운데 스미이 다츠오의 수집품 182점은 1927년 3월 또는 1932년 3
월에 개최된 경성미술구락부 경매회에 출품되었고, 와타나베 사다이치로의 수
집품 457점은 1929년 3월 또는 1935년 3월 개최된 경성미술구락부 경매회에 출
품되었다. '부산의 3대 거두'의 한 사람이자 '조선의 수산왕'으로 꼽히는 가시이
겐타로가 부산박물관 건설을 위해 자신이 수집한 고미술품 1,241점을 1934년
도쿄미술구락부 경매회에 출품한 사실은 당시 조선에서 활동한 일본인 수장가
들의 위세를 미루어 짐작할 수 있게 해준다.[17]

애완에서 투기의 대상까지, 일본인들의 폭넓은 스펙트럼

일제강점기 일본인 수장가는 조선총독부 고관에서 학자, 사업가에 이르기까지 여러 직종과 직업에 종사했다. '고려청자 최대의 장물아비'라는 악평을 듣는 이토 히로부미, 경주박물관장 대리까지 맡았으나 고미술품 횡령범이었던 모로가 히사오, 평이 엇갈리고 있지만 불법적인 방법으로 백제 유물들을 모아 대량 반출한 것으로 전하는 가루베 지온, 그리고 아사카와 노리다카 형제처럼 조선 미술에 대한 한없는 애정을 보인 이들 및 부산고고회처럼 고고학과 관련된 연구와 취미 보급을 목적으로 한 공부모임에 이르기까지 일본인 수장가들의 유형은 폭넓은 스펙트럼을 보이고 있다. 이 가운데 조선 미술품에 대한 깊은 관심을 보인 이들은 일본에서 이미 미술품에 대한 취미와 애호하는 자세를 가지고 있었음을 여러 기록들을 통해 확인할 수 있다. 일본인 수장가들에게 가장 인기 높은 품목은 조선 시대 도자기로서 1920년대 및 1930년대 이후부터 오늘날까지도 컬트에 가까운 지속적인 추앙을 받고 있다는 평을 들을 정도이고, 이들을 통해 일본으로 건너간 우리 문화재들 대부분의 행방은 아직도 묘연하기만 하다.[18]

【 이왕가박물관, 조선총독부박물관, 국립박물관 】

1907년 대한제국 고종황제는 일제에 의해 순종에게 강제로 양위하게 되었다. 순종이 경운궁(현 덕수궁)에서 창덕궁으로 옮겨오게 되자, 창덕궁의 인접 궁궐인 창경궁에 동물원과 식물원 건립이 논의되었고, 1908년 1월부터 박물관 소장품을 수집하기 시작했다. 그해 9월에 대한제국 제실박물관帝室博物館을 설립하고 서화, 조각, 도자기, 공예품과 토속품 등 1만 7,000여 점을 창경궁 안의 환경전, 경춘전, 명정전 등 전각에 진열했다. 제실박물관은 황실 전용 유희 공간적 성격을 지녀 순종황제를 비롯하여 통감부 관리 및 소수의 일본인들이 제한적으로 관람했다가, 1909년 11월 1일 순종황제의 지시로 일반인의 관람이 허용되면서 근대적 박물관으로서 그 모습을 갖추게 되었다. 일제 식민지가 된 1910년 이후 대한제국은 일본 황실의 보호를 받는 왕실로 격하되었고 이에 따라 제실박물관 역시 이왕직李王職박물관

또는 이왕가李王家박물관으로 불렸다. 1938년 3월에 이왕가박물관은 1909년 3월에 준공된 덕수궁 석조전과 석조전 옆에 새로 지은 미술관을 통합하고 미술품만을 선별하여 '이왕가박물관'을 발족했다. 광복 이후 1946년에는 '덕수궁미술관'이라 개칭하여 개관했다. 한편 일제는 고고학적 발굴 조사를 중심으로 내선일체内鮮一體(일본과 조선은 한 몸이라는 뜻으로, 일제강점기 때 일본이 조선인의 정신을 말살하고 조선을 착취하기 위해 만들어낸 구호)나 황국신민사관皇國臣民史觀 등을 추구하여 이에 대한 연구 조사와 전시를 실행하는 조선총독부박물관을 1915년 12월 1일에 개관했다. 조선총독부박물관을 중심으로 경주(1926)와 부여(1939)에 지방 분관을, 평양(1931)과 개성(1933)에 부립박물관을 개설했다. 그리고 일본의 민예연구가이자 미술평론가인 야나기 무네요시는 조선민족미술관(1924)을 경복궁

1938년에 덕수궁 석조전 옆 신축 건물로 이전한 이왕가박물관. 당시 덕수궁 석조전에서는 일본 작가들의 근대미술품이 전시되고 있었으며, 이 둘을 합쳐 '이왕가박물관'으로 불렀다.

1 조선총독부박물관 전경. 1915년 경복궁 안에서
개최한 산업박람회인 '조선물산공진회'를 위해
지었던 건물을 박물관으로 개관했다. 광복 이후
전시관 등으로 쓰이다가 1990년대에 경복궁 복원
사업으로 철거되었다.
2 1926년에 개관한 조선총독부박물관 경주 분관
전경.

집경당에 세워 조선의 민예품을 전시했다.
1945년 광복을 맞은 대한민국은 조선총독부
박물관을 접수해 12월 3일에 개관한 국립박
물관과 조선민족미술관의 소장품 및 민속학
자 송석하宋錫夏(1904~1948)와 일부 일본인 소
장품들을 합쳐 11월 8일 창립한 국립민족박
물관이 대한민국 정부 수립 후 대통령령에 의
해 1949년 12월 12일, 각각 국립박물관(초대
관장 김재원)과 국립민족박물관(초대 관장 송
석하)으로 정식 개관했다. 1969년 덕수궁미술
관은 국립박물관에 통합되었다. 북한에서도

1945년 12월 1일 조선중앙력사박물관을 개
관했고, 1947년 묘향산, 청진, 함흥, 신의주에,
1949년 해주, 1952년 개성, 1954년 강계 등지
에 '력사박물관'을 세웠다. 그리고 조선미술
박물관(1954)과 조선민속박물관(1956) 같은
전문 박물관도 속속 개관했다.
이왕가박물관과 조선총독부박물관의 소장
품을 비교해보면 조선총독부박물관 컬렉션
의 규모가 4배가량 크며, 이왕가박물관이 고
미술 분야의 명품 위주로 컬렉션을 지향한 데
에 비해 조선총독부박물관은 발굴 수집품 및
역사 자료에 치중했음을 알 수 있다. 조선총
독부박물관 컬렉션의 경우 서화·탁본의 대부
분이 탁본이고, 토도土陶 제품은 선사시대와
신라 이전 및 와전瓦甎(기와와 벽돌을 아울러 이
르는 말)이 압도적이며, 골각패骨角貝 제품의 경
우는 골각기骨角器(동물의 뼈·뿔·이빨 따위로 만
든 도구나 장신구. 도끼, 창, 활고자, 낚시, 바늘, 칼,
송곳 따위가 있다)가 대부분이다. 그에 비해 이
왕가박물관 컬렉션의 서화·탁본류는 회화가
압도적이고, 토도 제품에서는 고려와 조선 시
대의 것이 대부분이다. 이왕가박물관과 조선
총독부박물관에 유물을 공급한 골동상들과
경매시장에서 활동한 골동상은 아마이케 시
게타로天池武太郎를 제외하면 거의 겹치지 않는
다.[19] 아마도 관청에 대한 납품과 일반 미술
시장의 논리가 달랐는지, 아니면 다른 내용이
있는지는 아직 확실하지 않다.

부록

주 註

서장 오늘, 우리 근대의 수장 문화를 바라보다

1 필립 블롬, 이민아 옮김,『수집—기묘하고 아름다운 강박의 세계』, 동녘, 2006, 156쪽 및 197쪽.

2 야나기 무네요시, 이목 옮김,『수집 이야기』, 산처럼, 2008, 7~8쪽, 15쪽, 17쪽.

3 류정아·김현경,「수집 행위의 인류학적 기원과 상징적 가치」,『인류에게 박물관이 왜 필요했을까』, 민속 원, 2013, 83~91쪽.

4 황정연,『조선 시대 서화 수장 연구』, 신구문화사, 2012, 42쪽; 이광표,「근현대 고미술 컬렉션의 특성과 한국미 재인식」, 고려대학교 대학원 문화유산학협동과정 박사학위논문, 2014, 16~17쪽.

5 이 책에서 '골동'·'고동'·'고미술품'·'고미술상'·'골동상'은 같은 의미이기 때문에 일치시킬 필요가 있 으나 문맥상 그대로 둔 부분이 있다. 골동은 고동古銅의 음전音轉에 의한 것이라고도 하지만, 그 어원은 아직 분명치 않으며, 중국 남쪽 지방에서 옛 그릇을 지칭하는 '홀동'㐀董이라는 단어에서 와전되었다는 설과 뼈를 장시간 고아낸 국, 즉 골동갱骨董羹이 당시 애완된 고기古器에 비유되어 일컬어진 것이라는 설 등이 전해지고 있다. '장'藏이라는 단어의 뜻은 본래 곳간이나 창고를 의미하는 것으로, 수집하는 행위 와 보관하는 장소를 모두 함축한 말이다. 모로하시 데쓰지諸橋轍次,『대한화사전』大漢和辭典 권9, 도쿄: 대수관서점大修館書店, 1968, 978쪽.

　　오늘날에는 수장收藏이라는 용어 대신 소장所藏·수집收集·수집蒐集이라는 단어가 혼용되어 사용되고 있다. 그러나 중국에서는 오래 전부터 '수장'이 서양의 콜렉션collection과 유사한 개념으로 정립되어 고 유한 용어로 사용되었으며, 여기에 보관의 의미를 더 강조하여 '진장'珍藏, '소장'所藏이라는 용어가 사 용되었다. 조선 시대의 문헌 가운데 '수장'收藏, '수장가'收藏家라는 단어를 일관되게 사용한 예는 이규 경李圭景(1788~?)의『오주연문장전산고』五洲衍文長箋散稿인 것으로 보아, 18세기 후반에 용어상의 개념

이 정리된 것으로 보인다. 일본에서는 수집蒐集(輯)이라는 단어를 더 선호했다. 이 책에서는 중국과 우리 나라에서 보편적으로 사용되었고 수집과 장처의 의미를 포괄한 '수장'收藏이라는 단어를 사용했다. 진중원陳重遠, 『수장강화』收藏講話, 베이징: 북경출판사, 2000, 277쪽; 황정연, 앞의 책, 24쪽에서 재인용.

6 홍선표, 『조선 시대 회화사론』, 문예출판사, 1999, 231~153쪽.

7 "夫靑山白雲必皆喫著而人愛之也", 박제가, 『북학의』北學議, 내편內篇 고동서화조古董書畵條. / 이우성李佑成, 「실학파의 서화고동론書畵古董論」, 『한국의 역사상』, 창작과비평사, 1982, 114~115쪽에서 재인용.

1 예술품을 바라보는 근대의 시선

18세기 애완의 대상에서 19세기 시장의 상품으로

1 홍선표, 앞의 책, 1999, 252쪽 및 317쪽.

2 강명관, 「18·19세기 경아전과 예술 활동의 양상」, 『민족사의 전개와 그 문화: 벽사 이우성 교수 정년퇴임 기념논총』, 창작과비평사, 1990, 798~812쪽.

3 강명관, 『조선 시대 문학예술의 생성 공간』, 소명출판, 1999, 318쪽.

4 한산거사, 송신용 교주, 『한양가』, 정음사, 1949, 63~66쪽.

5 "書畵肆, 在大廣通橋西南川邊, 賣各樣書畵", 『동국여지비고』 2권, 서울특별시사편찬위원회, 1956, 68쪽. / 강명관, 앞의 책, 1999, 336~337쪽에서 재인용.

6 이광표, 『명품의 탄생』, 산처럼, 2009, 62쪽.

7 허련, 김영호 편역, 『소치실록』, 서문당, 1976, 145~146쪽; 김상엽, 『소치 허련』, 돌베개, 2008, 105~108쪽.

8 모리스 쿠랑, 정기수 옮김, 『조선서지학서론』, 탐구당, 1989, 20쪽.

20세기, 사랑방의 서화가 경매장에 내걸리다

1 사사키 쵸지佐佐木兆治, 『경성미술구락부창업이십년기념지 ― 조선고미술업계이십년의 회고』京城美術俱樂部創業二十年記念誌 ― 朝鮮古美術業界二十年の回顧, 1942(쇼와 17); 국립중앙도서관 청구기호 朝87-80; 황수영黃壽永 편, 『일제기문화재피해자료 ― 고고미술자료 제22집』日帝期文化財被害資料 ― 考古美術資料 第22輯, 한국미술사학회, 1973; 이구열, 『한국문화재 수난사』(『한국문화재비화』韓國文化財秘話, 한국미술출판사, 1973년의 개정판), 돌베개, 1996; 박병래, 『도자여적』, 중앙일보사, 1974; 황규동黃圭董 (박고당博古堂 대표), 「골동상骨董商의 금석今昔」 및 「해방 후의 골동 서화계」, 『월간 문화재』 창간호~2

호, 1971, 11~12쪽; 송원松園(이영섭李英燮), 「내가 걸어온 고미술계 30년」, 『월간 문화재』, 1973. 1~1977. 1(28회 연재); 윤철규尹哲圭, 「명품유전」名品流轉, 『중앙경제신문』, 1988. 8. 1~1989. 12. 24(68회 연재); 최완수崔完秀, 「간송澗松이 문화재를 수집하던 이야기」, 『간송문화』澗松文華 51, 1996; 최열, 『한국 근대미술의 역사』, 열화당, 1998; 최완수, 「간송이 보화각을 설립하던 이야기」, 『간송문화』 55, 1998. 참조. 앞에 열거한 논저 가운데 일부는 기억에 의존한 회고적 성격의 글이어서 구체적인 연도 등이 정확하지 않다. 여러 기록들이 대체로 도자기를 중심으로 되어 있기 때문에 이 글의 서술 역시 도자가 중심이 된 부분이 많다.

2 쓰보야 스이사이坪谷水哉, 「조선도항안내」朝鮮渡航案內, 『태평양』, 1940. 2. 1., 72쪽. / 다카사키 소지高崎宗司, 이규수 옮김, 『식민지 조선의 일본인들 ― 군인에서 상인, 그리고 게이샤까지』, 역사비평사, 2006, 64쪽에서 재인용.

3 '굴총'이 『조선왕조실록』에 29건, 『비변사등록』에 7건, 『승정원일기』에 5건이 검색되고, 무덤 도둑을 위미하는 '묘구'가 『조선왕조실록』에 2건, 『비변사등록』에 2건, 『승정원일기』에 5건이 검색된다. 국사편찬위원회 한국사데이터베이스(http://db.history.go.kr) 참조.

4 1886년 황해도 개성은 아직 외국에 개방되지 않은 지역이었지만 이미 일본인이 잠입하여 인삼을 매수했고, 1892년에는 미야타 류칸宮田龍簡이 병원을 열었다. 다카사키 소지, 앞의 책, 84~85쪽; 「도쿄국립박물관 소장 조선산 토기·녹유 도기의 수집 경위」東京國立博物館所藏朝鮮産土器·綠釉陶器の收集經緯, 『도쿄국립박물관 도판 목록 ― 조선 도기 편(토기, 녹유도기)』東京國立博物館圖版目錄 ― 朝鮮陶器篇(土器, 綠釉陶器), 도쿄국립박물관, 2004. / 정규홍, 『우리 문화재 반출사』, 학연문화사, 2012, 383쪽에서 재인용.

5 아유카이 후사노신, 『조선 및 만주 연구』朝鮮及滿洲之研究, 조선잡지사朝鮮雜誌社, 1914, 350쪽; 사사키 쵸지, 앞의 책, 28쪽. / 정규홍, 『유랑의 문화재』, 학연문화사, 2009, 15~16쪽에서 재인용; 다카기 스에오高木末熊, 『도한자필휴』, 조선시보사朝鮮時報社, 1897. / 정규홍, 앞의 책, 2009, 37쪽에서 재인용. 당시의 고물 분류에는 오래된 연장古道具, 오래된 옷古着, 오래된 책古本, 골동, 오래된 금붙이古金物 등 광범위한 고물 관련 업종이 망라되어 있다.

6 야마모토 고타로山本庫太郎, 『최신조선이주안내』, 민우사民友社, 1904, 62쪽. / 다카사키 소지, 앞의 책, 87쪽에서 재인용. 일본 거류민의 재산 축적에서 가장 중요한 비중을 차지한 업종은 고리대와 도매였다. 고리대는 통계상으로는 확인할 수 없지만 거류민이 절반 이상이 종사하고 있었고, 도매는 직업별 인구에서 가장 많은 비중을 차지했는데 대개 일본인이라는 우월적 지위를 이용한 불법적 행위를 통해 부를 쌓는 경우가 많았다. 다카사키 소지, 앞의 책, 21~22쪽.

7 조선연구회, 『최근 경성안내』最近 京城案內, 1915, 27쪽. / 정규홍, 앞의 책, 2009, 37쪽에서 재인용.

8 모리 게이스케森啓助, 「조선에서 지낸 40여 년이 꿈과 같다」在鮮四十有餘年夢の如し, 『조선공론』朝鮮公論, 1935. 10. / 다카사키 소지 앞의 책, 61쪽에서 재인용.

9 세키노 다다시, 『조선고적조사약보고』朝鮮古蹟照査略報告, 1914. / 정규홍, 앞의 책, 2009, 38~39쪽에서

재인용;『경천사십층석탑 1— 해체에서 복원까지』, 국립문화재연구소, 2005, 54~58쪽.

10 이 내용은 사사키 쵸지, 앞의 책 및 황수영, 박병래 등의 앞의 책을 통해 확인된다. 사사키 쵸지는 일제 강점기에 경성 누상동에서 취고당을 경영했으며 미술품 경매회사인 경성미술구락부의 사장을 지냈다. 1945년 일본 패망이 가까워올수록 고미술 거래는 위축되었을 것으로 추정된다. 경성미술구락부 간행 경매도록과 경매회, 기타 일제강점기의 전람회 도록 등에 대해서는 김상엽 편저, 『한국근대미술 시장사 자료집』 전6권, 경인문화사, 2015. 1. 참조.

11 이왕가박물관의 전신인 제실박물관은 1908년, 이왕가박물관은 1910년, 조선총독부박물관은 1914년 에 개관했다. 목수현, 「일제하 이왕가박물관의 식민지적 성격」, 『미술사학연구』 227, 한국미술사학회, 2000, 81~104쪽; 박계리, 「조선총독부박물관 서화 컬렉션과 수집가들」, 『근대미술연구』, 국립현대미술 관, 2006, 173~194쪽.

12 핫타 소메이八田蒼明, 「낙랑고분의 남굴濫掘 — 낙랑과 전설의 평양(초抄)」 / 황수영, 앞의 글, 50쪽에서 재인용; 이구열, 앞의 책, 169~180쪽.

13 박병래, 앞의 책, 82쪽.

14 전봉관, 『황금광 시대 — 식민지 시대 한반도를 뒤흔든 투기와 욕망의 인간사』, 살림, 2005. 1; 한수영, 「하바꾼에서 황금광까지 — 채만식의 소설에 나타난 식민지 사회의 투기 열풍」, 박지향 외 엮음, 『해방전 후사의 재인식 1』, 책세상, 2006. 2., 64~106쪽. 1937년 7월 중일전쟁 이후 1945년까지는 이른바 '전시체 제기'가 되어 생활필수품이 통제되는 등 이전의 경제 상황과는 여러 차이가 있기 때문에 이 시기에 대한 접근은 더욱 심층적인 고려가 요구된다. 허영란, 「전시체제기(1937~1945) 생활필수품 배급 통제 연구」, 『국사관논총』國史館論叢 88, 2000, 298~330쪽. 이 책 72쪽 〈표1〉 1922~1941년, 경성미술구락부의 20년 간 매상 통계'를 보면 1922~1936년까지의 경매 가운데 1922년과 1927년을 제외하면 모두 10회 이상의 경매를 실시했으나 1937~1941년의 경우는 1940년을 제외하면 모두 10회 미만이다. 횟수는 줄었지만 매 상 총액은 크게 늘어났는데 이는 당시 물가 등과의 종합적인 비교가 필요하다.

15 박병래, 앞의 책, 33~37쪽.

16 송원, 앞의 글, 1973. 2., 16~29쪽; 이희섭은 '조선공예전람회'를 개최하며 『조선공예미술전람회도록』朝 鮮工藝美術展覽會圖錄을 발간했는데 1984년에 일본 동양경제일보사東洋經濟日報社에서 『조선고예술전 람회』朝鮮古藝術展覽會라는 명칭으로 복각하여 출판된 후, 1992년 서울 경인문화사에서 다시 영인하여 전7권으로 출판했다.

17 이중연, 『고서점의 문화사』, 혜안, 2007, 147쪽; 김상엽, 「조선명보전람회와 『조선명보전람회도록』」, 『미 술사논단』美術史論壇 25, 2007, 177~202쪽; 권행가, 「1930년대 고서화 전람회와 경성의 미술 시장: 오봉 빈의 조선미술관을 중심으로」, 『한국근현대미술사학』 19, 2008. 12., 167~168쪽; 오도광, 『오도광 회고 록』, 디자인원, 2013. 10., 18~68쪽. 『오도광 회고록』은 오봉빈의 3남 6녀 중 막내아들인 언론인 오도광 (1937~2012)의 회고록이다. 오봉빈의 성품과 당시 미술 시장, 오봉빈이 개최한 1929년의 '조선서화진장

품전'과 수양동우회사건 등에 대한 언급이 있어 오봉빈과 당시의 상황을 이해하는 데 도움이 된다.

18 『물품판매업조사』, 경성부, 1935년, 1937년, 1939년, 1940년의 통계 참조.

19 "1930년대 후반에 서울에는 12개의 골동상이 있었다"는 박병래의 회고는 아마도 혼마치와 메이지초를 중심으로 파악했기 때문으로 여겨진다. 박병래, 앞의 책, 33~37쪽.

20 1930년 당시 경성부의 인구는 39만 4,240명이고, 1935년 당시 경성부의 인구는 44만 4,098명이었으며, 1936년 '대경성구역확장안'이 발표된 이후 인근 71개 리里를 병합하여 1940년 당시의 경성부 인구는 93만 5,464명으로 급속히 증가했다. 『1910~1925 조선총독부 통계연보』, 『1925~1944 국세조사보고서』. / 정숭교·김영미, 「서울의 인구 현상과 주민의 자기 정체성」, 서울시정개발연구원 편, 『서울 20세기 생활·문화 변천사』, 서울시정개발연구원·서울시립대학교 서울학연구소, 2001, 44쪽에서 재인용.

21 화가 구본웅(1906~1953)의 상점인 우고당의 이름은 조이담, 『구보 씨와 더불어 경성을 가다』, 바람구두, 2005. 11., 185쪽 참조.

22 박계리, 앞의 글, 221쪽. 박준화, 이성혁, 박봉수 등은 조선총독부박물관 등에 납품을 전문으로 하던 업자들로 추정되며 대체로 거간 정도의 일을 담당하지 않았을까 추정한다.

23 대구의 경우를 보면 60여 명이 넘는 일본인 수장가가 활동했는데 이들은 도자는 물론이고 우리나라 서화도 많이 수장했다. 과수원을 경영하던 사카마키 기쿠노죠酒卷菊之𠩤 같은 고미술업계에 이름이 알려지지 않은 인사가 해방 후 서화 100여 점을 대구 시장에게 헌납한 것을 보면 당시 대구의 일본인 수장가들의 수장 규모를 미루어 짐작할 수 있다. 송원, 앞의 글, 1973. 4., 12~16쪽; 윤철규, 앞의 글, 1989. 7. 10.

24 정규홍, 앞의 책, 2012, 391~392쪽; 한옥선 제70회 경매(경매번호 70-414) http://www.hanauction.com/

25 나카무라 스케요시中村資良, 「조선은행회사조합요록」朝鮮銀行會社組合要錄, 동아경제시보사東亞經濟時報社, 1939. / 권행가, 「미술과 시장」, 국사편찬위원회 편, 『근대와 만난 미술과 도시』, 두산동아, 2008, 220쪽에서 재인용.

26 본문에서 박스로 구성된 모든 원고는 독자들의 이해를 돕기 위해 원문의 한자를 대폭 줄였고, 어려운 한자는 한글을 병기했으며, 일부 문장은 현대문법에 맞게 고쳤다. 편집자의 해설은 () 안에 넣었고, '□'는 판독할 수 없는 글자이다.

경성미술구락부, 조선에 들어선 고미술 경매회사

1 사사키 쵸지, 앞의 책, 11~14쪽.

2 사사키 쵸지, 앞의 책, 18쪽; 나고야미술구락부 1905년, 도쿄미술구락부 1907년, 교토미술구락부 1908년, 오사카미술구락부 1910년, 가나자와미술구락부 1918년의 순으로 창립되었다. www.meibi.or.jp; www.toobi.co.jp; www.kyobi.or.jp; www.daibi.jp, www8.ocn.ne.jp/~kinbi/.

3 회원들 간의 고미술품 교환회는 교환, 매매하는 경우이기 때문에 세금이 부과되지 않았다. 세화인은 경

매에서 낙찰을 하는 대가로 받는 액수는 물건을 내놓은 사람과 산 사람에게서 각 2푼씩을 받는다는 설과
출품자의 판매 수수료에서 5퍼센트의 수수료를 받는다는 설이 있다.

4 나카타 사다노스케仲田定之助, 「전람회와 갤러리」展覽會とギャラリ, 『일본 미술의 사회사』日本美術の社
會史, 이문출판里文出版, 2003, 425~430쪽. / 권행가, 앞의 글, 두산동아, 2008, 219~220쪽에서 재인용.

5 1933년에 발행된 〈경성정밀지도〉(이찬 기증, 서13209)는 183.0×113.0cm의 크기로 1:4,000의 축적이다.
이 지도의 발행자는 시라카와 유키하루白川行晴, 인쇄자는 마에다 세이조前田締藏, 에리구치정판인쇄소
江里口精版印刷所에서 인쇄했다. 경성부의 주요 시가지인 도성과 용산을 크게 확대한 이 지도는 축척이
일반지도와 달리 1:4,000이라는 점, 지번을 적어놓은 점 등의 특색이 있으며, 주요 건축물은 붉은색으로
지명이나 지번 등은 검은색으로 적혀 있다. 『서울지도』, 서울역사박물관, 2006, 도 26, 도판 해설은 226
쪽. 〈경성정밀지도〉의 세부 사진을 제공해주신 서울역사박물관의 최인호 선생님께 감사드린다. 프린스
호텔의 현재 주소는 서울시 중구 남산동 2가 1-1이다.

6 1915년 조선인 상업회의소와 일본인 상업회의소가 통합하면서 영업세 납부액을 회원 자격으로 삼았는
데, 당시 상업회의소 회원의 80퍼센트가 일본인이었다. 조선총독부, 『조선총독부시정연보』朝鮮總督府
施政年報, 다이쇼大正 5년(1915). / 전우용, 「일제하 서울 남촌 상가의 형성과 변천」, 김기호 외, 『서울 남
촌』, 서울시립대학교 부설 서울학연구소, 2003, 207쪽에서 재인용.

7 사사키 쵸지, 앞의 책, 1~2쪽.

8 이들은 문예잡지 『시라카바』白樺를 중심으로 인도주의와 이상주의 문학을 추구한 일본의 작가 그룹인
'백화파'는 아니었지만 야나기 무네요시를 통해 백화파와 견해를 같이한 '경성백화파'라 일컫기도 한다.
다카사키 소지, 앞의 책, 127쪽.

9 일본에 거주한 한국인 고미술상 이영개李英介의 주선에 의해 1939년 6월 경성미술구락부에서 개최된 경
매회 도록인 『본래 조선에 있던 열한 명의 애장서화골동 매립 목록』元在鮮十一氏愛藏書畵骨董賣立目錄에
는 한국강제병합 전후하여 우리나라에 건너와 관리로 근무하면서 고미술품을 수집하여 일본으로 귀국
한 11인의 총 450여 점의 고미술품이 수록되어 있다. 김상엽, 앞의 책, 2015, 2권 387~532쪽.

10 경매도록은 경매회에 출품된 물품의 목록이므로 '경매목록'이 정확한 명칭이지만 도판이 실려 있기 때
문에 흔히 '경매도록'이라는 말이 관용적으로 사용되어 왔다. 이 책에서도 경매도록이라는 용어를 사용
했다.

11 1922년부터 1941년까지 이루어진 경성미술구락부의 경매회는 260회인데, 이 가운데 30퍼센트만 경매
도록을 발간했더라도 무려 78권이나 된다.

12 "1934년판 전화번호부와 1936년판 전화번호부를 확인한 결과, '본국 2'와 같이 국번을 사용한 것은 1935
년 경성 본국에 자동교환기를 설치한 이후"라는 사실을 확인해주신 신한대학교 윤상길 선생님께 감사
드린다.

13 일제강점기 당시 도쿄미술구락부, 교토미술구락부 등에서 발간된 경매도록은 경성미술구락부 경매도

록에 비해 크기, 인쇄, 지질, 편집 등에서 비교하기 힘들 정도의 완성도를 보인다.

14 김상엽·황정수 공편, 『경매된 서화 — 일제시대 경매도록 수록의 고서화』, 시공아트, 2005, 588~591쪽; 김상엽·황정수 공편, 앞의 책, 319~326쪽.

15 1990년대 중반 일부 고미술상들이 안견安堅의 진작眞作으로 주장하여 그 진위 문제로 미술사학계와 고 미술업계를 떠들썩하게 함은 물론 사회문제로까지 비화되었던 〈청산백운도〉靑山白雲圖 건은 이른바 '안견 논쟁'이라는 이름으로 알려졌다. 그러나 〈청산백운도〉는 원나라 조맹부趙孟頫의 전칭작傳稱作에 안견의 자字인 '주경'朱耕과 인장印章을 추가하여 안견의 작품으로 변조하려 한 것이었음이 당시의 경 매도록 조사로 인해 드러나게 되었다. 이 사실은 경매도록이 일제강점기 이후 변조된 작품의 원상을 회 복할 수 있는 근거가 될 수 있음을 보여주는 소중한 예이다. 김상엽·황정수 공편, 앞의 책, 592~611쪽; 김상엽, 「10년간 계속된 '안견 논쟁'을 종식시키다」, 문화재청 엮음, 『옛사람들의 삶과 꿈』, 눌와, 2010, 162~171쪽.

16 히라야마 게이지平山敬二, 「야나기 무네요시의 민예사상과 그 위치」, 『미술사논단』 13, 한국미술연구소, 2001, 187~204쪽; 스기야마 다카시杉山亨司, 「야나기 무네요시의 생애와 업적」, 『야나기 무네요시』, 국 립현대미술관, 2013, 182~185쪽.

민간에서 주최한 가장 큰 규모의 전람회, 조선명보전람회

1 오봉빈, 「조선명화전람회 — 동경미술관서 끝마치고」, 『동아일보』, 1931. 4. 10~12; 「양 박물관 비장으로 조선고화전 개최」, 『동아일보』, 1931. 1. 17; 「조선미전회 폐회 — 고명화전 개최」, 『동아일보』, 1931. 6. 16. / 최열, 앞의 책, 279~280쪽에서 재인용. 1931년 3~4월에 개최된 조선명화전람회는 이왕가박물관과 조 선총독부박물관 소장품 및 일본과 조선의 민간 소장 서화 작품 400여 점을 망라하여 전시한 대규모 서 화 전람회였다. 그해 6월에 개최된 조선고대명화전은 도쿄의 조선명화전람회에서 내걸었던 작품 가운 데 일부를 조선으로 다시 가져와 조선총독부가 전시한 것이다.

2 이구열, 「한국의 근대 화랑사」, 『미술춘추』, 한국화랑협회, 1979. 4~1982. 5. / 최열, 앞의 책, 129쪽에서 재인용; 「고금서화전」, 『동아일보』, 1929. 9. 10; 「고금서화전을 보고」, 『조선일보』, 1929. 10. 19~21; 이도 영, 「고서화진장품전 — 진열 제작품에 대하여」, 『동아일보』, 1930. 10. 19. / 최열, 앞의 책, 250쪽, 261쪽에 서 재인용.

3 오봉빈의 자택이 있던 가회동 36번지는 현재 4층짜리 빌라가 되었고, 오봉빈의 며느리이자 언론인 오도 광의 부인인 이주영 여사가 살고 있다.

4 1937년 6월부터 1938년 3월까지 일제가 수양동우회에 관련된 180여 명의 지식인들을 검거한 사건. 수 양동우회는 수양동맹회와 동우구락부가 통합한 것으로, 중심인물은 이광수였다. 1929년 11월 흥사단과 통합하여 동우회로 개칭했으며, 회원은 82명으로서 변호사·의사·교육자·목사 등 지식인들이 대부분

이었다. 회관을 건립하고 기관지『동광』東光을 발간, 계몽운동에 앞장서다가 일본 경찰에 의해 주요한, 이광수 등 관련자 181명이 검거되었다.

5 이구열, 앞의 글, 1979. 6. 8; 권행가, 앞의 글,『한국근현대미술사학』19, 2008, 163~189쪽; 오도광, 앞의 책.

6 이순우 지음,『그들은 정말 조선을 사랑했을까? — 일그러진 근대 역사의 흔적을 뒤지다』2, 하늘재, 2005, 214~224쪽.

7 최준崔埈,「대한매일신보」,『한국민족문화대백과사전』6, 한국정신문화연구원, 1991.

8 조용만,『울 밑에 선 봉선화야 — 남기고 싶은 이야기, 30년대 문화계 산책』, 범양사출판부, 1985, 100쪽.

9 「희세일품稀世逸品이 답지遝至 오는 8일부터 부민관府民館에서 열릴 명보전名寶展 성황이 예상」,『매일 신보』, 1938. 11. 1., 3면.

10 「초일初日부터 대인기 — 고대 미술의 정화를 일당에 모은 명보전에 관객 쇄도」,『매일신보』, 1938. 11. 9., 3면.

11 「명보서화전 — 고려 불화 등 거작을 진열」,『동아일보』, 1938. 12. 10., 석간 5면.

12 「명보서화전람회」,『동아일보』, 1938. 12. 11., 석간 5면.

13 일제강점기 경매도록의 종류와 형태 등에 대해서는 김상엽·황정수 공편, 앞의 책, 21~23쪽.『조선명보 전람회도록』을 대여해주신 황정수 선생님께 감사드린다.

14 「인기 끄는 명보전 명일明日에 폐막 — 도록을 실비로 제공」,『매일신보』, 1938. 11. 12., 2면;「신간 소 개 — 조선명보전람회도록」,『동아일보』, 1938. 11. 22., 3면.

15 홍순혁洪淳赫,「일일일인一日一人 — 조선명보전람회도록」,『매일신보』, 1938. 11. 29., 8면.

16 후지쓰카 지카시는 '조선명보전람회'에〈치지회수置之懷袖 — 박초정초상朴楚亭肖像〉,〈연평초령의모 도延平髫齡依母圖 — 박초정화병찬朴楚亭畵幷贊 초리당찬焦里堂贊〉,〈대권이여청왕우자서代權彛與淸汪 孟慈書 — 김완당초고金阮堂草稿〉의 3점(번호 51~53)을 출품했다. 모두 그의 전공인 조선 말기 한중 교류 와 관계된 내용인데,『조선명보전람회도록』에 도판으로 수록되지는 않았다. 그의 아들 후지쓰카 아키나 오藤塚明直(1912~2006)는 2006년 2월에 부친이 평생 모은 김정희와 한중 문화 교류 관계 자료 1만여 점 을 김정희가 말년을 보낸 과천시에 기증했다.

17 아사카와 노리다카와 아사카와 다쿠미에 대해서는 다카사키 소지 지음, 이대원 옮김,『조선의 흙이 된 일본인』, 나름, 1996.

18 오봉빈,「서화 골동의 수장가 — 박창훈 씨 소장품 매각을 기機로」,『동아일보』, 1940. 5. 1. / 최열, 앞의 책, 447쪽에서 재인용.

19 "朝鮮名寶展覽會圖錄序 環球震盪衆競雜還 六經成糟粕 義理屬空言 人生精力消磨到折于謀利之渦 而求可以寄寫 鬱陶托悅心神者 惟有美術一道 美術之中若書畵 是古人心畵 怳見其溫雅秀逸沈雄慷慨之氣 拂拂流出指端 而若可 以呼語于絹素之上 隨珠和璧 寧可以唯其寶乎 然美術者 性靈所發限於地 而觀以殊合衆地成鉅觀 力有所不逮 則今 始以朝鮮古書畵傳爲曰名寶展覽會 世有雅人倘不以爲侈與 玆庸辯于圖錄而爲之說 戊寅重九節 朝鮮名寶展覽會

諸同人"이 글의 번역은 김규선 선생님이 도와주셨다. 지면을 통해 감사드린다.

20　『조선서도정화』5책은 히다 세이히로시比田井鴻 편, 서학원후원회書學院後援會 발행으로 1931년 12월에 도쿄에서 간행되었다. 헤이본사에서 간행한 28책의 『서도전집』은 1930~1932년에 출간된 것으로, 우리 나라의 글씨는 신라, 고려, 조선 1·2·3의 5개 부분으로 나뉘어 실려 있다. 이 책들은 출간된 이후 우리나 라 글씨의 인식과 연구에 큰 영향을 주었다. 이 내용은 문우서림文友書林 김영복 대표의 가르침에 힘입 었다. 여러 가지 조언에 감사드린다.

21　1930년대 초 장택상의 사랑방 모임에는 윤치영, 함석태, 한상억, 이한복, 이만규, 박병래, 도상봉, 손재형, 이여성李如星 등이 참여했다. 박병래, 앞의 책, 15~19쪽.

22　여러 인물들의 생졸년과 약력 등은 김상엽, 「일제강점기의 고미술품 유통과 경매」, 『근대미술연구』, 2006, 국립현대미술관, 2006, 151~172쪽; 국사편찬위원회 한국사데이터베이스(http://db.history.go.kr) 한 국근대인물자료 참조.

23　글씨도 언급해야 하지만 필자의 능력 범위를 벗어난 분야이기도 하고, 진위가 의심되거나 평가 기준이 현재와는 다른 작품이 여럿이라는 서지학자 김영복 선생님의 판단에 따라 이 글에서는 판단을 유보하고 자 한다.

24　일제강점기의 경매도록류에 수록된 서화 작품의 성격과 의의 등에 대해서는 김상엽, 「일제시대 경매도 록 수록 고서화의 의의」, 『동양고전연구』23, 동양고전학회, 2005, 313~339쪽 참조.

25　홍선표, 「최북의 생애와 의식세계」, 『미술사연구』5, 미술사연구회, 1991, 13쪽; 최북의 〈금강전도〉는 1940년 4월 박창훈의 소장품 경매시 발행된 경성미술구락부의 『부내박창훈박사소장품매립목록』에도 게재되어 있다. 이 작품은 일제강점기에 간행된 경매도록류가 미술사 연구에도 기여할 수 있음을 보여 준 최초의 예가 되었다. 원색 사진을 통해 본 결과 제작연도가 1755년(을해) 또는 1779년(기해)이 아닐까 싶다.

26　김진송, 『현대성의 형성 ― 서울에 딴스홀을 허許하라』, 현실문화연구, 1999; 정태헌·최유리, 「전시체제 와 민족말살정책」, 『한국사 50 ― 전시체제와 민족운동』, 국사편찬위원회, 2003. 10., 13~69쪽; 전봉관, 앞의 책, 한수영, 앞의 글; 김상엽, 앞의 글, 2006, 153~155쪽.

27　홍선표, 「간행사」, 김상엽·황정수 공편, 앞의 책, 6~7쪽.

28　오봉빈이 굳이 '미술관'이라는 명칭을 사용한 것은 장래에 미술관 설립을 목표로 했기 때문으로 여겨진 다. 오봉빈과 조선미술관에 대해서는 권행가, 앞의 글, 『한국근현대미술사학』19, 2008, 163~189쪽.

29　목록을 생략했고, 한자를 대폭 한글로 바꾸었으며, 일부는 현대말로 풀었다. 또한 보이지 않는 글자는 'ㅁ' 표시를 했고, 제목 뒤에 게재 날짜 및 면수를 기록했다. 원문 및 목록은 국사편찬위원회 한국사데이 터베이스(http://db.history.go.kr)와 한국역사정보통합시스템(http://www.koreanhistory.or.kr/)을 참조.

2 수장가들을 통해 바라본 근대 수장의 풍경

근대의 미술 시장과 수장가들

1 일제강점기를 중심으로 한 한국 근대의 문화 사상에 대해서는 이지원, 『한국 근대 문화 사상사 연구』, 혜안, 2007.

2 이지원, 앞의 책, 361~374쪽.

3 권행가, 앞의 글, 『한국근현대미술사학』 19, 2008, 167~172쪽; 같은 저자, 앞의 글, 두산동아, 2008, 212~237쪽.

4 피에르 부르디외, 최종철 옮김, 「예술품의 전유방식」, 『구별 짓기』 하, 새물결, 2005, 489~518쪽.

5 간송 전형필의 5대조부터 배오개(이현梨峴)에 자리를 잡고 배오개의 상권을 장악해갔고 그의 아버지 전계훈 대에는 배오개 상권을 거의 장악했다. 전계훈의 아우는 무과에 급제하여 고위 무관을 지냈고, 전형필의 어머니는 월탄 박종화의 고모이다. 최완수, 「간송 전형필」, 『간송문화』 70호 — 종합 5 간송탄신백주년기념호澗松誕辰百周年紀念號, 한국민족미술연구소, 2006, 107~111쪽. 배오개시장은 현재의 동대문시장으로서 현 남대문시장인 칠패七牌, 종가鍾街(종로)와 함께 경성 3대 시장이라 일컬어졌다.

근대 미술사의 최고 권위자이자 수장가 오세창

1 오세창의 생애와 예술 및 그의 가계 등에 대한 주요 논저로는 최남선, 「오세창 씨 『근역서화징』 — 예술 중심의 일부 조선인명사서」, 『동아일보』, 1928. 12. 17~19; 조용만, 「난세에 의로 산 선각인 오세창」, 『월간중앙』, 1976. 3; 이구열, 「한국 서화사 연구의 선구자 오세창」, 『계간미술』 27, 중앙일보사, 1983. 가을; 신용하, 「오경석의 개화사상과 개화 활동」, 『역사학보』 107, 1985; 김경택, 「한말 중인층의 개화 활동과 친일개화론 — 오세창의 활동을 중심으로」, 『역사비평』 21, 1993. 여름; 이승연, 『위창 오세창』, 이회문화사, 2000; 같은 저자, 「위창 오세창의 실학적 불교관의 연구」, 원광대학교 대학원 불교학과 박사학위논문, 2002; 홍선표, 「오세창과 『근역서화징』」, 『미술사논단』 7, 한국미술연구소, 1998; 같은 저자, 「오세창과 『근역서화징』」, 앞의 책, 1999; 진준현, 「근역서휘와 근역화휘에 대하여」, 『근역서휘·근역화휘 명품선』, 서울대학교박물관, 2002, 137~142쪽.

석사학위논문으로는 이승연, 「오세창의 예술세계에 관한 연구」, 원광대학교 대학원 미술학과 석사학위논문, 1995; 최병규, 「오세창 서예 감식에 나타난 심미의식 연구」, 성균관대학교 유학대학원 동양사상문화학과 석사학위논문, 2005; 김대일, 「오세창의 전서에 관한 연구」, 계명대학교 교육대학원 석사학위논문; 이자원, 「오세창의 서화 수장 연구 — 『근역화휘』를 중심으로」, 서울대학교 대학원 서양화과 석사학위논문; 김계성, 「위창 오세창의 전각篆刻 연구」, 대전대학교 대학원 서예학과 석사학위논문; 조은주,

「오세창의 서예와 미의식에 대한 연구」, 대전대학교 대학원 서예학과 석사학위논문, 2009. 등이 있다.

　오세창 일가의 학문과 예술 등을 아우르는 전시와 도록으로는 1996년에 개최된 서울 예술의전당 기획 한국서예사 특별전 15,『위창 오세창 ― 역매·위창 양세의 학문과 예술세계』와 2001년 '8월의 문화 인물' 기념으로 역시 서울 예술의전당에서 개최된 한국서예사 특별전 20,『위창 오세창 ― 전각·서화 감식·콜렉션』이 꼽힌다. 1996년의 도록에는 이동국,「위창의 학예 연원과 서화사 연구」; 홍찬유 국역,「교주校註 근역서화징 ― 해주 오 씨 일문」; 국립중앙도서관 고서실의「위창문고 목록」이, 2001년 도록에는 오세창의 아들 오일육의「나의 아버지 위창 오세창」; 이구열,「위창 오세창과 근대 서화계 활동」; 정옥자,「조선 후기 중인 계층의 문예활동」; 홍선표,「한국미술사의 초석: 오세창의『근역서화징』」; 유홍준,「개화기·구한말 서화계의 보수성과 근대성」; 이이화,「개화파의 개화사상과 독립운동 ― 오경석과 오세창을 중심으로」; 정진석,「오세창의 언론 활동과 신문 제작의 새 기법」; 김양동,「위창 전각의 연원과 특질」; 이완우,「위창 오세창의 서예」가 실렸다.

2　　오세창의 가계와 생애에 대해서는 신용하, 앞의 글과 이승연, 앞의 논문과 책(1995, 2000, 2002) 및 홍선표, 앞의 글(1998), 앞의 책(1999)을 참고했다.

3　　필자는 2011년에 조사한 그림에서 오세창이 박창훈을 지칭하며 '현질'이라는 표현을 사용했음을 확인했다. 박창훈의 수장에 대해서는 김상엽,「일제 시기 경성의 미술 시장과 수장가 박창훈」,『서울학연구』 37, 서울학연구소, 2009, 236~250쪽 참조.

4　　유홍기 곧 유대치에 대해서는 이광린李光麟,「숨은 개화사상가 유대치」,『개화당 연구』, 일조각, 1973, 67~92쪽 참조.

5　　조용만, 앞의 글, 1976, 242쪽.

6　　루비 활자는 한자에 한글로 음을 다는 활자로서, 한자를 읽지 못하는 독자와 한글보다 한자를 선호하는 지식층을 동시에 만족시키려는 의도에서 사용했다. 오세창은 천도교의 후원으로 당시로서는 최신의 인쇄 시설을 일본에서 도입할 수 있었다. 오세창의 언론인으로서의 활동 등은 정진석, 앞의 글, 216~221쪽 참조.

7　　이도영의 생애와 작품에 대해서는 현영이玄英二,「관재 이도영의 생애와 인쇄미술」, 이화여자대학교 대학원 미술사학과 석사학위논문, 2004; 홍선표,『한국근대미술사』, 시공아트, 2009, 84쪽 참조.

8　　홍선표, 앞의 글, 2001, 199쪽.

9　　박찬승,『한국 근대 정치사상사 연구 ― 민족주의 우파의 실력양성운동론』, 역사비평사, 1992, 367~368쪽.

10　김경택, 앞의 글, 250~263쪽.

11　이송희,「한말 사회진화론의 수용과 전개」,『역사와 경계』22, 부산경남사학회, 1992, 99~139쪽; 신용하, 「구한말 한국 민족주의와 사회진화론」,『인문과학연구』창간호, 동덕여대 인문과학연구소, 1995, 5~35 쪽; 박찬승,「한말·일제기 사회진화론의 성격과 영향」,『역사비평』32, 1996. 봄. 339~354쪽; 전복희, 「애국계몽기 계몽운동의 특성」,『동양정치사상사』제2권 1호, 한국·동양정치사상사학회, 2003, 93~115

쪽; 박성진,『한말-일제하 사회진화론과 식민지 사회사상』, 도서출판 선인, 2003; 서명일,「계몽운동기 (1905~1910) 사회진화론 수용의 논리」, 고려대학교 대학원 한국사학과 석사학위논문, 2005.

12 서명일, 앞의 글, 50~51쪽.

13 근대 일본의 아시아주의에 대한 정의와 연구 경향에 대해서는 강창일,『근대 일본의 조선 침략과 대아시 아주의』, 역사비평사, 2002, 27~35쪽 참조.

14 박찬승, 앞의 책, 1992, 382~384쪽. 자강운동론자, 문화운동론자로서의 오세창의 박약한 현실 인식은 1918년 말에 권동진과 함께 자치운동을 벌이기 위해 도쿄에 갈 것을 구상한 것을 통해 잘 드러난다. 중인 층은 근대 부르주아지로 변신했지만 주체적인 정치의식이나 민족의식을 체득하지 못한 채 일제의 침략 을 위한 노선을 그대로 밟아가는 몰역사적인 행태를 그대로 드러내고 있다는 통렬한 지적을 명심할 필 요가 있다.「권동진 지방법원 예심조서」,『3·1독립운동』제1권, 228쪽. / 김경택, 앞의 글, 262쪽에서 재 인용.

15 1933년 서울에서 조직되었던 문학단체. 특별히 주장한 목표는 없었으나, 경향주의 문학에 반하여 '순수 예술 추구'를 취지로 하여 약 3~4년 동안 월 2~3회의 모임과 서너 번의 문학강연회, 그리고『시와 소설』 이라는 기관지를 한 번 발행했다. 이처럼 활동은 소극적이었으나, 당시 이들이 차지하는 문단에서의 역 량 등으로 인해서 '순수예술 옹호'라는 문단의 분위기를 형성했다.

16 조용만, 앞의 글, 1976, 248~249쪽.

17 박병래, 앞의 책, 124쪽.

18 최열,『한국현대미술의 역사』, 열화당, 2006, 312쪽에서 재인용.

19 최남선, 앞의 글.

20 홍선표, 앞의 책, 1999, 199~200쪽.

21 홍찬유,「근역서화징 서」, 오세창, 동양고전학회 옮김, 홍찬유 감수,『국역 근역서화징』상, 시공사, 1998.

22 최남선, 앞의 글.

23 이완우, 앞의 글, 231쪽.

24 전각가 철농鐵農 이기우李基雨의 증언. / 김양동, 앞의 글, 224쪽에서 재인용.

25 이구열, 앞의 글, 1979. 6., 7~11쪽.

26 이구열, 앞의 글, 1979. 6., 7쪽; 권행가, 앞의 글,『한국근현대미술사학』19, 2008, 163~189쪽; 오도광, 앞 의 책, 28~33쪽.

27 오봉빈은 오세창에게 지도를 받은 후 "고미술품 수장은 워낙 자금력이 많이 필요하기 때문에 무리해서 수장하려 하지 말고 컬렉터를 육성 조직하는 데 힘쓰고 부유한 컬렉터들에게 매입을 적극 권유하며 일 본인들이 한국의 귀중한 문화재를 싹쓸이하지 못하도록 하는 데 주력"했다는 오도광의 회고가 있다. 오 도광, 앞의 책, 31쪽.

28 최완수, 앞의 글, 1996. 11., 49~83쪽; 같은 저자, 앞의 글, 1998. 10; 같은 저자, 앞의 글, 2006. 5., 107~157

쪽; 이충렬, 『간송 전형필』, 김영사, 2010, 65~76쪽.

29 박병래, 앞의 책, 120쪽; 김상엽, 『「고박영철씨기증서화류전관목록」을 통해 본 다산 박영철(1879~1939)」, 『문화재』 제44권 제4호, 국립문화재연구소, 2011, 70~85쪽.

30 김상엽, 앞의 글, 2009, 236~250쪽.

31 손진태, 「문예 ― 민예수록」, 『삼천리三千里』 제7권 제7호, 1935. 8. 1.

32 박병래, 앞의 책, 119쪽 및 124쪽.

33 이동국, 앞의 글, 230쪽.

34 임창순, 「해제」, 『근묵仁』, 성균관대학교박물관, 1981. / 성균관대학교출판부, 2009, 재간행, 전 5권 중 제 1권仁에 재수록, 10쪽.

35 조용만, 앞의 글, 1976, 246~247쪽.

36 『위창문고 전시 목록』 위창 선생 장서, 국립중앙도서관, 1962; 국립중앙도서관 청구기호 GP0267-29.

제국주의의 협력자이자 문화 애호가 박영철

1 박영철의 생애는 구사회·최우길, 「박영철의 다산시고多山詩稿와 친일시」, 『평화학연구』 제11권 제1호, 한국평화연구학회, 2010, 307~326쪽; 정욱재, 「일제강점기 조선인 관료의 백두산 여행과 간도 인식」, 『장서각藏書閣 24, 한국학중앙연구원, 2010, 169~192쪽에 정리되어 있으며, 박영철의 생애에 대해서는 이 두 논문에 힘입은 바 크다. 박영철의 일본 유학 관계 등에 대한 연보적 내용은 그의 자서전 『오십 년의 회고五十年의回顧, 경성, 대판옥호서점大阪屋號書店, 1929, 739~744쪽 및 친일반민족행위진상규명위 원회, 『친일반민족행위진상규명보고서』 Ⅰ, 2009, 477~530쪽을 참고했다. 두 기록의 연도가 다를 경우, 이 논문에서는 후대의 자료로 보완을 한 『친일반민족행위진상규명보고서』 Ⅰ을 따랐다.

2 박기순은 1931년에 이미 "만석군의 이름을 들은 지 벌써 10여 년"이라고 한 것으로 미루어 보아 1920년 즈음에 이미 거부가 되었음을 알 수 있다. 주윤朱潤, 「조선 최대 재벌 해부 4 ― 200만 원의 은행왕 박영철 씨 ― 조선상업은행, 미곡창고 등에 관계」, 『삼천리』 제14호, 1931. 4; 한국 근대의 신문, 잡지 관계는 국사 편찬위원회 한국사데이터베이스(http://db.history.go.kr)를 이용했다.

3 유길준은 신사유람단, 김홍집은 수신사, 박영효는 사행使行, 서광범은 갑신정변 실패 후 망명 등으로 일 본 체류 경험과 유학생들과의 접촉이 있었다. 송병기, 「개화기 일본 유학생 파견과 실태(1881~1903)」, 『동양학』 18, 단국대학교 동양학연구소, 1988, 249~272쪽; 이토 히로부미의 양녀로 다채로운 일제 밀정 활동으로 유명한 배정자裵貞子가 일본 천황의 신임 아래 박영철을 일본에 유학시키고 육군대좌까지 승 진시킨 것이라 한 『민족정기의 심판 ― 반민자反民者 해부판』, 혁신출판사革新出版社, 1949, 157~158쪽 의 기록도 있지만 믿기 어렵다.

4 이기동, 『비극의 군인들』, 일조각, 1982, 16~22쪽.

5 박찬승, 「박영철: 다채로운 이력의 전천후 친일파」, 반민족문제연구소 엮음, 『친일파 99인』, 돌베개, 1993, 155쪽.

6 이 공로로 인해 도 참여관을 거쳐 도지사까지 승진하는 발판을 마련했다는 평가는 주목할 만하다. 박은 경, 『일제하 조선인 관료 연구』, 학민글밭 68, 학민사, 1999, 52쪽 및 110쪽. 일제강점기에 도장관(1919년 이후에는 도지사)이 독재 또는 독단적인 운영을 하지 않는다는 것을 보여주기 위해 각 도에 한 명의 참여 관과 세 명의 참사관을 두었다. 참여관은 장관의 자문에 응하고, 임시령을 받아 도청의 사무를 행하는 자로 되어 있었으나, 참여관 회의가 개최된 것이 3·1운동 직후 단 한 차례밖에 없다는 사실을 통해서 실권이 없는 직책이었음을 알 수 있다.

7 「벽신문」壁新聞, 『삼천리』 제4권 제2호, 1932. 2; 「비밀탐정국」秘密探偵局, 『삼천리』 제4권 제9호, 1932. 9.

8 이기, 「향교득실」鄕校得失, 『해학유서』海鶴遺書, 국사편찬위원회, 1955. / 박은경, 앞의 책, 90쪽에서 재인용.

9 최덕수, 「구한말 일본 유학과 친일 세력의 형성」, 『역사비평』 11, 역사비평사, 1991, 123~129쪽; 정욱재, 앞의 글, 169~192쪽; 박찬승, 「1890년대 후반 관비 유학생의 도일유학」, 『근대 교류사와 상호인식』 1, 고려대학교 아세아문제연구소, 2001, 126~128쪽.

10 이송희, 앞의 글, 99~139쪽; 박찬승, 앞의 글, 1996. 봄. 339~354쪽; 박성진, 앞의 책, 52~68쪽; 정욱재, 앞의 글, 174~176쪽.

11 박찬승, 앞의 글, 1993, 157쪽.

12 박영철, 『다산시고』, 경성, 주백인쇄소朱白印刷所, 1939. / 친일반민족행위진상규명위원회, 『친일반민족행위진상규명보고서』 XIII, 2009, 473쪽에서 재인용.

13 「은행장의 하루」, 『삼천리』 제6권 제7호, 1934. 6.

14 좌담, 「총독부 기자 좌담회」, 『삼천리』 제12권 제3호. 1940. 3.

15 복혜숙卜惠淑·복면객覆面客, 「장안 신사숙녀 스타일 만평」, 『삼천리』 제9권 제1호, 1937. 1.

16 관상자觀相者, 「뚱뚱보 철학, 비모던 인물학(기오其五) 강좌」, 『별건곤』別乾坤 제67호, 1933. 11; 「삼천리 살롱」, 『삼천리』 제7권 제1호, 1935. 2; 좌담, 「천하대소인물평론집」天下大小人物評論集, 『삼천리』 제8권 제1호, 1936. 1; 「백인백화」百人百話, 『개벽』開闢, 1935. 1.

17 「삼천리 기밀실機密室 — 서울 장안의 부호 명부名簿, 개인소득세액에 나타난」, 『삼천리』 제7권 11호, 1935. 12; 기밀실, 「우리 사회의 제내막諸內幕」, 『삼천리』 제11권 제7호, 1939. 6.

18 풍류랑風流郎, 「조선 양반의 첩타령」, 『별건곤』 제64호, 1933. 6; 강촌거사江村居士, 「은행 두취 인물평 — 상은商銀 두취 박영철」, 『삼천리』 제8권 제4호, 1936. 4; 배정자는 이토 히로부미의 후광으로 남편 현영운玄暎運을 출세시켰으나, 현영운이 실각하자 이혼했다. 평소 배정자를 눈 여겨 보던 박영철은 고향의 본처를 둔 채 배정자에게 접근하여 5년간 동거를 했다. 박찬승, 앞의 글, 1993, 154~155쪽.

19 좌담, 「재계 거두巨頭가 '돈과 사업'을 말함 — 제씨諸氏 한상룡韓相龍, 민규식, 김기덕金基德, 박흥식, 박영철 5씨」, 『삼천리』 제9권 제4호, 1937. 5.

20 창랑객滄浪客,「백만장자의 백만원관百萬圓觀」,『삼천리』제7권 제8호, 1935. 9; 앞의 글,『삼천리』제8권 제1호, 1936. 1; 강촌거사, 앞의 글. 한상룡은 친일 경제인으로 유명하다.

21 "박영철의 한문 실력이 조악한 데다 박영철본이 이본 대조를 하지 않아 많은 착오와 탈락이 있다"는 국어학자 홍기문洪起文의 지적도 있지만, 한편으로는 "박영철본이 가장 광범히 수집되고 정확히 기사되었다"고 홍기문도 인정할 정도로 박영철본은 높은 수준을 보이고 있다. 김혈조,「연암집 이본에 대한 연구」,『한국한문학연구』17, 한국한문학회, 1994, 157~175쪽.

22 박영철의『고박영철씨기증서화류전관목록』과 '다산진장부전'多山珍藏附箋을 알려주신 고재식, 황정수 선생님께 감사드린다.

23 오봉빈,「조선고서화진장품전람회를 열면서」,『동아일보』, 1932. 10. 3., 4면.

24 진준현, 앞의 글, 137~142쪽.

25 서울대학교박물관 홈페이지(http://museum.snu.ac.kr). 서울시 종로구 동숭동의 경성제국대학박물관 진열관 건물 사진을 제공해주신 서울대학교박물관 관계자 분들께 감사드린다.

26 등사기란 "파라핀·바셀린·송진 등을 섞어 만든 기름을 먹인 얇은 종이를 줄판 위에 놓고 철필로 긁어서 구멍을 내어 이를 틀에 끼운 다음 잉크를 묻힌 롤러를 굴리면 잉크가 배어나와 종이에 글씨나 그림이 나타나게" 하는 방식이다. 한국민족문화대백과사전(http://terms.naver.com/entry.nhn).

27 박재연,「완산 이 씨『중국소설회모본』해제」,『중국소설회모본』, 강원대 출판부, 1993, 155~156쪽.

28 서울대학교박물관 소장 박영철의 기증품을 직접 조사할 수 없었고, 또 중국과 일본의 작품들이 도록으로 소개되어 있지 않아 연구와 분석에 한계가 있었다. 따라서 이 책에서는 '조선지부'의 내용을 주로 살폈다.

29 진준현, 앞의 글, 137~142쪽.

30 박영철의 경성제국대학 기증품 가운데 우리나라 서화류를 제외한 중국과 일본의 작품들은 아직 본격적으로 소개되지 않았다.

31 박찬승, 앞의 책, 1992, 372쪽; 박지향,『제국주의 — 신화와 현실』, 서울대학교 출판부, 2003, 133~144쪽.

32 홍선표, 앞의 책, 2009, 215~216쪽.

33 장형수,「간송 수장의 비화」,『보성』75호, 1975. / 최완수, 앞의 글, 2006. 5., 125~127쪽에서 재인용.

34 이 책의 134~136쪽.

최초의 치과의사이자 일제강점기 손꼽히던 수장가, 함석태

1 치과임상 편집부,「최초의 치과의사 함석태 스토리」및「함석태를 말한다 — 손자 각珏 씨와의 인터뷰」,『치과임상』, 1985. 6., 23~29쪽.

2 박형우·박윤재,「의학사 산책: 한국 치과의 역사」, 프레시안(www.pressian.com), 2009. 9. 18; 함석태가 개

업한 치과는 한성치과의원이 아니라 함석태치과의원이라는 설도 있다. 이 내용을 알려주신 치과의사협회사편찬위원회 위원장 변영남 선생님께 감사드린다. 제창국濟蒼局은 지금까지 제창국濟昌局으로 알려졌다.

3 함석태,「구강위생; 긴급한 요건, 보건문제는 아동위생으로부터, 아동위생은 구강위생으로부터」,『동아일보』, 1924. 2. 11., 4면;「금요담화회金曜談話會 계명구락부에서: 사담私談(윤백남), 치아위생의 근본의 根本義에 대하야(함석태)」,『동아일보』, 1932. 10. 14., 7면.

4 『동아일보』, 1932. 7. 12;「안도산安島山의 입치入齒」,『동광』제36호, 1932. 8; 김상태 편역,『윤치호 일기 (1916~1943) ─ 한 지식인의 내면세계를 통해 본 식민지 시기』, 역사비평사, 2001, 304쪽; 주요한,『안도 산전서安島山全書 상 ─ 전기 편, 범양사출판부, 1990, 430쪽; 김은신은 순종과 순종비도 함석태의 한성 치과의원에서 치료를 받았다고 했다. 김은신,『이것이 한국 최초』, 삼문, 1996, 91쪽.

5 국사편찬위원회 한국사데이터베이스(http://db.history.go.kr) 한국근현대인물자료.

6 『문장』文章 1939년 9월호에 실린「공예미」에서 그의 다도에 대한 관심을 알 수 있다.

7 이태준,「도변야화」陶邊夜話,『춘추』제3권 제8호, 조선춘추사, 1942. 8. /『이태준』, 돌베개, 2003. 11., 209~219쪽에 수록;「도변야화」의 존재와 출전을 알려주신 서예전각가 고재식 선생님께 감사드린다. 이 밖에도 조선의 미술을 애호했던 일본인 학자 야나기 무네요시나 당시 서울에 근무하며 조선의 도자 및 공예에 깊은 관심을 가졌던 아사카와 노리다카, 아사카와 다쿠미 형제 등과의 교유도 추정할 수 있지만 아직 구체적인 증거가 나오지 않아 가능성을 추정해볼 따름이다.

8 박병래, 앞의 책, 90~91쪽.

9 박병래, 앞의 책, 17쪽.

10 오봉빈, 앞의 글, 1940. 5. 1. 함석태가 호를 '토선'이라 한 것은 그가 도자기를 특히 좋아했기 때문으로 추정된다.

11 손진태, 앞의 글.

12 박병래, 앞의 책, 91~93쪽.

13 이태준, 앞의 글. 박병래는 서울시 종로구 "중학동中學洞의 십자각 대문짝"이라 했다. 박병래, 앞의 책, 93쪽.

14 함석태가 소장했던 고미술품의 일부는 현재 평양 조선미술박물관 등에 소장되어 있다.

15 「도판 해설」,『북녘의 문화유산』, 국립중앙박물관, 2006. 6., 140쪽.

16 「도판 해설」,『조선유적유물도감』, 편찬위원회 편,『북한의 문화재와 문화유적』(조선 시대 편) Ⅲ 도자기 편, 서울대학교출판부, 2002. 3., 220쪽.

17 「성황이 기대되는 고서화진장품전 17일부터 본사 누상樓上에서」,『동아일보』, 1930. 10. 10., 4면.

18 「고서화진장품전 명조明朝 10시 개장 1일부터 5일간 본사 누상에서 진열점 수 1백여」,『동아일보』, 1932. 10. 1., 5면.

19 김용준,「최북과 임희지」,『새 근원수필近園隨筆 — 근원 김용준전집』1, 열화당, 2001, 232쪽.『근원수필』
　　은 1948년 을유문화사에서 발간했다.

20 〈표3〉작성시 참고한 도록은 다섯 권이다. 본문에는 '약칭, 도판번호 또는 쪽수'로 기록했다.

　　○ 조선총독부 간행,『조선고적도보』, 1934~1935. / 약칭 '도보』'

　　○『조선유적유물도감』편찬위원회 편,『북한의 문화재와 문화유적』조선 시대 편 Ⅲ 도자기 편, 서울대
　　학교출판부, 2002. 3. / 약칭 '도자기』'

　　○『조선유적유물도감』편찬위원회 편,『북한의 문화재와 문화유적』조선 시대 편 Ⅳ 회화 편, 서울대학
　　교출판부, 2002. 3. / 약칭 '회화』'

　　○『북녘의 문화유산』, 국립중앙박물관, 2006. 6. / 약칭 '북녘』'

　　○ 안휘준 외 검토, 홍선표 감수,『사진으로 보는 북한 회화 — 조선미술박물관』, 국립문화재연구소,
　　2007. 12. / 약칭 '조선』'

21 함석태는 '조선명보전람회'에 최북의〈금강총도〉, 윤제홍尹濟弘의〈산수쌍폭〉, 권돈인의〈난〉蘭, 김정희
　　의〈행서첩〉行書帖, 허련의〈산거도〉, 김수철의〈절지쌍폭〉折枝雙幅 등 6점을 출품했음을『조선명보전람
　　회도록』, 경성미술구락부, 1938년의 목록(도 116-121, 김상엽, 앞의 책, 2015, 4권, 421쪽)을 통해 알 수 있지만
　　도판으로 실리지는 않았다.

최고의 미술품을 모은 조선판 수장가 '살롱'의 주인장, 장택상

1 황현黃玹, 김준金澍 옮김,『완역 매천야록梅泉野錄』, 교문사, 1994, 573쪽 참조.

2 장승원은 의병장 왕산旺山 허위許蔿의 제자 박상진 등에 의해 살해되었다. 그가 살해당한 이유는, 첫째
　　장승원 일가의 친일적인 태도, 둘째 장승원이 경상북도 관찰사가 될 때 당시 의정부 참찬을 지내던 허위
　　에게 보직에 힘써주면 20만 원의 헌금(의병 군자금)을 하겠다고 맹약을 했으나 약속을 지키지 않았고, 또
　　허위가 순국한 후 약속을 추궁하는 의병들을 고발했다는 점, 셋째 왕실의 토지를 불법으로 편취하고 인
　　력을 수탈했으며 부녀자를 구타 살해한 후 병사했다는 허위 검안서를 제출했다는 등의 소문으로 의병들
　　의 징치懲治 대상 가운데 수위를 달렸기 때문이다. 김도형金度亨,「한말·일제 시기 구미 지역 유생들의
　　동향」,『한국학논집』24, 계명대학교 한국학연구소, 1997, 73~74쪽; 김병우,「대구 경북 근현대인물사
　　25 — 박상진」,『영남일보』, 1997. 8. 12; 정영진,「대구 이야기 8 — 광복회사건과 장택상 가문」,『매일신
　　문』, 2006. 2. 20.

3 「장길상 씨의 폭언, 소작료 협정에 도장을 안 찍고 출장 왔던 군속에게 폭언을 해」,『시대일보』, 1924. 10.
　　13. / 이철,『경성을 뒤흔든 11가지 연애사건』, 다산초당, 2008, 23~25쪽에서 재인용; 김도형,「장직상」,
　　반민족문제연구소 엮음,『친일파 99인』2, 돌베개, 1993, 141~146쪽.

4 장병혜張炳惠,「연보」,『상록常綠의 자유혼 — 창랑 장택상 일대기』, 영남대학교박물관, 1973, 550~552쪽.

5 "……또 형제 경쟁적으로 작첩作妾 잘하던 이근상李根湘 형제가 사死한 후로는 장태상 형제가 기후其後
 를 계승하얏다 한다.", 관상자, 「경성의 인물백태」, 『개벽』 48호, 1924. 6; "……장직상 제諸형제와 한규
 설韓圭卨 씨도 첩이 2인 이상 잇지마는……", 관상자, 「색색형형의 경성 첩마굴妾魔窟 가경가증可驚可憎
 할 유산급有産給의 행태」, 『개벽』 49호, 1924. 7.

6 전봉관, 『경성자살클럽 — 근대 조선을 울린 충격적 자살 사건』, 살림, 2007, 114~143쪽; 이철, 앞의 책,
 13~40쪽.

7 장태상이 수도경찰청장으로 임명된 후, 국일관에서 열린 임명 축하연회에서 누군가 그에게 "새 나라의
 경찰권을 장악했으니 독립운동가에게도 잘해야 되지 않겠느냐"는 말을 하자, "내 아버지가 독립운동가
 들에게 살해되었는데, 어떻게 그들에게 잘하겠느냐"고 냉정히 반문했다. 임종국 지음, 반민족연구소 엮
 음, 『실록 친일파』, 돌베개, 1991, 361~362쪽.

8 이범석李範奭, 「창랑의 인간미」, 『월간중앙』, 1969. 9월호, 197쪽.

9 송원, 앞의 글, 1974. 2., 47쪽.

10 박병래는 이 모임을 "(장태상 사랑방에서) 저녁때가 되면 그날 손에 넣은 골동을 품평한 다음 제일 성적이
 좋은 사람에게 상을 주고, 늦으면 설렁탕을 시켜먹거나 단팥죽을 시켜놓고 종횡 무진한 얘기를 늘어놓
 다 헤어지는 게 일과였다"고 회고했다. 박병래, 앞의 책, 15~16쪽.

11 최완수, 앞의 글, 2006, 125~127쪽.

12 박병래, 앞의 책, 43쪽.

13 송원, 앞의 글, 1973. 2., 22쪽; 박병래, 앞의 책, 121~123쪽. 한편 장태상은 우리나라 서화의 값을 올리는
 데 중요한 역할을 했다고 전한다. 어떤 경매에서 김정희의 대련이 나왔는데 당시 100원대에 머물던 값을
 2,400원에 낙찰시켜 이후 바로 그것이 시세가 되어 거래되기 시작했었다고 한다. 이것이 계기가 되어 어
 지간한 서화가 나오면 장태상에게 우선 보이게 되었다고 박병래는 회고했다.

14 지순택, 변윤식의 「회고」, 『인촌仁村 김성수金性洙 — 인촌 김성수의 사상과 일화』, 동아일보사, 1987,
 240~243쪽.

15 양환철梁煥喆, 「유석, 저놈 목을 베어야 한다」, 『인촌 김성수 — 인촌 김성수의 사상과 일화』, 동아일보사,
 1987, 377쪽.

16 김희경金禧庚, 「전선봉사지칠층석탑」傳僊鳳寺址七層石塔, 『고고미술』 제8권 제7호, 통권 84호, 1967.
 7., 317~318쪽 참조. 장태상의 별장은 시흥과 노량진 등에 있었다. "……1932년 안양 별장에 이건했다
 가……" 한 것은 시흥 별장을 잘못 지칭한 것인지 모른다.

17 B기자, 「도자기 수집의 권위 장태상 씨」, '진품수집가비장실역방기', 『조광』 제3권 제3호, 1937. 3.,
 32~35쪽.

18 1930년대 경성부의 『물품판매업조사』를 보면 고물, 골동류를 취급하는 점포가 1935년에는 일본인 73개,
 조선인 107개에서 1940년에는 일본인 83개, 조선인 296개로 늘어났다. 권행가, 앞의 책, 두산동아, 2008,

216쪽에서 재인용.

19 1930년대 서울의 주요 고미술상에 대해서는 김상엽, 앞의 글, 2006, 159~163쪽 참조.

20 김상엽·황정수 공편, 앞의 책, 581쪽; '조선명보전람회'와 그 도록에 대해서는 김상엽, 앞의 글, 2007, 177~202쪽 참조;『부내모씨애장품입찰 및 매립목록』에는 서화 71점과 도자·공예품 245점 등 총 316점이 수록되어 있으며, 김상엽, 앞의 책, 2015, 3권, 137~194쪽에 수록되어 있다.

21 '□'는 판독할 수 없는 글자이다. 이 그림들 가운데 최북의 〈초선도〉와 김정희의 〈모질도〉, 정섭의 〈난죽쌍폭〉은 각각『동아일보』1934년 6월 19일, 20일, 21일자 지면에 소개되었다. 최북의 〈초선도〉는『동아일보』1934년 6월 22일자 6면의 목록에는 '김홍도'로 잘못 실려 있다.

22 이 밖에 장택상이 수장했던 중국의 서화 유물로 "섭지선葉志詵이 임모臨模한 한희평석경漢熹平石經의『논어』「학이」편" 원본과 이에 대한 옹방강의 시, 김정희와 교유한 청나라 문인 장요손張曜孫의 아버지 장기張琦의 글씨 등이 있음을 후지쓰카 지카시의 저서『청조 문화 동전東傳의 연구』를 통해 알 수 있다. 후지쓰카 지카시, 후지쓰카 아키나오藤塚明直 편저, 윤철규·이충구·김규선 역,『추사 김정희 연구 ― 청조 문화 동전의 연구 한글완역본』, 과천문화원, 2009. 1., 538~539쪽 및 786쪽.

23 박병래, 앞의 책, 144~145쪽. 박병래는 조선 말기 세도정치의 발호로 인하여 동궁東宮이 음용하는 그릇에 비상을 쏟아넣을까 하는 우려에서 이러한 장치를 했을 것으로 추정했다.

24 노량진 별장의 현관 기둥으로 썼던 대포는 해방 후에 장택상의 아들이 강화도 초지진 복원 소식을 듣고 다시 기증했다고 한다. 김진송,『기억을 잃어버린 도시 ― 1968 노량진, 사라진 강변 마을 이야기』, 세미콜론, 2006, 262~263쪽.

25 송원, 앞의 글, 1973. 3., 14~27쪽.

26 영남대학교박물관은 장택상의 소장품과 소지품(일용품)을 기증받았다. 1972년 11월 20일에 작성된 영남대학교박물관의『고故 창랑 장택상 소장 소지품(일용품) 기증 목록』을 보면 금동불상 2점 등 금속류, 옥석류 9점, 도자기류 9점, 전적류 15점, 서화류 10점 등과 다수의 장택상의 소지품 122종 350점이 기증되었음을 알 수 있다. 이 목록을 복사해 보내주신 영남대학교박물관 김대욱 선생님께 감사드린다.

27 권행가, 앞의 글, 두산동아, 2008. 12., 207~208쪽.

28 전형필,「고미술품수집여담」,『신태양』1957. 9. / 최완수, 앞의 글, 2006, 134~136쪽에서 재인용.

29 김정기,『미의 나라 조선』, 한울아카데미, 2011, 231~233쪽.

30 신선영,「기산 김준근 풍속화에 관한 연구」,『미술사학』20, 2006. 8.; 같은 저자,「19세기 말 시대의 반영, 기산 김준근의 풍속화」,『기산 풍속도: 그림으로 남은 100년 전의 기억』, 청계천문화관, 2008. 9.; 박효은,「기산 풍속도의 미술사적 해제」,『기산 김준근 ― 조선 풍속화』, 숭실대학교 한국기독교박물관, 2008. 2.; 홍상희,「『조선 풍물지』삽화 속 기산 풍속도」,『기산 풍속도: 그림으로 남은 100년 전의 기억』, 청계천 문화관, 2008. 9.

박창훈, 고미술품을 투기의 대상으로 바라보다

1 오봉빈, 앞의 글, 『동아일보』, 1940. 5. 1.

2 오세창이 서화의 배면背面에 '현질'賢侄이라 기록한 것은 2013년에 필자가 확인한 내용이다.

3 「박 씨의 박사논문 경대京大교수회를 통과」, 『동아일보』, 1925. 2. 18., 2면.

4 「의학박사로 결정」, 『매일신보』, 1925. 2. 18., 2면, 경인문화사, 영인본 24, 308쪽; 「박 씨의 박사논문 경대京大교수회를 통과」, 『동아일보』, 1925. 2. 18., 2면; 「신문화 건설의 기조基調 자연과학의 연구」, 『동아일보』, 1925. 3. 4., 1면. 1925년 3월 1일자 『동아일보』의 「사설」은 우리나라 최초로 일본 규슈제국대학에서 의학박사 학위를 받은 윤치형尹治衡과 두 번째로 교토제국대학에서 박사학위를 받은 박창훈에 대한 축하와 함께 자연과학의 진흥을 역설했다.

5 「개벽 발간에 대한 각계 인사의 축사」, 『개벽』 신간 제1호, 1934. 11. 1; 「기밀실, 우리 사회의 제내막諸內幕」, 『삼천리』 제11권 제1호, 1939. 1. 1; 『중외일보』中外日報, 1929. 11. 17., 2면; 박창훈은 1945년 12월 30일 오전 6시 10분경 민족지사 송진우宋鎭禹가 원서정苑西町 자택에서 총탄을 맞고 서거할 당시 함께 총탄을 맞은 송진우의 내종內從 양신훈梁伸勳을 치료한 바 있다. 『서울신문』 및 『동아일보』의 1945년 12월 31일자 기사.

6 관상자, 「경성 명인물名人物 '스면'록錄」, 『별건곤』 제34호, 1930. 11. 1.

7 「만화경」萬華鏡, 『별건곤』 제48호, 1932. 2. 1.

8 태허太虛, 「의사평판기(기1)」醫師評判記(其1), 『동광』 제29호, 1931. 12. 27; 「삼천리기밀실」三千里機密室, 『삼천리』 제6권 제7호, 1934. 6. 1.

9 「제씨諸氏의 성명聲明」, 『삼천리』 제6호, 1930. 5. 1.

10 박병래, 앞의 책, 106~107쪽.

11 「세계적 대회의와 각국 의회의 인상」, 『삼천리』 제8권 제6호, 1936. 6. 1; 박창훈이 1927년 자신의 주 논문 외에 꼽은 참고 논문 다섯 편 가운데 「환관(내시)에 대한 연구」가 있다. 『별건곤』 제10호, 1927. 12.

12 일제강점기의 중요한 수장가의 한 사람인 다산 박영철을 중심으로 한 구일회九日會에 각 지방 회원 50여 명이 있는데 최창학崔昌學, 김용진金容鎭, 이한복 등 당시의 중요한 수장가들과 함께 박창훈이 참여한 것도 주목할 만한 내용이다. 「삼천리기밀실」, 『삼천리』 제8권 제6호, 1936. 6. 1.

13 전봉관, 앞의 책, 2005; 한수영, 앞의 글, 김상엽, 앞의 글, 2006, 154쪽.

14 일제강점기에 간행된 경매도록류에는 동일한 종류의 물건이면 하나의 번호 아래 그 개수를 표기하곤 했다. 당시 간행된 경매도록의 번호는 대체로 정확한 개수를 의미하는 것이 아니고 종수를 의미하는 경우가 많기 때문에 도판번호의 숫자보다 실제 출품된 작품의 수효는 훨씬 많다고 봐야 한다.

15 『동한류편』은 조선 시대의 명장, 명현, 명유, 명필 등 1,300명의 1인 1점의 진적집眞蹟集이고, 화첩 《열상정화》는 조선 시대 화가 100여 명의 화첩이다. 『소화묵적』은 조선 시대 명필 약 50명의 글씨이고, 『쇄금영주』는 이순신 등 9인의 서첩이다.

16 간송미술관에는 김정희의 〈침계〉와 섭지선의 〈침계〉 두 점이 있는데, 모두 1940년 박창훈 소장품 경매에서 구입한 것으로 추정된다. 이 두 작품은 1940년 도록의 15번과 39번에 수록되어 있다. 섭지선의 〈침계〉 도판 설명에는 '침계윤상서구장'梣溪尹尙書舊藏으로 되어 있다.

17 이예성, 『현재 심사정 연구』, 일지사, 2000, 178~179쪽. 〈황취박토도〉는 현재 선문대학교박물관에 소장되어 있다.

18 이황의 〈자화자제〉는 현재 영남대학교박물관에 소장되어 있으며, 2014년 7월 29일부터 9월 28일까지 국립중앙박물관에서 개최된 특별전 '산수화, 이상향을 꿈꾸다'에 〈주문공무이구곡도〉朱文公武夷九曲圖로 출품되었다.

19 김정숙, 『흥선 대원군 이하응의 예술세계』, 일지사, 2004, 98~99쪽.

20 「〈산수도〉 도판 해설」, 『남종화의 거장 소치 허련 200년』, 국립광주박물관, 2008, 220쪽.

21 오봉빈, 앞의 글, 1940. 5. 1.

조선 왕실의 마지막 내시 중 한 사람이자 대수장가, 이병직

1 일제강점기 당시 『매일신문』에서 망년회를 가질 적에 고희동, 안종원安鍾元, 이병직, 이용우李用雨, 최우석崔禹錫 등을 불렀는데, 이용우가 춘화春畵를 그려 이병직을 놀리자 당사자인 이병직이 조용히 방을 나갔고, 이에 최우석이 이용우에 따지는 등 좌중이 불쾌해하자 이용우는 사과해야 했다. 조용만, 앞의 책, 1985, 169~170쪽.

2 김동섭, 「'내시 18대손' 도혜 스님이 말하는 할아버지」, 『조선일보』, 2010. 4. 3.

3 이이화, 「마지막 내시」, 『숨어 사는 외톨이』, 뿌리깊은나무, 1977, 7~8쪽; 이 글은 역사학자 이이화가 내시부의 마지막 교관을 지낸 정완하 노인을 경기도 양주군 장흥면 삼상리 벌마을에서 만나 채록한 내용이다.

4 내시들의 족보인 『양세계보』養世系譜(국립중앙도서관 도서번호 한 古朝 58가50-304)에 의하면 조선 시대의 내시는 고려 말의 환관 윤득부의 맏아들 안중경安仲敬과 둘째아들 김계경金季敬에 의해 크게 계동파桂洞派와 장동파壯洞派로 구분되며, 계동파는 판곡파와 과천파, 장동파는 강동파와 서산파로 구분되었다. 정완하의 구전과 『양세계보』의 내용이 다른 것을 보면 내시 가문도 다양한 구성과 계보로 이루어져 있음을 알 수 있다. 장희흥, 『내시, 권력을 희롱하다』, 경인문화사, 2006, 54~57쪽.

5 장희흥, 「조선 시대 환관의 선발과 대우, 임무」, 『역사민속학』 18, 역사민속학회, 2004, 98~134; 같은 저자, 「갑오개혁 이후 내시부의 관제 변화와 환관제의 폐지」, 『동학연구』 21, 한국동학학회, 2006, 17~42쪽; 홍순민, 「조선 왕조 내시부의 구성과 내시 수효의 변천」, 『역사와 현실』 52, 한국역사연구회, 2004, 219~263쪽.

6 1926년 2월 1일부터 같은 해 3월 31일까지 궁궐 내에서 생활하던 순종의 일상을 기록한 『내전일기』內殿

日記에 숙직 나인과 협시夾侍(임금을 곁에서 모시던 내시)라는 명칭으로 보아 극히 일부의 내시들이 궁에 남아 있었던 것으로 보인다. 이왕직 편, 『내전일기』(청구번호 K2-189), 한국학중앙연구원 장서각, 1926; 장희흥, 앞의 글, 2006, 41쪽에서 재인용.

7 조선 시대 내시들이 처음 벼슬하는 시기는 17~21세 전후가 가장 많으나 12~16세에도 상당한 숫자가 벼슬을 했으며 8세에 초입사初入仕한 경우도 있었다. 장희흥, 앞의 책, 47~49쪽. 이병직이 내시의 집안에 입양된 해는 1903년이고 그 이후에 내시가 되었을 것은 물론이다. 이 시기 조선 왕실의 법도는 많이 무너졌기 때문에 여러 가지 가능성을 열어놓아야 한다고 생각한다.

8 유재현은 갑신정변시 김옥균을 꾸짖다 죽임을 당했다. 황현, 임형택 외 옮김, 『역주 매천야록』 상, 문학과지성사, 2005, 213쪽; 갑신정변 이후 고종황제와 명성황후는 유재현에게 관관棺板 1부를 하사하고, 매년 기일에 맞추어 사람을 보내 제사를 지내주었으며 시호를 주려 하는 등 그에게 특별한 신임을 보였다. 장희흥, 앞의 책, 165~170쪽.

9 김규진의 생애에 대한 연보적 고찰은 서성혁徐星赫, 「해강 김규진의 회화 연구」, 고려대학교 대학원 문화재학 협동과정 미술사학 전공 석사학위논문, 2008.

10 최인진, 『한국사진사』, 눈빛, 2000, 182~191쪽.

11 홍선표, 앞의 책, 2009, 112~113쪽.

12 김소연金素延, 「한국 근대 사군자화 연구」, 이화여자대학교 대학원 미술사학과 석사학위논문, 2001, 57~58쪽; 서성혁, 앞의 글, 81~82쪽.

13 이성혜, 「20세기 초, 한국 서화가의 존재 방식과 양상─해강 김규진의 서화 활동을 중심으로」, 『동양한문학연구』 28, 2009, 255쪽.

14 김은호, 『서화백년』書畵百年, 중앙일보·동양방송, 1981, 115~117쪽; 홍선표, 앞의 책, 2009, 167쪽.

15 한국미술연구소 편, 『미술사논단』 제8호 별책부록, 『조선미술전람회 기사자료집』, 1999 상반기, 197~198쪽.

16 『매일신보』, 1938. 5. 28.

17 김은호, 앞의 책, 117쪽.

18 『시대일보』, 1926. 6. 14.

19 『삼천리』 제12권 제8호, 1940. 9. 1.

20 「양주중학교 설립기금 전 재산 40만 원을 헌척」, 『동아일보』, 1939. 9. 9; 경기도 양주시 광적면 효촌리에는 내시촌 내시 표석이 있어 이 지역과 내시와의 인연을 더듬어볼 수 있게 해준다. 『비문으로 본 양주의 역사』 I, 양주군·양주문화원, 1998, 573~599쪽.

21 효촌초등학교의 과거 홈페이지에는 이병직과 관련된 내용을 찾아볼 수 있었으나 개편된 이후 이병직과 관련된 내용을 볼 수 없다.(http://hyochon.e-wut.co.kr) 다만 효촌초등학교 총동문회에서는 송은장학회를 추진하고 있다.(http://cafe.daum.net/hyochon1937/)

22 최완수, 앞의 글, 2006. 5., 140~145쪽.

23 정양모 선생은 "김덕하라는 관기가 있는데도 김두량이라 한 것은 당대의 감식가인 송은 이병직 씨의 고
 증에 의한 주장이었을 것으로 생각되며, 이번에도 김두량 소작이라 한 것 역시 그분의 안목을 존중한 것"
 이라 했다. 정양모, 「목동오수 도판 해설」, 정양모 책임감수, 『화조 사군자』花鳥 四君子, 중앙일보사, 1985.

24 김상엽, 「남리南里 김두량의 작품세계」, 『미술사연구』 11, 미술사연구회, 1997, 81쪽, 주 36.

25 오봉빈, 앞의 글, 『동아일보』, 1940. 5. 1.

26 필자는 「일제시기 경성의 미술 시장과 수장가 박창훈」, 『서울학연구』 37, 2009, 230~231쪽에서 "박창훈
 이 일제강점기에 이루어진 경매회 가운데 한 수장가의 이름으로 두 차례에 걸쳐 경매회가 개최된 경우
 는 박창훈이 유일하다"고 했으나 이 글에서 수정하고자 한다.

27 근대명가 각체서各體書 ○ 김석준 정학교 현채 윤용구 이찬모 이용희 강진희 유창환金璹焕 丁學敎 玄采
 尹用求 李贊謨 李容喜 姜晋熙 兪昌煥 ○ 오원 선생 백납병 장승업吾園 先生 百納屛 張承業 ○ 소백 선생 괴석
 사폭대 주당少白 先生 怪石四幅對 周棠 ○ 심전 선생 노안병 안중식心田 先生 蘆雁屛 安中植 ○ 춘정 선생
 사계산수春亭 先生 四季山水 ○ 고균 선생 행서 김옥균古筠 先生 行書 金玉均 ○ 이암 선생 산수 송인頤菴
 先生 山水 宋寅, 「십대가산수풍경화전十大家山水風景畵展 참고고서화결정參考古書畵決定」, 『동아일보』,
 1940. 5. 26.

28 이병직은 추사의 글씨 '고경당'을 좋아하여 자신의 당호堂號로 삼았다.

29 박종화, 이홍직, 황수영, 김원용 좌담, 「국보이야기」, 『신태양』, 1958. 5월호/ 최열, 앞의 책, 2006, 560쪽
 에서 재인용; 김은호, 앞의 책, 228쪽.

30 이겸로, 『통문관 책방비화』, 민학회, 1987. 5., 30~33쪽; 한국고미술협회는 광복 후 서울 남산동 2가에 있
 던 경성미술구락부의 건물을 인수하여 출발한 것으로 전한다. 이병직의 서재명은 '수진재'守眞齋이다.
 수진재라는 이름에서 수장가로서의 애착과 자부심이 엿보인다. 이 경매회가 대한민국 최초의 고서 경매
 전이다. 여승구, 「고서경매 65년을 회고한다」 I, 『제25회 화봉현장경매』, 화봉문고, 2014. 4., 9쪽.

31 김성준金成俊, 「학산鶴山 이인영李仁榮의 역사의식」, 『국사관논총』 84, 국사편찬위원회, 1999, 146~137
 쪽. '양수'라는 단어의 사전적 의미는 '사물을 다른 사람에게서 넘겨받음'이지만, 수장가들 사이에서는
 대체로 구입했다는 것을 완곡하게 표현한 말이다.

32 이겸로의 글에 의하면 이인영의 평양 자택에는 적어도 1만 권 이상의 전적이 소장되어 있었다고 했지만
 김성준은 이인영에게서 1942년 봄 서울집에서 평양 본가에 책을 옮길 때 철도화물차 1량을 대절하여 운
 반했는데 2만 권이 넘는 방대한 양이었다는 말을 6·25전쟁 전에 직접 들었다고 했다. 김성준, 앞의 글, 141
 쪽; '청분실서목'淸芬室書目은 『학산이인영전집』, 국학자료원, 1998, 4권 중 권3으로 영인 출간되었다.

33 박병래, 앞의 책, 81~82쪽.

34 야나기 무네요시, 앞의 책, 286쪽.

명실상부 수장가의 모범, 간송 전형필

1 전형필의 생애와 업적에 대해서는 그동안 여러 글들이 발표되었기 때문에 여기에서는 다음 글들을 중심으로 간략히 소개하는 데 그치고자 한다.『간송 전형필』, 보성고등학교, 1996; 최완수, 앞의 글, 2006, 107~157쪽; 이충렬, 앞의 책; 정병삼, 「간송, 탁월한 심미안으로 우리 문화의 정수를 지켜내다」, 한국메세나협회 기획,『새로 쓰는 예술사』, 글항아리, 2014, 317~368쪽.

2 이중연, 앞의 책, 132~152쪽; 이민희,『백두용과 한남서림 연구』, 역락, 2013.

3 연보는 간송미술문화재단 사이트(www.kansong.org)의 것을 이용했다.

우리 근대 수장의 한 축이었던 일본인 수장가들

1 강창석,『조선통감부연구』, 국학자료원, 1994, 36쪽. 고등관과 판임관은 일제강점기에 있었던 8등의 관리 등급의 하나로서 고등관은 1~3등을 의미했고, 판임관은 그 아래 등급을 통칭했다.

2 고야마 후지오小山富士夫, 「고려도자서설」高麗陶磁序說. / 황수영, 앞의 글, 1973, 121~122쪽에서 재인용; 이구열, 앞의 책, 1996, 62~77쪽; 박병래, 앞의 책, 26~28쪽.

3 유기 철향楢崎鐵香, 「조선도기만필」朝鮮陶器漫筆,『경성일보』, 1937. 12. 2., / 정규홍, 앞의 책, 2012, 339~341쪽에서 재인용.

4 1936년 10월에 발간된『고 고미야선생유애품서화골동매립목록』故小宮先生遺愛品書畵骨董賣立目錄에는 한·중·일의 서화, 동기銅器, 목공집기木工什器 등을 망라한 226점이 수록되어 있다. 김상엽, 앞의 책, 2015, 3권, 539~588쪽.

5 아사미 린타로의 자료들은 1920년 미쓰이 재벌에 팔려 '미쓰이재단 문고'로 이름이 바뀌었다가, 1945년 일본의 패전으로 미쓰이재단이 해체되자 그 장서가 1950년 버클리대학에 팔렸다. 2007년에 아사미 문고 목록집이 간행되고 디지털 작업 등 연구가 점차 진행되고 있다. 「미국 반출 고문헌 2,200여 종 '디지털 귀국'」,『한겨레신문』, 2011. 4. 28.

6 이상 11인은『본래 조선에 있던 열한 명의 애장서화골동 일제매각목록』, 김상엽, 앞의 책, 2015, 2권, 387~532쪽의 인물들이다.

7 박병래, 앞의 책, 85~88쪽; 최완수, 앞의 글, 1996, 66~69쪽;『고삼오일씨유애품서화 및 조선도기매립』故森悟一氏遺愛品書畵幷二朝鮮陶器賣立에는 〈이조염부난진사철사국부문대병〉李朝染付蘭辰沙鐵沙菊浮文大瓶이라는 명칭으로 '도자기타지부'陶磁其他之部의 도1로 실려 있다. 김상엽, 앞의 책, 2015, 1권, 573~674쪽.

8 고수하호부高須賀虎夫,『조선도자』朝鮮陶磁, 부산고고회, 1932. / 정규홍, 2012, 앞의 책, 291쪽에서 재인용.

9 조선 도자기 수집가로 유명한 충청남도 성환의 아카보시 고로는 가고시마현의 재산가로 마필의 개량과 번식에 힘을 쓴 아카보시 데쓰마赤星鐵馬의 동생인데, 이러한 경우는 예외적이었다. 아베 이사오阿部

熏 편,『조선공로자명감』朝鮮功勞者銘鑑, 민중시론사民衆時論社, 1935, 596쪽. / 다카사키 소지, 앞의 책, 2006, 120쪽에서 재인용.

10 "역사 연구 인력이 희소했던 시기에 지역에 거주하며 지역사 연구자로서 자신의 기반을 구축하여 갔다는 점에서 독특한 역할이 있다"는 사학자 윤용혁의 평가를 주목할 필요가 있다. 가루베 지온에 대한 평가는 윤용혁,『가루베 지온의 백제 연구 ─ 공주대학교 백제문화연구소 백제문화연구총서 제6집』, 서경문화사, 2010. 10.에 잘 정리되어 있다.

11 도미타 세이이치 엮음, 우정미 역주, 오미일 역주 및 해제,『식민지 조선의 이주 일본인과 지역 사회 ─ 진남포의 도미타 기사쿠』, 국학자료원, 2013. 5., 213~214쪽. 도미타 기사쿠는 진남포에 조선생명주식회사, 도미타상회, 도미타농장, 삼화은행 등을 설립하여 '진남포의 은인'이라 불렸다.

12 다카기 도쿠야의『금혼식목록』에 실린 고미술품은 수백 점이 넘는다.『금혼식목록』은 1937년 1월에『도선기념목록』渡鮮記念目錄이라는 이름으로도 간행되었다. 김상엽, 앞의 책, 2015, 4권, 427~562쪽.

13 오구라 다케노스케야말로 "공권력의 약탈에 편승한 민간인에 의한 불법 수집의 전형"이라는 혹평에 주의할 필요가 있다. 남영창,「선의의 가면을 쓴 한국문화재 수집가」, 다테노 아키라館野晳 편저, 오정환·이정환 옮김,『그때 그 일본인들』, 한길사, 2006, 139~145쪽. 2005년 10월 국립문화재연구소에서 발행한『일본 도쿄국립박물관 소장 오구라 컬렉션 한국문화재 ─ 해외소재문화재조사서 제12책』에는 오구라가 수집한 905점에 대한 조사 내용이 수록되었다.

14 고히라 료조와 모로가 히사오는 경주 일대의 수집가이다. 1930년 전후 경주박물관 관장 대리를 맡았던 모로가 히사오는 고물 횡령 혐의로 입건되기도 했다.『동아일보』, 1933. 5. 3.

15 수장가 이름 뒤의 괄호 안의 숫자는 소장품 개수이다. 14권의 '도미타상회'富田商會는 도미타 기사쿠富田儀作, 15권의 '조선민족미술관'은 야나기 무네요시의 것이기 때문에 말미에 기록했다.

16 정규홍, 앞의 책, 2009, 420~425쪽.

17 가시이 겐타로는 자신의 고미술품을 팔아 박물관 건립 기금으로 기부하려 했으나 실수입이 30만 원 정도에 그쳐 박물관 건립은 무산되었고, 이후에 다시 추진했으나 끝내 이루지 못했다. 김동철,「부산의 유력 자본가 가시이 겐타로의 자본 축적 과정과 사회 활동」,『역사학보』186, 2005. 6., 77~80쪽. 가시이 겐타로와 경성미술구락부와의 연결은 아직 알려진 바 없다.

18 킴 브렌트Kim Brandt, 이원진 옮김,「욕망의 대상: 일본인 수집가와 식민지 조선」,『한국근대미술사학』제17집, 232쪽.

19 박계리, 앞의 글, 173~194쪽;『한국 박물관 개관 100주년 기념 특별전』, 국립중앙박물관, 2009.

우리나라 근대 미술 시장사 주요 연표: 1864~1950

아래의 연표는 1864년 오세창의 출생 시점부터 1950년까지의 우리나라 근대 미술사의 주요 사항을 연도순으로 정리한 것이다. 참고사항 가운데 해외에서 일어난 일은 붉은색으로 표시했다. '한성', '경성' 등은 '서울'로 통일했으나 '경성박람회' 같은 고유명사는 그대로 두었다. ― 지은이 주

연도	주요 사항	참고사항
1864	• 서화가이자 수장가 오세창 생(~1953).	
1866	• 8월. 프랑스 로제Roze제독 휘하, 극동함대 군함 세 척 강화도 상륙하여 강화성 점령. 각종 문화재 약탈.	• 제너럴셔먼호사건.
1868	• 4월. 독일 상인 에른스트 자콥 오페르트Ernst Jakob Oppert 등, 충청도 덕산 남연군묘 도굴 시도. • 서화가 김규진 생(~1939).	• 창덕궁 선원전의 역대 어진을 경복궁 선원전으로 옮김.
	• 1870년대부터 일본의 도굴과 반출이 이루어짐.	• 1871년. 신미양요. • 1875년. 운요호사건. • 만주 봉천 유수, 광개토대왕비 발견.
1878	• 서화가이자 수장가 김용진 생(~1968).	
1879	• 군인이자 관료, 실업가이자 수장가 박영철 생(~1939).	
1881	• 조선 조사朝士일본시찰단 박정양, 일본 박물관 상황 고종에게 보고.	• 안중식·조석진, 청나라 남국화도청에 가서 기계 제도법을 배우고 귀국.
1882	• 2월. 황철, 사진술 연구 차 중국으로 출발. • 김용진, 지운영에게 한학을 익힘.	• 4월. 조미수호통상조약 체결.
1883	• 황철, 서울 대안동에 촬영소 설치. • 서양화가이자 수장가 김찬영 생(~1960).	• 1월. 『한성순보』 간행. • 7월. 대한성서공회 설립. • 11월. 한성 시전市廛 대화재.

	• 5월. 미국 스미소니안박물관 연구원 주이P. L. Jouy, 주한 미국공사 부임시 조선에 와서 민속예술품 수집(남도 지방 중심). • 12월. 해군 장교 버나도 J. B. Bernadou 조선에 파견. 조직적으로 조선 유물 수집(북도 지방 중심)하여 인천항에 들르는 미국 군함을 통해 가져감.	
1884	• 봄. 지운영, 서울 마동에 촬영국 개설. • 오세창, 갑신정변에 연루 도피. 석촌동 피난 등으로 오경석이 수집한 서양물품 다량 분실.	• 3월. 『한성순보』에서 처음으로 미술이라는 신조어 사용. • 12월. 갑신정변.
1887	• 주한 프랑스 공사 콜랭 드 플랑시Collin de Plancy(~1903), 고려자기 반출하여 파리 기메 박물관에 기증. 미국 공사 알렌Allen, 이 무렵 고려자기 수집 시작. 프랑스인 마르텔Emile Martel, 플랑시와 알렌의 집에서 골동품을 본 후 몇 년 후부터 골동품 수집.	• 2월. 서울의 상가, 외국인의 용산 이주 반대, 폐점 시위운동 전개. • 4월. 아펜젤러Appenzeller, 정동교회 창립.
1889	• 치과의사이자 수장가 함석태 생(~?).	• 5월. 파리만국박람회 개최.
1890	• 5월, 모리스 쿠랑, 서울 주재 프랑스 공사관 통역 영사로 부임.(~1982) • 영국 화가 헨리 세비지 랜더Henry Savage Lander, 서울에 와서 유화를 그리며 3개월 체류. 민영환이 그의 그림을 고종에게 보여줌.	• 9월. 무텔Mutel, 조선 천주교 8대 주교에 임명.
1891	• 영국 해군 대위 캐빈디시Cavendish와 애덤스Adams, 원산에서 김준을 만나 풍속화 26점 구해 감.	• 6월. 일어학당 한성부에 개설.
1893	• 정치가이자 수장가 장택상 생(~1969). • 화상이자 조선미술관 주인 오봉빈 생(~1950 납북).	• 9월. 서울 중림동에 약현성당 준공.
1894	• 6월. 청일전쟁 이래 일본인들에 의한 경기도 개성 근처의 고려고분 도굴이 많아짐.	• 7월. 갑오개혁 시작. 도화서, 규장각에 소속됨.
1895	• 민속학자이자 화폐수집가 유자후 생(~1950 납북). • 김준근 작품 전시회, 독일 함부르크민속박물관 개최.	• 4월. 청일전쟁에서 일본 승리 • 8월. 을미사변.
1896	• 서화가이자 수장가 이병직 생(~1973).	• 4월. 『독립신문』 창간.
1897	• 화가 장승업 졸(1843~). • 동양화가이자 수장가 이한복 생(~1940). • 의사이자 수장가 박창훈 생(~1951).	• 10월. 고종, 대한제국 선포. • 고유상, 서울 광교에 최초의 서점인 회동서관 개설.
1898	• 실업가이자 수장가 한상억 생(~?).	
1899	• 네덜란드계 미국인 허버트 보스Hubert Vos, 고종과 왕자의 초상을 그림.	• 12월. 『독립신문』 폐간.
1900	• 8월. 서울 종로의 정두환 서포書鋪, 『대한매일신보』에 각종 서화, 지물을 취급한다는 광고를 냄. • 프랑스 도예가 레미옹Rémion, 한불협력으로 공예미술학교 설립을 위해 서울에 왔으나 무산됨(1904년 프랑스로 귀국). • 야기 사부로, 선사시대의 유적·고분·불교유적·성곽 등 조사(~1901).	• 4월. 종로에 가로등 설치. • 5월. 명동성당 준공. • 7월. 경인철도 개통. • 파리만국박람회 조선관 전시
1901	• 12월. 경북 안동 도산서원에 봉안된 이퇴계 위패 도난당함.	• 8월. 서울 시내 전등 시점식.
1902	• 세키노 다다시 등, 조선의 고건축 등 유물·유적 조사(1914년까지 조사. 1905년부터 1940년까지 거의 매년 그 결과를 조선총독부에 보고하고 그 결과를 30여 권의 책자로 발간). • 오세창, 개화당 사건으로 일본에 망명. 손병희 만나 천도교 입교.	

1903	• 일본 오사카에서 개최한 내국권업박람회 참가.	• 10월. 황성기독교청년회(YMCA) 창립.
	• 서예가이자 수장가 손재형 생(~1981).	
	• 수장가 박병래 생(~1974)	

1904	• 세키노 다다시, 『조선건축조사보고』 발간.	• 2월. 러시아전쟁.
	• 야기 사부로, 시바타 주케이, 김해패총 조사.	• 11월. 경부철도 준공.
	• 1904~1905년 개성 근방의 고려 시대 고분 극심한 도굴.	

1905	• 2월 2일. 미술사학자이자 미학자 고유섭 생(~1944).	• 5월. 일본 함대, 러시아 발트함대 격파.
	• 3월 2일. 장례원경掌禮院卿 조병필, 고려 신종의 양릉과 현종의	• 11월. 을사보호조약 체결.
	선릉이 일본인에 의해 도굴되었음을 고종에 알림.	• 12월. 손병희, 동학을 천도교로 개칭 선포.
	• 도리이 류조鳥居龍藏, 통구 지역 고구려 조사.	
	이 해부터 『조선고적조사보고서』 매년 발간.	
	• 서울에서 고려청자 도굴, 밀매로 생활하는 자 수백 인으로 추정.	

1906	• 3월. 이토 히로부미 통감 취임, 고려청자 수집에 전력.	• 3월. 통감부 청사 완공(남산 왜성대).
	• 7월 29일. 수장가 전형필 생(~1962).	• 4월. 의의선 철도 전체 개통, 대한자강회 설립.
	• 12월. 화가 김유탁, 서울 대안동에 수암서화관 개설. 일본 정부 특사	• 관립 한성소학교에 도화과 설치.
	다나카 미쓰야키田中光顯, 골동상 곤도 사고로近藤佐伍郎와 헌병	서울역-한강까지의 한강로 완공.
	동원하여 황해도 개풍군 경천사탑 해체 후 일본 반출(1918 귀환).	
	• 세키노 다다시 등, 평안도 석암동 고분 발굴(최초의 낙랑고분).	
	• 이마니시 류今西龍, 경주고분과 김해 패총 발굴.	
	• 경주·서울·개성 지역 등 고적 조사.	
	• 아카오赤尾, 서울에서 미술품 경매 시작(고려 고도기 주로 취급).	

1907	• 9~11월. 경성박람회 개최.	• 1월. 안창호 등 신민회 조직.
	• 통감부, 1월부터 제실박물관 및 동식물원 설치를 위한 기초 조사 및	• 7월. 고종 양위.
	내부 설비 작업.	공예학교 관립공업전습소 설립.
	• 김규진, 서울 소공동 대한문 앞에 천연당사진관 개설.	• 도쿄미술구락부 창립.
	• 샤반 F. Chavannes, 압록강 상류 유역 고구려 유적 조사.	
	• 이마니시 류, 김해 패총 조사.	
	• 이토 히로부미, 일본에서 가져온 서화로 김윤식 등을 초대해 남산	
	왜성대에서 미술회를 갖고 찬시를 씀.	
	• 수장가 김영선 생(~1970).	

1908	• 1월. 시모코리야마 세이이치下群山誠一, 스에마츠 다케히코末松熊彦	• 11월. 최남선, 『소년』 창간.
	제실박물관과 동물원을 위한 진열품 수집 시작.	• 12월. 동양척식회사 설립. 황실,
	• 2월. 내부內部, 각지의 사당, 성황당, 비각, 사찰에 대한 조사 지시.	태평정(광화문 근처)에 한성미술제작소
	• 9월. 창경궁에 제실박물관 개관.	설치.
	• 12월. 황해도 해주에 한창서화관 개관.	• 대반총독부박물관 창설.
	• 이왕직미술품제작소 설립.	• 교토미술구락부 창립.

1909	• 8월. 개성 등지에서 고분을 도굴하던 일본인 체포.	• 1월. 나철, 대종교 창시.
	• 9월. 세키노 다다시, 탁지부 비고秘庫 조사에서 많은 진품 발견.	• 2월. 고희동 서양화를 배우기 위해
	군부에서 보관하던 군사유물, 창덕궁박물관으로 옮김.	도일(1915년 귀국).
	• 11월. 창경궁 제실박물관, 동물원, 식물원 일반인 공개.	• 8월. 조선고서간행회 조직.
	• 서울 북부 장동에 한묵사 창립, 서예작품과 그림 주문 제작.	• 10월. 제1회 한양서화전람회(서울 교동,
	• 가을. 도쿄에서 대규모의 고려자기 경매 실시.	기호학회).
	• 세키노 다다시, 부여 능산리 고분군, 대동강변 고분 발굴.	• 최초의 은행 건물, 광통관 건립.
	• 통감부, 조선 전역의 고적 조사 보고서 『한홍엽』 발간.	
	• 『대한매일신보』, 이토 히로부미 귀국시 규장각 장서 8만 권을	
	반출했다고 보도.	

1910	• 5월. 통감부, 니혼제국대학 교수들의 요청에 따라 수집한 진서	• 3월. 김윤식 등 조선미술보존회 결성. 서울
	1,500책을 일본으로 방출.	광통관에서 개최한 한일서화전람회를 각부
	• 12월. 개성의 고려왕릉 도굴.	대신들이 관람.

- 구한서방舊韓書房에서 유화작품을 파는 광고를 냄.
- 경주신라회 결성(경주고적보존회 전신).
- 한국강제병합 후, 제실박물관을 이왕가박물관으로 명칭 격하.
- 독일인 아돌프 피셔Adolph Fischer, 독일 쾰른동양도자미술관에 조선 도자기 기증.
- 오세창, 서화계와 구체적 연관 맺기 시작. 김가진, 안중식, 이도영 등과 서화포(화랑) 개설 협의.
- 아사카와 노리다카, 야나기 무네요시, 서울 황금정 2정목 귀족회관에서 조선민예품 전시회 개최.
- 창경궁 안에 이왕가박물관 개관.

- 8월. 한국강제병합 조약 체결.
- 12월. 덕수궁 석조전 준공. 최남선 등 조선광문회 발족.

1911	· 2월. 총독부, 각 도에 사찰 소유 보물 목록을 제출케 함. · 11월. 조선총독부상품진열관 개관. · 석굴암, 경주 우편국원에게 발견. · 수장가 이인영 생(~1950 납북). · 1911~1913년경까지 고려자기 수집열 최고조.	· 6월. 성균관 폐지, 경학원 설치. · 10월. 압록강 철교 완공. · 윤영기, 경성서화미술원 설립.
1912	· 8월. 제실박물관, 경복궁 자경전 터에 3층으로 된 건물을 새로 지어 본관으로 사용.	· 2월. 청조 멸망. · 6월. 조선서화미술회 출범.
1913	· 6월. 경주고적보존회·평양명승고적보존회 조직. · 오세창, 서화대전람회에 수장품 다수 출품 및 본인 작품 출품. 총독부, 민간에 산재하는 도서·고비·탁본 등 사료 수집할 것 시달. 총독부, 고려시대 역대 왕릉 보호 결정(58개소). · 7월. 『매일신보』 기자 방태영, 진주에서 석라분 발굴. · 스에마츠 다케히코, 고려시대 유적인 진남포 고분 발견. · 9월. 조선고적보존회, 첫 사업으로 석굴암 보수 설계 착수. · 12월. 김규진, 천연당사진관 안에 고금서화관 병설. · 오대산 사고의 『조선왕조실록』 439책, 도쿄제국대학으로 인출됨.	· 1월. 경성유치원 설립. · 5월. 안창호 등, 흥사단 창립. · 10월. 경성우편국 청사 착공. · 12월. 서울에 베네딕트 수도원 설립. · 총독부, 부제府制 공포(시행 1914. 4. 1).
1914	· 5월. 도리이 류조, 전남 강진에서 고려 요지 발견. 구로이타 가쓰미黒板勝美, 경주 명활산에서 고분 발굴. · 6월. 함석태, 서울 삼각정에 치과의원 개원. · 7월. 김규진, 평양의 기성서화관에 고금서화관 분점 개설. · 서울혼마치의 후지가미 데이스케 집에서 조선 서화 입찰회 개최. · 윤영기, 평양으로 가서 기성서화미술회 창설. · 조선총독부박물관 개관(경복궁 터, 12월 1일 개관).	· 1월. 호남선 개통. · 6월. 오스트리아 황태자 사라예보에서 암살됨. · 8월. 경원선 개통.
1915	· 3월. 총독부, 『조선고적도보』 첫 권 간행(1935년까지 전15권 완간). · 6월. 구로이타 가쓰미, 「남선南鮮 사적의 답사」, 『매일신보』에 연재. · 9~10월. 총독부 공진회미술관에 우리나라 사람 출품. · 10월. 경주 분황사 9층탑 보존 공사 중 유물이 담긴 상자 발견. · 12월. 총독부, 해인사 대장경 인쇄본 교토 천용사로 반출. · 고미술상 사사키 쵸지, 황금정 원금여관을 빌려 골동매립회 개최.	· 9~10월. 시정 5년 기념 조선물산공진회 개최 (경복궁). · 12월. 경성상업회의소 설립. 김규진, 서화연구회 조직. · 서울 부자의 80퍼센트 일본인으로 집계.
1916	· 1월. 장지연, 화가 열전, 『매일신보』 연재. · 3월. 총독부박물관, 총독부참사관실에서 탁본 1988점 이관 받음. · 4월. 총독부박물관, 데라우치 마사다케 총독 소장품 800여 점 기증 받음. 금강산 유점사에 안치된 53점의 불상 중 16좌 금불 도난. · 5월. 총독부박물관, 구하라 후사노스케久原房之助의 오타니 고즈이大谷光瑞 콜렉션 1,400여 점 기증 받음. · 6월. 경기도 개성군 수락동 고분에서 십이지벽화 발견. · 고려 시대 유물(석검과 석옥 5개), 전북 익산군 함열에서 발견. · 7월. 고분 및 유적보존규칙·고적조사위원회 규정 공포. · 9월. 교토대 동양사연구반, 남만주 금주성 북문 밖 고분에서 고구려 시대의 해골 및 도기 발굴.	· 3월. 박중빈, 원불교 창설. · 3월. 김관호, 〈석모〉, 도쿄미술학교 최우수 졸업작품 선정. · 6월. 경복궁 내 조선총독부 청사 신축 공사 착공. · 12월. 김관호, 평양에서 최초의 유화 개인전 개최. · 서울 혼마치에 경성극장 개관.

- 12월. 한용운, 11월에 오세창의 집 세 번 방문 후 「고서화의 삼일」을 『매일신보』에 5회 연재.
- 1916~1917년 무렵. 계룡산 가마 도기 파편 총독부에 보고.

1917	- 1월. 서울 YMCA에서 공예학원 개설하여 사진·공예·인쇄 등 전문적으로 지도. - 3월. 김찬영, 도쿄미술학교 졸업. - 6월. 안중식, 사숙私塾 경묵당 개설. - 8월. 신라 김생의 금석문 백월서운탑비, 경북 영천에서 발견.	- 5월. 서울 광화문선 전차 준공. - 10월. 한강인도교 준공. - 11월. 관부연락선 정기 운행.
1918	- 12월. 부산상공회의소에서 신고서화대전람회 개최. - 이병직, 서화연구회 제1기 졸업.	- 6월. 서화협회 결성.
1919	- 11월. 서화협회 주최 안중식 유묵전 개최. 작품집 『심전화보』 간행. - 오세창, 3월 1일 독립만세운동에 민족대표 33인의 한 사람으로 독립선언서에 서명, 구속(2년 8개월 복역). - 서울 메이지초의 삼팔三八경매소 해산.	- 1월. 고종 승하. - 3월. 3·1운동. - 4월. 중국 상하이에서 대한민국임시정부 수립.
1920	- 8월. 김규진·이상범·김은호·오일영 등 창덕궁 내전 벽화 제작. - 가을. 경매회사 경성미술구락부 설립 논의 시작. 골동상 이토 도이치로, 사사키 쵸지, 아가와 추로 외. - 11월. 경남 양산의 신라고분군, 바바 고레이치로馬場是一郎·오가와 게이키치小川敬吉에 의해 발굴. - 김용진, 이도영에게 사사받으며 본격적인 창작 활동 시작.	- 1월. 『동아일보』, 『조선일보』 발행 허가. - 6월. 월간지 『개벽』 창간. - 10월. 청산리대첩.
1921	- 4월. 제1회 서화협회전, 서울 중앙학교에서 개최. - 9월. 경주 주재 총독부박물관 촉탁 모로가 히사오 등, 금관총 발굴. - 10월. 총독부 학무국에 고적조사반 설치. - 12월. 총독부, 조선미술전람회 규약 발표. - 경성미술구락부 주 모집 완료(600주, 창립 주주 75명, 고미술상 18명)	- 3월. 서울 종로구 경운동에 천도교 중앙대교당 준공. - 12월. 조선어연구회 창립.
1922	- 공주, 불교고서화전람회 개최. - 6월. 군산, 고금서화전람회 개최. - 9월. 경성미술구락부 창립. 경매회 9회 실시. - 10월. 황금정 귀족회관에서 조선민족미술관 주최 이조도자기전람회 개최. - 낙랑 고분군 대규모 도굴(~1925).	- 1월. 『백조』 창간. - 6월. 총독부 주관, 제1회 조선미술전람회 개최. - 10월. 경성시립도서관 개관. - 12월. 조선사편찬위원회 설치.
1923	- 8월. 조선보물고적명승천연기념물보존회관제 공포. - 9월. 고려미회회 출범. - 10월. 대구 달성 고분군 발굴. - 서울 상공회의소, 서화골동대매립회 개최. - 경성미술구락부, 경매회 24회 실시.	- 2월. 개벽사, 조선 문화의 기본 조사 착수. - 6월. 경성무선전신국 설치. - 12월. 서울에 고려미술원연구회 신설.
1924	- 봄. 고려미술원, 을지로 1가(구 반도호텔 자리)에 설치. - 4월. 야나기 무네요시, 경복궁 내 집경당에 조선민족미술관 개설. - 우메하라 스에지梅原末治, 경주 금령총 발굴. - 경성미술구락부, 경매회 22회 실시.	- 봄. 창경원, 야간개장 시작. - 5월. 경성세대, 예과 개교. - 『조선일보』 최초의 여기자, 최은희·윤성상 채용.
1925	- 4월. 조선민족미술관 불상사진전 개관. - 12월. 도쿄 유학생들, 조선미술협회 결성. - 경성미술구락부, 경매회 14회 실시.	- 9월. 경성역사 신축 준공. - 10월. 조선신궁, 서울에 기공.
1926	- 6월. 총독부박물관 경주 분관 개관. - 7월. 경성여자미술학교 설립(수업 기간 6개월).	- 5월. 경성부립대운동장 착공. - 6월. 순종 국장 거행. - 9월. 나운규의 〈아리랑〉 상영.

- 10월. 스페인 황태자 구스타르 아돌프Gustar Adolf 입국. 경주 서봉총 발굴 참가.
- 중국 화가 방명方洺, 서울에 와서 김용진 지도.
- 경성미술구락부, 경매회 20회 실시.

1927	- 4월. 은사기념조선과학관 일반 공개. - 10월. 조선민족미술관, 조선미술공예품전람회 개최. - 가을. 계룡산 요지 발굴 시작(이후 일본에서 계룡산 도자 유행). - 경성미술구락부, 경매회 6회 실시.	- 1월. 신간회 발기. - 9월. 이한복·변관식 등 조선미술회 결성.
1928	- 3월. 연희전문학교박물관 개관. - 5월. 오봉빈, 천도교의 내분에 실망하여 불교에 귀의. - 오세창, 『근역서화징』(계명구락부) 출간. - 경성제국대학, 조선토속참고품진열실 설치. - 경성미술구락부, 경매회 11회 실시.	- 4월. 경성부 버스 10대, 운행 개시. - 11월. 홍명희, 『임꺽정』, 『조선일보』에 연재 시작.
1929	- 봄. 오봉빈, 조선미술관 설립(서울 종로구 안국동) - 6월. 신우회, 서울 동막 가설극장에서 조선명화대회 개최. - 9월. 조선미술관, 고금서화전 개최. - 박영철, 자서전 『오십 년의 회고』 발행. - 부여고적보존회 창립. - 경성미술구락부, 경매회 15회 실시.	- 1월. 조선남화협회 창립. - 6월. 월간 『삼천리』 창간. - 7월. 조선저축은행 설립. - 11월. 광주학생운동.
1930	- 2월. 경성일보사 주최, 진품전람회 개최. - 3월. 전형필, 귀국. 이후 오세창을 모시고 문화재 수집 시작. - 10월. 조선미술관, 제1회 조선고서화진장품전람회 개최. - 오세창, 자신이 소장하고 있던 작품들 가운데 일부를 박영철에게 넘기고 일부는 보관(1964년 성균관대학교에 기증). - 경성미술구락부, 경매회 14회 실시.	- 1월. 일본, 금본위제 복귀 - 3월. 한국독립당 결성(상하이). - 10월. 규장각 도서 15만 책, 경성제국대학으로 이관(1928년부터 3차에 걸쳐 완료). - 경성부 인구 39만 4,000명.
1931	- 3~4월. 오봉빈, 도쿄 우에노공원에서 조선명화전람회 개최. - 6월. 총독부, 조선고대미술전 개최. - 11월. 평양부립박물관 개관. 황해도 안악군 남정리, 낙랑고분 발굴 중 채광彩筐 등 발견. - 12월. 경주에서 무열왕비 발견. - 경성미술구락부, 경매회 14회 실시.	- 9월. 화신백화점 개점(서울 종로). - 일본, 만주 침략 시작. - 12월. 조선어학연구회, 서울 인사동 계명구락부에서 창립. - 도쿄에서 국민미술협회 주최, 조선명화전람회 개최.
1932	- 10월. 조선미술관, 제2회 조선고서화진장품전람회 개최. - 세키노 다다시, 『조선미술사』 발간. - 박영철, 『연암집』(17권 6책), 『다산시고』 출간. - 경성미술구락부, 경매회 19회 실시.	- 3월. 총독부, 『조선사』 38권, 간행 시작(~1938). - 10월. 조선서도전람회 개최.
1933	- 1월. 고구려시대의 대운하 유적, 평양 평천리에서 발견. - 2월. 김재선, 대구에서 수장 자료 500여 점 일반에 공개. - 8월. 경북 상주군에서 신라시대의 진유제眞鍮製 불상 발굴. - 9월. 조선명승고적·명승·보물·천연기념물보존령 공포. - 11월. 일본 오사카 야마나카상회, 석등롱石聰籠야외전 개최. - 전형필, 우리나라 석조 유물 대량 구입. 서울 관훈동 한남서림 인수(혹은 1934년). - 개성부립박물관 개관. 고유섭, 개성부립박물관장 취임(~1944.6.) - 가루베 지온, 공주 송산리 6호분 조사. - 초대 경주분관장 모로가 히사오, 장물 방매 혐의 사건. - 장태상, 대구에서 서울 수표동 91-1로 이사 후 동호인들과 회합. - 경성미술구락부, 경매회 10회 실시.	- 2월. 나혜석, 서울 수송동에 여자미술학사 개설. - 5월. 경성부 내 전화 가입자 총 8,700명(한국인 1,400명). - 7월. 서울-도쿄 간 직통전화 개설. - 8월. 구인회 결성. - 10월. 덕수궁 일반 공개 시작. - 11월. 조선어학회, 한글맞춤법통일안 가결. - 서울, 명동극장 건립.
1934	- 6월. 동아일보사, 조선중국명작고서화전람회 개최. 대전골동회 주최, 서화골동성행대회 개최.	- 4월. 조선농지령 공포. - 5월. 진단학회 창립.

	• 11월. 이희섭, 도쿄 우에노공원 일본미술협회 진열관에서 제1회 조선공예전람회 개최(2,500점 출품). • 보성전문학교 박물관 개관. • 전형필, 북단장 개설. • 경성미술구락부, 경매회 11회 실시.	• 6월. 조선상속령 공포. • 김익환 편,『완당집』간행.
1935	• 4월. 이화여자전문학교박물관 개관. • 11월. 총독부박물관, 조선대가필묵전 개최. 이희섭, 도쿄 우에노공원 일본미술협회 진열관에서 제2회 조선공예전람회 개최(2,100여 점 출품). • 만주, 집안 사신총 벽화 발견. • 경성미술구락부, 경매회 15회 실시.	• 5월. 카프KAPF 해체. • 10월.『조광』창간. • 12월. 경성부민관 준공.
1936	• 5월. 경성 문묘·안동 류 씨氏문서는 보물로, 사직단·오대산 사고는 천연기념물로 지정됨. • 9월. 부여 군수리 유적지 발굴 시작. • 10월. 서울 용산에 철도박물관 개관. • 11월. 이희섭, 오사카 다카시마야高島屋에서 제3회 조선공예전람회 개최(2,000여 점 출품). • 평남 강서 고분에서 사신도와 인물도 등 벽화 발견. • 경성미술구락부, 경매회 15회 실시.	• 1월. 김기창·장우성 등, 후소회 조직. • 2월. 김은호·허백련 등, 조선미술원 창립. • 서울 구역 확장(고양군·시흥군·김포군의 1읍 70개 리 편입).
1937	• 2월. 전형필, 도쿄에서 존 개스비 수집 유물 일괄 인수. •『조광』3월호,「진품수집가 비장실역방기」6회 게재. • 3월. 이병직 서화 골동 경매회 개최(경성미술구락부). • 9월. 이병직, 경기도 양주군 효촌간이학교 설립에 교지 및 건물 기증. 제3회 조선보물고적천연기념물보존회 개최(102건 보존지정). • 경성미술구락부, 경매회 9회 실시.	• 2월. 일본어 사용 강제. • 9월. 황국신민의 서사 제정. • 11월. 화신백화점 신축 사옥 개관. • 경복궁 내, 조선총독부 시정25주년 기념관 착공. • 중일전쟁
1938	• 1월. 조선총독부박물관 특별전, 고대내선관계사료전 개최. • 5월. 총독부, 보물·고적 보호를 위해 표석을 세우기로 결정. • 6월. 이희섭, 오사카 다카시마야에서 제4회 조선공예전람회 개최(1,500여 점 출품). • 7월. 전형필, 최초의 사립박물관 보화각 건립. • 10월. 이왕가박물관, 덕수궁으로 이전(석조전 서관) 개관. 광복 이후 덕수궁미술관으로 불림. • 11월. 조선미술관, 경성부민관에서 조선명보전람회 개최. • 12월. 조선미술관, 명보서화종합전람회 개최. • 경성미술구락부, 경매회 4회 실시. • 함흥미술구락부 설립.	• 4월. 서울 소공동에 반도호텔 준공. • 5월. 국가총동원법 공포. • 7월. 국민정신총동원 운동 시작. • 경성부민관에서 최초의 영화제 개최.
1939	• 5월. 조선총독부미술관 건립. 제1회 서도전람회 개최. • 6월. 고미술상 이영개, 조선에서 살다가 일본으로 돌아간 일본인 골동 수집가 11인의 애장품 경매회 개최(경성미술구락부). • 8월. 총독부박물관, 부여분관 개관. • 9월. 함석태,『문장』에「공예미」기고. • 10월. 조선보물고적천연기념물보존회, 보물·고적·천연기념물 지정. • 11월. 1~5일. 이희섭, 오사카 다카시마야에서 제5회 조선공예전람회 개최(1,500여 점 출품). 24~30일 같은 장소에서 제6회 조선공예전람회 개최(2,500여 점 출품). • 서화협회 해체. • 경성미술구락부, 경매회 8회 실시.	• 6월. 평강사건. • 7월. 서울~베이징 간 유선전화 개통. 경춘선 개통. 일본, 국민징용령 공포. • 9월. 제2차 세계대전 발발. • 10월. 경성중앙전신국 개국. 국민징용령 실시. • 서울, 혜화문 석문 철거. • 김포비행장 개항.
1940	• 2월. 화신갤러리, 명가비장 고서화전람회 개최. • 3월. 조선미술관, 베이징에서 조선명가서화전람회 개최.	• 2월. 창씨개명 실시.

- 4월. 총독부박물관 공주분관 개관. 고구려 고분벽화, 만주 집안현에서 다수 발견. 박창훈, 경성미술구락부 경매회에서 소장품 대거 매각.
- 5월. 조선미술관, 개관10주년 기념 십대가 산수풍경화전 개최. 참고품전에 전형필 등 10인의 대수장가 소장 고서화 전시. 고박영철씨기증서화류전시회 경성에서 개최.
- 6월. 평양박물관, 강서군 고려 요지 낙랑고분 발굴 착수.
- 7월. 안동에서 훈민정음 원본 발견. 전형필 구입.
- 경성미술구락부, 경매회 12회 실시.

- 3월. 총독부, 조선사편수회『조선사』전 37권 완간.
- 8월.『동아일보』·『조선일보』강제 폐간.
- 쌀 배급제도 실시. 서울 등화관제 훈련 실시.

1941	· 5월. 평양박물관 관장 고이즈미 아키오, 평남 중화군 진파리에서 고구려 고분벽화 발견. · 6월. 이병직 소장품 경매회 개최(경성미술구락부). · 6~9월. 경성미술구락부 개축(서울 남산동 2가 1번지). · 10월. 보물고적명승천연기념물보존회, 보물 28점, 고적 및 명승 2점, 천연기념물 13점 추가 지정. · 11월. 박창훈, 경성미술구락부 경매회에서 소장품 재차 매각. 이희섭, 오사카 다카시마야에서 제7회 조선공예전람회 개최(600여 점 출품, 1~7회 모두 1만 2,000여 점 이상 출품). · 조선미술관 문 닫음. · 경성미술구락부, 경매회 8회 실시. 총 매상 37여만 엔(창설 이래 최고 실적).	· 2월. 조선미술가협회 발족, 전시체제의 국민총력조선연맹 문화부 산하. · 4월.『문장』,『인문평론』강제 폐간. 태고사(조계사)를 조선불교 총본산으로 결정. · 12월. 물자통제령 발포. · 이중섭 등, 전위미술단체 신미술가협회 조직.
1942	· 2월. 경성미술구락부 창업 20주년.『창업20주년기념지』발간. · 9월. 부여 부소산 서쪽에서 백제벽화 발견.	· 5월.『한글』폐간. · 서울-인천 간 시외전화 개통.
1943	· 2월, 미쓰코시백화점, 명가진장 고서화감상회 개최. · 후지사와 가즈오, 부여 정림사지 발굴.	· 4월. 조선어학회 폐지. · 9월. 진단학회 해산.
1944	· 6월. 충남 서산군 청사 신축 공사장에서 척화비 발견.	· 5월. 제23회 조선미전(마지막 회) 개최.
1945	· 9월. 조선총독부박물관, 국립박물관으로 개편(초대 관장 김재원, 12월 3일 개관). · 11월. 국립민족박물관 개관(관장 송석하). · 12월 1일. 평양의 조선중앙력사박물관 개관.	· 3월. 경부선 복선 개통. · 4월. 주요 도시에 소개령 발표. · 8월 15일. 광복.
1946	· 3월. 명량대첩비, 국립박물관에서 해남 우수영으로 복귀시키기 위하여 출발. · 8월. 해방전람회(제1회 서화동연전) 개최. 고적보존회, 미군정 장관 아서Arther L., Lerch에게 경복궁 내 미장병 사택 건축 재고 건의. · 10월. 서울대학교 설치령에 의해 서울대학교부속박물관 개관. · 국립민족박물관 개관.	· 2월. 서울 인구 89만 6,957명. · 11월. 윤희순,『조선미술사연구』(서울신문사) 출간. · 국사편찬위원회 설립.
1947	· 4월. 국립박물관 개성 분관에 진홍섭 관장 취임. · 위창문고, 국립도서관에 설치.	· 10월. 조선미술원 개설(서울 남산).
1948	· 8월. 김용준,『조선미술사대요』출간(을유문화사). · 고유섭,『조선탑파의 연구』출간(청한사). · 이병직, 이인영 소장『삼국유사』·『제왕운기』를 경매에서 낙찰 받음.	· 제주 4·3항쟁 시작. · 5월 10일. 유엔 감시 하에 남한 총선거 실시. · 8월 15일. 대한민국 정부 수립.
1949	· 11월. 오봉빈 편,『각계 인사가 본 박열』출간. · 고유섭,『한국미술문화사논총』출간(서울문화사).	· 5월. 국회 프락치 사건. · 6월 29일. 김구 피살.
1950	· 6월 11일. 이병직의 수진재 장서 경매(한국고미술협회). · 국립박물관 수장품 대구, 부산 등으로 피난. · 장택상의 경기도 시흥·노량진 별장과 유물 파괴. · 오봉빈·유자후 납북.	· 4월. 제1회 대한민국미술전람회 개최. · 6월 25일. 전쟁 발발

참고문헌

사료史料 · 목록 · 도록

경성거류민단역소京城居留民團役所, 『경성발달사』京城發達史, 1912.; 서울특별시사편찬위원회 국역 및 출간, 『경성발달사』, 2010.

경성부京城府, 『물품판매업조사』物品販賣業調查, 1935·1937·1939· 1940.

경성상공회의소, 『경성상공명록』京城商工名錄, 1939.

『고박영철씨기증서화류전관목록』故朴榮喆氏寄贈書畵類展觀目錄, 경성제국대학, 1940.

국민미술협회, 『조선공예전람회도록』 전7권, 1934-1941 ; 서울, 경인문화사 영인, 1992.

동미연구소東美研究所 편, 『도쿄미술시장사』, 도쿄미술구락부, 1979.

박영철, 『오십 년의 회고』(五十年の回顧), 경성, 대판옥호서점大阪屋號書店, 1929.

사사키 쵸지佐佐木兆治, 『경성미술구락부창업이십년기념지』, 경성미술구락부, 1942.

이시이 하쿠테이石井栢亭, 『조선명화전목록』, 국민미술협회, 1931.

조선총독부, 『조선고적도보』 전 15권, 1916~1935.

국립중앙박물관, 『북녘의 문화유산』, 2006.

부산박물관 학예연구실 기획, 『사진엽서로 보는 근대 풍경』1~6, 민속원, 2009.

야마토분카칸大和文華館, 『야마토분카칸명품도록』, 1970.

야마토분카칸, 『야마토분카칸소w장품목록』, 1978.

예술의전당, 『김용진 회고전』, 1990.

예술의전당, 『위창 오세창』, 1996; 2001.

한국국제교류재단, 『일본 소장 한국 문화재』, 1995.

한국국제교류재단, 『오구라小倉컬렉션 소장품 목록』, 1997.

저서 · 편저서 · 역서

강명관, 『조선 시대 문학 예술의 생성 공간』, 소명출판, 1999.

강창일, 『근대 일본의 조선 침략과 대아시아주의』, 역사비평사, 2002.

고유섭, 『고유섭전집』 전 4권, 통문관, 1993.

국사편찬위원회 편, 『근대와 만난 미술과 도시』, 두

산동아, 2008.

김기호 외,『서울 남촌』, 서울시립대학교 부설 서울
학연구소, 2003.

김삼웅 편저,『친일파 100인 100문』, 돌베개, 1995.

김상엽·황정수 공편,『경매된 서화－일제 시대 경매
도록 수록의 고서화』, 시공아트, 2005.

김상엽 편저,『한국근대미술시장사자료집』전 6권,
경인문화사, 2015.

김을한,『신문 야화－30년대의 기자수첩』, 일조각,
1971.

김재원,『박물관과 한평생』, 탐구당, 1992.

김진송,『현대성의 형성－서울에 딴스홀을 허하라』,
현실문화연구, 1999.

카를로 로제티, 서울학연구소 역,『꼬레아 꼬레아
니－백 년 전 이태리 외교관이 본 한국과 한국
인』, 숲과나무, 1996.

다카사키 소지高崎宗司, 이대원 옮김,『조선의 흙이
된 일본인』, 나름, 1996.

동아일보 편집부 편,『인촌 김성수－사상과 일화』, 동
아일보사, 1987.

모리스 쿠랑, 김수경 옮김,『조선문화사 서설』, 범우
사, 1995.

박병래,『도자여적』, 중앙일보사, 1974.

박찬승,『한국근대 정치사상사 연구』, 역사비평사, 1992.

반민족문제연구소 엮음,『친일파 99인』, 1993.

반민족문제연구소 지음,『청산하지 못한 역사』1~3,
1994.

서울시정개발연구원 편,『서울 20세기 생활 문화 변
천사』, 서울시정개발연구원 서울시립대학교
서울학연구소, 2001.

손영옥,『조선의 그림 수집가들』, 글항아리, 2010.

손정목,『일제강점기 도시 사회상 연구』, 일지사, 1996.

안휘준,『한국회화사연구』, 시공아트, 2000.

아사카와 다쿠미, 심우성 옮김,『조선의 소반 조선도
자명고』, 학고재, 1996.

야나기무네요시, 이목 옮김,『수집이야기』, 산처럼, 2008.

윤해동·천정환 외 엮음,『근대를 다시 읽는다』1·2,
역사비평사, 2006.

이겸로,『통문관 책방비화』, 민학회 민학별집 1, 민학
회, 1987.

이광표,『명품의 탄생』, 산처럼, 2009.

이구열,『한국문화재비화』, 한국미술출판사, 1973. ;
『한국문화재수난사』, 돌베개, 1996.

이성혜,『한국 근대 서화의 생산과 유통』, 해피북미
디어, 2014.

이중연,『고서점의 문화사』, 혜안, 2007.

이지원,『한국 근대 문화사상사 연구』, 혜안, 2007.

이충렬,『간송 전형필』, 김영사, 2010.

임종국, 반민족연구소 엮음,『실록 친일파』, 돌베개, 1991.

장병혜,『상록의 자유혼－창랑 장택상 일대기』, 영남
대학교박물관, 1973.

전봉관,『황금광시대－식민지 시대 한반도를 뒤흔든
투기와 욕망의 인간사』, 살림, 2005.

정구충,『한국 의학의 개척자』I, 동방도서, 1985.

정규홍,『우리 문화재 수난사』, 학연문화사, 2005.

정규홍,『우리 문화재 반출사』, 학연문화사, 2012.

조용만,『울 밑에 선 봉선화야－남기고 싶은 이야기, 30
년대 문화계 산책』, 범양사출판부, 1985.

최열,『한국 근대미술의 역사』, 열화당, 1998.

최열,『한국 현대미술의 역사』, 열화당, 2006.

최인진,『한국사진사』, 눈빛, 2000.

친일반민족행위진상규명위원회,『친일반민족행위
진상규명보고서』I·XIII, 2009.

한국박물관100년사 편찬위원회,『한국박물관100년

사』, 국립중앙박물관·(사)한국박물관협회, 사
회평론, 2009.

홍선표, 『조선 시대 회화사론』, 문예출판사, 1999.

홍선표, 『한국 근대미술사』, 시공아트, 2009.

황수영 편, 『일제기문화재피해 자료−고고미술자료
제22집』, 한국미술사학회, 1973.

황정연, 『조선 시대 서화 수장 연구』, 신구문화사,
2012.

논문

권행가, 「1930년대 고서화 전람회와 경성의 미술 시
장: 오봉빈의 조선미술관을 중심으로」, 『한
국근현대미술사학』 19, 2008.

권행가, 「미술과 시장」, 국사편찬위원회 편, 『근대와
만난 미술과 도시』, 두산동아, 2008.

김도형, 「일제 침략 초기(1905~1919) 친일 세력의 정
치론 연구」, 『계명사학』 3, 계명사학회, 1992

김상엽, 「한국 근대의 골동 시장과 경성미술구락부」,
『동양고전연구』 19, 2003.

김상엽, 「경성의 미술시장과 일본인 수장가」, 『한국
근현대미술사학』 27, 2014.

목수현, 「일제하 이왕가 박물관의 식민지적 성격」,
『미술사학연구』 227, 한국미술사학회, 2000.

박계리, 「조선총독부박물관 서화 컬렉션과 수집가
들」, 『근대미술연구』, 국립현대미술관, 2006.

박만기, 「치욕과 수난의 골동비사 100년」, 『사담』,
1987. 11.

백순기, 「문화재 그 허실」, 『조선일보』, 1977. 8. 2~8.
8. 17(12회 연재).

송원(이영섭), 「내가 걸어온 고미술계 30년」, 『월간
문화재』, 1973. 1~1977. 1(28회 연재).

신기한, 「고미술품 유통사」, 『고미술』 1~11, 1983. 봄
~1989. 가을.

오세탁, 「일제의 문화재정책」, 『문화재』 29, 문화재
관리국, 1996.

윤명선, 「일제 말기의 수장가와 골동상」, 『전통문
화』, 1986. 3.

윤철규, 「명품유전」, 『중앙경제신문』, 1988. 8.
1~1989. 12. 24(68회 연재).

이구열, 「한국의 근대 화랑사」, 『미술춘추』 창간호
~11호, 한국화랑협회, 1979~1982. 5.

이원복, 「간송 전형필과 그의 수집 문화재」, 『근대미
술연구』, 2006.

이홍직, 「재일문화재 비망록」, 『사학연구』 18, 1964.

최덕수, 「구한말 일본 유학과 친일 세력의 형성」, 『역
사비평』 11, 역사비평사, 1991.

최완수, 「간송 전형필」, 『간송문화』 70, 한국민족미
술연구소, 2006.

한시준, 「한말 일본 유학생에 대한 일고찰」, 『삼균주
의연구론집』 8, 삼균학회, 1986.

한우근, 「개항 후 일본인의 한국 침투」, 『동아문화』 1,
1963.

홍선표, 「고미술 취미의 탄생」, 『그림에게 물은 사대
부의 생활과 풍류』, 두산동아, 2007.

황규동, 「골동상의 금석」, 『월간 문화재』 창간호~2
호, 1971. 11~12.

기타

국사편찬위원회 한국사 데이터 베이스(http://db.
history.go.kr/)

한국역사정보통합서비스(http://www.koreanhistory.or.kr/)

찾아보기